LONDON

33堂
倫敦設計大師
的創意&創益思考課

33種思考模式,84個創業法則,
文創產業從英倫通往全球的成功事典

LaVie⁺麥浩斯

CONTENTS

Chapter 1

倫敦文創力解析
Insight

5 位倫敦創意產業的觀察者，以宏觀角度，深入分析及導覽倫敦文創產業的形成與發展。

Christine Losecaat

Little Dipper 國際顧問公司負責人

全球化媒體就是你創業的平台

採訪 · 撰稿：鍾漁靜／圖片提供：Tokyo Design Week

曾任 BMG 國際營銷製作總監，更曾以製片身份獲得艾美獎，現任 Little Dipper 國際顧問公司負責人，英國設計協會常務董事。在英國政府與國際貿易間的計畫執行中擔任創意總監，並專精於亞洲市場，擔任 2010 上海世界博覽會英國貿易投資計畫（Creative Industries Business Programme）創意產業顧問，此計畫為英國政府帶來 1,000 萬英鎊（約 4 億台幣）的合約營收。

與Christine相約在Goring Hotel，這座建造於愛德華時期擁有百年歷史的皇室御用酒店，也是凱特王妃在出嫁前一天選擇下榻的住所。拱形入口的藤蔓與古典的磚牆，穿梭其中的賓客與侍者像現代旅者與19世紀的交會，這就是英國最迷人的地方——最新奇與最古老的總是和諧並存。

創意人才不僅僅只限於設計師

Christine Losecaat是位特別受訪者，相較於設計師與藝術家，同樣走在文創產業的浪頭上，身為英國設計協會的常務董事，Christine的工作其實是擔任政府與設計師，國家對國家的窗口，幫助文化與創意在英國與國際間開出花朵。在訪問政府官員前心裡有些緊張的樣板預設，而在談話的一開始就對這角色的預設想像產生質變；與在新聞中總是以官腔出現的台灣政府官員對照，從她身上，看到的不是自信或嚴謹，而是簡單溫暖的和煦。「身為一個創意人才，你不須要只是身為一個設計師」，Christine為角色交界處的模糊地帶點出了清晰的註解。

在柏林圍牆尚未倒下的西德長大，Christine的父親是位出版商，許多藝術家從東德逃到西德時都會在家中短暫停留。做為自由與禁錮的中繼站，這樣的環境讓Christine在成長的過程中理解思想與言論的自由應該是一種自然的權利，也奠定她「讓各種想法的滋生都化為可能」的目標。但是，Christine笑著說：「其實我從來都沒有想過要走入文創產業。」受到家裡環境的影響，大學選擇讀法律，也讓她從德國來到了倫敦。但機會有時是推著人走的，在邊讀書邊尋找工作機會的時候，第一個打來的，是代理音樂與電影的廣告公司。對於剛要進入職場的新鮮

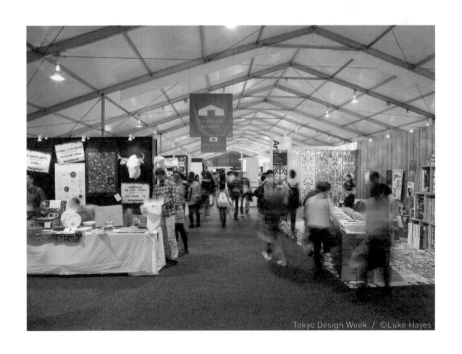

Tokyo Design Week / ©Luke Hayes

在倫敦，如何被看見

對於志在天下的台灣年輕創意人，你有什麼建議？

在衡量創業機會的時候，要去思考你的人際網絡在哪裡，不要勉強自己在不熟悉的地方做事。最重要的是瞭解自己的個性，自己喜歡什麼、不擅長什麼，你想要過什麼樣的生活。現在踏出的每一步都會影響到未來，所以，請先做好決定。倫敦是一個很便利的地方，你不須要會做所有的事，很多東西都可以外包（Out-Sourcing）。但創業是一個很好的機會點，並不是賺錢的機會，而是認識自己的機會。一開始的節省成本能讓你嘗試處理所有事情，而後才知道什麼工作能發外包，但若一開始沒有經手，也就無法知道癥結進而對外溝通。而 Christine 也鼓勵創業人：「想清楚了就去做吧！不要害怕！」、「你對愛的瞭解有多少，就應該要對金錢的瞭解有多少。」

人，Christine建議：「當你剛開始工作時，可以從小公司開始，我在這個公司從印刷與媒體採購、管理到電視廣告，幾乎什麼事都要學。」法律與音樂電影廣告像是天秤的兩端，而讓她做出決定的，是性格。「我的個性像卡通bonny兔一樣精力旺盛。」國際法律（International Law）處理案子的流程連要上法院都要經過好多年的時間，因為瞭解自己，「我想要各種想法都能很快的形成與發生」，於是Christine告別過去的法律學業，走上了一條嶄新的文創道路。

善用倫敦獨有的網路文化，建立起緊密的人脈網

談到如何從廣告小公司到政府部門的路程，Christine給出了意料之外的答案：「在那之後，我再也沒有自己出去投履歷找過工作。」倫敦是個布滿人際網絡的都市，在訪談中，Christine提到超過五次的「network」，也是我們所稱的人脈。與亞洲城市的工作文化不同，上司跟下屬的關係是很平行的，只要有能力，很快就能被看見。另外一個文化差異是，在這邊，換工作不是一種分手罪過，也不是待不住的不負責任，而是一種樂觀其成。「一切可以說是由一連串開心的巧合所組成，當能力與想法相合，新的工作夥伴會自己出現來找你。」各種互相幫忙自然而然地讓各事物水到渠成，也形成了倫敦獨特的網絡文化。

在訪問設計師的過程中，很常聽到設計師們說：「倫敦是個很鼓勵設計新銳的地方」，但成名後，卻缺乏教導年輕的設計師要如何維持事業。對此，Christine認為政府的確應該要成為一個輔助經營面的角色，但在這個資本主義的社會裡，做產品還是最重要的，要讓作品替你說話，才能永續維持一個品牌。而在倫敦，這不只是一個屬於設計師的城市，任何一個有創意想法的人都能從中得到養分，世界上最有趣的人們都在這裡，多出去跟人談話，這些影響都會跟著你一輩子。

想達到雙贏局面，就要懂得為客戶製造市場

從2004年開始，每一年英國政府都會跟日本合作東京設計週（Tokyo Design Week）——Design UK，這也是第一次日本東京設計週與英國的合作。Christine說：「我帶很多英國設計公司介紹給日本的採購，並且教導他們如何與日本建立商務金融的關係。我們在英國大使館辦了許多活動，還被票選為東京設計週最受歡迎的合作廠商。」大部分外國公司到亞洲都只參加一次的商展就回去，但Christine了解這是不夠的，於是說服英國政府贊助設計公司至少有四次到亞洲參展的機會，目前也已經成長到一年有75間公司到東京設計週，與日本建立長久的合作關係。

到了2009年，Christine也將合作觸角延伸至中國，在這趟旅行中，Christine發現中國對西方的商業規範（Business Module）跟採購流程都不是很清楚，於是她成為「老師」的角色，從智慧財產權到如何做生意，分享英國經驗給予中國。而這也造成了深遠的影響。Christine說：「我們的策略是製造一個市場。」當你對一個國家有影響力並幫助他們製造市場，等市場成熟了，雙向的採購都會以倍數的方式成長。現在中國的高速鐵路幾乎都是由英國設計，這是經過多年的努力與信任所達到的長遠結果。

對於自己事業的順利，Christine歸給人與人之間建立的關係，還有對工作的喜愛。「跟想法默契相符的人在一起工作真的是件令人開心的事，而我最熱愛的是

Tokyo Design Week / ©Luke Hayes

在工作的時候，能感覺到那股源源不斷流通在創意人之間的能量（energy），像乒乓球一樣產生撞擊，那是個很神奇的時刻。」有點像是中國人說的「氣」，能量是有關於平衡，關於熱情，還有自律（discipline）。人們常覺得在創意產業工作的人都是瘋狂的，但其實他們在都自律裡瘋狂，就像你問作家寫作的祕訣是什麼，答案就是「離開床，坐到書桌前」。人不會知道自己的極限在哪裡，除非你有一個截稿日期。

文創的形成有既定的脈絡及速度，無法快速構成

相較於倫敦，「文創」兩個字在台灣已經被濫用到幾乎成為一個貶過於褒的名詞，政府使用一種人為聚合的方式，像煙火秀一般，或如包工程，將文創產業包

跟著 Christine Losecaat 找靈感

WHERE TO GO >>>

+ 里奇蒙公園（Richmond Park）：我每天都會來公園遛狗，這兩隻狗是我的靈感來源，有時候看著非常單純的動物們，會啟發我對世界更簡單純樸的想像，就像看著小朋友玩耍一樣。而且我發現平常在都市工作，人們會忘了去察覺每天氣溫溼度的改變，所以我每天來到公園，穿越樹林去感受氣候細微的變化，就像是一種冥想，也是生活的平衡。Map **14**

+ 聖保羅大教堂（St. Paul Cathedral）：在里奇蒙公園的制高點可以眺望聖保羅大教堂。倫敦遠從 18 世紀（1710 年）就制定聖保羅教堂周圍的 16 公里都不能有建築物擋住它的景觀，足以看到英國政府對古蹟（甚至對建築物的欣賞視野）的尊重與保護。這裡不只是倫敦最美的地標建築物之一，主要是設計者 Sir Christopher Wren 在長達 40 年歷經不同君王與設計、預算問題，這位建築師始終堅持最初的願景，40 年來不失去自己的方向、決心與熱情，這股恆心令人非常尊敬，意義遠超過身為地標的符號。**75**

+ 演說者之角（Speaker's Corner）：這裡最早之前是實行絞刑的地方，但在行刑之前，受刑人可以發表一段最後的演說。承襲過去，這裡形成一個人們自由進行公共演說與聚集示威的地方。倫敦讓人佩服的地方就是從 19 世紀開始，人們開始擁有言論自由，而這種鼓勵自由發表想法的氣息，也正是創意產生最重要的來源，而後造就了倫敦的創意文化。**76**

HOW TO DO >>>
如何讓自己保有不斷創新的能力

我非常喜歡與人們談話，不只是在創意產業的人，而是與任何人談話都會有所收穫，這讓我一直維持在活力十足的狀態。因為一直精力旺盛，所以從來不會覺得靈感枯竭，我的工作是不同計畫的創意總監（Creative Director），對我來說最享受的過程是將不同的有趣想法匯聚到實現的過程，並且幫助他人發現自己創意的一面。每個人其實都是小孩子，從遊戲中去探索不同創意，發現自己的各個面向，再學習如何表達出來。

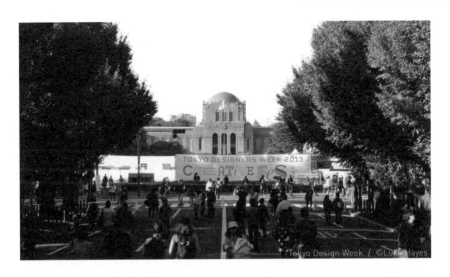

Tokyo Design Week / ©Luke Hayes

裹成一模一樣的方格子再展開，燦爛後留下空蕩的看台。由於Christine之前有到亞洲及台灣的經驗，我們也開心地聊著關於台灣的文化環境，該憑藉著元素而被全世界看見？經過日本殖民的台灣轉化成什麼樣貌？文化撞擊融合並列的現實，讓台灣又該往哪裡去？Christine說：「台灣由自己特殊的文化組成，須要面對自己而包容他人。倫敦特殊之處在於包容力非常強，每個人都帶著自己的歷史前來，一起創造新的文化，然後這一切會成為『倫敦』。」

而Christine對於台灣文創產業的觀察則是「發生的速度太快，時間太短」。倫敦發展文化產業已經有兩百年的時間，而台灣在20年中就試圖走上同一個軌道；對於亞洲的觀察，Christine提醒我們不要將工程建設（property development）跟文化建設相混於一起，這是中國與許多新興城市在做的事，其實是很危險的。當一個地方的文化或創意發展出經濟／產業，則須要有根基上的底蘊和時間自然的演化，想法要跟上發展的速度，無法求快而擠壓出來。

懂得善用媒體，就能讓全世界的人看到你的作品

亞洲國家現在都在追求創意經濟（Creative Economy）的發展，卻忽略教育系統其實是最重要的，小時候在有創造力的環境下學習，長大後才能創造所謂的創意經濟。亞洲的父母還是很常希望小孩子找一份「好工作」（proper job），但如果我們從「生活品質」來思考，許多傳統高收入的行業例如醫生與律師，並沒有時間去享受或在工作過程中享受生活。生活在當代，必須要找一份你很熱愛的工作，因為工作與非工作的界限不是非一即二的，而是整個融合成你的生活。對於台灣的印象，Christine也給予了很正面的建議：「這是一個生機蓬勃的地方，從我2005年第一次到台灣，看著許多製造業積極轉化品牌的發展，從科技業、腳踏車到文創產品，台灣是很有能力去轉化的。現在的趨勢在於消費者與網路，其實不論你在哪裡，只要能掌握機會，全球化的媒體就是你的平台。」

Iwona Maria Blazwick

Whitechapel Gallery 藝術總監

了解你的天賦，並致力於獲得此專業百分之百的知識

採訪 · 撰稿：連美恩／圖片提供：Iwona Maria Blazwick、Whitechapel Gallery

曾任 ICA 策展人，Tate Morden 展覽和陳列部門主管，現為 Whitechapel Gallery（白教堂）藝術總監，這個把倫敦當代美術館都跑遍的奇女子不但是倫敦藝術圈裡的重量級人物，更被 ArtReview 列為全世界藝術產業影響力第 21 名（第一位女性）！透過她睿智的雙眼，我們將了解今天倫敦的藝術產業何以如此蓬勃，以及個人從事藝術創作工作時的必備條件。

釐清天份所在，每個人都能找到自己要走的路

和Iwona Maria Blazwick的採訪，是透過電話上進行的。雖然沒有見到本人，但透過話筒傳來那低沈且冷靜的嗓音充滿權威感，很容易讓人有一種想要立刻立正站好的感覺，犀利、不說廢話、不拖泥帶水是對Iwona的第一印象。

Iwona的父母是來自波蘭的建築師，因為歐洲內陸戰亂的關係，他們於1951年搬到倫敦東南方的Blackheath，並在1955年生下Iwona。回憶起自己的童年，Iwona說自己幾乎是在現代主義美學的包圍下長大的，他的父母倆都愛藝術，因為那是一個最純淨，沒有種族，國界之分的世界，父母常常帶著她到South Bank那一區逛美術館和畫廊，尤其喜歡去海沃美術館（Hayward Gallery），潛移默化之下，Iwona對藝術也產生了高度的興趣。高中升大學時，Iwona曾在藝術和建築兩個選擇之間猶豫，最後她選擇了藝術，進入艾克希特大學（University of Exeter），主修純藝術和英國文學。

大學畢業後，Iwona在一間名為Petersburg Press，專門出版藝術書籍和印刷品的公司找到一份接待員的工作，也因著這份工作讓Iwona開始接觸到大量的藝術品和藝術家，她心中漸漸萌生出想要自己做藝術創作的念頭。Iwona花了一年的時間，白天上班，晚上創作，但一年之後，她挫折地發現自己只是不停地複製每天上班時看到的藝術品，並沒有建立屬於自己的美學觀點，她花了一些時間沈澱自己，漸漸釐清她的天份跟才能比較屬於寫作和規畫展覽，而非成為一位藝術家，想通了之後反而讓Iwona大大鬆了口氣，也讓她下定決心開始朝藝術策展人的目標邁進。

慧眼識英雄，成為Damien Hirst的伯樂

不久後Iwona辭去了接待員的工作，進了倫敦當代藝術中心（Institute of Contemporary Arts，簡稱ICA），在策展人Sandy Nairne（現為倫敦國家肖像館〔National Portrait Gallery〕藝術總監）的身邊擔任助理。一剛開始Iwona總是怯生生的，連Sandy請她去採訪新銳藝術家都緊張個半死，但隨著時間和經驗的累積，Iwona變得越來越有自信，也發展出看人的眼光，1992年她慧眼識英雄，發掘了當時還只是新人的達米恩‧赫斯特（Damien Hirst），並在ICA為他舉辦了第一場公開的個人展，這件事一直到今天都還像是傳奇般的被藝術圈裡的人們樂此不疲地討論著。Iwona在ICA一待就待了七年，1993年，38歲的Iwona決定離開ICA的體制，以一個獨立策展人的身份工作。她開始在日本和歐洲大陸為不同的藝術家辦展覽，同時擔任Phaidon 出版社當代藝術部門的採訪編輯，撰寫了一系列以當代藝術家為主題的叢書——*Contemporary Artists Monographs and Themes and Movements*。

以過往經驗打造出東倫敦的新藝術之地

1997年，42歲的Iwona收到草創階段泰特現代美術館（Tate Modern，簡稱Tate）的邀請，希望她能擔任Tate展覽和陳列部門的主管，負責計畫未來館內要安排的所有展覽及陳列方式。當時的Tate不過是一片亂糟糟的工地，進出都要戴安全帽，根本不是今天大家認識的那樣，但在Iwona和其他同事的努力下，Tate受歡迎程度不但比預想的更高，還成為家喻戶曉的現代藝術朝聖地。在Tate工作了四年之後，Iwona接到東倫敦當代藝術館Whitechapel Gallery的邀請，希望她能擔任藝術總監一職。當時的Iwona確實有些猶豫，拿Tate和Whitechapel Gallery相比，就像海上巨大豪華遊輪和一艘精緻小艇的差別，但是在豪華遊輪上她只是幹部之一，在精緻小艇上她可是船長，最後Iwona選擇接下Whitechapel Gallery的工作。

甫一上任，Iwona 立刻就面臨到Whitechapel Gallery將隔壁圖書館併購下來，且耗資1,350英鎊（約6.3億台幣）的擴建案。這個案子非常困難，剛接下任務的Iwona戰戰兢兢，深怕自己搞砸了，但很快地她就選擇用幽默的態度面對，帥氣的說：「戴安全帽進出工地？這我很熟悉啊！在Tate的時候不也天天這樣？」果不其然，這個案子在Iwona的努力下順利如期完成，再度寫下倫敦藝術圈的一篇傳奇。

一流的學校及藝術市場是倫敦藝術產業成功的原因

一直到今天Iwona仍擔任Whitechapel Gallery藝術總監的職位，並且被倫敦市長Boris Johnson親自指名為英國Cultural Strategy Group at London's City Hall（倫敦市政廳的文化戰略總部）的主席，是英國藝術圈裡非常重要的靈魂人物，對倫敦藝術圈也有著極為深刻且通盤的觀察與認識，而倫敦在藝術文化產業上又何以如此成功，Iwona很快的就列出兩點。

在倫敦，如何被看見

請用一句話形容倫敦。
倫敦是 21 世紀的藝術之都。

對於志在天下的台灣年輕創意人，你有什麼建議？
你必須愛你所做的事， 並且對這個專業有百分之百的知識，這樣你就可以完全沉浸在
裡面。

跟著 Iwona Maria Blazwick 找靈感

WHERE TO GO >>>

+ Whitechapel Gallery Map **77**
+ Camden 藝術中心（Camden Arts Centre） **78**
+ 泰特現代美術館 **37**
+ 約翰索恩爵士博物館（Sir John Soane's Museum） **1**
+ Bookart 書店 **79**

HOW TO DO >>>
你最欣賞的創意人？
Carolyn Christov Bakargiev（美國作家、歷史學家、策展人）

1.一流的藝術學校

Iwona堅信唯有好的學校才能培育出好的藝術工作者，所以藝術產業最上源的學校占有非常重要的角色，像倫敦就有金匠學院（Goldsmiths）、斯萊德藝術學院（Slade School of Fine Art）、倫敦藝術大學（University of the Arts London）、皇家藝術學院（Royal College of Art）和倫敦都會大學（London Metropolitan University）等一流的藝術學府，而來自世界各地的學生在這裡交流意見，彼此啟發也是很大一個優勢，再加上這些學校都很積極幫學生安排實習，讓他們能與業界交流及合作。

2.強大的藝術市場

學校好，學生好，作品好也沒用，還要有夠強大的藝術市場才能提供這些藝術工作者支持下去的經費。Iwona表示20年前的倫敦並沒有那麼強大的藝術市場，所以當時有很多優秀的藝術工作者為了生計被迫轉行，或得靠兼差才能繼續支撐下去，所以擁有一個夠強大的藝術市場是至關重要的。除此之外，倫敦的藝廊對於栽培新秀也不遺餘力，有一部分會選擇出錢投資，如果沒有錢的也會儘量替新人安排展出機會，合作案或藝術活動像是Freeze art fair（弗雷茲藝術博覽會）。

倫敦是個能讓人自由表達自我的城市

而現今，有許多人在倫敦發展自己的事業，對Iwona而言，倫敦是一個很特別的城市，這個特別之處來自於他的多元，這裡有來自世界各地的種族、語言和文化，同一個地區，街與街之間可以像是完全不同的世界，有獨特穿著打扮，或獨有生活方式的人們，全取決於居住在那條街上的社群。也正因如此，倫敦的包容性特別強，人們可以自由自在地表達自己，不會被強迫一定要遵循什麼樣的法則，或成為什麼樣的人。至於個人想從事創意產業，Iwona也依自己的經驗列出以下三點：

1.與充滿創意的人一同工作

Iwona覺得和充滿創意、想法的人在一起工作時，大家藉由把作品拿出來互相討論，分析的過程能啟發彼此的靈感，並找出自己可能看不見的盲點。

2.屬於自己的創作空間

擁有屬於自己的創作空間對創作者而言是至關重要的一件事，英國有很多大型的倉庫都被規畫成藝術工作者專用的studio，例如Acme studio，這一類型的studio只限租給藝術工作者，而且租金特別便宜，為的就是保護藝術工作者們的創作空間。

3.作品展示的空間

作品被創作出來之後，不代表藝術家的工作就結束了，要放在哪裡展出、展出後會不會有機會被民眾、買家和世界各地的人看見也是非常重要的一環，由政府規畫或是私人藝廊經營的空間一定要夠多，才能讓藝術家們的創作有機會被看見。

John Howkins

文創之父，《創意經濟》作者

獨立、包容、實驗、挑戰，打造多元創意城市

採訪‧撰稿：江凌青／圖片提供：Aurelien Guichard (Royal Festivall Hall)、Christian Córdova (Piccadilly Circus)、John Howkins（肖像）

「我知道這聽起來很傻、很偏心，但對我來說，倫敦在我心中就是一座全世界最棒的城市。」對於被國際譽為「文創之父」的 John Howkins 而言，他與倫敦的故事可以說就是用這股熱情所開展出來的城市冒險。

挑戰傳統與實驗創新，衝撞出新舊並存的創意

Howkins並非土生土長的倫敦人，他在英國中部城市諾森普敦（Northampton）長大，讀的也是離當地不遠、位於史達佛郡（Staffordshire）的基爾大學（Keele University）。在那個林木蓊鬱的校園裡，當時主修國際關係的Howkins開始藉由書寫與編輯，第一次體會到創作的樂趣。他在大學裡擔任雜誌編輯的工作，這是年輕的Howkins第一次接觸到所謂的文化創意產業。當時他與朋友們共同成立了*Unit*雜誌，內容包羅萬象，從訪談、論文到散文都有；另外他也負責主編該校歷史悠久的《詩歌》（Poetry）雜誌，豐富的編輯經驗奠定了他日後在倫敦的發展。

1968年，剛從大學畢業的Howkins滿心期待地來到倫敦，「對當時的年輕人來說，無論你想從事什麼工作，都該來倫敦，倫敦就是一切發生的地方。」當時的倫敦正逐漸走出戰後物資缺乏的窘境，經濟上的興榮讓一切傳統都逐漸鬆動，人們在消費與知識上渴求更多新的可能，整個城市也因此孕育出勇於挑戰傳統、實驗新概念、運用新媒體的環境，「倫敦的特色就在於我們雖然注重歷史與傳統，但反叛歷史與傳統的能力也一樣重要」，Howkins相信唯有傳統與創新並存，一座城市才有可能讓創意著床。

在這樣的時代氛圍中，Howkins與友人創立了一份強烈呼應倫敦60、70年代風起雲湧的性解放、女性主義、嬉皮運動等思潮的地下音樂雜誌——*Frendz*，以激進而毫無畏懼的態度拓展雜誌編輯的可能。之後Howkins進入當時同樣充滿實驗與激進精神的*Time Out*雜誌，一待就待了六年，在書寫報導之餘也開始嘗試攝影。

一座創意城市，首先要有包容異議的自由

對年輕的Howkins而言，當時的倫敦就是充滿了好玩的事情，而他也直言當年的自己從未刻意設定任何創作目標，或敦促自己要警覺地觀察文化趨勢，「相較之下，我個人的興趣與樂趣更重要。」多才多藝、活力十足的Howkins不但編雜誌、玩攝影，還因為無數的「興趣」而參與了英國戰後文化藝術發展中的活動，例如在70年代中期，他發現周遭很多藝術家陸續創作出有趣的作品，於是與友人們在蛇形藝廊（Serpentine Galleries）籌劃了英國史上第一場錄像藝術大展，這場展覽成為日後研究英國錄像藝術時必談的里程碑，而當時參展的藝術家大衛·霍爾（Davie Hall）、蘇珊·席勒（Susan Hiller）等人如今仍是英國錄像藝術領域最重要的創作者；另外，他也參與70年代的偶發藝術、表演藝術風潮，租了老舊的倉庫或廢棄的戲院策畫了無數偶發藝術活動，並且融合攝影、樂團表演等多元創作形式。

Howkins說：「當時我們完全是地下操作，警察永遠不知道我們在哪裡，訊息傳遞就靠著同好之間口耳相傳與海報，跟小野洋子那種在公開、明亮的藝廊進行的表演相較之下，我們的通常都是暗中來，更神祕也更性感。」對Howkins而言，

倫敦之所以能成為創意城市，最重要的第一要件就是它是一個能包容「各種可能的小眾異議」的地方，無論這些異議分子的作為在當時看來可能多麼驚世駭俗，甚至另人不悅。但在他看來，倫敦之所以能在戰後逐漸崛起為文創產業的引航者，這種能包容各種小眾、邊緣的文化實驗性格，絕對是決定性的條件。

創意城市必須充滿專家，也充滿了願意冒險的人

離開 *Time Out* 後，Howkins 成為獨立記者數年，他強調：「當獨立記者期間，我玩得比之前更盡興！」對他而言，倫敦最大的魅力所在其實不是任何可以具體觀察的博物館、出版、電視產業的蓬勃程度，或是堅實的戲劇文學傳統，這些條件雖然重要，但更重要的是倫敦能讓他不斷認識有趣的人，不斷與不同領域的專家開啟有趣的對話、更重要的是，讓他無論想嘗試什麼新的點子，「都能找到至少50到100個專家，做為可能的合作對象。」

Howkins 曾擔任 BBC 節目部製作人，是大量戲劇、紀錄片節目的幕後推手，之後更立足倫敦，放眼國際，成為華納、HBO 等衛星電視發展的關鍵人物，同時也是英國暨 BBC 之後最重要的公共電視台 Channel 4 的創立人之一。在數十年的英國影視產業生涯中，倫敦永遠讓他可以無比放心地提出各種充滿實驗性的拍片計畫。例如拍攝某節目須要煙霧特效，他就可以在倫敦找到專精於製作煙霧，而且是某種特殊種類的煙霧專家。雖然倫敦可能不像某些城市，特別專精於某項產業，例如米蘭的強項是時尚，紐約的強項是當代藝術與劇場，洛杉磯的強項則是影視製作，但倫敦的特殊之處在於它發展出一種平衡的生態，讓各領域的精英都能在此有發揮空間，也因此更能建構出跨領域的合作可能。

雖然，所謂的專家也不見得是專精於某項技藝的創作者，也可能是眼光獨到的發行商，但重要的是，要知道引進什麼樣的文化產品給消費者。與上述各領域的專

在倫敦，如何被看見

請用一句話形容倫敦。
這聽起來可能很呆，但真的是我的心聲，那就是「最棒的城市就在我家門前。」（The best city is on my doorstep）。

對於志在天下的台灣年輕創意人，你有什麼建議？
跟比你優秀的人合作，去研究跟你同一個領域的人正在做什麼、以及想要做什麼，最後更重要的是「玩得盡興！」（Have fun）

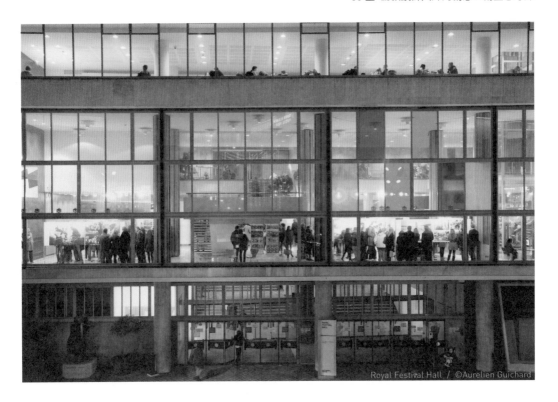

Royal Festival Hall ／ ©Aurelien Guichard

家共事，Howkins總是抱著「一半是在學習，另一半是在競爭」的心態；他在撰寫《創意經濟》（*The Creative Economy*）一書時，就和許多同樣對文化創意產業有興趣的人不斷討論、激辯，這樣的過程讓他能將自己的論點調整得更完美。

除此之外，Howkins認為對創意產業人士而言，「有自己的小團體非常重要」，所謂小團體不是同事、情人或家人，而是能讓你自在地分享一切、談論想法的同好，而且這樣的朋友可能只須要兩三個就足夠了。Howkins說：「這樣的關係有點像戀愛，而倫敦一直以來都是唯一一座能讓我順利找到這種朋友的城市。」

獨立且自發性的團體，更能打造多元的城市面容

要塑造這樣的城市，不能仰賴政府的政策，而更須要有無數獨立的、自發性的團體或機制來將城市打造為一個能用多元管道讓陌生人相遇的地方。以南岸藝術中心（Southbank Centre）為例，這座原本號稱是全歐洲最大文化園區、結合了表演廳、劇院與藝廊的複合式藝文中心，曾一度逐漸遠離倫敦人的日常生活，直到近年來因為一個由Clive Hollick、Michael Lynch、Jude Kelly組成的團隊，以私人公司的身份向政府申請自由利用南岸藝術中心各建築之間的空地，才開始有了變化。這個團隊鼓勵攤販、小店進駐，加上滑板坡道，並且在建築之間新增樓梯以打造屋頂花園，此一計畫目前最成功的案例之一是與知名藝術團隊Artangel合作的

「獻給倫敦的房間」（A Room for London）計畫，這個計畫是在南岸藝術中心的屋頂上放上一間船屋，除了開放民眾住宿（在開放訂房當天，一年份的空房就被搶訂一空），也定期請來藝術家、音樂家利用該空間創作。

更重要的是，一座城市要有願意參與文化創意產業的大眾。例如近來在倫敦廣受歡迎的「祕密電影院」（Secret Cinema），雖然票價不低，而且採取「事先完全不告知當日播放的影片與地點，到了集合地點才帶領觀者開啟一場電影旅程」的方式，但仍場場爆滿，吸引了無數願意冒險的觀眾共享這個全新的觀影體驗。另外一個例子則是由兩位插畫家Kate Bond與Morgan Lloyd合作的劇場〈你我碰碰車〉（You Me Bum Bum Train），以超過兩百人的龐大演員陣容面對一位觀眾，而且還要觀眾積極地參與，這類新興藝文活動，都須要心胸極度開放的參與／消費者才能實現。

跟著 John Howkins 找靈感

WHAT TO SEE >>>

你電腦 Browser 裡的「My Favorites」或「Bookmarks」有哪些？

+ 除了最常用的 Google 之外，我最近最喜歡的部落格是一位音樂界人士的部落格「Bob Lesfetz's letter」（lefsetz.com/wordpress/），裡面有許多關於音樂產業、科技等各種相關討論的文章，真的很棒。（It is golden!）

WHERE TO GO >>>

+ 「祕密電影院」（Secret Cinema, www.secretcinema.org）：這種僅此一場、每場都不一樣的沉浸式體驗，十分吸引我。
+ 英國影藝學院附設咖啡館（BAFTA Cafe）：我認為最棒的咖啡館就是「離家近的那一個」（your neighborhood cafe），而我走到英國影藝學院附設的咖啡館，只要兩分鐘。除此之外，他們供應的食物也很棒，而且我很多朋友也都會去那裡。Map **81**
+ Kingly Street：那條街上有很棒的西裝裁縫店、我固定會去的男士理髮店，以及幾間可愛的餐館。**82**
+ 希斯羅機場：能讓我立足倫敦，卻與全世界連結起來。**83**
+ 所有能讓我與朋友們享受一場美好對話的地方：對我來說，倫敦最重要的還是「人」，所以能與朋友們好好坐下來聊天的地方，就是好地方。

HOW TO DO >>>

你最欣賞的倫敦創意人？

我傾向於不要特別指明某個人，就像我剛剛說的，倫敦之於文化創意產業，最珍貴的資源就是各領域的專家，而我實在跟太多傑出的專家們合作過。

Piccadilly Circus / ©Christian Córdova

街道可看出城市的文化深度

談到創意產業對他個人、甚至一座城市可能帶來的改變，Howkins認為「要從日常街道看起」，也就是他在《創意經濟》一書中強調的「街道水平的實驗」（Street-level experiment）。雖然倫敦的美術館和劇院的發展向來可觀，「但對一般人來說，其實還是很多人不知道這些文化活動、也不見得會造訪美術館」，因此要看文創產業的深廣度，最好的方式就是觀察街道上的餐廳、咖啡館。

Howkins的居所就在倫敦最繁忙的皮卡地理圓環（Piccadilly Circus）旁，而他工作之餘最大的樂趣就是從自家出發，不搭地鐵，完全以步行的方式遊逛倫敦，「我都不走大馬路，只走小巷子，光是看小巷子裡的服裝店、小咖啡館等，就能學到很多關於創意產業的學問。」Howkins也在訪談接近尾聲時跟我分享了他當天早上晃遊倫敦的小故事：早上我先到附近的一間女裝店，「純粹欣賞那些服裝的美」，然後他又在某條巷子裡發現了一臺粉紅色的偉士牌機車，「那機車上還放了一頂安全帽，以及與之搭配的一雙皮手套，它們就那樣靜躺在機車座位上，形成一幅很美的畫面。」正是這些在日常生活中便能發現的美好，驅策著Howkins不斷研究文化創意產業，討論文化創意能如何成就可觀的產值，更重要的是這些創意能如何讓我們的生活更好，而所謂的美好，從來都不是規規矩矩地依照標準步驟栽植出來的，而是在不斷的實驗之後，忽然綻放的奇花。

對Howkins而言，倫敦不但能提供奇花舒展的沃土，又能聚集願意欣賞這樣的奇異之美的各界人士。從專家到平民，所有人都是倫敦這座城市之所以能成為創意城市的最大能量。

©Victoria & Albert Museum, London

Martin Roth

維多利亞與亞伯特博物館館長

倫敦在厚實傳統的文化中，焠鍊出當代城市視野

採訪・撰稿／江凌青／圖片提供：V&A Museum

從維多利亞與亞伯特博物館（Victoria & Albert Museum，以下簡稱 V&A）現任館長 Martin Roth 的背景來看，他可以說是血統純正的德國學派博物館人。他不但出身德國、完全在德國受教育、博士論文也研究德國博物館的歷史與政治脈絡、曾任德勒斯登國家藝術收藏（Dresden State Art Collections）館長並管理旗下 12 間美術館，長達十年。但當他談起倫敦之所以能成為一座的創意城市的原因時，仍毫不猶豫地說：「關於設計的一切，都在這裡發生！」

以群眾為主的當代城市觀點

談起這座被他形容為「一切都高速運轉，跟不上它的腳步就會被淘汰」的城市，Martin表示，當初吸引他轉換生涯跑道來到倫敦的關鍵因素，就是倫敦能自然而然地塑造出一種面對藝術與設計的當代觀點，這樣的觀點焠鍊於倫敦厚實的文化傳統，但卻不沉溺於過去。以博物館為例，即使策展團隊面對的是中古世紀、文藝復興時期等年代久遠的典藏，英國人仍傾向於發展出一種能與當代日常生活結合的詮釋觀點，使得博物館與群眾更靠近。

在Martin看來，正是這種強烈的當代性，奠定了英國對藝術、設計的理解與歐陸的差異──例如德國就強調博物館藉由展品來呈現高深、甚至艱澀的學術理論，而法國的博物館也十分強調館方在詮釋、理解歷史時的權威性，相較於這些歐陸國家，英國博物館顯然更樂於從觀者的角度出發。

「在倫敦，藝術與設計不只發生在博物館內，更存在於博物館之外，是關於你，也關於我的生活」，而V&A就以博物館的身份，積極結合博物館內與外的世界，例如締造了30萬參觀人次的「大衛‧鮑伊特展」、以及V&A每個月最後一個週五都會舉辦的週五夜派對（Friday Late，當日除了博物館特別開放到晚上十點，現場還有依特定主題規畫的現場表演、時尚走秀、樂團與DJ演出、裝置藝術等等），便都是從博物館的「使用者」來出發，強調集體記憶、大眾文化，進而獲得可觀的迴響。

©Victoria & Albert Museum, London

倫敦，與世界連結的能力

除了回應當代生活的敏銳度，Martin也特別指出，倫敦的文化優勢有其歷史因素，而這樣的因素使其特別強調與世界溝通、連結的能力。在17世紀開始的殖民史之下，倫敦自然而然成為一座吸引各國精英的世界首都，這樣的特色到了後殖民時代依舊持續發展，因此跨國交流之於英國是一種常態。以V&A為例，未來就希望能在世界各地的博物館設立分館（目前規畫的合作名單包括深圳現代設計博物館），建立長期的合作關係。

開放的博物館是創意人的最佳資源

英國之所以能成功發展出這種強調群眾的博物館文化，可以追溯到大英博物館自18世紀開始沿用的董監事制度（board of trustees）。這樣的制度確保博物館的經營並非把持在特定人士的手上，也確保博物館的行政團隊能持續思考館方與群眾的關係。

另一方面，始於2001年的博物館免票制政策，更使得倫敦成為一座特別的創意城市（目前仍未有其他國家能果決地完全跟進此政策）。將博物館無條件地開放給群眾，意味著任何人隨時都能進入博物館，也讓藝術能更輕易地融入日常生活；對於為了研究須要而必須頻繁進出博物館的藝術家與設計師而言，這正是倫敦所能提供的最佳資源。提到V&A對在地設計師的影響，Martin認為「將博物館開放給大眾，就是我支持在地設計師的最佳方法」。

「大英博物館、大英圖書館以及V&A的典藏與藏書，都讓倫敦的創意人士能有源源不絕的靈感來源。」Martin相信深入歷史、檔案去尋找靈感，是創意產業人士的必備能力，而倫敦身為一座整合了世界知識精華的城市，正好為各方面的創意產業打下最好的基礎。

在倫敦，如何被看見

請用一句話形容倫敦。
倫敦是滿載全球知識的寶藏。（London is a treasure for global knowledge）

對於志在天下的台灣年輕創意人，你有什麼建議？
就像我們試圖藉由大衛・鮑伊特展傳達的訊息：成為你想成為的人，如果你可以從別人身上學到一些什麼，那很好，但不要拷貝別人的人生。

「關於設計的一切，都在這裡發生──倫敦出過設計迷你裙的瑪莉官（Mary Quant）、家具設計大師泰倫斯‧康蘭（Terence Conran）、蘋果電腦首席設計師強納森‧埃維（Jonathan Ive），更不用說保羅‧史密斯（Paul Smith）有多麼重要。前一陣子我去了查爾斯‧馬吉（Charles March）規畫的車展『古德溫速度嘉年華』（The Goodwood Festival of Speed），在那裡遇到的各知名車廠的設計師，幾乎全數來自皇家藝術學院，即使那些品牌並非來自倫敦！但倫敦培養出來的設計師，確實分布於全球頂尖設計產業。」Martin認為，倫敦當地傑出的藝術教育體系，與倫敦身為一座世界知識寶庫的優勢，顯然有著密不可分的關係。

非營利計畫促進創意產業

在博物館之外，Martin特別指出倫敦還匯聚了許多優秀的非營利單位，提出實際的方法來鼓勵新的創意。他認為是這些特別有創意的人、而非政府或產業，影響、帶動了倫敦的創意環境。這些計畫雖然並非從「產業」的角度出發，卻為創新所需的環境提供了穩固的基礎，因而促進了產業的繁榮。

超越既有框架，多樣化的影響力

身為一座藝術與設計領域的頂尖博物館，V&A其實本身就從策展、講座、工作坊、專業人士駐館計畫（The V&A Museum Residency Programme）等方式，來呼應倫敦在藝術與設計領域的多元發展，更試圖超越既有框架，以靈活運用倫敦創意產業帶來的多樣化的影響力。

跟著 Martin Roth 找靈感

WHERE TO GO >>>

+ **V&A 屋頂**：屋頂上可以俯瞰博物館周遭的建築群，包括帝國大學、皇家藝術學院、阿爾伯特音樂廳等，是我最鍾愛的倫敦景點。（一般民眾並不能登上 V&A 屋頂，所以這可以說是館長的祕密景點）Map ❺
+ **V&A 旁邊的小咖啡館 Café Orsini**：這是我最愛的倫敦咖啡館！
+ **「服裝工作者」的織品研究中心（The Clothworkers' Centre）**：這是 V&A 旗下的織品典藏中心，2013 年 10 月才剛開幕。該中心藏有高達 10 萬餘件典藏品，從在考古遺址挖掘到的織品碎片、中世紀歐洲宮廷裡的巨幅織錦到最當代的設計師作品都有，這些典藏品除了開放給須要研究織品的設計師使用，也開放給一般民眾欣賞。 ❽❻
+ **阿曼達‧萊薇特建築師事務所（Amanda Levete Architects）**：萊薇特負責 V&A 的擴建計畫，我個人也非常喜歡她的作品。 ❽❼
+ **倫敦設計節（London Design Festival）**：是個讓所有人都能深入探索設計產業的最佳機會，各方面的活動都非常精采。

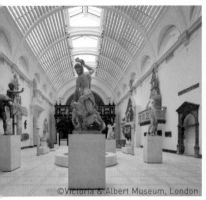
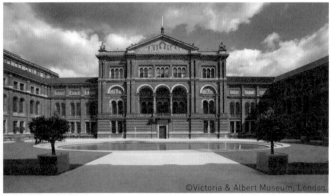

©Victoria & Albert Museum, London　　©Victoria & Albert Museum, London

例如在晉用人才上，V&A雖然身為老牌博物館，卻有獨到的創意。例如2013年初才上任的當代設計策展人奇朗・隆（Kieran Long），雖然曾擔任2012威尼斯建築雙年展策展人大衛・齊普菲爾德（David Chipperfield）的助理策展人，但他其實是記者出身，以BBC 文化節目主持人、建築評論人等身份活躍於倫敦的媒體圈，而非傳統定義下的博物館人。

此外，專業人士駐館提供設計師、藝術家、作家、音樂家等不同領域的人才來館內研究、創作，但也不限於邀請與V&A館藏直接相關的計畫。例如2013年的駐館設計師茱麗亞・洛翰（Julia Lohmann）使用的主要素材，就是從未在V&A中出現過的海草。藉由使用這項被亞洲人視為食物、但歐洲人卻敬而遠之的天然素材，洛翰希望能回歸設計的出發點—也就是徹底瞭解、摸透素材的特性，來思考文化之間的顯著差異。

V&A品牌的下一步

Martin與他的研究團隊規畫了V&A接下來的三大發展重點：一是探索博物館與網路文化的互動關係，提升博物館在數位時代的競爭力與能見度。二是透過V&A雄厚的巡迴展等方式，拓展與各國博物館的合作關係。V&A是全球提供最多租借巡迴展的博物館，目前在全球巡迴的展覽有30餘個，加上正在研究、規畫中的展覽，數量則高達80餘個，由此可見館方的豐富典藏與深厚研究能量。三是強化博物館的「文化觀光」功能，讓更多造訪倫敦的遊客也能踏入V&A。

Martin強調，這三大面向都必須回歸到他對博物館的理念，那就是「博物館應該是個挑戰觀者、讓人再三思考、更讓不同的概念得以撞擊的場域。就像德國劇作家布萊希特（Bertolt Brecht）提出的『疏離效果』（alienation effects），博物館提供的敘事不該是一條筆直的大路，而是必須要人繞道、穿梭、探索的文體。」

Tony Chambers

*Wallpaper** 總編輯

編輯是每位成功創作者的必備技能

採訪 · 撰稿：連美恩／圖片提供：Tony Chambers

享有設計界聖經美譽的 *Wallpaper** 雜誌在全球熱賣，90 幾個國家均有通路，可說是生活風格類雜誌的傳奇。不過，這麼豐富又國際性的雜誌又是在哪座城市孕育的呢？答案是倫敦。透過 *Wallpaper** 總編輯 Tony Chambers 的經歷和描述，我們將一起來探索這座被他暱稱為森林的城市。

國際知名設計雜誌*Wallpaper**的辦公室，就在泰晤士河南岸鼎鼎大名的泰特現代美術館正後方，一棟名為Blue Fin Building的現代化風格玻璃大樓裡。大樓戒備森嚴，每個入口都有警衛巡邏，而通往各樓層的電梯則須要磁卡才能通行的電子閘門包圍，得先在一樓櫃檯做登記，換上印有大頭照的識別證，不一會兒，才能通過電子閘門，直達位於14樓的*Wallpaper**全球總部。

一踏出電梯口，很難不被眼前的景象震攝住，大樓的中庭是空心的，每層樓的牆壁都是玻璃製成，一眼就可以望穿樓上樓下這幾十樓的風景（以及裡面的辦公室），四通八達的玻璃通道則宛如血管般貫穿整棟建築物，裡面來往的人們穿著時髦有型的衣服，那畫面就像未來的世界。

*Wallpaper**的辦公室給人一種很舒適的感覺，入口處的自助台上好多可口的小點心，整體走具有質感的簡約風，相較於雜誌裡的華麗世界要低調許多。Tony的辦公室比想像中要小的許多，大約三坪左右，角落一張超大辦公桌，上面推滿了各式書籍和雜誌，靠門邊的小圓桌剛好夠兩個人面對面坐下，我們就在這裡進行採訪，而隔間的牆由透明玻璃製成，裡外都可以清楚看見彼此的一舉一動。

親和力十足的總編輯

Tony是你第一眼見到就會喜歡上的人，就算第一眼沒喜歡上，聊個五分鐘後也會因這個人自然散發的幽默與平易近人感到如沐春風。他個子不高，有一張稚氣的娃娃臉，頭髮梳得不太整齊，服裝給人一種隨性的感覺，充滿笑意的眼睛總像是在思考著古靈精怪的新點子，如果要拿一個卡通人物來形容的話，應該是彼得潘吧！即使身居高位（*Wallpaper**幾乎可以說是設計界雜誌的聖經，全球超過90個國家均有通路），而且逼近50大關的他，依然很難在臉上找到太嚴肅的表情，訪談到一半的時候Tony臨時想開電腦找東西給我看，搜尋引擎卻不知道怎麼不見了，只見Tony一邊尋找，一邊焦急的念念有詞：「What Happen to mi Google? What Happen to mi Google?」

在倫敦，如何被看見

你最欣賞的創意人？
Grayson Perry

對於志在天下的台灣年輕創意人，你有什麼建議？
1. 永遠不要把錢放在目標／夢想前面。
2. 做真實的自己（Be True to yourself）。
3. 永遠不要忘記學習。

當下對他會用「mi」這這措辭來代替「mine」（我的）感到錯愕又好笑，畢竟在英國社會裡，那是黑人或是教育程度比較低的人才會用的措辭，和他的身份不太配襯，如果真的要用中文比喻的話，有點像是「俺」或「老子」那種調調，但轉念一想，或許也就是他這種身分的人，用這樣有點鄉土味又不太正式的措辭反而讓人覺得更親切可愛，不管是刻意包裝或真情流露，只能說他在快速打破人與人之間藩籬這點上有極高的能耐。

好的排版和字形是當雜誌總編輯的必要條件

Tony並不是土生土長的倫敦人，他來自英格蘭西北邊的利物浦（Liverpool），當時的利物浦很貧窮，工作機會也不多，一心想要更上一層樓的Tony在1984年拿到中央聖馬丁藝術學院全額獎學金來到倫敦念大學，主修平面設計和字型學（Typography）。說起這些往事時，Tony笑著說當時平面設計和字型學就是他人生的passion，愛到幾乎是廢寢忘食的地步，現在回想起來，才赫然發現這兩樣專業的累積竟然是今天讓他成為一個好總編輯的必要條件，畢竟雜誌要吸引人閱讀，好的排版設計與賞心悅目的字型絕對是首要條件。

Tony在大二時找到他人生的第一份工作——*Sunday Times*的圖片編輯（Picture Editor），之後又到*GQ*雜誌擔任創意總監，在*GQ*工作的期間曾兩次獲得Periodical Publishers Association Awards的年度最佳藝術總監獎。2003年，37歲的他離開*GQ*來到*Wallpaper**，並於2007年被提升為總編輯。創刊至今已滿18年的*Wallpaper**，總能精確地成為當代指標並保持高度新鮮感，遙遙領先在眾多設計雜誌前面，問Tony祕訣到底是什麼？他表示*Wallpaper**成功的最大關鍵在於不會固守已經有的成功模式而害怕改變，而是不斷地自我創新。

持續嘗試是邁向成功的不二法門

當請Tony分享新人該如何讓自己在倫敦這座競技場裡闖出一席之地，他的表情突然變得認真："Be True to yourself !"（真實面對自己！）Tony覺得想要在任何一個領域成功，真心喜歡自己做的事且保持初衷，就一定有被看見的機會，反之如果因為其他考量，例如金錢或名氣而忘了初衷，很快就會消失在茫茫人海當中。除此之外，他覺得Editing（編輯）也是一門很重要的必備技能，他回想剛開始在*SundayTimes*擔任圖片編輯時，每天動輒將一兩百張的照片經過挑選、討論、刪除的一系列過程精簡到最後的五到十張，那是一件非常痛苦，也深具挑戰性的工

UK £4.99
US $10.00
AUS $ 11.00
CDN $ 10.00
DKK 80.00
D € 11.00
NL € 9.00
I € 9.50
J ¥ 1780
SGP $ 18.20
E € 9.00
SEK 80.00
CHF 16.00
AED 46.00

Wallpaper*

APRIL 2015

**THE STUFF THAT REFINES YOU*

Global Interiors

A sharp-eyed survey of the
shapeliest international design
and architecture from...

**SWEDEN
USA
POLAND
CHINA
SOUTH KOREA
SINGAPORE**

German bite
A bright and breezy 48-page special

Winning bid
Ole Scheeren reinvents the
auction house in Beijing

Trouble in paradise
The new man at Aman draws up battle
plans in his Zaha-designed dacha

(spine, vertical) Wallpaper* · APRIL 2015 · **Global Interiors** Sustainable luxury | Swiss stationery | Frank Malina | Flavor Paper | Germany special | Vanity tables | Kamakura · **193**

跟著 Tony Chambers 找靈感

WHAT TO SEE >>>
在你電腦Browser裡的「My Favorites」或「Bookmarks」有哪些？
+ **Everton football club:** www.evertonfc.com
+ **BBC:** www.bbc.com
+ **Wallpaper*:** www.wallpaper.com

HOW TO DO >>>
如何讓自己保有不斷創新的能力？
旅行、與不同領域的人交談、騎自行車。

WHERE TO GO >>>
+ **Postman's 公園**：裡面有一座無名氏偉人雕刻畫，每次看都覺得很感動！ Map **74**
+ **巴比肯藝術中心（Barbican Centre）**：我喜歡他的建築，而且我家就在那裡。**3**
+ **勞埃德大廈（Lloyds building）**：那奇形怪狀的建築總讓我覺得不可思議。**73**
+ **倫敦城裡的中世紀建築**：新舊建築的和諧雜處讓我驚歎不已。
+ **Walbrook 80**

作，要怎麼樣把最好、最精采的挑出來呈現給讀者，就是考驗一個編輯的實力了！明明是一樣的素材，但好的Editing能讓讀者看得開心，不好的Editing讓雜誌乏人問津。這個邏輯其實也能反推到創作者的身上，你希望客戶、雜誌編輯、伯樂能發現你、欣賞你、進而重用你，除了一味拼命創作，靜下心來好好審視自己的作品，挑出最頂尖的，刪去次等的，好的Editing絕對是脫穎而出的必勝關鍵，尤其在這個資訊爆炸的時代，必須靠這樣的技能好好推自己一把。「當然，還有最後一點很重要！」Tony頑皮地眨眨眼：" Not to keep yourself too serious, you can kept trying."（凡事不要太嚴肅，你可以一直嘗試）「即使失敗了，被拒絕也沒什麼大不了的，休息一下再試試看別的方法，一直嘗試，不斷嘗試才是成功的不二法門。」

倫敦，讓你永遠不覺得自己是個異類

一晃眼，Tony已經在倫敦30年了，難道不曾有去其他國家闖闖看的想法嗎？Tony笑著說其實還真的有人給過他這樣的工作機會，但他覺得倫敦是一個很奇妙的城市，擁有你所須要的一切，一旦在這裡扎了根，就很難再想去別的地方了，再加上倫敦的地理位置很方便，想去美洲或歐洲都只要短短幾個小時的飛行時間，實在是讓人沒有理由離開啊！Tony也分享著他最欣賞倫敦的寬容度，這裡容許任何宗教、文化和想法，在倫敦你永遠不會覺得自己是個異類。「建築物就是最明顯的例子。」他補充道：「你去Bank那一區逛逛就會明白我的意思了，倫敦有好多新的建築和舊的建築相鄰雜處在一塊，明明應該要感覺很雜亂很礙眼的，卻又不會給人那種感覺，就好像森林一樣，豐富又多元，什麼都有，卻又很自然很和諧。」

採訪進行到尾聲時，助理Rosa頻頻在玻璃窗外對Tony比「時間來不及了」的手勢，Tony抱歉地說自己等會兒要搭飛機去巴黎出差，今天應該就只能採訪到這裡了，說到一半他突然想起什麼似的，問我知不知道名導Spike Jonze的電影【Her】（雲端情人），隨後他興奮地跑出辦公室，拿著一期*Wallpaper**，翻開針對這部電影的專題報導，還像個驕傲的父親那樣神氣地說：「Spike Jonze對媒體說，電影中那美麗又充滿未來感的世界靈感正來自於*Wallpaper**雜誌呢！」

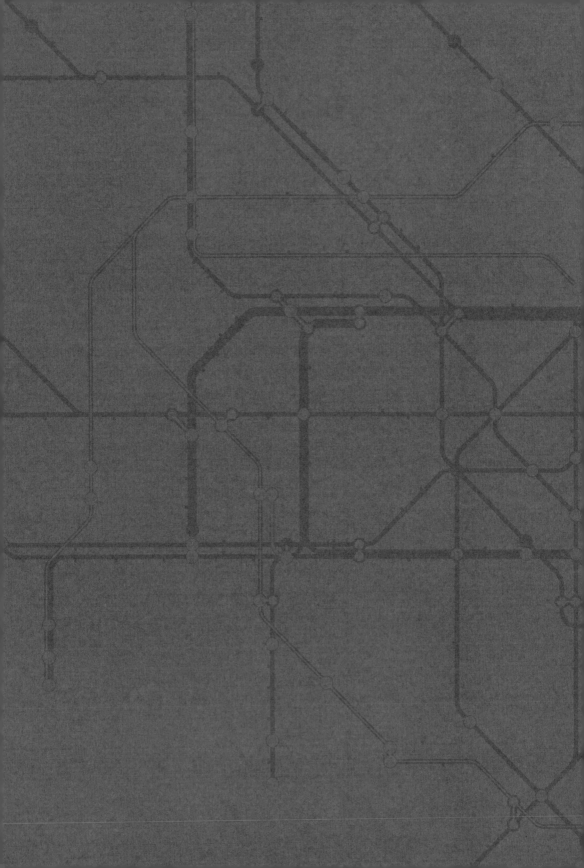

Chapter 2

倫敦創意熱點
Creative Spirit

倫敦文化的豐富底蘊，可從倫敦的創意地點、事件與活動及名校一窺究竟，
原來這城市如此多采多姿。

倫敦，
文創產業的興起與繁榮

撰稿：康傳榆
圖片提供：British Fashion Council、J. McNeven、V&A Museum、Vicky Liao、Whitechapel Gallery、you_only_live_twice

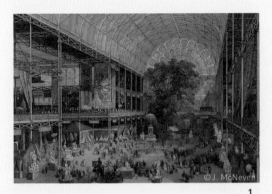

©J. McNeven

1

設計產業的形成

霧都倫敦，這浪漫別名可追溯至1769年的一台蒸汽機和一場名為工業革命（Industrial Revolution）的大霧，爾後，伴隨現代化的腳步，各式各樣天馬行空的發明在英倫大地上如雨後春筍般恣意蓬

勃，甚至，於1851年為倫敦迎來第一屆、往後被英國人自豪的稱為「The Great Exhibition」的萬國工業博覽會。

然而，工業革命使鄉村變化為城市、教工匠轉職成工人，為滿足低成本與量產需求，失去細節與低質量的物品侵入日常生活，工業化效率取代生活美學追求，引發英國藝術家威廉‧莫里斯（William Morris）等人於19世紀末至20世紀初推行藝術與工藝運動（Arts & Crafts Movement），提倡兩者結合，試圖改變文藝復興時代以降、藝術和工藝漸行漸遠的狀態，自此，藝術家開始跨足生活領域創作、與傳統工匠職能結合，逐漸衍生「設計師」一門行業。

©Whitechapel Gallery

2

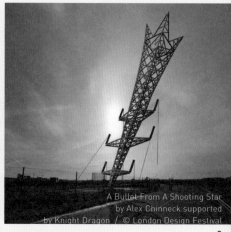

A Bullet From A Shooting Star
by Alex Chinneck supported
by Knight Dragon / © London Design Festival

3

1. 萬國工業博覽會的場景。
2. 東倫敦進駐了許多創作者，提高當地的藝術文化性，位在東倫敦的 Whitechapel Gallery，展出許多現代設計展覽。
3. 倫敦設計週是一年一度不可錯過的活動。

將倫敦推向第二個黃金時代

縱使莫里斯等人致力復興，兩次大戰仍將世界推向另一個時代。1947年，克利斯汀‧迪奧（Christian Dior）的高級訂製服工坊推出象徵戰後繁榮的「New Look」，倫敦則迎來1920年代後的第二個黃金時代（Golden Age）。1950年代前，社會階級制度嚴格規範個人食衣住行，戰爭卻促使社會大洗牌，過往由貴族與中產階級引領趨勢，如今則被來自街頭的年輕新勢力取代。

1940年代以降，從泰迪男孩（Teddy Boy）到龐克文化（Punk Culture）、從瑪莉官的迷你裙到薇薇安‧魏斯伍德（Vivienne Westwood）的束縛衣、從披頭四（Beatles）、大衛‧鮑伊（David Bowie）、再到性手槍（Sex Pistols），街頭音樂、藝術、時尚交織而成著名的搖擺倫敦（Swinging London）。

東倫敦的文創產業興起

街頭文化興起帶動不同區域蓬勃發展，以往被視為「窮人區」的東倫敦（East London）因物價相對低，吸引大批青年創作者進駐。1996年，位於紅磚巷（Brick Lane）的老杜魯門釀酒廠（Old Truman Brewery）所有者找上東倫敦教母露露‧甘迺迪（Lulu Kennedy），藉之手腕將廢棄廠房以低廉的價格租給當時如Christopher Kane等新銳設計師，從酒廠所在的紅磚巷為中心，逐漸帶動整個東倫敦文創產業。2003年，John Sorrell爵士與Ben Evans組織了第一屆倫敦設計週（London Design Festival）將整個倫敦納入設計地圖，如今已成為年度設計盛事。

金融風暴的襲擊，反而使產業團結，強調「英國製造」

可做為世界文化與首都之一，千禧年重創全球的金融風暴自是無法倖免，英國被迫面臨調整國家預算以因應時局，自2010年開始，政府大幅取消多項外國人在英工作簽證、調高申請門檻、降低核發數等。2011年，公布下年度（2012年）至2015年將裁撤文化創意領域高達15%預算，此舉影響無數文創機構和院校，文創產業正反聲浪不斷，學生和藝術家走上街頭。

另一方面，金融寒冬卻促成產業團結，從品牌、設計師、到消費者皆開始反思工業外移後果對本土市場影響，「英國製造」（Made in Britain）意識崛起，各領域紛紛投入挽救夕陽工業的行列，2012年開始舉辦的倫敦男裝週（London Collections: Men）即是一例，同年，英國女王伊莉莎白二世登基60周年紀念、威廉王子與凱特王妃的世紀婚禮、以及倫敦奧運等多項盛事，令倫敦再一次成為世界焦點，2012可謂「倫敦年」。

4

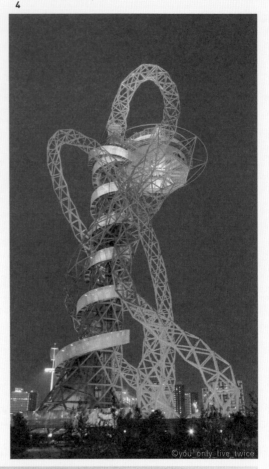

©you_only_live_twice

5

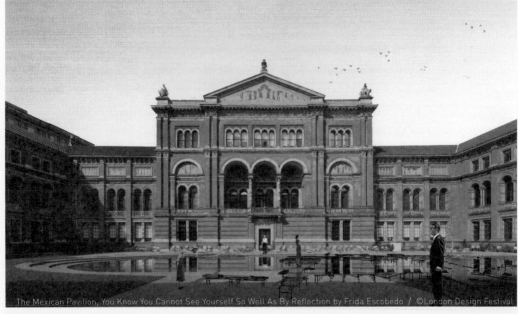

The Mexican Pavilion, You Know You Cannot See Yourself So Well As By Reflection by Frida Escobedo / ©London Design Festival

©Vicky Liao

英國文化再次引領潮流

結束世界盛事並不代表離開舞台，隨著2010年開播的【唐頓莊園】（Downton Abbey）、【新世紀福爾摩斯】（Sherlock）等英劇席捲全球，優雅卻不失風趣的英倫文化僅短短兩年便引領世界潮流。知名雜誌《浮華世界》（Vanity Fair）甚至邀影英國攝影師傑森・貝爾（Jason Bell）以此為題拍攝40多位近年來聲勢看漲的英國演員。V&A也於2014年迎回了四年前驟逝的時尚鬼才亞歷山大・麥昆（Alexander McQueen）回顧展「Savage Beauty」。此展最初於2011年在紐約大都會博物館（Metropolitan Museum of Art）首展，相隔三年才踏上設計師故土擴大展出，英國著名時尚評論家蘇西・曼奇斯（Suzy Menkes）於展覽評論中寫道：〝Go and See Savage Beauty. It is a must.〞

2015年初，奧斯卡影帝柯林・佛斯（Corlin Firth）主演的電影【金牌特務】（Kingsman: The Secret Service）於全球熱映，除了倫敦英倫紳士溫文儒雅、幽默風趣的形象再次深植人心之外，還順勢炒熱了自18世紀存在至今的高級訂製男裝重鎮——薩佛街（Savile Row）。而成立於1989年、世界首座以「設計」為主題的的設計博物館（Design Museum）也宣布將在2016年搬遷至肯辛頓區荷蘭公園（Holland Park）內的英聯邦學院（Commonwealth Institute）舊址，賦予這座1960年代頗具地標性的建築全新意義，一如倫敦這座城市，傳承悠遠歷史的同時，因蓬勃的創意生生不息。

4. 奧林匹克公園中的觀察台—— ArcelorMittal Orbit。
5. 由墨西哥政府贊助，並為墨西哥建築師 Frida Escobedo 於 V&A 博物館所創作的裝置藝術作品。
6. 倫敦泰晤士河南岸亦為藝術中心集合地，其中包括皇家節日大廳（Royal Festival Hall）、伊莉莎白大廳（Queen Elizabeth Hall）、海沃美術館（Hayward Gallery）。

倫敦創意地點

撰稿：葉家蓁
圖片提供：Barbican Centre、Design Museum、Jacek Halicki、Somerset House、Tony Hisgett

大英博物館
British Museum

大英博物館是世界上規模最大的博物館之一，為綜合性博物館，其中心的大中庭目前是歐洲最大的有頂廣場，成立於1753年，由漢斯・斯隆（Hans Sloane）爵士捐贈英國國會他個人收藏的71,000件古文物與大批植物標本、手稿與書籍。透過公眾募款集資博物館建築資金後，大英博物館於1759年於倫敦蒙塔古大樓（Montague Building）成立並對開放大眾參觀。早期藏品以自然歷史標本為主，但因館藏龐大，1824年原大樓已不敷使用，於是在1824年在北面建造新館並將原大樓拆除，也因空間限制，1880年大英博物館將自然歷史標本與考古文物分離，並定義大英博物館為專門收藏考古文物之用，且於1900年將

書籍、手稿分離組成新的大英圖書館，目前分為十個分館：古近東館、硬幣和紀念幣館、埃及館、民族館、希臘和羅馬館、日本館、東方館、史前及歐洲館、版畫和素描館以及西亞館。

Ⓐ Great Russell Street, London WC1B 3DG, UK
Ⓦ www.britishmuseum.org

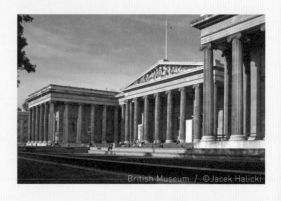
British Museum / ©Jacek Halicki

42

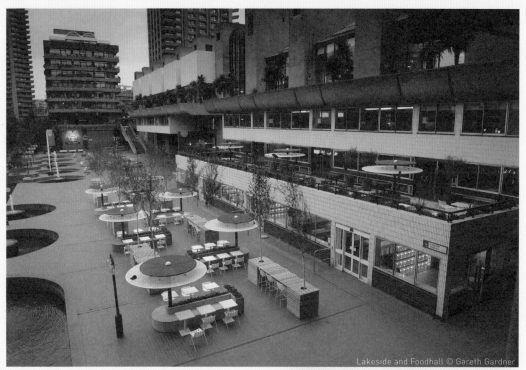

Lakeside and Foodhall © Gareth Gardner

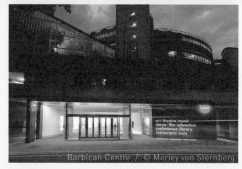

Barbican Centre / © Morley von Sternberg

巴比肯藝術中心
Barbican Centre

自1982年啟用後，可稱為是倫敦
的表演藝術重鎮，定期取行音
樂、戲劇與藝術展覽，是歐洲最
大的表演藝術中心，該中心坐落
於倫敦城的古城門之一，1957年此區重建，新的建築群由著名現代建築公司張伯
倫、鮑威爾與本恩公司（Chamberlin, Powell and Bon）以粗野主義（Brutalism）風
格設計，直到1982年才完整竣工。其外形如同金字塔，並採用多層次布局，屋頂
還有一個以玻璃包圍的壯觀溫室，外觀十分具爭議性；到了1990年代中期，五角
形設計工作室的西奧·克羅斯比（Theo Crosby）對建築表面裝飾進行修繕，添加
略帶工藝美術運動風格的雕像和裝飾，2001年被列為二級文物。巴比肯藝術中心
音樂廳亦是知名倫敦交響樂團和BBC交響樂團的駐團場地，也曾是倫敦皇家莎士
比亞的駐團場地。

Ⓐ Silk St, London EC2Y 8DS, UK

Ⓦ www.barbican.org.uk

南岸藝術中心
Southbank Centre

為倫敦大型藝術展演特區，佇立於泰晤士河畔，長達半英里的南岸藝術中心與英國國會遙遙相望，包含皇家節日大廳、伊莉莎白大廳，海沃美術館與詩歌圖書館，定期舉辦音樂、舞蹈、戲劇等多元活動。皇家節日大廳的建築為現代主義風格，內圓外方結構，被稱為「盒子裡的雞蛋」，主要展覽現代藝術作品，詩歌圖書館則收藏了1914年以來的現代英國詩歌精選，以多媒體展覽形式呈現平面詩作，讓經典詩句更打動人心。而伊莉莎白大廳的屋頂更是不能錯過，除了能享受英國著名植物園（Eden Project）著手規畫的都市空中花園，還可品嚐咖啡、眺望泰晤士河的美景。

Ⓐ Belvedere Road, London SE, UK
Ⓦ www.southbankcentre.co.uk

泰特現代美術館
Tate Modern

Tate Modern原址是一所發電廠（Bankside Power Station），在80年代停止營運後一直荒廢，直到1994年，Tate集團請瑞士建築師雅克・赫爾佐格（Jacques Herzog）和皮埃爾・德・梅隆（Pierre de Meuron）改變了它的用途，才使得這棟舊建築於2000年重生，主要收藏1900年後至今的英國與國際現代與當代藝術品，大廳的「Turbine Hall」具極大的挑高空間，時常有令人嘆為觀止的巨型裝置作品陳列，三到五樓的展區，不同於一般美術館依年代區分，Tate Modern是依照近代藝術派別展出常設展與短期主題性展覽。值得一提的是，館內設有戶外瞭望台，可以一覽泰晤士河畔美景、千禧橋和對岸的聖保羅大教堂。

Ⓐ Tate Modern, Bankside, London SE1 9TG, UK
Ⓦ www.tate.org.uk/modern

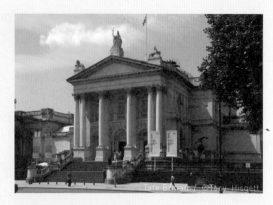

Tate Britain / @Tony Hisgett

泰特不列顛美術館
Tate Britian

泰特不列顛美術館成立於1897年，主要收藏英國15至19世紀英國繪畫傑作，原為不列顛國家美術館（National Gallery of British Art），最早主要收藏創辦人亨利泰特爵士（Sir Henry Tate）捐贈給國家的19世紀英國繪畫與雕塑品，後來許多國家美術館（National Gallery）所收藏的作品都轉往於此收藏展出。1917年後，泰特不列顛美術館擴大收藏範圍，增加了其他國家的現代作品與1500年後的英國作品，並於1955年從國家美術館完全獨立出來。美術館的一座展覽室永久展出數十幅透納（Turner）畫作，另一個令人興奮的展覽則是每年英國藝術界年度大獎「透納獎」（Turner Prize），為針對英國50歲以下的藝術家所設立的獎項也會展覽於此。

Ⓐ Millbank, London SW1P 4RG, UK
Ⓦ www.tate.org.uk/visit/tate-britain

設計博物館
Design Museum

位於塔橋附近的設計博物館始建於1989年，為唯一專門展覽20至21世紀近代設計的博物館，純白色的立方體建築，佇立在泰晤士河畔，十分醒目。一樓的書店販賣著來自世界各地的創意設計小物；二樓則展出工業設計、平面設計、產品設計、建築設計等展覽。館內面積雖然並不大，但展品豐富，定期換展，並時常舉辦不同設計主題

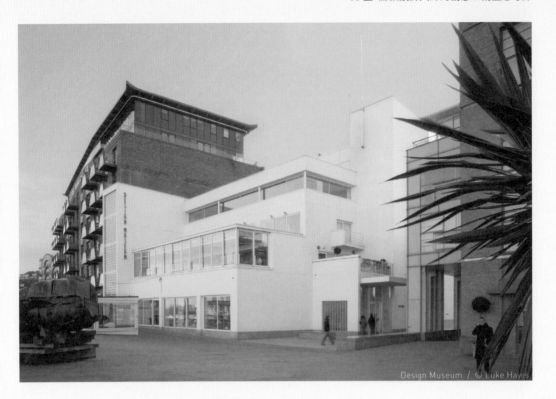

Design Museum / © Luke Hayes

的講座，因此，無論何時去都有不同的體驗，帶給參觀者無比新鮮感，也是研讀設計和建築的專業人士與愛好者必訪之處。

Ⓐ 28 Shad Thames SE1, UK

Ⓦ www.designmuseum.org

薩奇美術館
Saatchi & Saatchi Gallery

位於西倫敦的一座專門收藏當代藝術的美術館，展出查爾斯・薩奇（Charles Saatchi）的私人藏品，若說因空間略小而稱不上美術館，那麼稱作大型藝廊倒是十分合適，小而質精，每個藏品都來自當代具代表性的藝術家之手，每個短期展覽的策展角度都具有高度的實驗性與開創性，議題的研究更是開放更多對當代藝術與社會的思考空間，重視空間感的展覽呈現，每個細節都展現了薩奇個人的專業視野與格局，更發掘了許多英國知名藝術家，如達米恩・赫斯特及翠西・艾敏（Tracey Emin）。

Ⓐ Duke Of York's HQ, King's Rd, London SW3 4RY, UK

Ⓦ www.saatchigallery.com

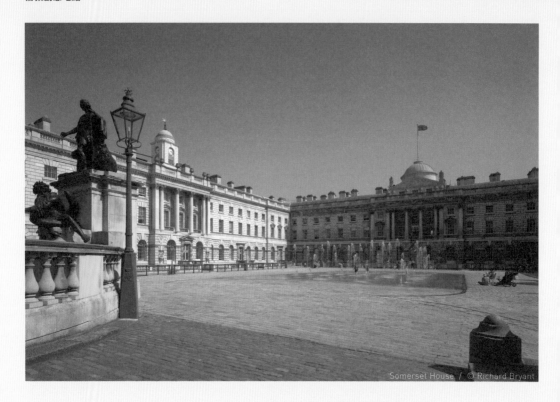

Somerset House / © Richard Bryant

薩默塞特府
Somerset House

薩默塞特府自20世紀晚期因視覺藝術中心的地位
而再次被世人重視，原本為薩默塞公爵的豪宅，
失勢後此建築幾經輾轉與擴建，才成為目前這座
新古典主義的主建築雛形，19世紀，許多學術組
織相繼進駐，因此整體充滿著學術氛圍。雖然建
築外觀十分古典傳統，但室內展覽空間卻十分前
衛現代，挑高的空間配上巨型窗戶，讓整體參觀
動線十分順暢且不感到壓力，除了展出印象派與
後印象派作品，近期展覽則以現代裝置藝術與時
尚設計為重心。薩默塞特府外的廣場則是每年倫
敦時尚週重要的時尚伸展台，冬天則搖身一變成
為溜冰廣場。

Ⓐ Strand, London WC2R 1LA, UK
Ⓦ www.somersethouse.org.uk

維多利亞和亞伯特博物館
Victoria and Albert Museum

簡稱V&A博物館，為英國的工藝美術、裝置與應
用藝術的博物館，原為設計學院，在1851年萬國
工業博覽會後，設計學院更名為工藝品博物館，
並於1852年擴大收藏，當年為世界上首家提供煤
氣照明的博物館，並率先開設餐廳。1899年，維
多利亞女王於側廳舉辦行奠基禮時，將其正式更
名為V&A，以紀念她的丈夫亞伯特王夫。館藏
包羅萬象，以歐洲展品居多，但也涵蓋中國、日
本、印度與伊斯蘭的藝術與設計品，除了以主
題類型區分收藏外，也會以國家方式陳列，一樓
為歐亞雕塑與古希臘羅馬古蹟之外，二樓則為陶
瓷、珠寶、織品、家具、服裝為主，為時尚考古
不可錯過的地方。

Ⓐ Cromwell Road, London SW7 2RL, UK
Ⓦ www.vam.ac.uk

百老匯市集
Broadway Market

倫敦東邊的百老匯市集最負盛名的正是他的有機食物攤，每週六，來自倫敦各處的老饕們都會早起趕往此地尋找新鮮美食，或是購買熟食後，步行至不遠處的London Fields公園野餐，消磨美好週末的午後時光。市集包羅萬象，雖以食物為主，但也有許多二手舊物和設計師作品的小攤位，是熱愛設計與手工達人們的天堂，也是東倫敦的本地年輕人最愛的市集，市集兩邊的小店也十分精采，書店、花店、魚販、裁縫店等都十分具有個人特色，讓人流連忘返。

Ⓐ Broadway Market, London E8 4PH, UK
Ⓦ www.broadwaymarket.co.uk

Dusty Fingers復古市集
Dusty Fingers Vintage Market

位於東倫敦Hackney的圓形小教堂（Round Chapel），Dusty Fingers復古市集十分年輕，成立於2012年，起初為每個月舉行一次的夜市，剛開始為銷售復古衣物、二手珠寶、廚具用品和居家裝飾等的集中地，經過一年多的定期舉行，目前則演變為每月選定一個週日舉行，並專門銷售復古衣物與家具家飾，吸引全歐洲的復古衣物商人前來尋寶，圓形小教堂的古典裝潢和復古衣物十分對味，彷彿走入時光隧道回到美好的舊時代。

Ⓐ Round Chapel Old School Rooms, 1d Glenarm Road, London E5 OLY, UK
Ⓦ www.facebook.com/dusty.fingers.754

Netil市集
Netil Market

在百老匯市集不遠處的新興市集，這個圍起來不是很醒目地方成立於2011年，不到三年已成為東倫敦零售、工作室與展演空間的熱鬧區塊，每週六搖身一變成為老饕、設計師與修理達人的聚集地，市集擺放了許多古老家具做為擺設外，還有舊書、唱片、古著衣飾和設計師服飾小店，強烈的嘻皮反骨個性讓這個充滿著獨立精神的市集令人印象深刻。

Ⓐ 23 Westgate St, London E8, UK
Ⓦ netilmarket.tumblr.com

Barbican Centre / © Morley von Sternberg

倫敦創意活動

撰稿：葉家蓁
圖片提供：British Fashion Council、Clerkenwell Design Week

倫敦影展
BFI London Film Festival

全英最大的電影活動——倫敦影展（簡稱LFF）創辦於1933年，由英國電影席會（簡稱BFI）主辦，通常於每年十月中下旬舉行，最初設立的目標是期許成為「影展中的影展」，並促進電影藝術發展，因此影片需被受邀後才可參展，包括坎城影展與威尼斯影展的評選，影展匯集了全世界優秀的作品，不論是新銳或是資深電影人作品，都可以在此展現創意，且影展周邊有許多大小活動，如電影講座和大師講堂等，是喜愛電影的倫敦人絕對不能錯過的電影活動。
Ⓦ www.bfi.org.uk/lff
Ⓓ 每年十月

克勒肯維爾設計週
Clerkenwell Design Week

英國倫敦東北部的Clerkenwell，每年都會舉行短短為期三天的克勒肯維爾設計週，展期極短，但是展出規模卻毫不馬虎。過去此地區聚集許多手

Clerkenwell Design Week / © Sophie Mutevelian

工藝術、印刷、鐘錶與珠寶商，近代則為平面設計蓬勃發展，因此這裡有許多設計品牌、工作室、劇院與博物館，尤其是巴比肯藝術中心與沙德勒之井劇院（Sadler's Wells Theatre）都坐落於此，因此周邊逐漸形成倫敦設計圈首屈一指的創意基地，在設計週展覽期間，超過60個展示間分布在Clerkenwell地區，不僅是新銳設計師們展露頭角的好選擇，更是許多知名設計品牌的重點展覽之一。而巷弄間的店家除了提供場地展覽外，裝置藝術與美食更是隨處可見，儼然成為了設計市集商圈的形態。

Ⓦ www.clerkenwelldesignweek.com
Ⓓ 每年五月

東倫敦設計秀
East London Design Show

每年聖誕節前夕，東倫敦設計秀都會在熱鬧的紅磚巷（Brick Lane）舉行，這個年輕有活力的展覽秉持著一個目標：「發掘明日之星」，歡迎國際上的獨立新品牌參加，可稱為倫敦最具獨立品牌個性的設計秀。在這裡，可以找到創意新潮的生活用品、居家設計和飾品品牌，包羅萬象的設計從玻璃創作、珠寶設計、家具設計、男女服飾到兒童玩具一應俱全，整個展場宛如一個小型購物天堂，如果不想和別人買到一樣的聖誕節禮物，這裡會是一個相當好的購物選擇地點。

Ⓦ www.eastlondondesignshow.co.uk
Ⓓ 每年十二月

第一個禮拜四
First Thursdays

由帶領東倫敦當代藝術蜂巢的Whitechapel Gallery和倫敦城市聖經*TimeOut*雜誌所發起的First Thursdays，是東倫敦在每個月的第一個星期四晚上，由大大小小130多間藝廊聯合起來舉辦展覽開幕活動，成為一個藝術地圖。周邊店家和藝廊皆營業至深夜，人潮穿越在街道間，平日靜蔽的巷弄也變得熱鬧非凡，讓人去探索平時不會過多留意的東倫敦街道，也透過藝術活動，如畫展、影像放映、行為藝術表演、座談會等活動，還能參觀藝術家工作室（Open Studio）或參加藝術工作坊創作自己的作品，一掃藝術與市民的距離感，讓藝術與在這個城市生活的居民產生聯繫，讓活動變成日常生活的一部分。

Ⓦ www.firstthursdays.co.uk
Ⓓ 每個月第一個禮拜四

格林威治暨船塢區國際藝術節
Greenwich Dockland International Festival

每年六月底舉行的格林威治暨船塢區國際藝術節（簡稱 GDIF），這個超大型戶外藝術節，不僅節目免費觀看，還邀請近30個國際知名表演藝術團體演出，街頭

藝術、舞蹈、戲劇之表演高達150場，讓整個東倫敦沈靜在濃烈的藝術氣息中，如同GFIF的口號："Serious Spectacular Theatre."，場場表演皆帶給觀眾視覺觀感的刺激與享受。

Ⓦ www.festival.org

Ⓓ 每年六月

倫敦設計週
London Design Festival

倫敦設計週自2003創辦以來，是全世界最重要的年度設計盛事之一，吸引數十萬遊客到訪，每年不同的設計週主題，地標性作品都帶給設計迷一個大驚喜，整個倫敦從巷弄街道、展示間到展覽中心的街景裝置皆圍繞在主題上，成了這場盛會最吸睛和話題性的設計，讓整個設計週彷彿是一場熱鬧無比的大型設計派對，令人留下深刻印象。每年例行主要活動區：100% Design、Tent London 及 Designjunction，是照例絕不可放過的精采區域，而V&A博物館內展出的國際知名設計師與建築師之裝置藝術，也總是倫敦設計週的焦點所在。

Ⓦ www.londondesignfestival.com

Ⓓ 每年九月

倫敦百分百設計展
100% Design

每年倫敦設計週的重頭戲便是位於西區 Earl's Court 的100% Design，自1994起，已邁入第21週年的100% Design，也是英國最具規模的設計展，每年國際大品牌在此展示創新設計和材質研究，展出的範圍極廣，從辦公設備、衛浴、廚房、燈飾到環保設計，這裡不但充滿著商機，也是全球設計新秀和學生們展露頭角的最好機會，大會皆會另闢專區，專門讓新銳和獨立品牌有機會展示作品，每年吸引全球超過六千位工業設計師、室內設計師、建築師、創意工作者、製造商和採購等專業人士參加，整個展覽猶如設計的萬國博覽會，萬頭鑽動十分熱鬧。

Ⓦ www.100percentdesign.co.uk

Ⓓ 每年九月

Designjunction

Designjunction於倫敦設計週中相當獨樹一格，每年都會選在帶點實驗意味濃厚的展覽空間，專門展示家具、照明與產品設計，邀請許多國際知名設計品牌共同展出前衛設計，並發表歐洲當代設計趨勢與舉行多場探討設計本質與未來設計的研討會，由於展出作品極為年輕化，因此受到年輕人喜愛。其中，2014年更加入全新展覽Lightjunction，展出來自世界各地有趣燈具，更有知名設計品牌創作的照明裝置藝術，讓整體展覽的主題體驗更加完整。Designjunction也在展場成立快閃店（Pop-Up Shop）和快閃工廠（Pop-up Factory），不僅可以讓參加者直接購買商品外，也可以看到現場即時示範產品的製造程序。

Ⓦ thedesignjunction.co.uk

Ⓓ 每年九月

Tent London +Super Brands London

歷年Tent London和Super Brands London都在東倫敦Brick Lane旁的老杜魯門釀酒廠倉庫舉行，雖然兩個展覽相比鄰，但參展品牌規模差異懸殊，Super Brands London顧名思義皆是國際知名品牌的展覽，也是米蘭家具展的常客，特別之處是此可見到許多創新概念性的家飾與燈具設計；相較於西區100% Design商業化展覽的嚴謹，Tent London宛如東倫敦的縮影，充滿著獨立、活力和新鮮創意，巧妙地呼應東倫敦多元文化與藝術，讓新銳設計師及藝術家一個沒有侷限的展覽舞台。

Ⓦ www.tentlondon.co.uk

Ⓓ 每年九月

倫敦時裝週
London Fashion Week

倫敦時裝週正是國際四大時裝週之一（巴黎、米蘭、倫敦、紐約），每年在春夏與秋冬兩季舉行，發表最新男女裝潮流趨勢，聚集一線設計師、明星、模特兒，從高級訂製服、前衛設計到街頭服飾，為世人打造一場視覺饗宴，除了主

秀場舉行在薩默塞特府，高達170個品牌在此發表。在時裝週期間，倫敦街頭到處都可看到打扮靚麗的時尚工作者、潮人穿梭在各種不同類型的場合，許多新銳或獨立設計師品牌則選擇在倫敦市區的酒吧、快閃店、服飾店等發表或展出新作，整個倫敦就像是設計師的實驗室，到處都可瞥見令人驚豔的時尚作品。

©British Fashion Council / Shaun James Cox

Ⓦ www.londonfashionweek.co.uk
Ⓓ 每年二月和九月

倫敦家飾用品禮品設計展
Pulse London

超過500個品牌參與，包括Harrods、Selfridges、Liberty等知名百貨業者參加，從家飾、禮物、時尚配件到服飾等，不僅可看到知名品牌，也可同時發現許多新銳設計師的設計商品，倫敦家飾用品禮品設計展希望透過一站式購買，讓全球採購可以買到最創新的禮品設計；正因如此，每年吸引全球超過七千位專業採購人士，如知名線上商店ASOS、Amazon、大英博物館、V&A博物館等都會前來採購。

Ⓦ www.pulse-london.com
Ⓓ 每年五月

皇家藝術學院畢業展
RCA SHOW

一年一度的皇家藝術學院畢業展「SHOW」是英國設計盛事之一，通常舉行在六月中旬後，為期近兩週，彙集來自全球傑出的設計學生，設計作品涵蓋視覺傳達、應用藝術、工業設計、服裝設計、汽車設計、建築等，各個設計作品從概念思考到具體設計，完成度極高，令人眼睛為之一亮，因此，有極高比例的畢業作品爾後都被廠商相中，應用在業界實務上，若想一探創新思考設計，RCA SHOW是絕對不能錯過的設計展覽之一。

Ⓦ www.rca.ac.uk
Ⓓ 每年六月

倫敦藝術 & 設計學校

撰稿：葉家蓁
圖片提供：Central Saint Martins、Goldsmiths、Kingston Univeristy London

建築聯盟學院
Architectural Association School of Architecture

英國最老的獨立建築教學院校，簡稱為AA或AA School of Architecture，亦稱為建築協會學院、AA 建築學院、英國建築聯盟或英國建築學院。該校成立理念源自1847年，為有心學習建築的學生提供一個不需擁有基礎建築教育的獨立設計教育系統，1920年校址牽於市中心的貝德福德廣場（Bedford Square）。建築聯盟學院的課程被規畫為兩大課程，一是本科課程，授與建築聯盟學院文憑學位；二是碩士課程，主修項目如景觀設計、城市設計、環境設計、建築史和理論、綠色建築、節能建築、設計研究等。該校不同於傳統的課程吸引不少世界知名頂尖建築師前來授課，

且履次參與國際性的建築設計案，將建築學的探險開拓到新的領域，校友遍布全球50個國家。三位畢業生雷姆・庫哈斯（Rem Koolhaas）、札哈・哈蒂（Zaha Hadid）、理查・羅傑斯（Richard George Rogers）曾獲得「建築界的諾貝爾獎」美譽的普立茲克獎（Pritzker Architecture Prize），此外，亞州知名建築師伊東豐雄也畢業於此。
Ⓦ www.aaschool.ac.uk

巴雷特建築學校
Bartlett School of Architecture

成立於1841年，附屬於倫敦大學學院（University College London，簡稱UCL），為建築設計領域中的領先設計學院之一，19世紀初的巴雷特建築

© Goldsmiths

學校風格十分保守傳統,直到1990年,Peter Cook帶領下,躍升為前衛建築的夢工廠。巴雷特琢磨於建築、環境設計與規畫領域,側重學生個人思維的培養,鼓勵學生創造出屬於自己的風格與設計邏輯,並期許學生提出新的建築形式與生活方式。此外,透過不同專業領域學生的小組創新思考,為許多全球問題激盪出新的解決方法。馬來西亞的生態建築師楊經文(Ken Yeang)、年輕一輩的美國建築師Jessy Reiser與多次獲得RIBA(英國皇家建築師協會)大獎的女建築師Farshid Moussavi皆畢業於此。

Ⓦwww.bartlett.ucl.ac.uk/architecture

金匠學院──倫敦大學
Goldsmiths, University of London

以金匠工藝與娛樂學院(Goldsmiths' Technical and Recreative Institute)創立於1891年,並於1904年併入倫敦大學系統,改名為倫敦大學金匠學院,為倫敦市中心少數擁有校區與綠草皮的校園,坐落於倫敦東南二區,富有多元文化之印巴移民區,為藝術活動蓬勃發展的區域。屬於規模較小的研究型大學,專攻藝術、傳播媒體、文化創意、心理、語言、教育、文學、人類學等人文教育與研究,金匠學院的美術系更是英國首屈一指,孕育出許多YBA(英國年輕藝術家派,Young British Artist),如:達米恩・赫斯特、莎拉・盧卡斯(Sarah Lucas)、馬克・奎安(Marc Quinn)、薩姆・泰勒・伍德(Sam Taylor-Wood)、Rachel Whiteread、Dinos Chapman等人,此外,超過20位校友為英國當代視覺藝術設計大獎──透納獎的得主與入圍者,每年藝術系畢業展更是新生代藝術家展露頭角的舞台,更是知名藝術收藏家查爾斯・薩奇必來之地。該校傳播媒體、文化研究與設計

© Kingston Univeristy London

部門擁有錄音室、虛擬攝影棚、暗房、動畫製作等工作室，設備齊全，且不限科系使用，鼓勵學生至不同科系旁聽課程，校園常看到不同系所的學生討論理論與研究和社會與藝術計畫等。*The Leopard*為金匠學院的校刊，校報致力成為學生與信息的橋樑，涵蓋了校園新聞、社論、體育新聞和社團訊息，由學生會獨立運作，同時與其他媒體*Wired*廣播電台和*Smiths*雜誌合作。此外，名英搖樂團Blur成員也畢業於此，在1989年的學生會「Stretch」酒吧發跡，2009年重返校園舉行演唱會。
Ⓦ www.gold.ac.uk

金士頓大學
Kingston Univeristy London

成立於1899年，位於倫敦西南部的河畔，為綜合性大學，金士頓大學有著悠久的歷史和良好的聲譽，教學特色是學以致用，結合知識與產業，大學科系相當廣泛，分有五個學院：商業、藝術設計與建築，藝術與社會科學，法商學院，健康與社會保健科學，工程與電腦。藝術設計與建築學院前身為19世紀的金士頓藝術學校，為著重媒體、電影、電視及音樂製作，金士頓大學許多影

像相關課程都運用到Cinema 4D，業界普遍對於該校學生的作品不論從角色動畫、影像合成技術到影音視覺特效都極為印象深刻，許多業界的影像專業人士都畢業於金士頓數位藝術學士。
Ⓦ www.kingston.ac.uk

皇家藝術學院
Royal Collage of Arts

創立於1837年，位於倫敦南肯辛頓區（South Kensington）的皇家藝術學院（簡稱RCA），是英國最著名、也是全世界唯一專門提供碩博士研究所課程的藝術學院，專精於藝術、設計、傳播，系所包含藝術、應用藝術、工業設計、服裝設計、視覺設計等。比鄰皇家阿爾伯特音樂廳（Royal Albert Hall）與海德公園（Hyde Park）對面，其建築外觀如一般商業大樓，若不經提醒，可能會錯過這所聞名全球的學校。RCA聘請許多業界知名的藝術家與設計師指導學生，由於該校人數相當精簡，因此學生與教授關係十分密切，校風相當開明，教授鼓勵學生找尋屬於自己的設計風格與跨學系合作，讓不同領域的學生激盪創意，並將想法具體化。RCA希望讓學生成為獨當一面的設計師，所以提供許多業界資源，讓學生

早先一步習慣產業與琢磨技巧。目前許多國際知名設計師皆畢業於RCA，傑出校友個別在不同設計領域發光發熱，如英國工業設計大師Jasper Morrison、德國工業設計師Konstantin Grcic、英國普普藝術家大衛‧霍克尼（David Hockney）。
Ⓦ www.rca.ac.uk

斯萊德藝術學院
Slade School of Fine Art

成立於1871年，亦附屬於UCL，坐落倫敦市中心，臨近大英博物館與大英圖書館。斯萊德以致力於當代美術與實踐、歷史與理論的研究而聞名，以探討性的方式對藝術進行研究與實踐，探尋藝術的實質與未來發展，給予當代藝術發展許多突出貢獻。該校主要由三個專業學科所組成：繪畫、藝術媒介、雕刻。每一學科都有專業的學術與技術團隊，並有專門的工作室輔助和強化學生的技巧。也擁有強勁與資歷豐富的師資，以斯萊德教授為首的教職團隊包括博士、教授及講師，分別在當代美學、雕刻、攝影、繪畫、電子媒介及電影的研究上造詣斐然。此外，多元的藝術課程可以讓學生擁有廣泛學習的資源與研究環境，老師會針對學生依據個人需求進行輔導與培養，許多19世紀重要的藝術家皆畢業於此。
Ⓦ www.ucl.ac.uk/slade

University of the Arts London

倫敦藝術大學

簡稱UAL，採用聯合學院制，由六所藝術、設計學院於1986年聯合組建而成。提供銜接課程（A-Level）、職業培訓文憑與學、碩士及博士學位課程。每年均有將近3,000名學生從倫敦藝術大學畢業，許多畢業校友目前活躍於藝術、設計、大眾傳播與娛樂界。

坎伯威爾藝術學院
Camberwell College of Arts

Camberwell College of Arts成立於1989年，學院具有100多年的歷史，位於倫敦南沃克區（Southwark），校風融合優良傳統與新思維，營造出十分自由靈活的學習環境，教授協助學生在創意、專業與傳統之間找到平衡，並自由發展個人理念與提高藝術技巧。提供的課程，涵蓋藝術、平面設計、插畫、雕塑、視覺藝術、文物修護課程。學院在文物保存上享有國際盛名，在1996年度榮獲得英女皇高等教育紀念獎。坎伯威爾藝術學院的文物保存中心長期舉辦研究及顧問工作，為歷史及文物檔案提供專業支援。英國首相卡麥隆的妻子Samantha Gwendoline Cameron畢業於此。
Ⓦ www.arts.ac.uk/camberwell

中央聖馬丁藝術學院
Central Saint Martins

成立於1854年，簡稱CSM或中央聖馬丁，新校區位於倫敦鐵路交通樞紐國王十字火車站（King Cross）附近，具有150多年的歷史，由中央藝術和工藝學校（Central School of Arts & Crafts）、聖馬丁藝術學校（Saint Martins School of Art）、倫敦戲劇中心（London Drama Centre）和柏亞姆肖藝術學校（Byam Shaw College of Art）合併而成。CSM與創意產業有著緊密的交流。教職的講師都是在相關領域活躍的佼佼者。舉辦的展覽、演出、活動，或是出版物和研究成果發表更是倫敦文化領域的盛世。CSM的五大基本學習方式：實驗、創新、冒險、質疑和探索，並提供主流課程計如藝術、時裝與織品設計、傳播設計（包括電影、錄像及多媒體傳播）、戲劇和表演等，培育出許多知名藝術家，如Gilbert and George和Richard Long，時裝設計更是該校強項，如Paul Smiths、Alexander McQueen、Stella McCartney、John Galliano等，此校也是龐克與新浪潮樂團的發源地，英國最具影響力的龐克搖滾樂團「Six Pistols」第一次登台演出便在於此。

Ⓦ www.arts.ac.uk/csm

切爾西藝術與設計學院
Chelsea College of Art and Design

成立於1895年，過去為西南理工大學（South-Western Polytechnic）旗下學校之一，提供科學與工業技術教育，至1908年改為切爾西藝術學院，至1989年正名為切爾西藝術與設計學院，2004年搬遷至泰晤士河畔，比鄰泰特美術館，切爾西藝術與設計學院的國際聲譽來自於他輝煌的歷史。切爾西以小組形式為組合，以創新及實驗的彈性的學習形式出名，課程偏於傳統藝術，涵蓋藝術、彫刻、版畫、織品、室內設計、室內建築、彩色玻璃、建築式陶器等。學院設有兩間藝廊，切爾西空間（Chelsea Space）和切爾西未來空間（Chelsea Future Space），展示前衛的實驗性作品。校園中心的Rootstein Hopkins Parade Ground更是一個可供靈活運用的露天展覽空間，全年都有學生和專業藝術家作品於此展示。尤其在畢業展期間，這個展覽空間在學生的創意下充分被利用，創造出令人難忘的視覺饗宴。

Ⓦ www.arts.ac.uk/chelsea

倫敦傳播學院
London College of Communication

簡稱LCC，成立於1894年，原名倫敦印刷學院（London College of Printing，位於倫敦Elephant and Castle區），學院提供以產業導向為主的主流傳媒和設計課程，其印刷、平面設計在英國最受歡迎，學院積極參與和推廣各類設計活動，使學院在出版、電腦平面設計方面扮演一領導角色，學系涵蓋各項商業設計，如電影、攝影、新聞、出版、動畫和平面設計。學院的講師和助教都是在業界活躍的藝術家和藝術工作者，此外，學院與倫敦設計、出版和媒體業保持著積極且密切的往來，確保課程內容可跟上媒體和設計界迅速變化的潮流並與時俱進。

Ⓦ www.arts.ac.uk/lcc/

倫敦時尚學院
London College of Fashion

成立於1906年，簡稱LCF，位於倫敦購物天堂牛津街（Oxford Street）與龐德街（Bond Street）上，為英國唯一提供時裝、風格及美容專業的學院，其絕無僅有的各種課程非世界上其他時尚學院可媲美。課程包含時裝設計及技術、管理、市場學及零售事業等等，學院提供不同於其他學校的獨特課程，如舞台、電視、錄像化妝學以及全英高等教育之唯一美容治療學。學院為了和時尚行業建立和保持緊密的聯繫，更設立時尚商業資源工作室（The Fashion Business Resource Studio），讓這個交流網絡為學生提供源源不絕的實習機會，打開時尚業者與學生們第一手的溝通渠道，並協助學生開設工作室、設立講座和計畫項目等，學院之課程理論與實踐並重，與各有關行業保持密切。

Ⓦ www.arts.ac.uk/fashion

溫布頓藝術學院
Wimbledon College of Art

成立於1890年，憑藉在純美術及戲劇表演藝術方面的教育實力聞名世界，同時也是全英國最大的戲劇學校。坐落於倫敦近郊，溫布頓藝術學院坐擁綠草如茵的優美校園，是發揮創意的理想環境，同時也可與倫敦市中心繁忙的藝術活動做緊密的鏈接，讓學院成為藝術家孵化所，培養了很多世界一流的藝術家、設計師和表演藝術家，包括曾經包攬三次奧斯卡最佳服裝設計獎的James Acheson、和著名音樂劇《獅子王》布景師Richard Hudson。溫布頓藝術學院的校內設施十分齊全，包含劇院、電影攝影和工作室等，同時還包括國際知名劇院設計師Jocelyn Herbert 和Richard Negri的展覽館和陳列館。

Ⓦ www.arts.ac.uk/wimbledon

© Central Saint Martins / © John Sturrock

Chapter 3

倫敦靈感地圖
Map for Idea Finding

設計大師都從哪裡找靈感？88 個創意地點，跟著設計師們走就對了！

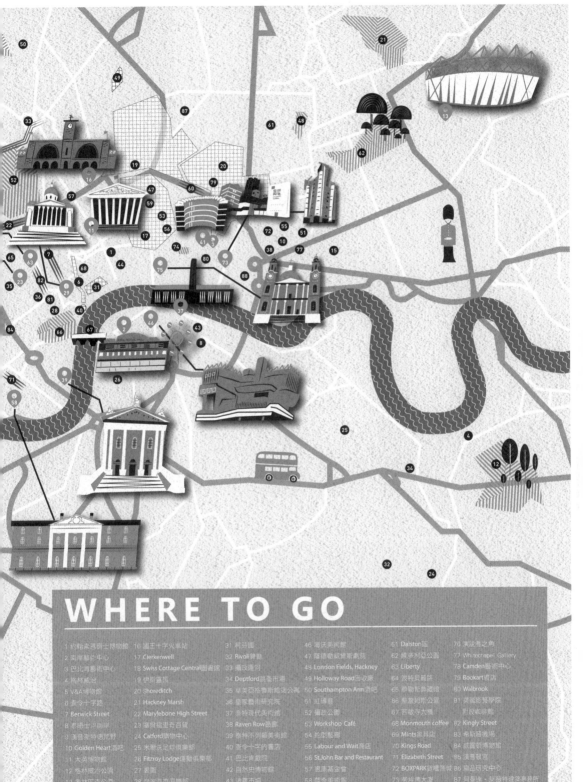

WHERE TO GO

Chapter 4

倫敦設計大師的創意 & 創益思考課
Born to Create

28 位倫敦設計大師談設計經歷、思考模式、創作心法、靈感來源及案例分析。
完整剖析創意人的創意 & 創益之道。

-01-

FUEL

設計，只有「對」的選項

採訪 · 撰稿：牛沛甯／圖片提供：FUEL

ABOUT

FUEL 設計團隊成立於 1991 年，至今仍由 Damon Murray 及 Stephen Sorrell 共同經營（Peter Miles 在 2004 年離開定居紐約工作）。公司營運包括出版與平面設計，並跨足時尚、藝術、音樂、電視、電影等不同領域，企圖跳脫大多數平面設計師的狹隘世界觀，向外尋找創作的無限價值與可能。

從網站上看到 FUEL 自我介紹的畫像，就可以感覺出兩位設計師的奇特個性，甚至可以稱得上是某種「古怪」，兩人在畫中拿著話筒詭異地咧嘴笑，畫像出自於 Damon Murray 的老爸 Golden Murray 之手，他也是位無師自通的藝術家；而 Damon Murray 和 Stephen Sorrell 這兩個合作了快 30 年的設計夥伴，至今仍在當年畢業後辛苦租下的工作室裡並肩打拼；那個建造於距今兩百多年前，英國喬治王朝風格的舊式建築二樓空間，當時周遭還是一片荒蕪的東倫敦。

如何開始設計之路

2014年，FUEL的工作室附近早已被許多後期藝術家、新銳設計師進駐填滿，甚至是金融大樓林立，最近的利物浦（Liverpool Street）車站是倫敦市中心的重要交通樞紐之一，東倫敦成為當代次文化藝術的集散地，也是觀光客必訪區域。時間拉回1992年，當時Damon和Stephen從皇家藝術學院畢業，合作了一段時間後，兩人正式為FUEL找到了落腳之地。

學習將多種元素融合，懂得「多變求新」便能展現源源不絕的創造力

第一次和FUEL見面，初印象是典型英國人代表，禮貌卻帶點距離，悶騷中感覺得出某種驕傲不羈，但絕對是好的呈現方式。果然，主修平面設計的他們很坦白地說，起先會開始在學校合作辦雜誌，就是因為嫌系上的作業太制式化、太無聊！不過很顯然地，多年下來，從平面設計到出版，跨足歷史、文化、政治、藝術、設計、時尚和音樂等多重領域，FUEL的確證實了當時在學校的天真美夢，足已在市場實現自我價值的無限可能。

原來在年輕時口出妄言未必是件壞事，重點是能不能將理想化為源源不絕的行動力。「我們的想法是要做出自己的作品，不一定得侷限在平面設計領域，所以選擇做雜誌，就是希望藉由媒體的形式，找到更自由的表達空間。」留著平頭，帶著些許沙啞英國腔的Damon說道。於是，從FUEL的團名出發，*GIRL*、*HYPE*、*USSR*、*CASH*等幾本同樣為四個英文字母的雜誌誕生了，各以不同樣貌、風格、包裝為主題並專屬訂做的獨立雜誌內容，對當時的教授而言，無疑是種新衝擊與刺激（面對完全反骨的學生與學生作品）。但膽大的兩人並不在乎他人是否能理解，依舊埋頭於彼此認為有趣、超越平面設計本身的任何形式表現。「多變、新穎、挑戰、實驗」是FUEL出品創作的關鍵字，但對兩人來說，其實「設計」可以被運用的範疇，遠超過大部分人對於它的想像。「對我們來說，雜誌編輯和平面設計是同樣原理，在過程中，我們決定加多少東西進去、以什麼材料呈現，最後通通組合在一起；從這個觀念出發，無論是出版雜誌、書、甚至製作影像都是一樣。」

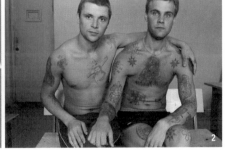

1.FUEL除了設計許多平面作品，也將觸角延伸至音樂產業。
2.*Russian Criminal Tattoo* 一書中展現了許多獨特的刺青圖案。

IDEA ➡ PROTOTYPE ➡ PRODUCT

從創意到創益

設計只有一個「對」的選項，其餘都是垃圾

憶當年雲淡風輕，但怎麼說都是佔了人生三分之一的旅程（因兩人認識至今快屆滿30年），姑且不論兩人當前的事業發展多如日中天，光是朝夕相處的長久日子就夠讓人好奇，難道真有這種絕佳默契？Stephen笑說，比起爭吵，這麼多年的創作過程中，有趣回憶多於意見分歧。的確，從短暫訪談中暗中觀察兩人的互動與相處模式，還真沒有太多爭執的時刻；不過與其說不會吵架，倒不如說兩人對於新事物源源不絕的好奇程度，讓他們不斷挖掘，幾乎沒有剩下多少對立時候。

FUEL最暢銷的代表作*Russian Criminal Tattoo*，是一系列藉由罪犯刺青來闡述俄國集中營歷史的珍貴套書，藉由圖像而重回當年的「案發現場」，甚至觸碰許多對於東西方社會至今仍敏感的政治議題，這套首次破天荒出版的套書，得到許多學術界人士的關注與引用。以當代平面設計師的普遍定位來說，Damon和Stephen的興趣廣泛地超乎想像，然而向來不走正規路線的FUEL，在堅持「本能式」產出路線的同時，又能兼顧高效率的運作經營，白話點來說，轉換為平日的工作時程：早上十點上班、下午六點關門，假日不加班，30年如一日。「很多和我們不熟的客戶，都很驚訝我們區區兩人的公司，怎能在同時間處理這麼多案子，還從來不在假日加班。」怎麼辦到的？其中祕密就是，兩人總能快速的達成共識。「對我們來說設計通常只有一個選項，就是『對』的選項，其餘都是垃圾。」正因為能在一開始果決判定對的選項，接下來的所有創作過程便能更精準地瞄準目標並設法達成。「當你瞄準了對的目標，即使不小心偏離中道，也能再次將它導回正途。」憑藉著與生俱來的思考模式，FUEL跨越了創業的艱困時期，繼續堅持純粹自我的創作路線。

三大創益 KEY POINTS

❶ 聰明運用校內資源做為自由創作的基礎
大學雖然是教育的殿堂，如果設計系學生能充分利用老師指導之下的空間，做最大的發揮運用，為日後創業提早找到方向與做準備，可說是大大加分。

❷ 堅持自我路線，以小眾風格創業做主流市場生意
如果創業者本身的風格喜好就是獨特小眾，或許不與主流趨勢同流也是創業的獨特之道，若能將自己的風格經營的出色，那麼大眾市場也會照樣買單。

❸ 多年來維持穩定的工作生活步調
團隊創業的成員培養起絕佳默契與價值觀，從創業初期便奠定的良好步調，有助於日後公司的穩定發展。

Damon 和 Stephen 的逗趣畫像。

在看似wrong的事物中，找出right的設計賣點

很想為FUEL寫下什麼特立獨行的英國獨立品牌形象，但是對Damon和Stephen來說，這間公司從來沒什麼理想化的樣子，即便他們的作品在市場上已有了一定程度的差異性。「我們的確致力於做不一樣的事，如果哪天發現我們的東西和別人很像，應該會馬上改變路線。」不難看出這兩人從不以身為平面設計師為己任，甚至某種面向來說，是在挑戰設計產業中對於既有價值的判斷與定義。Damon說，大部分的平面設計師都在平面設計的領域做設計，但是他們一直在嘗試的，卻是把平面設計以外的世界帶進原有的範疇，那不一定是藝術或設計，而是所有能引起他們興趣的東西。Stephen也在一旁附和：「我們喜歡的東西就是乍看之下是錯的，但仔細琢磨便會發現它沒那麼不對，其實很有意思。」在這個消費主義至上的年代，漂亮、吸引人的設計比比皆是，他們卻在雜誌封面設計了搞怪、令閱讀者無法一眼望穿的標題，看起來wrong，實際上卻會讓人想看透其中深意的詭計。

透析自身的優勢和價值，小成本也能大獲利

如果你從年輕時便開始有組織化地成立小團體，成長茁壯後卻又不冀望擴大事業版圖的，FUEL可說是很好的榜樣。年輕加上衝勁，只要擁有一台簡單的筆記型電腦，人人都可以是平面設計師，「這就是為什麼我喜歡小型團隊的原因！」、「便宜多了！」兩人開始一搭一唱講得起勁。事實上，在當時那個科技尚未普及的年代，他們共同買下的第一台迷你電腦，居然要價12,000英鎊（約58萬台

幣），簡直貴得不可思議。現實面總是所有創業家都會面臨的難題，對於只懂得埋首創作的設計師Damon和Stephen來說，更是首當其衝的震撼教育。在學校從來沒上過經營管理方面的課程，直到進了「社會大學」，再有才華的設計師也必須砍掉重練。「突然之間我們要代表自己的品牌和客戶的名聲工作，FUEL做到了，但過程很辛苦。」當卸下天賦的光環，開始得為腦袋裡的創意點子論斤秤兩，這之中的拿捏實則微妙，但兩人洞悉自身優勢與產業圈套，走上小成本創業這條路，反倒讓他們不須要像大企業一樣，為了養活員工而去接很多「不情願」的工作；這也說明了為什麼FUEL能不花時間做顧客調查與行銷，還是能在市場中佔得無可取代的價值定位，他們終究磨練出一套成功的生存法則。

不要在意小眾或大眾，「做自己」最重要

除了自己開發製作出版品，FUEL仍有大半收入是靠向外延伸觸角經營，從早期與時尚產業有諸多合作，後來與藝術領域也一直保持著密切關係。在英國90年代備受爭議的年輕藝術家世代YBA裡，Chapman Brothers是其二，與英國最知名的當代藝術家Demien Hirst同期發跡。哥哥Dinos Chapman除了與弟弟Jake Chapman共同創作許多挑戰常人極限的暴力視覺作品，後來更跨足實驗電子音樂，並找來FUEL設計唱片封面。原來這兩組團體不僅止工作夥伴關係，還是近在咫尺的好鄰居。「我們喜歡跟認識的人合作，因為彼此更能互相尊重，在同一個水平上工作，而不是出錢的人最大的那種客戶關係。」

翻翻FUEL官網的線上作品集，看似一般人所認為的小眾獨立風格，卻是Damon和Stephen在商業市場中另闢一條高收益價值的崎嶇小徑；FUEL在滿足了設計師乖僻嗜好的同時，也賺進了商業市場的錢。回頭探究其成功歷程，既不喜歡循規蹈矩，也沒有所謂A＋B一定等於C的公式可套，似乎更沒必要太在意大眾小眾、商業或獨立設計，「做自己，說想說的話，和享受過程。」FUEL是燃料，更是某種能刺激社會，引發未知化學反應的有趣能量。

在倫敦，如何被看見

對於志在天下的年輕創意人，你有什麼建議？
所有的源頭都得回歸到個人，靈感是很個人化的東西，出自於設計師的人生經歷，我告訴你我的靈感來源，但你可能不會因此被啟發，所以我們鼓勵年輕人做自己的事業，而不是讓別人花錢請你做設計。除此之外，要跳脫原有的平面設計世界，向外看看我們還可以做什麼，並傳達給更多人更多未知的事情。

你認為創意人可以如何改變城市？以倫敦為例。
我們希望自己出版的書在某種程度上富有教育意義，讓人們可以意識到，平面設計其實可以加入更多有價值和內容的東西進去，對人類社會造成影響，我們也藉此和設計市場以外的世界溝通。

跟著 FUEL 找創作靈感

WHAT TO SEE >>>

你電腦 Browser 裡的「My Favorites」或「Bookmarks」有哪些？

+ **Google Translate:** translate.google.com
+ **PracticeRussian.com:** www.practicerussian.com
+ **Russian Beyond The Headlines:** rbth.com/articles/2012/01/30/russian_criminal_tattoo_archive_14272.html

WHERE TO GO >>>

+ **Catford 購物中心（Catford Shopping Centre Cat）**：喜歡貓？喜歡購物？還是喜歡雕塑品？Catford 全都有，那裡是個很棒的倫敦地標，擁有巨型貓雕塑品的購物中心，趁著尚未改建前去瞧瞧。**Map ㉔**
+ **Golden Heart 酒吧**：就在我們工作室附近的東倫敦知名酒吧，藝術家最喜歡的交流場所，由房東 Sandra Esquilant 經營超過 35 年。**⑩**
+ **米爾沃足球俱樂部（Millwall Football Club）**：倫敦最棒的足球隊，不！是全世界最棒的足球隊！**㉕**
+ **Lakeside 世界飛鏢錦標賽 （Lakeside World Professional Darts Championship）**：我們熱愛飛鏢僅次於足球，雖然飛鏢錦標賽不在倫敦舉辦，但如果你夠幸運買到門票的話，那是個很值得參加的特別場合，奇裝異服的人們和飛鏢世界的足總盃賽。
+ **Fitzroy Lodge 運動俱樂部（Fitzroy Lodge Amateur Boxing Club）**：由我們的朋友 Mark Reigate 經營的運動俱樂部，也是個救助貧困孩子的慈善單位，當你去上健身訓練課程的同時還可以幫助社會。

HOW TO DO >>>

如何讓自己保有不斷創新的能力？

我們的設計企畫一直以來都是充滿多樣性，我們喜歡哪些事物，自然也就驅使我們產生動力。我們也喜歡運動、騎單車、足球、音樂、書，很難從小地方說明是被什麼東西啟發，那就是關於你這個人，出自個人經驗。

FUEL 代表作

1. Russian Criminal Tattoo

設計重點 用復古插畫平衡書中的生硬內容

+ 2004 年 FUEL 出版第一本 *Russian Criminal Tattoo*，當時刺青受許多名人與球星文化的影響，漸漸演變為一股流行風潮。但這本刺青書內的罪犯照片與紋身圖像，卻是反映過去俄國集中營血腥歷史的真實紀錄，其內容背後所涵蓋範圍跨足整體社會架構，甚至成為許多學術研究的參考資料。

+ 出版此書最大的困難在於艱深的俄文文獻，必須花很多時間去翻譯消化，因為這三本書的內容各不相同，能讓讀者更完整地深入背後的歷史文化。

+ 封面設計選用俄羅斯彩色建築的繽紛顏色，再加上可愛復古插畫，與內文赤裸的真實歷史形成強烈對比，更添本書的獨特性，也忠實呈現設計師的搞怪性格。

1

1. 裝著 53 張明信片的盒子上有逗趣的復古插畫。
2. *Police Files* 的插畫。
3. *Russian Criminal Tattoo* 的三個系列都以淺色系做為封面主色系。

2

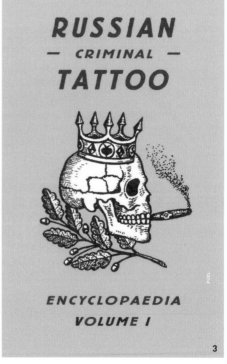

3

2. | Soviet Space Dogs

設計重點 顧及大眾市場口味也讓作品保持獨特性

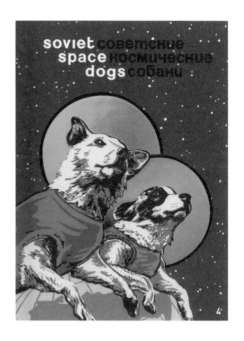

+ *Soviet Space Dogs*（蘇維埃太空狗）或許稱得上是FUEL 出版的第一本，也是最後一本「可愛」的書。背景來自 60 年代，蘇維埃政府挑選了一批流浪狗加以訓練，最後成功送牠們登陸太空的故事，這批狗狗因為是第一批進入太空且活著返回地球的生物，因而聲名大噪，甚至成為俄國當時的全民英雄。

+ 本書共花了三年時間才製作完成，包含蒐集當時所有蘇維埃太空狗的周邊商品，以及等待委託寫手 Olesya Turkina 漫長的創作時間，最終完成一連串充滿歡笑與淚水的真實故事。

+ 和 FUEL 的其他出版品比起來，此書看似最符合主流大眾市場口味，即使如此，Damon 和 Stephen 在暢銷書的架構之下仍堅持挖掘有趣故事，也成為 FUEL 與眾不同的品牌靈魂。

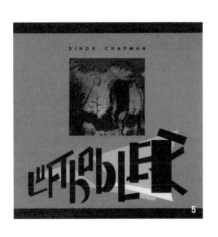

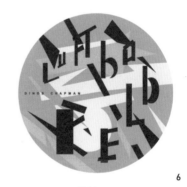

4.*Soviet Space Dogs* 的封面。
5.Dinos Chapman 的專輯封面。
6.運用幾何色塊和文字的拼貼屬於抽象風格的成品。

3. | Luftbobler by Dinos Chapman

設計重點 以抽象線條構成出幾何拼貼色塊，強調視覺性

+ FUEL設計了許多裝幀作品，也跨足音樂產業，並與藝術家Dinos Chapman合作專輯封面設計，有趣的是，這個企畫的契機只是因為FUEL想做一個書本以外的企畫作品而已。

+ FUEL運用Dinos很喜歡的俄國藝術家馬勒維奇（Kazimir Malevich）的抽象畫作品〈Black Square〉當作設計元素，以抽象的線條在限量版的專輯封面創造堆疊的幾何拼貼色塊。

+ 由於FUEL和Dinos Chapman已熟識多年，因此在創作時便有更多空間去開發趣味性及視覺性十足的東西，獨立存在但又不會和原本的音樂作品相抵觸，十足發揮兩方的創意。

-02-

John Morgan

好內容產生好設計

採訪・撰文：翁浩原 ／ 圖片提供：John Morgan

ABOUT

John Morgan，出生於英格蘭北部，雷丁大學（University of Reading）字型學與圖像傳播學系學士（Typography and Graphic Communication），先後師事英國平面設計大師Derek Birdsall，於2000年創立個人工作室。設計範疇涵蓋平面設計所有範圍，包括書籍、雜誌、網站、海報、識別設計，以及視覺導覽等。更是在前所未有的狀況下連續三年獲得設計博物館年度最佳設計提名，包括2011年*Four Corner Familiars*的書籍設計、2012年AA（建築協會）*Files*建築期刊設計，更以2013年為威尼斯雙年展創作的識別設計獲得當年最佳平面設計獎。

替普羅大眾、一般商號做平面設計，看似理所當然，因為這些客戶可能較缺乏美學的鑑賞力，而需倚靠專業。但是如果客戶換成藝術機構、建築師，本身就是從事美學專業時又會蹦出怎樣的火花呢？John Morgan 的設計讓他們的作品、品牌、識別更加突出，錦上添花卻不喧賓奪主。讓你看到這些作品時，能藉由他的設計，引導進入最根本的本質。

如何開始設計之路

火車川流不息的進出派丁頓火車站（Paddington Station），站內擴音器不停地廣播火車的資訊，遊人如織，嚴格上這裡應該是算是吵雜的地方，尤其把地址鍵入Google地圖卻顯示工作室就在火車月台上，實在是讓人摸不著頭緒，因為吵雜的地點很難和「看似極簡」的平面設計師劃上等號，播通電話的那頭，傳來溫暖有力的聲音，彷彿更難連結起來了。其實工作室的入口設在月台上，這是John Morgan的精心設計，因為停在這個月台上的火車能直接從他居住的牛津開往倫敦並直達工作室，不須要轉車，也不浪費任何時間。他就是號稱將魔鬼藏在細節裡的平面設計師。

John Morgan出生於英格蘭西北部的蘭開夏郡（Lancashire），喜歡畫畫，不過和一般學院派的藝術家求學過程有些不一樣，他並沒有在中學（Secondary School）受過完整的基礎課程（Foundation Courses）訓練，反而是在學術導向的文法學校（Grammar School，提供大學預備課程的學校。）完成他的高中生涯。他說：「雖然我當時讀的A-Level也考美術，不過就好像是一個附加的科目，因為在文法學校裡頭，美術並不是一個被看重的科目，所以畢業後沒有太多學校可以選擇。」因此他的學術背景，並沒有辦法直接到獨立的藝術學校，反而到了綜合性的雷丁大學，他笑說：「其實我當時也不知道有聖馬丁還是皇家藝術學院之類的啦！」也因如此，來雷丁的人來自不同的背景，在這裡一起思考設計、聊設計，促成了有趣的組合。

「歷史」是學習設計的重要基石

不過大學課程的獨特設計養成，讓John能夠學習到平面設計師不僅僅是做為一個「做東西的人」，而是額外具有批判性的思維。除了特別把「字型學」成立為一堂正式課程——字型學與平面設計（Typography and Graphic Communication），也少有將歷史及平面設計史

相結合出一門課。之後，曾在校任教十年的John回想起當時學習的情景：「歷史並不容易教學，尤其不把歷史做為理論或是一個學位來教。而且真的只有好的老師才能教歷史。」他引用詩人T.S.艾略特（Thomas Stearns Eliot）在《四個四重奏》（Four Quartets）裡所陳述的時間概念：「現在和過去的時間，都可能存在未來的時間中，然而未來的時間已包含著過去。」也就是說，不可能憑空創造一個東西，而不知道先前發生了什麼事情，除非「你真的是那樣幼稚天真的」，他笑著說。因此他私心地認為，目前許多英國平面設計的課程，都設計得差強人意，教學品質也很低，而且太注重實際的技能，雖然平面設計課程的本質是養成一個設計師，但還是必須擁有歷史的觀念及批判的思維，否則即便作品完成後也就那樣了，其中並沒有任何的趣味性。

當時在雷丁大學的訓練，對於John後來成立自己的工作室有著很大的影響。他舉例說：「當時雷丁不像其他學校的課程一樣，繪圖和字型都只學半套，整體反而比較偏向字型學，基本上還是一個視覺的課程。那種角色以現在的角度來看，可能比較像藝術總監，比如說我現在須要攝影師，那我就找攝影師，當我須要圖片，我就找插畫家。」這也是他目前工作的模式，協調圖像和文字融合出的視覺呈現，「但是絕對不是專案經理。因為那是空洞的。」他補充說：「平面設計師的定義實際上就是做出實體的物品的人，不管是哪種設計，任何種類及原理，都是藉由設計師的規畫，具體指出物體的配置，創造出視覺的總和。所以，讓不同的人和元素創立出一個架構，這就是設計師和創作者的本質。」

為泰特不列顛美術館〈BP Walk Through British Art〉展覽所做的設計。

從創意到創益

好的設計取決於好的內容

離開學校之後，John很幸運地來到當時最有名氣的英國平面設計師Derek Birdsall於倫敦的工作室上班。他說：「我當時20幾歲，他60幾歲，對我而言，Derek反而有點像是心靈導師的角色。」當時Derek創作了很多書籍、月曆、廣告的設計，也參與了許多藝術相關活動，尤其晚期更以書籍設計為主，這也讓John產生了很大的興趣。他說：「書籍設計最吸引人的地方就是，人們（作者）放了很多內容在書中，相較於設計菜單或設計品牌，書籍蘊含更多的功能，尤其是書籍內容的價值是可以被分享的，而且非常值得探究。」對他來說，書籍內容的價值是他珍視的，不過不是任何書都能獲得John的青睞，他比較喜愛文化類書籍，對科學教科書則敬謝不敏。他說：「我們很常為畫廊、博物館做設計，因為這類型的文化機構對設計是有價值的，但是科學家有時候就不太一定了。」

John絕大多數都是接自己感興趣的案子，而且內容是具有價值的。《金融時報》（Financial Times）曾寫過一篇短文來探討他為英國Four Corners出版社（Four Corners Books）所做的書籍設計，並以「如何用一本書的封面來評斷這本書？」為題，他回應：「設計是由裡而外，理想狀態是要透徹地瞭解書裡的內容，而內容會決定之後所設計出的樣貌。其他元素就是由外而入，當作輔助；讓你翻閱這本書之前，有一個初步的想法。」所以他不忘強調，好的設計取決於好的內容，「你當然可以以貌取書啦！」他笑著說。隨後他也補充了一個簡單的例子：「你想，如果餐廳的食物糟透了，你該怎麼辦？放著繼續爛？還是請最好的平面設計師來設計，但是食物還是一樣爛爆了。」因此，「內容」決定了很多東西，是最有價值的一部分，不然「你就好像把自己逼上絕路呀！」

三大創益 KEY POINTS

❶ 學習歷史能有助學習設計
設計師不可能憑空創造一件作品，一定得先了解在這之前發生過什麼事件，才能創造出好的作品。

❷ 好的內容是設計的關鍵
一個品牌取決於它所富含的內容而被定義，若內容不夠扎實，即便加了設計的包裝，也僅僅是件好看的設計，而不是看到品牌本身的精神與價值。

❸ 學習傾聽和對話
業主一定比設計師更瞭解他們自己的事業，因此要學習傾聽業主的需求，和他們對談，才能真正了解業主及這個品牌所須要的是什麼。

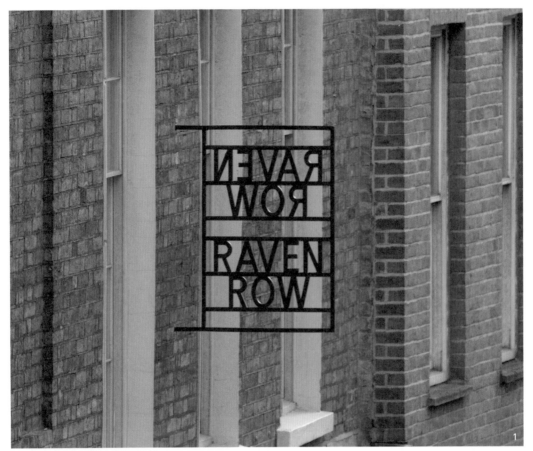

John 為 Raven Row 藝廊做識別設計。

品牌要有獨立的精神才能打造出專屬品牌的設計

平面設計的範疇非常的大，對John來說，「做品牌」（Branding）這個詞彙是有問題的，他絕對不會使用。因為還是回到那一句老話，「內容應該是最優先的。」他說：「一個品牌是靠它具有什麼樣的內容而被定義，不然隨時拿針刺一下就什麼都沒有了。」他也指出，大多數的品牌包裝不外乎都具有高品質、卓越等特色，「絕對不會有『很糟』這種的答案」他無奈地搖搖頭。雖然John可以幫它們設計一個很好的logo，但如果這個品牌沒有獨有的精神，也是非常難去創造專屬此品牌的設計，「只是在證明我們有能力設計而已，但是品牌本身看起來還是像個垃圾。」

在倫敦，如何被看見

你認為創意人可以如何改變城市？以倫敦為例。

設計師須要開明和信任客戶，如果這些有影響力的人，能夠讓設計師帶給城市真的改變和文化，也許更批判一點地說，若每一個設計師都能設計出具有完整性和責任的設計，哪怕規模再小，帶來的漣漪和影響，是可以超乎他們所期望的。

替英國建築師大衛・齊普菲爾德的建築事務所（David Chipperfield Architects）所設計的「企業視覺識別」（Graphic Identity），不像大多數企業將視覺識別著重在於logo設計。John說：「對事務所來說，擴張到了某一個階段，反而須要重新檢視。建築師名字的價值在於，他們做了人們喜歡的建築，先反應事務所的價值，再漆上一層視覺語言，讓品牌自然的表現。因此，整個設計著重於字體本身和字體放到文件之間的關係，像是紙質、印刷方式的表現。透過這些範本讓他們有效率使用。」他們一共設計了200多件範本，範圍從名片、日常文件、網站到出版品等，這就是荷蘭設計概念中的「完全設計」。John笑著說：「我們到現在都持續合作，我想他們應該是很滿意。」

傾聽和對話是成為設計師的主要特質

最後John說到，無論是和哪種行業的業主合作，做為一個設計師，最重要的就是「傾聽」，如上述所提，大衛・齊普菲爾德建築事務所知道他們須要的什麼，他們知道怎麼樣的設計適合他們，他說：「設計總是藏在對話和談話中，而且業主比你瞭解他們自己的事業，這在所有的設計形式中都能使用。」他以書籍設計為例，作者比誰都知道這本書的內容，但是他們可能沒有辦法給出最好的形式，「設計師總是在業主簡短的說明後重新定義，雖然這聽起來就像是cliché（陳腔濫調）。」

跟著 John Morgan 找創作靈感

WHAT TO SEE >>>

你電腦 Browser 裡的「My Favorites」或「Bookmarks」有哪些？

+ **Raven Row:** www.ravenrow.org
+ **Four Corners Books:** www.fourcornersbooks.co.uk
+ **IDEA:** www.idea-books.com
+ **David Chipperfield Architects:** www.davidchipperfield.co.uk
+ **Abebooks:** www.abebooks.co.uk

WHERE TO GO >>>

+ **Raven Row 藝廊**：喬治亞式建築，由六個建築師一起合作經營的藝廊，時常展出非常有趣的展覽。**Map 38**
+ **泰特不列顛美術館**：我們設計的標示系統和美術館本身的建築相比，呈現一種很有趣的對比。**39**
+ **任何書店**：查令十字路（Charing Cross）上的書店或二手書店等風格店面，都是我喜歡逛的。**40**
+ **巴比肯戲院**：巴比肯戲院會選一些非院線片，選片的品味很特別，更重要的是垂直的椅子讓你不會被前面的人擋到。**41**
+ **離開倫敦**：前往我住的地方牛津，有時候和大城市保持點距離是很好的。

WHAT TO DO >>>

你的日常興趣／娛樂是什麼？

一直工作，直到最後一刻，然後在同一個時間，一次做很多案子。不過如果你有幸一次只做一件案子，反而可以全心投入自己的生活。

創作過程中是否有令人難忘的經驗？

創作的過程比起結果通常都是令人印象深刻而且有趣的，因為設計過程本身就是吸引人的。在這個領域工作，讓我們可以親近各式各樣的專家們，而且我們很幸運的有很好的客戶，像是很棒的建築師、藝術家、作家、學者們，最後也都成為好朋友；這些東西豐富了我們的文化和工作。

John Morgan 代表作

1. Venice Architecture Biennale 2012

設計重點 運用看似平凡的字體設計釋放出建築的力量

+ 當 John 身為威尼斯建築雙年展（Venice Architecture Biennale 2012）總監時，大衛・齊普菲爾德邀請他替雙年展設計官方的識別設計、手冊、指引。當年主題「Common Ground」主要是探討建築文化和建築師共有的實物經驗、影響及合作關係等，他說：「實在難以抗拒這樣的設計形式。」

+ 他們設計了一系列的識別設計、展覽圖像、海報、環境圖像、書籍、商品等等，更有掛在橋上、綁在船上的布條。為了配合威尼斯的蜿蜒小巷，同時又不干擾原有的視覺，他們把模版字體設計在石膏纖維板上，然後使用黑色框來呈現。字體同樣用黑色，不過更像是普魯士藍，或近似深黑的水。隨著標示放置的地方不同，大小也會隨著改變，本來藍黑色的字體在磚紅色的映襯之下，反而近似黑色。

+ 這個設計為他贏得設計博物館當年度的最佳設計，並評斷此設計為「無聲勝有聲」，與威尼斯原本的標示融合得恰到好處。

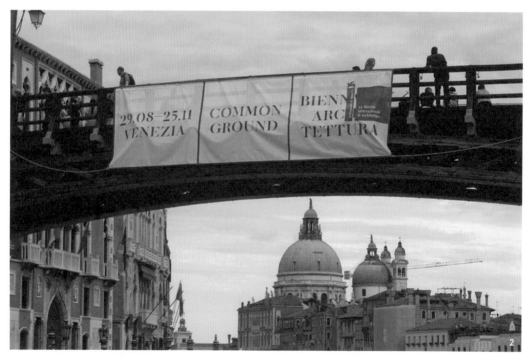

1. 為威尼斯雙年展所設計的識別設計。
2. 掛在橋上的宣傳布條。

2. | The Picture of Dorian Gray

設計重點 以貌取人有何不對？

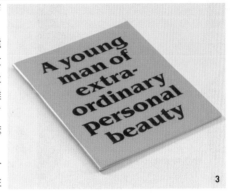

+ 這本書是 John Morgan 和 Four Corners 出版社所合作「Familiars」系列的第一本書。
+ John 徹底表現出由裡而外和以貌取「書」的高超設計能力，因為你馬上會被 A3 大小、天空藍書皮加上寫著斗大的「A young man of extraordinary personal beauty」句子給吸引住，並翻開此書。John 參考 1890 年所使用的字體、雜誌形態，並以密集的字體排序呈現在藍色封面上，重現了這本王爾德的舊作，讓翻閱的人彷彿有著閱讀舊時代雜誌的體驗。
+ 書籍前半部用王爾德的格言以大斜體雙面印刷並印滿一跨，創造翻頁的不定快感。帶給讀者一種醒腦又有戲劇性的感受，彷彿在提醒讀者王爾德獨特的文化見解。

3

4

3.4.The Picture of Dorian Gray 的封面與內頁。

-03-

Marcus Fairs

掌握趨勢潮流，便能比他人先創商機

採訪 · 撰稿：牛沛甯／圖片提供：Dezeen

ABOUT

Marcus Fairs，Dezeen 網站創辦人，大學時攻讀家具設計學位，爾後因為對新聞寫作的熱情而開啟了記者生涯，曾在英國衛報 *The Guardian*、星期日獨立報 *The Independent on Sunday* 及康泰納士旅行者雜誌 *Conde Nast Traveller* 等知名媒體任職，於 2006 年被任職的 *Icon* 雜誌開除後便創立 Dezeen，至今仍是全球最具影響力的建築和設計網站。

在網路上曾看過幾張 Dezeen 辦公室的照片，白色高牆外觀和綠色植物裝點的絕佳採光空間，當時就對這個地方留下了第一個好印象。自從社群媒體成為現代人生活的精神糧食後，很難區別那些從臉書上得到的網路資訊究竟是第幾手消息，真正有價值的新聞來源時常不可考，但 Dezeen 總是源頭之一。被英國權威媒體泰晤士報（The Times）評選為生活中不能缺少的 50 大網站，開站至今八年仍穩坐全球最具影響力的設計媒體龍頭寶座，在新聞界得過的獎項更是不勝枚舉。

Dezeen Watch。

如何開始設計之路

每個月平均吸引三百萬高價值閱聽眾（對於廣告主來說是很有價值的一群消費者）造訪的Dezeen，到底是擁有幾百人的大型企業呢？答案很可能讓人跌破眼鏡，截至2013年中為止，員工14人，其中包含記者五人；而2014年的今日，員工也不過增加到22人，其中有八位記者。對比之下，非常具有衝突感的數字，卻道盡了網際網路的影響力，以及血淋淋的媒體生態。Dezeen的成功某種程度反映了傳統媒體的衰退，創辦人Marcus Fairs認為，一般建築和設計類雜誌的影響力大多是區域性，反觀Dezeen從20美金買下的部落格出發，至今仍然是全世界建築設計界的發聲指標。

曲折的求學生涯，造就天時地利人和的創業之路

Marcus的背景就跟Dezeen一樣曲折離奇。因為討厭數學、科學等學術課程，所以他年輕時選擇前往藝術學校就讀，後來發現自己對設計的熱忱大過於藝術，因此才走上設計之路。沒想到念了設計，居然每次的報告成績總是比做作品來得高分，這才明瞭自己的寫作天分。畢業後，當時英國經濟一塌糊塗，Marcus在倫敦的酒吧打工求生機，最後去歐洲旅遊了幾年，直到28歲才再回到倫敦，攻讀新聞碩士課程，之後進入幾家平面媒體工作。「那是我事業開始的起點，雖然已經很晚了。」他這麼說道，可是在旁人眼裡，Marcus是個快速竄起的佼佼者，關鍵正是一個完美的時機。2006年，他被任職的*Icon*雜誌開除，成為他下定決心創業的起跑點，那時，網路才剛開始被視為專業新聞的平台。

在天時地利人和的要素之下，Marcus一直知道他想擁有自己的事業，「我們花了兩小時，十塊美金買下dezeen.com的名字，十塊美金付了第一個月的網站經營服務費」，於是Dezeen就此誕生，甚至在還沒想到該怎麼成功之前，就創下不可置信的高流量。Marcus說當時只是一心想著要做一個全球化的品牌，但他其實不知道那代表了什麼，也不知道一個成功的網站該擁有多少流量的造訪者。2006年，部落格還只是非專業人士的平台，Marcus憑藉著設計背景，創立了第一個建築和設計相關的專業部落格媒體，成為業界首創先機。在早期，Dezeen並沒有如今的高流量，但因為新鮮、與眾不同，對於當時的市場來說已經有足夠吸引力，Marcus從一個完全不懂社群媒體的傳統媒體記者，搖身一變為部落格專家，從此源源不絕的合作案，加上為了維持網站運作的每日工作量，讓他成為日以繼夜不休的新銳企業家。「我總是充滿野心，不停想要前進，還記得第一次達到一百萬的流量，我就馬上說我想要兩百萬，目標達成後，我又說要五百萬。」Marcus笑得像個總是不滿足的大男孩，擁有了一樣玩具後還想要追求最新的。

從創意到創益

善用高品質新聞與社群媒體的結合，以創造網站的優勢與權威

除了時運大好的幫助，堅持高品質的內容產出，是Marcus經營Dezeen的最高宗旨與品牌精神。「Dezeen的第一篇文章，我們刊登了像傳統平面媒體的報導，結果沒有人有興趣。第二篇文章我就放了幾張摩天大樓的照片，寫了簡短的故事，結果反應出乎意料地好！」於是Marcus馬上理解到，在網路的世界中，使用者的習慣與過去傳統媒體大相逕庭，所以Dezeen的草創時期，專攻以高畫質圖片招來大量網友關注。只不過很快地，陸續出現其他仿照此模式的網站，Dezeen也馬上拿出真正的看家本領應對，每日由專業記者從上百封投稿郵件中挑選素材報導，以正統新聞人的角色提出問題、搜集資訊並做研究，仔細校正文章的正確性與完整度，一切都是為了確保新聞的質量與媒體公信力。

現今許多網路媒體的誕生與社群媒體的推波助瀾，重新定位了過去記者的角色與專業能力，全民記者的時代來臨，部落格文章與新聞報導的界限不再是絕對，但Dezeen卻不違和地重整了新科技與傳統媒體的價值，其中大部分得歸功於Marcus對媒體的熱情與堅持。Dezeen以部落格起家，卻不像大多數部落客在文章中表達自己的見解，「新聞就是新聞，我們不會在報導中加入評論，我們表達意見的方式是如何去選擇有價值的新聞。」Dezeen堅守新聞中立原則，從每天精心挑選刊登的十幾則報導中，打造品牌獨一無二的風格招牌，也創造史上第一個建築設計權威網站。

三大創益 KEY POINTS

❶ 不怕失敗，大膽地開創機會
即使求學生涯選錯了專業與科系，也不代表無法在未來職場上一展長才，重點是要認清自我優勢並且抓住新機會。

❷ 以創新思維找到完美機運
隨時關注世界脈動、掌握社會趨勢，不斷累積創新思維與成長，當機會來臨時便能嶄露頭角。

❸ 持續進步，持續挑戰自己
不以短暫的成功為喜，持續謙虛地挑戰自我戰果，並再創佳績，創造品牌的無可取代性，才能一直在市場上保有屹立不搖的地位。

Dezeen Watch **實體店面。**

大膽的嘗試與實驗，才有機會將好的概念具體實踐

Dezeen的個性非常清楚鮮明，有著簡單好記的名字、不花俏的網頁操作設計、專業的新聞內容。2012年，拿下英國年度數位媒體大獎，為Dezeen的影響力又添了一筆認證，但對從不感到自滿的Marcus來說，他的目標是放在更在遙遠的前方。「在網路的世界，即使你已經是最受尊重的品牌，但如果繼續做一樣的事情而不改變，六個月後就會被遺忘。」所以Dezeen不僅要維持全球最權威的建築和設計媒體品牌形象，更將觸角延伸到網路購物商店、人力資源網站、發行實體雜誌與書籍、辦活動展覽等，以打下的招牌出發，跨界不同領域，合作開創市場新商機，企圖成為全方位的生活品牌（Lifestyle Brand）。「我們想要提供讀者所有他們須要的資訊，讓他們能在網站上讀新聞、找工作、買手錶。」總是被新靈感推著前進的Marcus，並不刻意去訂下品牌的行銷發展策略，而是以一種大膽的實驗心態，把網路當作平台，試著把好的構想及有趣的概念，轉化為成功實例。於是從沒接觸過通路的他，卻將設計師手錶的網路商店經營得有聲有色，而史上第一個建築設計類的人力徵才網站，也在不費吹灰之力之下大受業者歡迎。

在倫敦，如何被看見

對於志在天下的年輕創意人，你有什麼建議？

我覺得倫敦總是不斷發生很多有趣的事情，尤其是東倫敦，Hackney以前是和罪犯、毒品脫離不了關係的區域，但也因為地價便宜而成為創意發展之地。設計師與科技公司進駐後，帶來了資金、技術、遊客、設計與創意，突然之間，沒有人知道的蠻荒之地變成非常重要的文化熱點，無論是設計師、藝術家、記者等所有的創意人士都成為改變城市的重要文化動力。

你認為創意人可以如何改變城市？以倫敦為例。

在網路的世界中，創造內容已經不是媒體的專利，而是所有品牌和企業都在努力執行的目標，這意味了有許多很棒的機會，身為記者必須要有成為企業家的抱負，而不是只想當個好寫手，你得具備行銷自己的技能，並且視新聞內容為你的產品，那是最有影響力的東西。

懂得堅持目標，才能在倫敦發展出生存之道

承載著網路世代而一帆風順的創業歷程，Marcus也曾幾次遭受科技產物的無情打擊，一度心生放棄念頭。他回憶Dezeen創立的第一年時，在一次去東京出差的旅程中，網站因為流量太大而出現非常嚴重的運作問題，讓他當下眼淚奪眶而出。「我記得那天非常早起，我在前往機場的路上用手機查看網站，竟然發現整個網站不見了，眼看著馬上要搭16小時沒有網路的班機，但我的網站、我的人生就這麼消失在我眼前。」後來網站當然是救回來了，但從Marcus餘悸猶存的語氣中，可以聽出他的用心和投入。

此外，因為和太太Rupinder Bhogal共同創業，Marcus也曾經歷工作和家庭無法兼顧的無奈情況。「我那時候就好像一個殭屍在工作，每個週末、每個晚上、每個早晨，只有工作、工作、工作！」好爸爸與好丈夫對於當時的Marcus來說，是即使成功的創業家也換不來的兩個頭銜。幸

好幾年下來的努力，Dezeen已經從原本的新創公司，漸漸走上企業化經營的腳步，也讓他重新找回家庭與生活的平衡步調。

從設計出身，新聞起家，Marcus骨子裡對兩者的熱情造就了Dezeen的靈魂。「我是個記者，必須要對這個世界保持興趣，去挖掘事物背後的故事。」他形容自己是個做事情的人（Doing person），而不是個好的管理者。雖然倫敦已成為全世界最適合孕育新銳創業家的溫床，Marcus也點出創意環境之下經常被忽略的盲點：「我認為倫敦絕對是最適合創業的城市，但困難的地方也在於，創業太容易了！創業完之後如何生存下去才是最大的挑戰！」在求快求新的網路時代，文字往往變成越來越被拋諸腦後的舊時代產物，但Dezeen以高品質圖像為賣點，在新聞人出身的Marcus經營下，始終無法捨棄那一則又一則美麗圖片背後的故事與價值，也才能讓品牌至今仍能在市場上維持屹立不搖的重要地位。

跟著 Marcus Fairs 找創作靈感

WHAT TO SEE >>>
你電腦 Browser 裡的「My Favorites」或「Bookmarks」有哪些？

+ 我通常都同時開幾十個網頁，但全都跟工作有關。英國衛報（The Guardian, www. theguardian.com/uk）是我花最多時間所瀏覽的網站。

WHERE TO GO >>>

+ 伊斯靈頓（Islington）：我已經住在 Church Street 好一段時間了，是個很可愛的區域。 Map ⑲

+ 東倫敦 Shoreditch：我特別喜歡 Red Church Street，充滿各式獨立小店，應該可以算是全球前十大購物街。⑳

+ Hackney Marsh：我兒子的足球隊都在這練習，在一條河旁邊的廣大草地，是倫敦的邊界，而且是個相當漂亮的地方。㉑

+ Marylebone High Street：是倫敦市中心裡充滿各式生活家飾店和精緻服飾店的特色街道。㉒

+ 塞爾福里奇百貨（Selfridges）：不知道為什麼我就是很喜歡去那，之前 Dezeen 也有跟 Selfridges 合作，不過在那之前，我就已經是忠實消費者。㉓

HOW TO DO >>>
如何讓自己保有不斷創新的能力？

我是個記者，必須要對這個世界充滿好奇和疑問，我想做這個採訪，是因為我對這個採訪對象很有興趣，如果沒興趣的話那我可能必須換個工作。因為這是網路世代，我們花很多時間在分析使用者的行為，看他們在做什麼，人們喜歡這個、不喜歡那個。六年前 Dezeen 剛開始時，人們會去網站首頁找資訊，但現在很多都是透過社群網站的連結，未來一定會再次改變，有不同的新習慣產生，所以我們也必須不斷創新走在前端。

Marcus Fairs 代表作

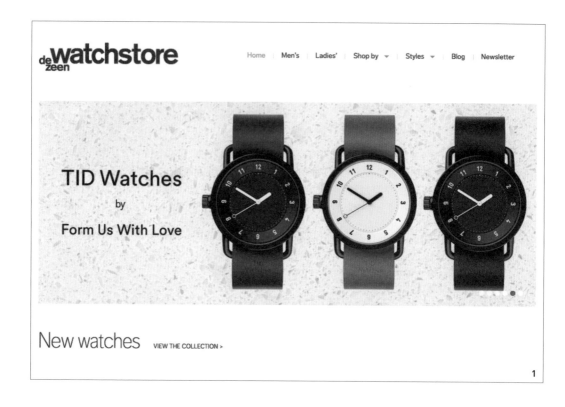

1

1. Dezeen Watch Store

設計
重點　整合品牌優勢，打造全新風格與商機

+ Dezeen Watch Store 於 2009 年誕生，可說是品牌早期經營策略中的一項重要計畫。當時有許多網路設計商店（Design shop）興起，販賣各種不同類型的設計師商品，其中包含許多大型家具產品，但卻得承擔極大的運送及庫存風險。因此 Dezeen 決定投入電子商務，以輕薄短小的手錶為主商品，巧的是，當時也沒有專門經營以設計師手錶為主的網站。

+ 從簡單的構想出發，也曾因為對零售經營的不了解，而碰上不少問題。Dezeen Watch Store 成功得很快，並與實體通路合辦活動、快閃店等行銷方式，但卻沒有因此賺到錢，直到有位熟悉通路經驗的職員加入後，才將目標導正。

+ 如今 Dezeen Watch Store 就像 Dezeen 的姐妹品牌，整體運作模式如同 Dezeen 的經營模式，挑選商品、分享幕後故事、訪問製錶的設計師，同時也成立專屬部落格。網站設計承襲 Dezeen 的簡樸乾淨，讓消費者能有一個輕鬆無負擔的購物空間，買錶之餘也能獲得更多新知。此網站並無花費多餘的行銷費用（只有買 Google 關鍵字廣告），而是靠著與倫敦設計週交換宣傳、與 Selfridges 合作形象店，如今也穩定成長並累積品牌的獨特風格。

1.Dezeen Watch Store 的網站提供多款設計手錶。
2.Dezeen Jobs 網站以提供建築和設計相關領域職缺。
3.4.MINI Frontiers 結合科技與未來生活型態。

2. Dezeen Jobs

設計重點 關注市場需求，找到對的投資領域

+ Dezeen 於 2008 年創立旗下第一個分支事業——
Dezzen Jobs 求職網站，當時其實來自一個再簡單
不過的聰明點子。由於過去並沒有專門針對建築
和設計相關的求職網站或平台，所有相關的職缺
招募，大多仰賴雜誌的徵才廣告刊登。但雜誌經
常受限於地域性，假設一家全球化的建築公司要
找香港辦公室的員工，便需在香港雜誌下廣告。
因此 Dezzen Jobs 解決過去的種種不便，以非常便
宜的成本，輕鬆整合全球建築與設計的人力資源。
+ 和市場上其他仲介相對便宜的廣告收費（一個月
一百英鎊），Dezeen Jobs 創下每個月平均 300 個
工作職缺的穩定收益，可說是 Dezeen 品牌中最不
花力氣就輕鬆成功的事業。未來也將投資更多預
算在其中，希望將網站發展成業界最有影響力的
人力資源平台。

3. Dezeen and MINI Frontiers

設計重點 透過商業跨界合作，展現品牌的專業地位，帶出雙贏局面

+ Dezeen 不是第一次和其他品牌跨界合作，但與
MINI 的年度企畫卻是最大規模與質量的合作案。
2013 年首次合作後創下好成績，2014 年為新車款
再度合作。
+ 由新車注重科技的概念出發，探索科技與設計的
結合是如何形塑人類生活的未來。從去年熱門的
3D 列印、虛擬實境、機器人、無人航空載具、
Google 眼鏡等議題出發，試圖在科技與設計的
最前端找出兩者的交集。此計畫分兩部分，一是
專題報導，由 Dezeen 拍攝影片，並採訪許多在
科技領域工作的職員分享趨勢；其二則是辦展，
找來六位創意人士討論未來的動力（The future's
mobility），例如無人駕駛座車、太空旅行等，並
與倫敦設計週聯名合作。這項計畫不僅為 Dezeen
賺進充裕的經費以製作更多高質感的報導，並挖
掘尖端科技與設計故事，另外，也為 MINI 帶來
極大的市場關注，甚至從合作計畫中獲得更多開
發車子的新靈感，帶來雙贏的成果。

-04-

Mark Noad

客戶的負面回應，是對設計師的正面效益

採訪・撰文：劉佳昕 Ariel Liu ／ 圖片提供：Mark Noad

ABOUT

Mark Noad，英國平面設計師，於諾里奇（Norwich）藝術設計學院畢業後，在倫敦開啟了設計生涯，因在校的啟蒙，讓他對版面編排和文字設計有了概念，之後的工作生涯，也讓他對出版設計有了概念，同時也因為專案而接觸不同領域的設計，為自我設計生涯紮根。最著名的作品為倫敦的地鐵圖，現為 Mark Noad Design 的負責人。

在歐洲旅行的人便知道，搭地鐵是遊城市的最好玩法，地鐵方便且快速，地鐵站附近也充斥著許多令人驚奇的店面。但要如何有效的使用地鐵，地鐵圖尤其重要，清楚的標示能讓人減少搜尋的時間，有效提高地鐵圖的使用性及功能性是第一考量，若能再賦予其美感，是再好不過的。而設計倫敦地鐵圖的設計師 Mark Noad 做到了！

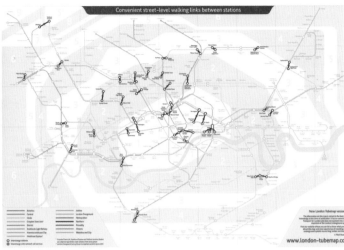

1.Blueprint 的封面。
2.倫敦地鐵的步行轉站示意圖

如何開始設計之路

查了要去的地鐵站，從東南區到北倫敦，轉線轉站大約要45分鐘，看定了，便慣性地走入倫敦地鐵，每一站的間隔不到兩分鐘就一站，慢慢進入北倫敦三區，站與站之間的間隔就越來越遠，但也無所謂，因為地鐵的直線距離總是最近的。直到出了站，來到沿著山坡的白色住宅區，北倫敦總有一種不同的空氣，在地鐵一出地面就能聞到。這裡的街道有點安靜，走了十分鐘，來到Mark Noad提供的地址，電鈴在哪？敲門吧！來開門的就是高大友善的Mark。一棟維多利亞式的連棟房子，是Mark 租來自住並做為工作室的空間，簡單卻帶有層次，樓梯間有幾幅有趣的畫作，是Mark的設計作品之一。Mark選擇了在他的工作室請我坐下，約四平米的工作室裡，掛滿了文字圖面，還有一張歪歪扭扭不太尋常的倫敦地鐵圖。

每次的工作生涯，都是奠定未來的穩定基礎

從中英格蘭的Norwich藝術設計學院畢業後，Mark的第一份工作是在倫敦，由於在學學習的課程中主要是在教導設計概念的啟發，因此讓他在第一份設計工作中學以致用。剛畢業的這份工作，讓Mark學到了很多關於版面編排及文字的設計。第二個工作是在Addison設計公司，主要負責做公司年度報告的出版設計，對於整個設計到印刷的流程有很大的參與，並且清楚知道平面設計從概念到印製出版每個環節都是專業。再換了第三間設計公司後，開始接觸到不同的專案，運用更多媒材的組合來完成一項設計，這對他來說是更多跨領域的挑戰，也奠定了Mark在平面設計的各項堅固基礎。

2002，Mark接受了一個在紐西蘭奧克蘭的工作，那一年，Mark學到很多不同於英國式的設計，並時常接觸大自然，而且工作中也充滿了挑戰性，與以往接受的教育和設計內容大大不同，多半是具有創意概念的設計案，這段時間可說是他設計人生中一個重要的轉捩點。隔年回到英國，Mark開始了自己的設計事業，從自由工作者開始，為不同的客戶跟公司做設計案。過程中從創意發想的訓練到實際執行的所有細節，都必須親力親為，從跟客戶討論、跟印刷廠溝通、一直到案子結束後的客戶服務等等，都是身為自由設計案工作者必修的課程。

IDEA ➡ PROTOTYPE ➡ PRODUCT
從創意到創益

負面的回應對產生好的作品是相當重要的一環

在Mark的自由設計生涯中，覺得最困難也最重要的部分就是如何跟客戶溝通想法，當去理解他們須要的設計時，Mark通常會做兩到三組設計，並解釋為何這麼做，以此試探自己是否理解客戶的想法且符合他們的需求。Mark知道很多設計師若要為設計師做logo設計，都會提10～15個logo設計給客戶選，但Mark並不會這樣做，反而是從客戶給的需求中創作出三組設計，再用這三款來詢問及觀察客戶回應，接受與不接受，為什麼不喜歡？有時負面的回應更是重要，因為這對於釐清客戶須要與設計方向都有正面的效益。由於絕大多數的客戶並不清楚自己要的是什麼，卻知道自己不要的是什麼，所以幫助他們從反向來思考並得到更清楚的設計要求，大大的幫助Mark將成果做到最好並讓客戶滿意，不過這一來一往過程通常會花費兩三週的時間。

而且Mark也相當很注意每個設計案的企畫內容，細心地閱讀客戶所要傳達的信息，將這些文字訊息轉換成圖面，並不斷地與他們溝通磨合，提出自己的見解，也聆聽他們的反駁。他認為作品中最大的特點在於他很注重客戶想要的是什麼，不斷地充分溝通，最終做到正確的傳達，才是作品的成功之處。而且Mark也還是會用自己的方式做設計，有時候效果好，有時候並不如預期，「不過我還是會堅持我自己的設計。」Mark說。

三大創益 KEY POINTS

❶ 工作經驗的累積能穩固基礎
不同領域的嘗試都是為了未來而累積，儘管當下不一定看得出成效，但就像我因為接觸了不同領域及產業，為之後創業打下好的基礎。

❷ 接受負面的回應
不管客戶喜不喜歡你的作品，都一定要深入的了解客戶為什麼喜歡？為什麼不喜歡？知道其中的不足之處，才能創做出更好的作品。

❸ 充分的溝通
一定要清楚了解客戶的需求，並完整傳達你所設計的含意，充分且有效率的和客戶溝通，一來一往之間，有時反而能衝撞出更美好的火花。

由 Letter Exchange 設計聯盟出版的 WORDS SET FREE 展覽目錄。

實戰經驗能展現自我優勢，也能在不足之處求進步

Mark曾與一位作家合作，對於文字工作者而言，設計師從圖像出發的思考邏輯似乎與他們不大相同，在溝通的過程中，從他的文字思考無形的啟發了我更多的想像空間，「他用他的方式來表現他的想法，我用我的圖像來解讀他的思維。」Mark認為在不斷的碰撞之下，反而創造出許多意想不到的火花、激發更多靈感，反而讓成品變得更加有趣。

問Mark要如何轉換設計師和管理者的角色？他笑著說：「我從來就沒轉過來，我一直都是一個很糟的管理者。」可是自己當老闆，不得不學著如何記賬、如何跟客戶溝通、如何與合作的設計師們協調。然而，Mark現在也是Letter Exchange設計聯盟的創辦者之一，常常要組織一個展覽，要自己去場勘、找贊助、做作品、與不同的藝術家設計師合作。曾有個設計主題為「26個字」，與中央聖馬丁藝術學院承租場地，在他們的新校區中偌大的廠房空間為作品帶來不同的樣貌，再加上校方因為正值暑假期間，因此並沒有收費。「我們把A3大小的作品張貼在入口的玻璃上，讓這個空間有了新的視覺震撼。這次的實驗性展覽也帶來不錯的迴響，我們計畫還要再辦一場，並與更多的作家合作，做全國性的巡迴展覽。當然也因為透過辦理這些無收益的非商業展覽，讓我的組織管理能力似乎也大有進步。」Mark篤定的說

貼近日常生活的事物，就更應該符合使用者的使用方式及習慣

Mark最著名的作品為〈倫敦地鐵圖〉，他說身為一個土生土長的倫敦人，地鐵是生活中不可獲缺的交通工具，總是直覺式地跟著地鐵站給的地鐵圖走，當你學會怎麼看地圖、怎麼坐地鐵時，一切是這麼的理所當然。但是站在一個設計師的角度，聽了不少外地朋友抱怨這地鐵圖有多難懂，主要是因為這圖中站與站之間的關係跟上了地面實際的距離跟方向是有差異的，導致他們常常搞不清楚自己確切的位置在哪。

在倫敦，如何被看見

你認為創意人可以如何改變城市？以倫敦為例。

我出生在倫敦，是個道地的倫敦人，即使去紐西蘭工作的那一年很有趣，我還是覺得倫敦是所有身為設計工作者最好的城市。她總是不斷在變化，一直有新鮮事在發生，創意也不斷被激發，是一個無時無刻都可以令你驚喜的國際城市。這裡有太多融合的文化、視覺感官的刺激，資訊爆炸，無一不是促使設計工作者不斷進步的元素。所以我最後還是回來這裡做為我設計工作生涯的起步與基地。

最初版的倫敦地鐵圖是由堪稱21世紀最偉大設計師之一的Harry Beck所設計，他將極為複雜的地下鐵系統經過分析整合重新規畫，設計出這一套淺顯易懂的地鐵示意圖。但是隨著一年一年地鐵系統不斷增建，已經比1960年的第一版地鐵路線多出兩倍，即便現在這個版本還是照著Harry Beck當初的設計概念在增修，但是顯然倫敦地鐵公司並沒有好好的注意細節，最明顯的例子就是最新的倫敦地上鐵系統的擴建，在地鐵圖上一看就知道是硬塞進去的，跟其他車站的相對位置是不正確的，如果Harry Beck看到他設計的地鐵圖被畫成這樣，應該會氣死吧！

因此，Mark就想如果再讓他設計一次倫敦地鐵圖，他會怎麼做？他開始嘗試用相似的概念去修正每條路線的角度，用30度跟60度取代原有的45度轉角，縮短了每條線並讓它們彼此之間更緊湊。同時也用了新的字體讓圖面在空間上寬鬆點，這件作品一發表，造成很大的轟動，卻也聽到很多有爭議性的討論。有人覺得這是相當顛覆城市交通路線的規畫，但也有人認為這才是真正提供交通時間與距離的資訊傳遞。

倫敦地鐵圖只是一個開始，Mark的設計團隊還要繼續去設計發展更多不同的地圖資訊傳達，目前已經收到巴黎地鐵公司的邀請，過去也曾做過布拉格的地鐵圖，也許未來還有機會可以為柏林地鐵設計呢！

Mark最後說目前自己並沒有特別設定近程目標，不過卻有幾件一直想做的事。這幾年他有創作一些跟藝術相關的設計作品，像是字體的設計、不同城市的地鐵圖設計，有別於以往較商業的書本封面或印刷設計，這些都是為巡迴展覽做創作，他希望之後能讓大家看到他更多精采的作品。

跟著 Mark Noad 找創作靈感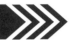

WHAT TO SEE >>>
你電腦 Browser 裡的「My Favorites」或「Bookmarks」有哪些？
+ **Typespec:** www.typespec.co.uk
+ **Typetoken:** www.typetoken.net
+ **Windyty wind forecast:** www.windyty.com
+ **Artribune:** www.artribune.com
+ **BBC:** www.bbc.co.uk
+ **All Streets at Fathom:** shop.fathom.info
+ **Guardian:** www.theguardian.com

WHERE TO GO >>>
我常常會從北倫敦三區的家裡沿著運河走到市中心，大約要走一小時，沿路有很多不同的景色，有小巷、有河、有自然景觀，甚至到都市水泥叢林，我很喜歡這一路上的風景，若我須要靈感或是須要思考的時刻，我便會踏上此路途。

HOW TO DO >>>
如何讓自己保有不斷創新的能力？
+ 不斷嘗試新事物。
+ 我從來不覺得我知道所有問題的答案，所以我會試著去尋找。
+ 喜歡從一般事物上去尋求靈感，不單單是設計。
+ 閱讀能不斷提供創新的點子。
+ 喜歡跟人討論事情來發現不同觀點。
+ 樂於接受不同的意見。

在設計之路上曾遇到什麼困難？如何克服？
我不覺得我做的任何事有什麼困難，設計一向是為了解決客戶的問題，任何問題跟困難都是最好的挑戰，也是設計工作中最重要的部分。

CASE STUDY
Mark Noad 代表作

1.	**London Tube Map**

**設計
重點** 加強地圖的視覺感,提高功能性

+ 從 Harry Beck 的地鐵圖去做延伸,包含線與線之間的距離,或是準確地點出車站與實際地點的相對位置,而且運用字體的變化和排版,讓整體的視覺效果較鬆散一些,才不至於讓使用者覺得不易使用。

+ 推出倫敦地鐵圖之後,也花了一年多的時間推出不同圖示的地圖,不論是分區、專門針對無障礙通道標示,甚至是提出捷徑與時間距離的版本,讓使用者可以方便搜尋他們想要的資訊,提高此地圖的實用性與功能性。

+ 另外,Mark 的團隊也應使用者要求增加了不同地圖類型的版本,使用者可以買到這版地鐵圖的大型海報或口袋地圖,甚至提供 App 在手機上使用,當然網站的查詢也是不可或缺的。通勤者可以透過隨身的通訊系統隨時上網或應用程式查詢正確的路線資訊,有些飯店業者甚至要求將這套地鐵圖印在油布上做為飯店大廳的掛畫,當然我們還是須要積極地尋求贊助來支持我們做更多地鐵圖的發展。

2. | Blueprint

設計重點　以圖像示意環保議題的重要性

+ 此為將環境議題與生活結合的封面設計案，且為長期合作的案子。
+ 此封面的設計是做為公司的年度報告書，Mark 將環境議題結合生活層面對資源的浪費，轉換為圖像來示意。有趣的是，這個提案出奇成功，也讓 Mark 拿到連續好幾年設計家具的合約。

1. 倫敦地鐵圖。
2-4. Blueprint 的封面，分別為 2010 年、2008 年和 2009 年。

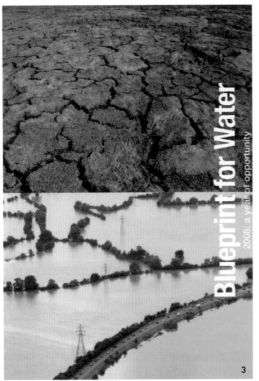

-05-

Nicolas Roope

用人本精神對抗時代盲點,堆疊好設計

採訪 ・ 撰文:連美恩／圖片提供:Nicolas Roop、Andrew Penketh、Ian Nolan

ABOUT

Nicolas Roope,1972 年出生於新加坡,1994 年從利物浦的 John Moores 大學雕塑系畢業,有多媒體設計師、工業設計師、藝術家和企業家等多重身份。為多媒體顧問公司 Poke 和產品設計公司 Hulger 的創辦人,同時身兼 Internet Week 和 The Lovie Awards 的主席,客戶包括 Diesel、French Connection、Orange 和 Skype 等國際知名企業,最出名的作品為 2003 年推出的 Global Rich List 網站(Globalrichlist.com)及 2011 年的設計師款環保省電燈泡〈Plumen 001〉。

被《紐約時報》以大篇幅報導的設計師話筒〈Hulger Phone〉,讓人們真切感受到貧富差距而聲名大噪的財富排名網站 Global Rich List,造成全球熱賣風潮的第一款設計師節能燈泡〈Plumen 001〉,這一切出其不意的妙招真叫人想把幕後推手 Nicolas Roope 的腦袋拿過來切開看看,到底是怎麼的思維能同時創造出如此一系列奇特,落差大又超級熱賣的好設計?

如何開始設計之路

訪談當天，Nicolas跟我約在他的數位媒體顧問公司「Poke」碰面。Poke位於東倫敦Shorditch High Street車站附近，這一帶向來是倫敦廣告創意產業重鎮，有超過八成以上的廣告公司辦公室集中於此，間接帶動這一區的設計與藝文氣氛，而穿梭在巷弄間個性十足的廣告人、設計人則是最吸引目光的美麗風景。英國與丹麥混血的Nicolas有一張宛如石雕般原始粗獷的北歐臉孔，配上一臉茂密的落腮鬍，還真像北歐神話裡貝爾武夫那時代的人，但當他開口說話時，那微微皺眉的樣子又讓人聯想到蘇格拉底，似乎腦子裡永遠都有深奧難解的問題正在打轉，等待他一一抽絲剝繭。事實上，和Nicolas說話確實特別費腦筋，因為他跟你聊的不是家常，而是一些須要花時間用心思考的議題，與其因他的工作內容把他歸類為設計師、藝術家或者企業家，真正適合他的形容詞應該是「哲學家」；他關心人類社會裡的「現象」勝過一切，比起創造出一個美麗的物品，他更關心能不能創造出有意義的東西，那甚至可以不是一個具體的東西，而單純只是一個令人拍案叫絕的好點子。也正因如此，Nicolas的作品不管是設計、藝術或互動裝置都帶有濃濃的人味，更有趣的是，他的作品不像一般商品有特定的目標族群，而是放諸四海皆準，有著以「全體人類」為目標的深度與廣度。

初生之犢創意十足，受Levi's青睞

1972年，因父親工作的關係，Nicolas在新加坡出生，兩歲後全家搬回英國，定居在倫敦北邊的郊區。高中畢業時，因Nicolas很想見識一下倫敦以外的生活，因而選擇了利物浦的John Moores 大學藝術系，主修雕塑。1994年，22歲的他從大學畢業後搬回倫敦，那是網路剛剛開始起飛的年代，當時的Nicolas對藝術感到失望，想找純藝術以外的工作，因擅長電腦修圖，誤打誤撞進了當時全世界首批網路互動媒體公司的其中一間——CHBi。

Nicolas對新科技的熱情以及美術相關背景讓他很快的在眾多雇員中脫穎而出，不久就晉升到設計師和創意總監的職位。當時的網路世界仍是一片尚未被開發的處女地，一切都亂無頭緒，只能靠自己慢慢摸索。年輕的Nicolas充滿幹勁，白天上班，晚上還和一票志同道合的設計師朋友們成立多媒體工作室Antirom，每天都跟陀螺一樣忙得團團轉，忙得連睡覺的時間都沒有，但這樣的努力是有代價的，不久Levis找上了Nicolas，邀請他和工作室的夥伴們為Levis設計一個網路互動裝置，案子雖複雜，但資金豐沛，幾經考慮後Nicolas和工作室的夥伴們決定自立門戶，他們在柯芬園附近租了一間小辦公室，草創了一間15人的小公司，公司名稱則沿用之間工作室的名字——Antirom。

Antirom的發展越來越好，規模也越來越大，但卻於1999年因內部意見分歧而終至解散，兩年後Nicolas在Shorditch找了新辦公室，並於2001年創立數位多媒體顧問公司——Poke，主要業務為網頁互動裝置、網頁設計、電子商務、社群媒體，並與Diesel、French Connection、Skype等國際知名企業一同合作。Poke更因2003年推出Global Rich List網站，讓人們藉由在網頁上輸入年薪或存款，查出自己在世界財富排行榜上屬於哪一個階層而聲名大噪。

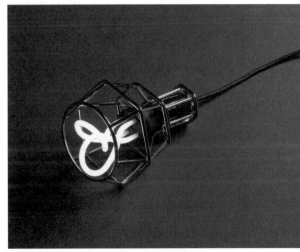

花費七年所創作出的〈Plumen 001〉燈泡。

IDEA ➡ PROTOTYPE ➡ PRODUCT
從創意到創益

好的設計，不用解釋，即能讓人心領神會

就在Poke蒸蒸日上的同時，喜歡觀察世界的Nicolas卻開始對每天都會用到的手機產生疑問，他不明白為什麼手機要越做越小，小到他幾乎快抓不住，也不明白為什麼手機裡內建那麼多我們不太須要的軟體，而且甚至從手機被購買一直到被丟棄都不曾被開啟過，為了抗議這個對他來說「莫名奇妙」的趨勢，Nicolas於2002年的倫敦設計週推出他設計的Pokia（取自Nokia的諧音，但後來被Nokia反對，改名為Hulger Pone），一個可以連接在手機上的復古電話聽筒，使用者接手機時不用把耳朵貼在手機上，而是直接透過話筒與對方對話。這個設計大受歡迎，短短一天之內就接到300多通國內外媒體的採訪電話及購買需求，於是Nicolas創辦了自己的產品設計公司——Hulger。在他看來，一個真正好的設計是不須要在一旁多做解釋的，因為如果設計夠好，就有辦法為自己發聲，就像人們看到〈Hulger Pone〉的時候，大多會心一笑，並立刻愛上這項產品。

觀察細微，發覺盲點，就有機會設計出一炮而紅的商品

喜歡問Why，而且總能察覺到大部分人在生活上習以為常的盲點，Nicolas當然不會就此罷手，只要生活中有讓他感到說不通的狀況，便會一直鑽研，直到問題被解決為止。接下來困擾他的是因應環保而越來越受歡迎的節能環保燈泡，他實在不能明白一個如此被廣泛使用的物品，為何顧得到節能，但卻忽略了美觀呢？難道是因為大家都只看到燈罩所以沒人在乎燈泡的模樣嗎？於是2011年Hulger與設計師Samuel Wilkinson合作，創造出史上第一個設計師款省電燈泡〈Plumen 001〉，一反大眾熟悉的圓球造型，〈Plumen 001〉有著宛如羽毛般流線寫意的外型，甫一推出就震驚了整個設計圈，那宛如藝術品般優美的設計讓人覺得燈泡似乎從此再也不須要燈罩了！

溝通才是王道，但行之要有訣竅

除了身為Poke和Hulger兩間公司的負責人，Nicolas也是Internet Week Europe和the Lovie Awards的主席，一個人同時做這麼多事是如何辦

三大創益 KEY POINTS

❶ 找出生活中的盲點，讓設計填補其缺陷
因為燈泡一定要配燈罩的盲點，讓眾多設計師在設計節能環保燈泡時完全忽略燈泡的美觀……。生活中一定還有許多類似的盲點，就看你是否觀察入微，找出這些盲點，並為它賦予最好的設計。

❷ 好設計，不解釋
若你的設計夠好，你不須要為它做過多的解釋，因為作品自己會發聲，讓周遭人注意到它，並愛上他。

❸ 懂得評估事情的優先順序
要在你的工作中找出產生最大利益的事做起，而且也是你擅長的事物，不要想著每件事都要經手，在自己的專長上發揮，才能將事情做到最好。

到的？撇開時間夠不夠用的問題，難道不會因而分心？造成每項工作都因為專注不夠而失敗嗎？Nicolas認為我們現在生活的這個時代並不接受所謂的「通才」，整個社會的集體意識都認為一個人必須很專心，把所有時間投入在一件事才有可能將其做好，才稱得上專業，但把時間往回推500年，大家熟知的達文西就是一個不折不扣的「通才」，他博學多聞且涉足的範圍之廣，包括繪畫、雕刻、建築、音樂、數學、工程、發明、解剖、地質、製圖、植物和寫作，當然達文西是難得一見的奇才，但那個年代一個人同時精通很多樣不同的專業是一件很正常的事，換到現代卻成了稀有動物，或被看成三心二意的人了。

這年頭不管藝術家也好，設計師也好，企業家也好，大家都太喜歡幫一個人安上一個名稱、一個身份，一個人若身份太多，我們不但會懷疑他的能力，更會讓我們不知所措，不知該怎麼介紹這個人才好，但在Nicolas看來，藝術、設計、創意、科技和商業，這些專業與專業之間的界限其實是非常模糊的，都是巨大拼圖當中的一小塊，絕對不像我們以為的那樣涇渭分明。

當然，隨著工作和責任的增加，Nicolas也常有時間不夠用的困擾，但這些年來身兼多職的經驗，也讓他找到了屬於自己的解決之道，並大方列為幾點跟我們分享：

+ 要找到可以互補的工作夥伴
每個人都有自己的長處和短處，我們大多害怕被別人發現自己的短處，所以儘可能的隱藏，甚至耗費兩倍以上的時間去維持該有的品質。但在競爭激烈的今天，這樣的做法非常吃虧，所以找到能夠互補的夥伴就相對重要，也絕對比一個人拼老命有收穫！Nicolas舉例，因Poke有這樣合作的文化，大家懂得表現擅長的領域，並放下戒心（不安全感）讓其他人幫忙分擔自己的短處。

+ 審慎評估優先順序
每件事都有其機會成本，當你選擇做一件事時，就會失去其它事被實現的機會，所以把時間花在哪裡就顯得非常重要！在Nicolas看來，一定要先選自己擅長，且能創造出最高價值的事，其餘的就大方拒絕或交給別人處理。除此之外，越早看出一件事不會有結果，就要越早退出，然後把精力用在其他事物上。

+ 善用通勤時間
身為一個須要清醒頭腦的創意人，Nicolas非常重視運動，過去他每天搭地鐵上下班（來回兩小時），下班後再去健身房一小時，光交通和運動就佔據他一天當中的三個小時，而且在地鐵上看的都是沒營養的八卦報紙，跑跑步機時也都在看電視裡的歌星跳舞。後來他決定騎腳踏車上下班，來回只要一小時，不但比以前多了半個小時的運動時間，還省下兩個小時的通勤時間，等於一年省下整整21天的時間，另一個好處是，他所有最好的idea都來自騎腳踏車的時候！

+ 畫出清楚的界限
首先要想辦法說服自己，你不是完美的，必須能接受「自己會讓別人失望」的事實，畢竟當一個控制狂要付出的代價太大了！而Nicolas的界限裡，家人的健康快樂是最重要的，任何事都不能越過這條線，再來就是自我保護的線，防止讓自己被耗盡，或失去一切靈感的狀態當中，這絕不是自私，而是自我保護。

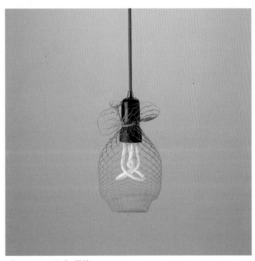

〈Plumen 001〉燈泡。

在倫敦，如何被看見

對於志在天下的年輕創意人，你有什麼建議？

放寬心胸，大膽嘗試不同的東西，因為如果你不親自去試試看，永遠不會知道自己拿手且熱愛的到底是什麼，唯有多方面嘗試才有機會找到最理想的選擇。而且在我看來，專心一意往要努力的方向衝刺和創意往往是非常矛盾的，甚至會造成反作用，所以記得放寬心胸。

你認為創意人可以如何改變城市？以倫敦為例。

設計師和藝術家早就已經把文化帶進一座城市了，這也是城市之所以是城市的原因。難道你能想像一座沒有設計師和藝術家的城市嗎？我頂多只能稍微想像一下那光景，而且我絕對沒辦法在那樣的城市裡居住，那充其量就像是住在試管裡。

混亂才是最好的靈感來源

最後，Nicolas也跟我們分享他喜歡倫敦的原因，他說，他就是迷戀倫敦的混亂，這裡有好多混亂的狀況須要被解決、被改善，也因此激發他源源不絕的靈感。在他看來，如果搬到加州橘郡那種地方，當然是非常舒適，但他應該也會無聊到發瘋，他說：〝I need problem to solve.〞

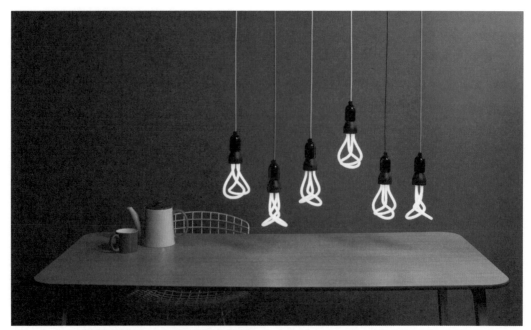

〈Plumen 001〉的多變燈管造型，為空間帶來新的視覺饗宴。

跟著 Nicolas Roope 找創作靈感

WHAT TO SEE >>>

你電腦 Browser 裡的「My Favorites」或「Bookmarks」有哪些？

我超愛 Pinterest（www.pinterest.com），它就像一個神奇的望遠鏡，讓我能看到所有正在發生的事，以及其他人對這件事的反應。

WHERE TO GO >>>

+ 泰晤士河南岸：這裡新鮮的空氣和美麗的河水總能讓我的心靈得到釋放。**Map ⑧**

+ 漢普斯特德荒野：宛如鄉間般空曠的大草原，讓靈感可以像脫韁野馬一樣奔馳。⑨

+ Golden Heart 酒吧：這是一個超棒的酒吧，裡面擠滿了藝術家和瘋子。⑩

+ 大英博物館：這裡的展品總是提醒著我在人類浩瀚歷史中，我們是多麼的渺小。⑪

+ 騎腳踏車的時候：我覺得比起巴士、地鐵或計程車，腳踏車是欣賞倫敦的最好方法，騎乘時，感覺自己好像在飛一樣，雖然說像是飛，但那個速度剛剛好，而且與街道上的風景及人文仍有很強的連結。

HOW TO DO >>>

如何讓自己保有不斷創新的能力？

+ 維持身材：我認為靈感創意最大的殺手就是「變胖」（不管身材或是思想上），想要維持極高的敏銳度就必須很瘦、很輕盈才能辦到，當然這也代表你勢必要很辛苦，犧牲很多東西來維持這樣苗條的狀態。

+ 慎選案子：當我投入一件工作之前，我會很小心地區分它為我帶來的到底只是短期的甜頭還是長遠的豐收，我基本上只選擇長期而不選擇短期。

在設計之路上曾遇到什麼困難？如何克服？

年輕的時候因為對未來沒有完整的計畫，只知道努力往讓自己感到興奮的 idea 衝去，所以常常沒有安全感，而當我搞不清自己到底在幹嘛，或該往哪個方向去時，是最令人挫折的。但隨著時間的累積，我發現所有小小的成功都逐漸變成巨大且豐盛的果實。

WHAT TO DO >>>

你的日常興趣／娛樂是什麼？

去大自然走走和滑雪。

創作過程中是否有令人難忘的經驗？

第一個是 Antirom 工作室早期曾經製作過一個互動式音樂節目，在巴西、美國、澳洲和倫敦的 ICA 播放。第二個是當《紐約時報》報導〈Hulger Phone〉的時候，那一刻我覺得我整個人生都改變了。

Nicolas Roope 代表作

1. Plumen 001

設計重點 美感且功能兼具的環保省電燈泡

....................

+ 〈Plumen 001〉這項產品從發想到真正成型總共花了七年的時間（現在依然在持續發展當中），是由 Hulger 和設計師 Samuel Wilkinson 一起合作的作品，為史上首例設計師款省電燈泡。

+ 一反大眾熟悉燈泡該有的圓球造型，〈Plumen 001〉有著如羽毛般流線的造型，同時兼顧了美觀與省電功能，讓向來只能躲在燈罩後面的燈泡第一次成為主角，走到幕前。

+ 2011 年甫一推出就大受歡迎，不但奪下 2011 年英國保險（Brit Insurance）年度最佳設計獎、D&AD awards 產品設計類的黑鉛筆獎，並被 V&A 博物館、芬蘭設計博物館、紐約 Cooper Hewitt 設計博物館和 MoMA 列入永久館藏。

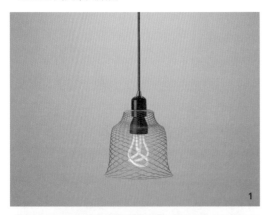

2

1.2.〈Plumen 001〉燈泡擁有優雅的造型。
3.. 利用多顆燈泡排列出流線線條，並在 Design Museum 前展示。

1

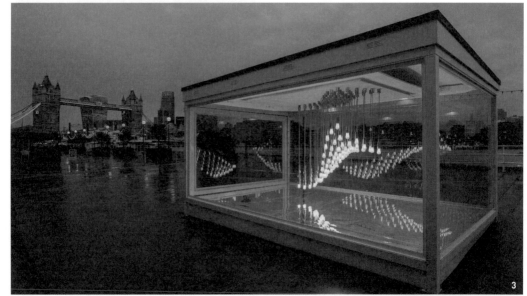

3

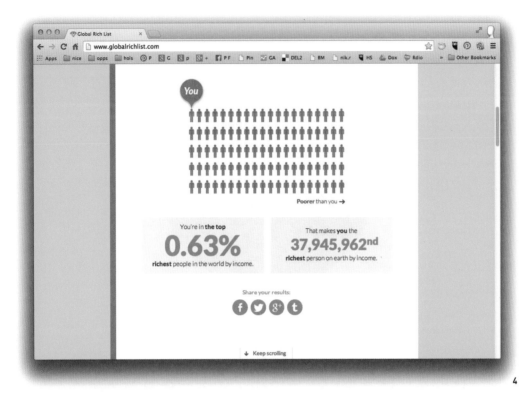

4

4.Global Rich List 的網站頁面。

| 2. | Global Rich List |

設計重點 透過薪資看全球財富排名

..

+ Global Rich List（www.globalrichlist.com）網站從發想到真正完成共花了十年的時間（一剛開始試圖找金主贊助，後來決定自己做，至今仍持續發展當中），由數位媒體顧問公司 Poke 於 2003 年推出，目標對象為全世界能夠接觸到網路，且對自己財富排行感到好奇的人。

+ 透過輸入年薪或存款讓你能查詢到自己在世界人口當中的財富排名，讓好奇的人一探究竟，但其實網站真正的目的在於透過這項計算讓人們真切感受到全世界貧富分配不均的實際狀況，

+ 當你的排名被列出來之後，網站會用一種「活潑生動」的方式把你跟世界上其他人作比較，例如一個加納人要工作 173 年才能賺到一個英國人的年薪，一位英國人一個月的薪水可以支付亞塞拜然 121 位醫生的月薪，一位英國人工作七天可以買到一隻新 iPhone，而印尼的工人則須要工作 200 天等。當你看完分析之後，網站會問你：「有沒有感到富有一些呢？」如今這個網站每年有超過兩百萬人使用，其中使用率最高的職業為老師和傳教士。

-06-

Glithero Studio

捕捉及延續產品誕生的過程，比完成作品更為重要

採訪・撰稿：鍾漁靜／圖片提供：Glithero Studio

ABOUT

Sarah van Gameren 和 Tim Simpson 兩人畢業於倫敦皇家藝術學院，並成立 Glithero Studio 工作室，設計領域包括產品、家具與裝置。擅於捕捉及呈現物品誕生的美妙時刻，用不同媒材縫合設計過程與成品兩端的界線。曾入圍荷蘭設計大獎（Dutch Design Award）和英國生命保險設計大獎（Brit Insurance Design Awards）決選，以及受邀於倫敦、巴黎、鹿特丹、米蘭、柏林、巴塞爾等地展出。

這支雙人設計由來自荷蘭的 Sarah von Gameren 和英國的 Tim Simpson 所組成，兩人相識於 RCA，而且在求學期間，兩人之間也發生了一個有趣的小故事，這也促成他們在未來共同設立工作室的美好契機。

如何開始設計之路

一進入工作室，Glithero 雙人設計團隊中的Sarah爽朗又帶著不好意思的笑容說：「因為我們最近正在製作作品〈Blueware Vase〉（顯影花瓶），所以廚房變成暗房，而院子則變成廚房，妳介意在戶外的廚房進行訪問嗎？」就是這樣不去定義每件事物，而使設計得以散落在生活的每個角落，像陽光灑落在這座由廢棄牛奶工廠改建的工作室一樣，留有時間的痕跡卻處處充滿生機。

模糊產品完成前後的界線，走出一條不同的路

Sarah頑皮地說，因為自己比Tim小一屆，所以她先在Tim的畢展過程中幫了大忙，於是當Sarah畢業時，Tim也義不容辭的前來幫忙；自此之後，兩個人總是互相幫忙一起完成作品。兩人有著眾多的相似性，甚至有一次Sarah在圖書館翻找書籍時，在書頁上看到讓她印象深刻的筆記，多年後才知道原來這筆記是由Tim當年在校時所留下來的。對製作過程、影像、手工及機械著迷的兩人決定合寫一本小冊子——*Miracle Machines and the Lost Industries*，將各自的想法注入於此，讓兩條細流匯成一個湖泊，也促成「Glithero Studio」於2008年誕生。「我們想要揉合產品誕生時與誕生後的那個界線」，換句話說，產品在完成後，還能看到這其中所形成的故事，而物質所形成的瞬間也能透過最後的成品，來對外在世界傳遞出作品中未知的迷人之處。

看過Glithero Studio結合影像、表演性與裝置的作品呈現，很容易產生一個問題：他們如何看待自己的作品與定位？是藝術家還是設計師呢？Sarah與Tim毫不猶豫地回答：「我們兩個都是產品設計系（Product Design）畢業，一直以來都認為自己是在設計產品而不是在做藝術，只是我們一直期望自己走在一條不同的路上，藉由找尋產品設計的邊境，觸碰科學或藝術的脈絡來探討設計的本質。」

對Glithero來說，每個物體的誕生都是一種奇觀，他們的使命便是尋找那個創建過程中的本質。這也帶出他們對當今消費主義的一種反抗，就因為過程才是重要的，任何試驗中的痕跡（包括失敗的）都讓產品的價值不取決於最後的成品。

用穿孔卡做為設計〈Boogie Scarf〉的靈感來源。

IDEA ➡ PROTOTYPE ➡ PRODUCT
從創意到創益

所有設計事物需回歸本質，不以結果做為最終目標

Glithero不只是在設計產品，也在「設計如何設計產品」的過程中，驅使他們的作品具有一種表演性；在追求便利與形式的產品設計主流中，能回到事物誕生的源頭，且不以結果做為目標。「我們不斷的失敗，即便是現在，對我們來說每天都是不斷的試驗，一件作品要花兩年以上的創作時間是很正常的事情。」在Sarah和Tim身上可以看到一種冷靜自信與和諧謙卑融合在一起的特質，這是一種對想要做的事所產生出平靜的堅持。Glithero從簡陋的臥室開始了創作的開端，他們說：「我們從零開始到獲得第一筆資金後才成立工作室，一點一點的累積。當你有越來越多的計畫能在作品集中成型，你也會得到不同的機會。對我們來說，Glithero的收入來自多元的組合，有來自畫廊的委託，也有博物館的展覽裝置計畫，甚至到私人客戶的收藏。」而Glithero也認為多元的創作組合也是做為一個新創設計公司所須要最重要的能力。

1.〈Running Mould〉的雛型。
2.〈Boogie Scarf〉。
3.〈Blueware Vase〉。

三大創益 KEY POINTS

❶ 創作，不忘初衷
即便追求主流，但每一樣設計事物仍需回到事物的源頭，設計的本質才能得以保存，不要想著一定要完成作品，因為失敗也是一種嘗試。

❷ 設計師必須學會「溝通」
許多設計師可以悶著頭創作出好的作品，但要身為一個成功的設計師，必須學著如何與客戶溝通，才能有利於推廣自己的作品。

❸ 試著找尋合作夥伴
找個合作夥伴能讓自己跳脫自我的框架，從不斷的溝通、討論等過程中，接收新的想法，衝撞出更多更棒的創意。

2

3

「溝通」是設計師應具備的重要技能

Sarah同時也點出許多設計系畢業學生共有的問題：「溝通」。她說這是一項相當重要的技能；因為許多相當有才華的設計系學生知道如何與自己獨處來創作作品，但卻不知如何與外面的世界產生連結。「在畢業前與畢業後的轉捩點上，我發現我心中一直存在著『運作一個品牌』的面向，只是它暫時儲存在一個睡眠狀態，這跟在畢業前每個人都只須要專心地把作品做好是非常的不一樣。建立一個公司，你必須要有非常寬廣面向的技能，包括與人合作溝通，金流的來源與控制，好的直覺與察覺機會點的眼光和策略。重要的是，你不須要精通於某項獨一無二的技能，而是在每一件事上都具備一點點的知識與能力（you don't have to be super good at one thing, but you have to be a bit good at everything）。」

在倫敦，如何被看見

對於志在天下的年輕創意人，你有什麼建議？

我們在 RCA 教學時遇到很多來自中國、台灣、韓國的學生。在亞洲，身為頂尖的學生也常常意味著身為一位「好學生」，而這也是他們共通的問題，當你在倫敦學設計，壞學生往往才能成為頂尖的學生，願意嘗試沒有人做過的作品，自由地運用自己的創造力。這也是很多亞洲學生來倫敦唸書不能適應的原因。Sarah 的建議是，讓自己在倫敦生活一年，不要急著進入大學或研究所課程，只上語言學校也好，好好的享受這城市，從中發現自己與他人文化間的異同，創意與設計就在倫敦的每一個角落；當擁有了這一年的養分後，再申請學校並專心於課業上，我認為這會是最好的過程。

而Sarah也對設計系的學生提出建議：「跨出自己所熟悉的範疇，去找一個合作夥伴，或是一個可以密切合作的畫廊，找尋任何一個可以培養合作能力的機會。」也許這也是成為雙人創作組合的好處，從不斷溝通與互補的合作過程中發覺自我的不同面向。做為一對男女設計組合，兩個人不約而同笑了出來：「在我們身上沒有特別固定的性別角色，Tim對色彩的敏感度比女性高，而Sarah對開創事業的野心則比Tim還強烈，我們轉換角色的頻率非常快速。」雖然兩人一起創業的過程相當辛苦，但每當作品完成後，總會有一股感到非常滿足平靜的時刻；當你可以找到某種方式去連結自己與他人，看到別人對自己的作品產生想法，那就是一個最美好的時刻，而這一刻，可以支撐你很久。

倫敦，雖難以生存，卻能讓不可能變成可能

身為一個在倫敦的外國人，Sarah卻覺得能在倫敦當外國人很舒服自在（雖然對英國人過於禮貌這個特質過得好久才能習慣）。其實在倫敦，人們很少能遇到真正的當地人（Londoner），這倒也是這城市有趣的地方；當身為一個外來者，你所思考或看待事物的眼光也會不一樣。在倫敦的最大缺點就是很難生存（物價約為台灣的三倍），Sarah說：「困難點是在畢業之後，因為這是一個各項開銷都相當昂貴的城市。但只要你對各種想法保持開放，找到一種生存之道，倫敦真的是個很迷人的地方。」它的特殊性在於當你認為一件事是不可能的，倫敦就是能讓這件不可能的事情發生。在這裡，沒有人會跟你說：「不行，這做不出來」，而是「很有趣，我們會試著做出來。」或許就是倫敦有著這樣的包容性及態度，讓Glithero在倫敦誕生，且至今仍能站穩步伐，扎實的邁向未來。

跟著 Glithero Studio 找創作靈感

WHERE TO GO >>>

+ **惠康基金會（Wellcome Trust）**：這是一個很有趣的機構，研究歷史、生物、科學，也有許多展覽研討，裡頭展出如拿破崙牙刷這般你所想像不到的展出物品；展覽竟然是關於瘋癲、頭腦、汙垢、性愛等讓人意想不到的主題。該機構也與許多當代設計師及藝術家合作，是一個相當奇妙且充滿混搭的地方。**Map 57**

+ **攝政運河（Regent's Canal）**：連接倫敦東方及西方的運河。其上有一個步道（tower path）可以通行，當行走於上，總是可以聽到人們邊散步邊討論嚴肅的人生話題，並從中得到出乎意料的醒悟。「人」也是構成倫敦最重要的風景之一。33

+ **薩奇美術館── Richard Wilson 常態展**：薩奇美術館中 Richard Wilson 的作品對我們影響很大，其它當代藝術的館藏也是很豐富的靈感來源。58

+ **蛇型藝廊**：蛇型藝廊位於海德公園中，每年夏天都會邀請一位建築師設計一座為期三個月的臨時建築，濃縮自己的建築語彙並與環境和觀者對話，這是每個夏天我們一定會造訪的地方。54

+ **漢普斯特德荒野的小池塘**：有三個池塘小泳池藏身在漢普斯特德荒野公園中，這裡可是 Sarah 私藏的美好地點。9

HOW TO DO >>>

如何讓自己保有不斷創新的能力？

Disegno Magazine 以及倫敦藝術大學的設計評論分析（RCA critical historical study analysation）都相當有幫助。學設計的人應該試著不要去觀摩別人的設計，看看有關文學、電影、舞蹈、甚至新的科技，這些都能帶給我們許多的靈感。尤其在倫敦，整座城市的不同文化都是靈感的來源。

每年從設計學院畢業的學生非常多，是什麼使你們可以脫穎而出建立自己的品牌？

專注而持續地做不一樣的事。我們身體裡面有一種不斷往前的力量，有時候容易讓周圍的人感到緊繃，但也許就是這種工作狂的態度讓我們不斷挑戰自己，透過這些過程來傳達我們的設計想法。

在設計之路上曾遇到什麼困難？如何克服？

畢業後的前三年是最困難的，但其實每天都是艱難的啊！當你有了自己的公司，而這個公司像是一個有機體，每天都在改變跟產出新的想法與創意，須要尋找新的作品材質、工作夥伴與合作對象；每天都會遇到不一樣的困難，永遠沒有可以放鬆與休息的一天。

CASE STUDY

Glithero Studio 代表作

1. | Running Mould

設計
重點　不批判作品的價值，而是將與創作物的相遇轉為體驗

...

+ 〈Running Mould〉是 Glithero 與畫廊合作的裝置計畫，在石膏未乾時用模具一層層推出固定的長凳形狀，讓產品在製造與完成的過程中能合而為一。Glithero 也以此作品說明為什麼他們會一直選擇用影像去跟作品並置呈現：「影像的功能在於轉換人們對於產品的認知與期待，以及作品誕生時的重要時刻及元素，雖然這些時刻並不一定再現真實，但可以說是呈現一種新版本的真實，最終達成分享與傳遞。」

+ 此作品的概念可用音樂為例，在這個時代，我們不再「擁有」物體，而是在「經歷」物體，這些時刻終將成為經驗，而不以功能去判斷價值。

1.2.〈Running Mould〉的製作過程。
3. 完成的〈Running Mould〉。

3. Boogie Scarf

設計重點 將無形視覺化，重新定義物件與人的關係

+ 〈Boogie Scarf〉是 Glithero 接受荷蘭 Zuiderzee 博物館所委託的作品。雖說這是一間特殊博物館，卻是以一個村子的型態來作展出；而此作品也展示出關於一段時間的凝結。故事是這樣的：有一天荷蘭的政府決定要填海造陸，這片不再被須要的海洋與周圍的小漁村一瞬間面臨消失與轉型。於是 Zuiderzee 博物館在每個村落分別找一戶人家，將整棟房子完整移居且保留在博物館的周圍，並在博物館內展示房子內的器具與記憶。

+ 而 Zuiderzee 也積極與當代設計師合作，以捕捉時間、人、工藝之間的關係；這次委託 Glithero Studio 進行年度計畫：Made to Measure，探討「無形」如何被視覺化的可能性。Glithero 結合與轉換管風琴譜與織布機兩種古老工藝的製作，運用管風琴與織布機都具有穿孔卡（punch card）的特性，將音樂的符碼轉化到布料上，將兩個傳統工藝融合，帶入當代未知的領域，探討握於手中的知識能否可用其他形式來轉移與傳遞。

+ 設計靈感的成型在於 Glithero 看到了工藝之間的縫隙，與「人」在幕後的關聯，並想要在此作品中傳達有關人與不同製作工具之間微妙相似相異的關係與過程。

4. 圍巾上的穿孔圖樣相當立體。
5. 一系列的〈Blueware Vase〉，每個瓶身上的 3D 圖樣皆不同。

2. Blueware Vase

設計重點 在平面上展現立體圖樣，增加花瓶的視覺感

+ 作品〈Blueware Vase〉（顯影花瓶）是 Glithero 最早期的構想之一，試圖將植物與顯影劑運用在花瓶上並成為 3D 的照像作品。我們不只製作也獨自發明其製作過程，這個經驗相當特別，讓這件作品不只是件讓人觀賞的花瓶，其中所產生的製作過程也成為 Glithero 的一部分。

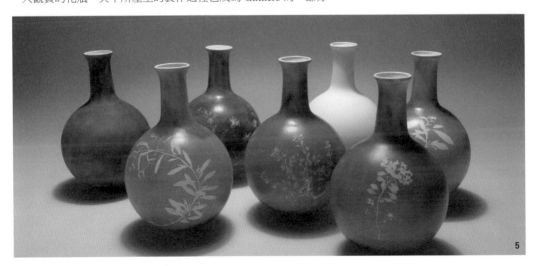

-07-

Industrial Facility

「改變生活形態」是唯一的設計使命

採訪 ‧ 撰稿：李宜璇／圖片提供：Industrial Facility

ABOUT

倫敦知名工業設計師 Sam Hecht 和 Kim Colin，於 2002 年共同成立 Industrial Facility 設計工作室，意圖在工業設計與生活間探索所有創意的可能。多年來為 MUJI、Mattiazzi、YAMAHA、Louis Vuitton、HITACHI 及 EPSON 等國際知名品牌設計產品，包括家具設計、產品設計、展覽空間、交通工具以及服飾設計。現持續為國際知名品牌創作，最新作品為替 Herman Miller 公司創作的 Formwork 辦公室系列作品。

Industrial Facility 期待創作可被消費，且創造出優化生活的設計，Sam 和 Kim 希望能將 Industrial Facility 的設計哲學透過作品傳達給群眾。

如何開始設計之路

在倫敦夏末的好天氣與Sam相約在Industrial Facility工作室，位於二樓的工作室充滿簡潔設計感，以純白為基底，布置著精簡且極具設計感的家具，甫進門即是白色基調的會面會議桌，會議桌旁矗立的佔據整個牆面的白色展示櫃，展示櫃中陳設各年來的設計作品，簡潔的展示空間不帶一絲多餘喧囂。工作室整體呈現與Industrial Facility官方網站一樣的風格：簡潔、明亮與優雅。初次見面的Sam拉開椅子坐下，冷靜平穩地開始談起如何踏上工業設計之路。

教育能形塑自我，無形中亦能形成強大的創業能量

自中央聖馬丁藝術學院修讀完工業設計畢業後的Sam，當時並不想單單從事工業設計，他積極探索世界，當時的他對於平面設計、建築更有興趣。「因為人總是想嘗試當下尚未有能力達成的領域，總是喜歡自己所沒能擁有的事物。」他們決定要創造一個氛圍，一個能讓兩人可以完成這個任務的辦公室，因此Industrial Facility成立了。成立之初，工作室承接平面設計、時尚設計、展覽設計、產品設計、家具設計等不同案子，但他們並未將Industrial Facility定位成專攻任一設計領域的工作室。Sam和Kim希望能提供的是──

設計的人生哲學，並將此哲學家注入作品中，並在此享受創造的過程，享受對世界創造貢獻的感受。

雖然Sam與Kim擁有設計和建築的背景，但在成立此設計工作室之前，兩人各有著不同的職業。Sam在美國設計公司IDO的倫敦分公司擔任設計總監（Head of Design），Kim在Finder出版社負責撰寫建築相關文章，2002年，Sam與Kim才決定一起創立「Industrial Facility」。Sam說：「我認為所有你在教育中所學習到的，在設計中所有你學習的、你經歷的，會成為不同的概念，不同的哲學和歷史，你會在未來的人生中帶著它們，成為你的人生哲學。每個階段的人生經驗例如建築、設計等，會一層一層的附加在你身上，影響人生中許多決定。」

Sam也談到他不將Industrial Facility定位成設計工作室，Facility指的是facilitating──生活更便利；而「Industry」則是一個模糊的字，意指一群人製造並提供事物，且可供給其他人使用及消費。因此Industrial Facility並不是一個藝術工作室，「我們相當清楚。或許人們覺得我們產品的藝術感很重，但那並不是我們的本意。我們很享受讓世界變得更好的過程，也享受Industrial Facility提供的生活態度。」Industrial Facility期待的是創造出可消費、可負擔的生活形態。

與 Herman Miller 合作的辦公系統家具設計。

IDEA ➡ PROTOTYPE ➡ PRODUCT
從創意到創益

從零開始，改變設計思考方式，才能走出自己的路

Industrial Facility風格的建立，來自於對當時市場、商店裡所見一切事物的不滿意。Sam無法忍受其設計樣式、販賣的商品以及被呈現的方式。他認為當時的產品設計過度喧嘩吵雜。「我想創造非常簡潔的設計，精準並發揮作用，人們可以負擔且容易取得。」當時，90年代的設計並不同Sam的想像，簡潔優雅的設計寥寥可數。另一問題是，由於製造優雅精美的物件代價昂貴，設計師及生產者對創作必須非常挑剔，因此該年代對於家具、物件的製作精美工藝並無太多琢磨，顯現當時設計師對於成就美麗的熱情不足。因此十年前與Kim成立了Industrial Facility的目的，便是嘗試將精美的製作工藝帶回日常生活設計中。

成立自己的品牌過程不易，途中雖遇到許多的挑戰，但對於Sam而言，工作室的開始是為了實現理想中的設計哲學價值，因此他從未感到為此做了許多犧牲。成立工作室之前的Sam在大公司擔任設計總監一職，看似事業有成的他卻並不開心，他深知在大公司工作並非他設計人生的使命。由於為大公司工作，需以公司的立場來思考創作，並與許多夥伴合作，經過溝通討論後才能共同完成作品，過程中花費相當多的時間及精力。由於立場不同，在大公司任職且也想同時實現個人的設計哲學，有著相當程度的困難，而且常會與公司經營的方向產生衝突。

Sam體認到如要去實現心中定義的「設計創作」，就必須要勇敢走自己的路，從零開始，改變設計思考的方式；成就自我理想的動力，讓他不將困難視為阻礙，而將之視為實現價值道路上的必經過程。

〈Formwork〉是一套能收納人們生活細節的器具。

三大創益 KEY POINTS

❶ 建立品牌核心價值

有別於其他工業設計產品高昂的價格，Industrial Facility 期待創造出可消費、可負擔的生活形態，並在作品中注入傳統精緻工藝之美；確認品牌的核心價值，才能為工作室導向明確的方向。

❷ 堅持慢設計，醞釀精緻工藝

儘管現今生活步調飛快，Industrial Facility 堅持依循慢設計的設計哲學，志在創作出歷久彌新的產品，而非消費世代用完即丟的商品。

❸ 教育：出版設計書籍，從思考開始與大眾溝通

除了以作品呈現 Industrial Facility 核心價值之外，更透過出版書籍傳達設計哲學。

成名是種助力，能讓品牌信念更加發揚光大

Industrial Facility受到注目是從一家90年代所創刊的義大利雜誌DOMUS開始，這是一本非常棒的建築設計雜誌，雜誌中精心挑選了當代最值得關注的創作，並也對Sam和Kim的系列作品做了專訪，在那網路尚未普及的年代，雜誌的影響力極為強大，DOMUS是人們分享創意概念的平台。當時的資訊取得方式不像現今如此多元方便，人們都是期待了好幾個月，才能等到DOMUS出刊，因此，此篇專訪對Industrial Facility的成名幫助極大。也因DOMUS的首次專訪而讓兩人受到注意，約15年前，Sam與Kim開始書寫，談論設計哲學，探討不同的設計思考方式並集結成書。出版後，許多讀者開始喜歡他們提出的設計哲學，並對他們產生極大的好奇心，接後展覽、講座邀約開始湧現。成名對Sam和Kim而言絕對是個助力，也因為成名，讓許多知名公司主動尋求合作，「生活中的事物變得更接近我們的理念了」，他們說。

設計不求快，慢設計才能創造美好的產品

90年代，人們要等DOMUS三個月才能看到最具代表性的創作，但在網路發達的年代，多如繁星的資訊平台，人們每分每秒都可輕易獲取最新資訊，生活中充滿資訊喧囂的雜音。新世代的人們，轉而在意所有的「新」事物、「新」概念，對於看到最新創意的發表，不再如同90年代那般的期待。由於Sam和Kim的創作專注於「改變人們的生活方式」，但這改變創作過程的步調相當緩慢，須要經年累月的轉化及累積。很多的作品從點子發想到成品發表，須要耗時超過三年的時間，因此他們稱工業設計為「慢設計」，但工業設計之外的世界，多只在乎「快！快！快！」，對於這樣的情況，Sam多多少少感到挫折，他說：「我不確定慢或快，何者是對的。但我喜歡有充裕的時間，可以好好思考，設計出一個美好的產品。」

在倫敦，如何被看見

對於志在天下的年輕創意人，你有什麼建議？

成功的公式：保持創意及好奇心。去做你想做的事情，並讓它帶著你到未知之處，這正是人生令人興奮之處。此外，參展與參與比賽是爭取注目的方式，但請切記不要用它們來衡量自己。

你覺得設計可以改變一座城市嗎？以倫敦為例。

設計可以改善人們的生活，例如建築對於生活的影響。設計對倫敦的影響很大，例如腳踏車文化的興起。更多的 App 的設計是為了改善倫敦人的生活。因此我想設計真的擁有改變城市的能力。

創業，需仔細評估外在環境後再決定發展地

Sam出生於倫敦，也在倫敦完成工業設計學業，在國外工作多年後，最終回到故鄉的懷抱。「這是一個最棒城市，總是能讓設計師保持創意，設計師須要常常思考如何讓事物更好。」Sam認為倫敦是一個非常適合設計師發展的城市。原因之一在於倫敦是個非常古老的城市，很多建設在歲月變遷下失去作用，雖然這些建設失去功能造成一些不方便之處，但都是工業設計師可解決的問題，並成為創作的源頭。加上倫敦城經歷數百年的層層堆疊，即使已有幾百年歷史的建築物，但在倫敦亦算是「新建築」，倫敦人須要與歷史共存，歷史的累積形成許多層次，形成前所未有的複雜結構，這些結構反應在建築空間上，工業設計師因此面臨的課題便是如何設計出適合各種不同年代建築物的產品，以及如何讓物件可以通過百年考驗而保留下來，包括不同結構組合的門廊、樓梯空間等，這些因歷史環境形成的挑戰，造就倫敦工業設計圈蓬勃的創意發展。

再者，倫敦是極度國際化的城市，以Industrial Facility來說，整個工作室只有我一個人是英國人，其他的同事皆來自世界各處。這些來自世界各地不同國度的人，帶來多樣化的觀點，造就倫敦多變的個性。「什麼是設計？什麼是生活？」人們抱持著不同的觀點互相討論，但卻互相尊重與包容。倫敦容許並鼓勵大家發出不同的聲音，如此多元包容的特性，使它能輕易地讓各種來自不同背景的創意人，圓融的集合在一起，創造出倫敦的多元面貌。Sam也分享了他對於英國及美國工作的看法，在美國，常有機會遇到來自美國其他州的人，但相較於此，倫敦則是聚集了來自世界各地、不同國籍、種族及背景的外國人。因此，倫敦相當令人興奮，並且對年輕的創意人才有著極大的需求。不過，Sam也向眾多想來倫敦發展的創意人建議——縱使倫敦對創意發展存有許多好處，但考量到高昂的物價以及租金，「將倫敦做為所在地」並不是一個創立設計事業的必要條件。

跟著 Industrial Facility 找創作靈感

WHERE TO GO >>>

+ **攝政公園（Regent Park）**：我每週末都去，它像是倫敦的濾網，在城市與綠地中區隔出生活。**Map 52**
+ **Workshop Café**：離工作室僅僅五公尺遠的咖啡廳，提供很棒的咖啡，也提供我很多靈感。**53**
+ **蛇型藝廊**：位於海德公園內的藝廊，每年都有很棒的建築展覽。**54**
+ **Labour and Wait 商店**：是一家販售所有你真正須要且精緻的事物。**55**
+ **St. John Bar and Restaurant**：位於工作室附近的餐廳加酒吧，Sam 覺得 St. John 帶著不太尋常的有趣特質。**56**

HOW TO DO >>>

在設計之路上曾遇到什麼困難？如何克服？

我不曾覺得那些都是困難，因為這是我想做的事情。如果我必須只能吃米與麵包，我還是願意去完成，我相當享受成為工業設計師的過程。

如何讓自己有不斷創新的能力？

與有趣且不同領域的公司合作，例如家具公司、家用產品、醫療等是我們保持動力的來源。這些公司認同我們的理念，並且支持我們做各種有趣的創作，這讓我們感到興奮。

WHAT TO DO >>>

你的日常興趣／娛樂是什麼？

我喜歡地景，例如沙漠、湖區的風景，或是到國外例如夏威夷、日本等潛水。我也喜歡登山健行。我喜愛看電影，最近也看了很棒的電影「肌膚之侵」（Under the Skin）。

創作過程中是否有令人難忘的經驗？

最難忘的是，早期當我了解什麼是我真正想要的過程，卻發現與大公司工作的並不會有好的結果，因為大公司有太多的層級，且創作理念不同，這並不是我所追求的。

Industrial Facility 代表作

1. Formwork by Herman Miller

設計重點 開發多用途且可互相搭配的生活用品

+ 與 Herman Miller 合作的〈Formwork〉，是一套多用途的收納系列產品，優雅的造型設計，以及經過周詳設計的多面向收納功能，發表後頗受市場好評。由於客戶希望生產一套收納器物，Sam 與團隊開始觀察人們的桌面來進行發想，他們設定〈Formwork〉是一套能「收納人們生活」及完美的契合盥洗室、辦公室，甚至是廚房的器具。

+ 產品概念的發想歷時約一個月，團隊運用厚紙板製作各物件的模型，嘗試各物件的功能以及組合搭配。產品的開發生產歷時兩年，困難之處在於團隊希望〈Formwork〉的造型優雅精緻，每個物件皆有多用途功能及能互相搭配；如此高要求的開發需求，耗費相當多的製作嘗試時間。

+ 為了推廣〈Formwork〉，團隊製作了完整的產品功能及應用功能的介紹影片，並在世界各地舉辦展覽，上市後顧客對於〈Formwork〉擁有高品質及細膩思考設計的功能極具好評，該作品並在德國 IF 設計展奪得金獎。

1. 不同的生活用品可隨意混合使用，卻也依舊保留極簡的美感。

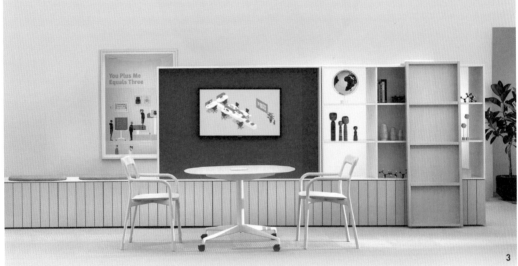

2. 辦公空間以簡單、俐落為訴求。
3. 辦公家具不只實用，也需考量不同使用者的使用需求。

2. | Locale by Herman Miller

設計
重點 功能面及人性面需兩方兼具

...

+ 這是一套與 Herman Miller 合作的辦公室系統家具，歷時三年時間開發。此開放式辦公系統家具提供專業辦公人士高度靈活的辦公空間。產品特色為每個桌件皆可調整高度，不再須要多餘的椅子；再者，支撐桌面的結構被妥善設計成收納空間，省略阻礙空間流動的桌腳設計。

+ 設計靈感來自於觀察現今的工作形態，因發現有越來越多不同專業領域人才需共同討論，人們常需利用辦公桌面空間進行快速會議。因此，此辦公系統家具提供開放且可調整高度的桌面組合，相當適合需大量與人協調合作工作性質的辦公室使用。

-08-

PAPERSELF

拓展全球市場，建造品牌全球化的策略為首要

採訪・撰文：張懿文／圖片提供：PAPERSELF

ABOUT

廖峻偉，畢業於長庚大學工業設計系，英國倫敦聖馬丁藝術學院設計碩士。2008～2009年，代表英國設計師至全球巡迴參展，包括倫敦100%DESIGN、科隆設計展（IMM）、紐約國際當代家具展（International Contemporary Furniture Fair）、巴黎家飾大展（Maison & Objet）和米蘭家具展（Salone del Mobile）等。2009年廖峻偉與友人在倫敦草創PAPERSELF，並於2010年主導開發PAPERSELF紙睫毛，擔任產品開發與品牌顧問。

人們或許知道最近火紅的紙睫毛品牌PAPERSELF來自英國，卻鮮少有人知道創辦人之一的廖峻偉（Chunwei Liao），其實來自台灣。2009年，設計師廖峻偉與幾位夥伴在倫敦草創PAPERSELF，成立短短的時間內，足跡卻遍布世界。

如何開始設計之路

走進窗明几淨的客廳，映入眼簾的是用紙做的方盒子家具擺飾，上面印著有迷人眼睫毛的精靈系少女照片，一旁的助理也有著明媚動人如剪紙般的假睫毛，令人馬上感受到了風靡好萊塢和歐洲時尚圈的紙睫毛品牌PAPERSELF的迷人氛圍。

廖峻偉在台中長大，大學才開始念工業設計，因在學遇到英國老師Eleanor，受了她的啟發而到英國短期留學，最後到倫敦聖馬丁藝術學院唸珠寶、家具、陶瓷設計碩士。他說：「英國的設計教育是完全自由的，到那邊念書才發現英國的設計教育跟台灣很不一樣，他們很注重產品原創性以及團隊合作精神，各種文化的融合與衝擊是我在學習與設計上的靈感來源。」

因為創作與設計都很自由，所以念書的兩年期間，只有自己知道自己在做什麼，這讓廖峻偉重新定義設計的概念：「不再是做工業設計，而是為整個生活做設計。」他說：「在英國學習是我非常大的轉捩點，我在台灣不是非常突出的人，但到英國之後，發現他們的設計是以『你自己的設計是什麼』為出發點。」他的指導教授Simon Fraser跟Ralph Ball曾說過讓他產生很大衝擊的一席話：「每年來英國念設計的數千上萬人，能進聖馬丁並不是因為你的造型能力出眾，而是你的設計中含有非常不同的元素，而那元素是與你的成長背景有關，所以不要再去追求別人認為的美！」

在英國，廖峻偉重新了解到，他的優勢是來自於對產品的設計能力，包含對製造面的掌握。由於老家從事紙工廠製造業，因此他從小就在工廠間穿梭，耳濡目染下，廖峻偉的設計思維模式，總是很自然地將產品設計製造與量產的可能性做為優先考量；但英國產業不以製造業為主，「對我來說，製造業的知識與觀念是早就銘刻在我的身體裡了！」在念碩士的兩年期間內，他積極拜訪數十家英國、台灣及大陸的工廠，「應該很少設計師像我這麼喜歡悠遊工廠。」而這正是廖峻偉的優勢。

2008年畢業後，廖峻偉本來想回台灣，但是英國貿易投資署（UK Trade & Investment）在畢業展後找上他，認為他的作品很有可塑性，希望能提供贊助他推向國際舞台，唯一的條件是——必須要代表英國參展。這樣千載難逢的好機會，廖峻偉當然沒有放過，他表示：「我只在英國念了兩年書，但這個國家願意投資贊助展覽機會在我身上，我想年輕設計師能有這樣的舞台，遠比拿到獎學金還更有意義。」因為參加世界性的展覽會，才讓他往世界舞台邁進。

2009年，廖峻偉和一群設計師在倫敦創立了「PAPERSELF」，團隊中包含藝術家、平面設計師、產品設計師、行銷、技術及彩妝人員，每個人都對PAPERSELF很有認同感。為了下更大的決心，他們註冊了多國商標，以確保努力經營的品牌能有所保護。在公司發展的過程中，一開始廖峻偉自己用獨立設計師「Chunwei Liao」的名義參展，但他認為公司長久經營應該以品牌為經營模式，於是從2010年開始，便將英國團隊的經營方向導向以PAPERSELF品牌為主。

廖峻偉在校比賽時的作品。

從創意到創益

挫折之下反而能創造出獨特的技術

2010年，PAPERSELF首創全球第一的紙睫毛，雖為全球首創專利的紙睫毛，但過程其實非常艱辛。從紙睫毛的概念開始，廖峻偉和團隊立即展開辛苦的研發過程，將概念重新設計開發並市場化。有了初步打樣與生產構想後，PAPERSELF拜訪了很多國家的廠商，包括台灣、大陸、日本、韓國、英國，但廠商總冷言冷語地說：「這東西不可能做，沒有市場，不要白費力氣。」但這樣的態度反而刺激團隊的鬥志，增強想要完成紙睫毛的決心。

他們試遍了國內外的各種紙張，但沒有一個是符合輕、薄、耐用、防水的要求，他們運用各種資源，從更上游的原廠、紙漿開始找，實驗不同的可能性，終於讓紙張達到標準。廖峻偉說：「紙睫毛最重要的是輕薄舒適，所以紙材的輕薄度是最重要的考量。」因此當團隊決定要在國內外申請專利時，便將特殊研發的薄片材質做為產品重點，並堅持技術較高的J形睫毛，因為此專利技術能讓紙睫毛可以更舒適，並且捲翹地佩戴於東方人與西方人的不同眼型上。PAPERSELF紙睫毛也刻意把尺寸做得比一般假睫毛長，因為PAPERSELF團隊希望紙睫毛能夠有多種變化，除了整副配戴的派對誇張妝效，也能夠將紙睫毛剪小後戴在眼尾做為日常裝飾，成為眼尾上的小心機，為眼妝效果加分。

三大創益 KEY POINTS

❶ 積極參加全球性展覽
PEPERSELF 從倫敦 100% design 設計展開始，到科隆設計展（IMM），再到紐約國際當代家具展（International Contemporary Furniture Fair），最後來到了巴黎家飾大展（Maison & Object）的展覽館，積極參展，才能讓自己的作品在世界舞台上發光發熱。

❷ 以全球化市場為品牌策略的前提
為了策畫及顧及品牌經營的策略方向，同時也須確保品牌的形象，將品牌註冊多國商標、多國發明專利申請，以全球化市場去規畫，方能永續經營。

❸ 盡可能熟悉英國產業的走向
由於製造業並非英國的主要產業，所以當地設計師生長背景不易接觸，必須重新學習製造的知識，要更加熟悉產業的走向，才能找出自己的方向。

眼睫毛上的鳥兒圖案，其細緻度令人驚嘆。

與知名品牌合作，讓產品維持高度曝光

美妝產業是個發展成熟的產業，各大美妝龍頭更是以多品牌來做全面性的市場布局，任何新創的品牌都無法輕易踏入這高門檻的市場。而PAPERSELF紙睫毛以全球首創，多國發明專利，加上堅持高品質，相繼在倫敦時裝週、巴黎、米蘭時裝週曝光，也透過行銷活動讓參訪的VIP試戴，造成連鎖效應與潮流，讓PAPERSELF站穩踏上時尚產業的第一步。

為了拓展知名度，廖峻偉和團隊也多方尋找適合PAPERSELF在國際舞台上發光的機會，例如與倫敦時尚學院（London College of Fashion）合辦創意比賽、與通路合作商如Browns Fashion、高級百貨公司Harvey Nichols等合作販售，與雜誌合作舉辦「VOGUE Fashion Night Out」活動，還有在好萊塢電影【白雪公主】殺青宴會中曝光、更與V&A博物館開發聯名商品〈Lace Garden Eyelashes〉（蕾絲花園）。在台灣，PAPERSELF也與台灣賓士合作，參與CLA「低調太難」新車發表會。因受各方的愛戴，許多全球知名的藝術家、設計師、美妝師都主動用了PAPERSELF紙睫毛，因此在電影【飢餓遊戲】（The Hunger Games）及Manish Arora高級訂製服設計師的紐約秀場中，都能看到PAPERSELF的作品。

在倫敦，如何被看見

對於志在天下的年輕創意人，你有什麼建議？

永遠保持新鮮感，年輕的最大本錢就是可以做錯，但是一定要從錯誤中學習。台灣文創這幾年才剛開始發展，機會很大，但不管機會再大都一樣要努力。

你認為創意人可以如何改變城市？以倫敦為例。

我們沒有改變城市，但是我們融入城市。倫敦人能接受所有新鮮的事物，只要有能力，在英國就一定有機會被看到。我們就是因為 2008、2009 年在各大設計展展出，建立起我們的舞台！在展覽場上發表新品，吸引媒體前來報導，而第一筆的百貨公司訂單也是因為媒體報導而來。

盡可能從全球市場進行品牌規畫

從獨立設計師開始，一路到與英國夥伴成立公司，都直接或間接地得到許多英國政府相關單位的支持與協助，讓廖峻偉對於英國有更深的認同感。英國的設計、時尚產業在全球來說，算是相當健全，而倫敦也是國際重要的時尚之都，孕育出眾多的時尚設計師，不同風格的設計師彼此互相交流，總是能擦出不一樣的火花。

PAPERSELF雖然小，但有來自世界各地的夥伴，他說：「我們從來不把自己定位在區域性品牌，扎根於倫敦但放眼全球，我們以全球的角度去進行品牌規畫的方向。」2012年底PAPERSELF決議擴大亞洲市場，身為華人的廖峻偉，當然須要前往前線，為品牌在亞洲的擴張做努力。近期法國拉法葉百貨將於中國北京開旗艦店，PAPERSELF除了睫毛商品外，也在2013年9月於拉法葉百貨一樓精品區設置PAPERSELF Select Popup Shop，將品牌觸角再延伸，「我們要將PAPERSELF認為美的設計，介紹給亞洲。」廖峻偉自信地說。

廖峻偉在校比賽的作品。

跟著 PAPERSELF 找創作靈感

WHAT TO SEE >>>

你電腦Browser裡的「My Favorites」或「Bookmarks」有哪些？

+ dezeen: www.dezeen.com

+ KICKSTARTER: www.kickstarter.com

WHERE TO GO >>>

+ Monmouth coffee：位在柯芬園的Monmouth coffee，整體空間感很特別，場景超現實，在這麼小的環境裡面大家卻可以這麼享受喝咖啡。我喜歡在那邊觀察人，每個人距離都很近，所以別人聊什麼你都會聽到，很有參與感。 **Map 68**

+ Mints家具店：是一家有賣精選家具的店。我很喜歡Mints挑選家具的眼光，喜歡想像藉由他們眼睛所看出的世界。 **69**

+ Kings Road：我個人喜歡Kings Road的建築氛圍、不太忙的購物環境。轉角的薩奇美術館，更是一個可以讓人放鬆的地方。 **70**

+ Elizabeth Street：此街道就在PAPERSELF倫敦總部的旁邊，是倫敦一個高貴精緻的地區。那街道仍保有倫敦早期貴族的高雅氣息，例如一間叫做PEGGY PORSCHEN的杯子蛋糕店，和專門販賣有機食品的Daylesford Organic Farm Gloucestershire，我喜歡那裡的用餐環境。 **71**

+ BOXPARK貨櫃商城：東倫敦是英國創意的中心，而位於此的BOXPARK則是全世界第一個貨櫃商城，裡面走藝文路線，有很多創意性的收藏，用貨櫃屋的方式呈現藝術，很有生命力。 **72**

PAPERSELF 代表作

1. PAPERSELF ✕ V&A〈Lace Garden Eyelashes〉

設計重點 世界首例，將蕾絲化為紙睫毛

..

+ 〈Lace Garden Eyelashes〉（蕾絲花園）為PAPERSELF和V&A博物館第一次攜手合作的獨創作品。蕾絲一直都是璀璨與高雅的代名詞，將蕾絲轉化成紙睫毛呈現是 PAPERSELF的世界先例，PAPERSELF也是全球第一個在博物館賣睫毛的公司。

+ 設計靈感來自19紀的法國綢緞，以及現代人們所穿著服裝與飾品，以多變和精緻的花卉圖案為主題，搭配細緻的蕾絲結構，透過細膩的手法呈現兼具復古和現代的理念。

+ PAPERSELF團隊拿了一些19世紀法國蕾絲的館藏照片，用這樣的概念來創作作品，研究那個時期的蕾絲是如何做出來的，並將細節轉化為紙睫毛的蕾絲，例如線條的編織如何轉化成圖騰，蕾絲的收邊如何轉化到設計之中，而在〈Lace Garden Eyelashes〉中更結合多種不同的蕾絲，增加其豐富性。

Victoria and Albert Museum, London

1.2. 首度與 V&A 博物館合作的紙睫毛〈Lace Garden Eyelashes〉。
3.4. 紙睫毛上的蝴蝶栩栩如生。
5. 每一款紙睫毛都能看到 PAPERSELF 展現的細膩技術。

2. | Deer & Butterfly、Peacock

設計重點 經典長銷作品 X 精靈系少女，兩相加成帶出雙倍效果

+ 這是PAPERSEFL的經典款，是較早期開發的長銷商品，由創意總監Iki所設計。相對於團隊中廖峻偉的工作比較著重於策略面與新品開發，Iki則被廖峻偉盛讚有一雙會欣賞的眼睛，所有的產品要上市前都經過Iki的認可。

+ 特別的是，PAPERSELF所有產品廣告的模特兒都是設計師們自己出去找來的，因為倫敦城市大，有特色的人非常多，PAPERSELF的設計師心裡有個底，想要特定的人格特質，如果透過經紀人去找，不容易找到心中想要的個性，所以設計師會坐在公園街口，喝咖啡看路人，期待遇到一位有著與世無爭、精靈系的模特兒。

-09-

Peter Marigold

實驗、試驗，才能不斷在過程中擦出創意的火花

採訪 · 撰文：牛沛甯 Vicky Niu ／ 圖片提供：Peter Marigold

ABOUT

Peter Marigold，產品設計師，1974 年出生於英國倫敦，大學於中央聖馬丁藝術學院攻讀雕塑，接著進入皇家藝術學院取得產品設計碩士學位。畢業後投身於家具設計領域，與許多著名博物館和藝廊合作，如倫敦設計博物館、V&A 博物館、紐約當代藝術博物館（MoMA），也參與過多次國際知名設計博覽會如邁阿密設計展（Design Miami）、米蘭家具展等。

那是第一次乘坐倫敦的地上鐵來到漢普斯特德荒野車站，一個在大倫敦市區擁有知名公園的地方，也是 Peter Marigold 和家人擁有美滿卻平凡的日常生活所在。英國知名產品設計師，這也許是大眾對他的稱呼，但初次見面的 Peter 卻是出乎意料親民地扮演著我心目中所謂英國好爸爸的形象，真實不做作，如同他多年來面對設計那般誠實看待，從跟兒子牙牙學語一樣的男孩時期開始，設計師的影子便一直都在。

如何開始設計之路

從童年經驗的累積奠定未來志向

Peter在信中交代，出地鐵站後往左直走，就在對面一間與知名服飾品牌Zara同名的餐廳旁一個不起眼的小門，他在按下電鈴後的五秒現身門後，給了一個寒暄般的親切微笑，才忽然意識到這是他家。一樓走廊牆上吊掛著腳踏車，路上看得出堆放過多雜物的痕跡，原來這都歸因於一個可愛家庭，一分鐘後，Peter的兒子Leo在客廳以美妙童音歡迎我的到來，天使臉龐搭配蓬鬆捲髮。

在廚房的訪問是出乎預料的輕鬆隨性，從坐下那刻起，Peter便以一種自白的方式開始這段漫長又深刻的三小時，敘述成為設計師的過程。「當我還是個小男孩的時候，我就知道我想當設計師。」Peter從小熱衷搜集金屬零件、螺帽、扣環等，並把它們通通放在一個記憶中的舊盒子收藏；去博物館時，別人在看恐龍標本，他則看門的把手和窗鉤。總以為外國的開放教育不容易讓孩子誤入歧途，但自小便展現藝術天賦的Peter，竟是在不情願下被送進藝術學校。Peter說，他很羨慕那些被視為問題學生的小孩，可以做工藝、木工和金工，而他得讀藝術史和理論，就算進了倫敦大名鼎鼎的中央聖馬丁藝術學院主修雕塑、藝術和設計，這兩科系對某些人來說可能感覺差不多或難分別的範疇，但在他心中的定位卻總是分歧與困惑。最後一站，皇家藝術學院，總算讓他如願以償走回兒時記憶中的設計，並立下畢生志業的起點。

犯錯與嘗試能儲存創意養分，從中建立起個人的設計哲學

Peter好比與生俱來般自然，不難發現他的作品中蘊含大量真誠的元素，不賣弄創意、不過分裝飾產品，甚至許多時候他著迷於犯錯所帶來的衝擊與未知，往前追溯，這都要感謝RCA的自由環境，養成年輕學子結構與解構的能力。那裡就好像是個培育學生獨立生長創作的小型社會，Peter敘述著校園中才華洋溢的同學、教授們總是鼓勵學生創業而非進入業界大公司；他原本正是打算循正規管道，得到一份被公認為「適當工作（Proper job）」的其一學生，當然，這最後沒有發生，而且也聽說他的系主任Ron Arad（在產品設計界無人不曉的鬼才設計師）也曾極力勸退。

他回憶起一件對自己後來發展影響頗深的事件，是他的指導老師Daniel Charny出了一份作業，要大家做一項神祕企畫，必須在虛構的故事背景下包裝創作物品，並假裝它是真實存在（或存在過）；為了欺瞞大眾，還得涵蓋真實歷史當作背景以增加可信度，並放上維基百科公諸於世。當時他捏造了幾個環太平洋島嶼的原住民所拿來發電和烹飪的簡陋工具，當中甚至參雜台灣早期某漁船公司的真實史料。為了更顯逼真，他用Photoshop後製復古照片，以茲證明當時島嶼上的居民，曾運用從美軍那撿來的電路板，接上可手搖發電的棍子作為刺青工具（沒錯！他正是偽造了原住民身上印有電路板紋路的刺青照片），讓維基百科的工作人員和網友都信以為真。結果這個假故事與產品一共活了三個月，直到一名法籍記者發現並揭露，最後才被迫撤下。Peter開玩笑地作出扼腕手勢，不過我完全能理解，如今這段談論起來還是令人又驚又喜的回憶，實在難忘，「我非常享受那個過程，除了用現實和故事包裝產品的詭計而顯得有趣，這也讓我意識到我是真心喜歡創作有趣的東西。」他一手揮舞著看起來年久、粗糙破舊的假工具，笑得很開心。

wiki企畫的網站頁面

IDEA ➡ PROTOTYPE ➡ PRODUCT
從創意到創益

不只參加展覽，更要身在展覽，隨時為自己創造躍上國際舞台的機會

離開了學校，Peter也如想像中順利，一頭栽進偌大的產品設計世界。他曾想找到一份不錯的工作就職即可，但他那得到不少好評關注的畢業展覽，卻半強迫式地讓他踏上自創品牌之路。他接下一些私人委託，賺進創業的第一桶金，成立工作室之後，便開始接著一個又一個來自博物館與藝廊提出的合作邀約。他也參加比賽和大型設計博覽會，在長時間不間斷的創作之路中拼命累積（雖然也曾幾度因為花太多時間工作而想放棄），並且在米蘭家具展中和全世界最有影響力的趨勢預測家Li Edelkoort結緣；因為她的賞識和幫助，讓Peter的名號和設計觸角快速地延伸到不同國家，帶來更多未知的可能性。「我總是告訴學生參加比賽和展覽是件很棒的事，和倫敦相比，米蘭的競爭較少，還有更便宜的展場租金，而且所有重要的設計媒體都會前往，只要你的作品夠有趣，就有很大機會得到關注。」擁有豐富展覽經驗的他，因為參加展覽而有機會嘗試更不設限的產品設計，也因此遇上設計生涯中的貴人。

在那次和Li Edelkoort見面前，當時「涉世未深」的Peter還發生了一段尷尬的小插曲。「那是第一次參加米蘭家具展，有人告訴我有個大人物要來，要我一定要跟她講話，她的特徵是一頭白髮和戴眼鏡。結果Li一來，我問她說，請問妳是Rossana Orlandi嗎？（另一位白頭髮戴眼鏡的義大利設計教母，提攜過許多當紅設計師）」，Peter一邊大笑描述Li Edelkoort當時的逗趣反應，一邊說設計師不只是要「參加展覽」，更重要的是要「身在展覽」，才不會錯失那些與人交流的寶貴機會。

三大創益 KEY POINTS

❶ 在求學生涯累積創作能量，了解自身天賦與志向
身為設計師，求學生涯如同了解與探索自己的重要過程，若能好好把握時間創作，跳脫框架嘗試不同可能，這些養分將化作未來創業的穩固奠基。

❷ 參加跨國展覽累積國際知名度，建立業界人脈
初入社會的設計師，接觸市場的捷徑便是參加跨國展覽，累積人脈與知名度，除了可以認識媒體、更有機會遇見欣賞自己的買家或事業貴人。

❸ 不滿足於世界既有的樣子，就去改變它
不隨波逐流接受周遭環境的現況，如果對任何事物覺得不滿意，便大膽嘗試去改變它。

1. Peter 在工作室的創作情景。2. 可自行拼湊〈Split〉的作品樣貌。

莫忘初衷，持續堅持創作的本質

成立工作室至今已七年，Peter是否已經從單純喜歡動手做東西的設計師，進化成品牌經營者？他給了我一個苦惱的回答：「天啊！我真希望我做得到。」但事實上，Peter至今還在嘗試、習慣、甚至練習經營一個品牌。其實不只Peter，許多才華洋溢的設計師，都有經營方面的困擾，特別是像Peter這種很執著於情感層面的設計師。他告訴我，如果不是他親自用雙手做出的作品，便會少了與作品之間的「物理連結」，一旦公諸於世，甚至會有種欺騙觀眾的罪惡感；這完全可以解釋為什麼即使他名下的展覽創作和商業產品都不少，但目前仍然只有一個人和他一起工作，就連所有的電子郵件往來都是由本人親自處理，「我會刻意讓事情保持「不專業」的樣子。」當同學們都設立明確目標經營事業時，他選擇做設計，不讓其他多餘的外在因素改變這個身為Peter Marigold的本質：就是要做屬於自己的設計。

在倫敦，如何被看見

對於志在天下的年輕創意人，你有什麼建議？

倫敦是個非常能激發設計靈感的城市，它擁有複雜的多樣性，豐富的歷史文化、美麗的居住環境。我的作品時常在探討人類與自然之間產生的矛盾衝突，因為人會犯錯，以為自己創造出的產品有永久的生命，但忽略了時間和自然的侵蝕力量，而我試著在自然和人為之中找到作品可以延續下去的故事性，與其說我們改變了城市，不如說我們在與城市的交互作用中，找到彼此的平衡，甚至一面斑駁破損的牆也都反映出大自然法則。

你認為創意人可以如何改變城市？以倫敦為例。

對於非常年輕的設計師，我會建議可以先去其他歐洲城市創業，會比直接在倫敦容易得多。倫敦是個競爭非常激烈的大環境，須要敲門磚進入，雖然有很多機會可以進入設計工作室工作，但對於想要創業的人來說就會相對辛苦。像荷蘭恩荷芬（Eindhoven）就是個非常支持新銳設計的地方，藉由當地的設計週進入設計市場，相較倫敦容易也便宜許多，是個很好的跳板。

先以小量生產試探市場反應，再決定是否大規模製產

聽起來好像是個會排斥大量生產、不想走向商業化的人？正好相反，Peter笑說他很喜歡逛IKEA，看商品目錄、翻設計雜誌，只是剛好那不是他的設計風格，「我不喜歡太普通的作品，但現在市面上有很多產品設計，我看得出來他們是用哪個電腦軟體製作，如果我習慣用我的雙手做設計，做出來卻跟機器做的一樣，那就太不自然了。」即使如此，每一次和藝廊合作不同企畫，Peter都會想該如何將這些創作轉化為大量生產的商品形式，也許不是每一次的設計都適合成為商業產物，但以純手作起家，卻心繫產品世界、工業化世界的思考模式，卻更讓他明白自己身體裡住著的是設計師的生命，而非藝術家之靈魂。

在小量手工製作與大規模生產兩者之間，Peter也漸漸在創作中找到一套自己的生財模式與平衡。那些概念簡單卻有趣、適合大量生產的商品，並被大公司買下生產經營；雖然每個月的計畫還是會被展覽和創作佔了大半，不過他最近開始有了些新嘗試，例如他唯一的幫手正負責設計腳踏車產品，開始開發家具以外的支線設計。另外有些無法送到大公司，也不適合在展覽中亮相的零星創意靈感，則被他集中回收，打算以小量製造販賣，並先在市場中試水溫，若消費者買單再考慮大規模生產。看來Peter也並非如他所說的這麼沒有商業頭腦。

帶著些許悲觀主義，或許是Peter的設計生涯中，認清自身天賦與使命後的坦然，造就他成為一位積極的設計師。就像他告訴我，他很喜歡澳洲設計金童Marc Newson在訪談中說過的一段話：「設計師是個相當悲劇的角色，因為他們總是不滿足於世界所呈現的樣子，總是在想該如何改變我們的生活所在。」Peter說那是悲觀式的不滿足，在我看來，那些看不慣世界運行是理所當然的忿怒，才是人類能持續前進的重要動力。

跟著 Peter Marigold 找創作靈感

WHAT TO SEE >>>
你電腦 Browser 裡的「My Favorites」或「Bookmarks」有哪些？

+ 我平常都習慣將電腦清空，幾乎沒有存 bookmark，最近比較常瀏覽 wiki、Doteasy、Artybollock 等。

WHERE TO GO >>>
+ **Swiss Cottage Central 圖書館**：我常去圖書館找靈感，通常會拿三、四本書，坐下來打開我的筆電和素描本，我最喜歡看古董家具的書，想像那個年代人的生活環境。以前念 RCA 時還曾得過一個獎，因為我是當年度借最多書的人。
+ **漢普斯特德荒野**：住家附近的大公園，我經常散步去那裡並坐在長椅上，看著倫敦的景色，思考設計。**❾**
+ **漢普斯特德荒野車站旁的小花園**：那是私人土地，但是主人把這塊原本充滿垃圾的荒地整理好後，開放給民眾入內散步和休息，是個很可愛的城市小角落。
+ **Car boots sale 二手拍賣**：我很喜歡在二手拍賣中研究舊家具尋找靈感，像我曾經看到一個比例很怪的櫃子，有一個很小的層架，原來是以前專門拿來放家用電話的櫃子，那個層架是用來放電話簿的，現代根本不存在這個產物了，可是它卻傳達了人們過去的生活形態。
+ **倫敦的博物館**：我知道倫敦很貴，但是在這裡免費的藝術垂手可得，在紐約，你必須要付高額的入場費才能看一場展覽。

HOW TO DO >>>
如何讓自己保有不斷創新的能力？

我喜歡安靜的空間，去公園只是坐在長椅上，看著倫敦的風景，畫畫。我看老舊的建築、原料、顏色或殘破的牆，那些不能花錢買的歷史，是我獲得靈感的重要來源。當人們覺得自己生產了完美的東西，可是經過時間，大自然會告訴你：「不，那是我的原料。」然後開始侵蝕破壞，再將原料帶回自然，大自然帶給我很多看待設計的不同角度。

Peter Marigold 代表作

1. 尚未組裝前的各個材料。
2. 運用不同形狀的盒子，能依照個人喜好拼湊出成品的面貌。
3. 細節圖。

1. Split

設計重點 用簡單創意自行拼湊出作品的獨特樣貌

+ 〈Split〉可說是非常反應 Peter 個性的一件作品，運用有趣的小詭計、概念簡單卻能創造無限可能，先是在各地展覽後而聲名大噪，之後被英國家具公司 SAP 相中才量產銷售，目前暢銷於許多國家。

+ 從展品轉化成產品的成功過程，就是消費者能透過產品被啟發，玩出更多設計，只要運用這三個大小不同、四個角度卻一樣的盒子，無論你有沒有設計背景，都能隨意組合出無數種可能。即便是大規模製造的工業化商品，到了消費者端又成了獨立創作。

2. | Palindrome

設計重點 一切從「對稱」出發

- 〈Palindrome〉是 Peter 熱衷實驗的家具系列，起先想法來自一個聰明又經濟，甚至有點狡猾的概念，「如果想要做一個家具，只須要做出一半，另外一半便會自己形成。」
- 運用灌模的手法，也的確做出了一系列非常有趣的作品，每件家具都具有完全對稱的輪廓、細節、木紋，但是最後他卻發現這不適用於工業化生產的方式。即使如此，Peter 仍然持續開發〈Palindrome〉系列，試圖尋找更多可能。

4. 輪廓、細節、木紋皆對稱的實驗家具。
5. 東西方合作所碰撞出的設計火花，讓此作品在市場上大受歡迎。

3. | Dodai

設計重點 結合跨國團隊特色，創造國際市場的獨特優勢

- 〈Dodai〉上覆蓋著塌塌米的和風長椅，是 Peter 首次嘗試與日本團隊跨國合作，讓他見識到不同民族的文化差異及工作模式的作品。
- 使用整塊原木切半製作，合作的日本工廠刻意從他過去的作品中尋找適合的元素呼應，於是「反射對稱」的概念被再利用，讓 Peter 感受到日本人的縝密思慮和高強度的工作效率。最終的產品呈現出的高質感和實用性（塌塌米掀開可放置貴重物品），同時也在市場上大受歡迎。

-10-

Real Studios

以人為本的設計才是真正的設計

採訪 · 撰文：劉佳昕 Ariel Liu ／ 圖片提供：Real Studios

ABOUT

由 Yvonne Golds 和 Alistair McCaw 兩人於 1988 年創立 Real Studios，以接展覽和室內設計的案子為主。Real Studios 的團隊提供了相當完整的設計服務，從展覽設計、室內設計、家具、平面到案型分析和專案管理；即使是較吃力的案子，也能從設計概念到成品做最完整的呈現。Real Studios 對工作室具有的專業度相當有信心，而且懂得站在客戶的角度著想，不論是創造力、獨創性或是經營與客戶之間的關係，Real Studios 每一次都能展現出最傑出的表現。

雖然 30 歲才轉換跑道，但對 Yvonne 來說，室內設計才是她真正想鑽研的領域，她相信轉換跑道永遠不嫌晚，而她的信念讓她在成立 Real Studios 後，接手了許多知名案子，用心且重視每件設計案，Real Studios 要打造的是以人為本的好設計。

如何開始設計之路

太陽，對於住在英國的人是何等重要，一見到陽光露臉，沒有人願意待在室內。不論是躺在草地上曬太陽野餐、坐在路邊喝咖啡、在酒吧外喝啤酒聊天、坐在室外的座位吃飯談事情……，對倫敦人來說，太陽露臉時，絕不待在室內，深怕今年少曬一分鐘太陽；也因長年陰霾的氣候，讓英國人對於建築結構在透光比例上特別重視。物理治療師出身的設計師Yvonne Golds在設計與人之間的關係上，特別地深入研究與實踐，由於英國人日照少而引起的高憂鬱症率，讓Yvonne在熱愛的空間設計上，堅持「以人為本」。每每在最初概念的討論階段，也一定深入了解客戶須要，甚至讓客戶與各部門設計完全參與，彷彿一個大家庭共同完成業主心中理想的國度。

轉換人生跑道永遠不嫌晚，只要你想，就可以做到

Yvonne曾當了將近十年的物理治療師，在她快進入30歲的某一天，她突然決定：「我要放棄這份穩定又高薪的工作，重新進入學校去學一直沒有機會學的室內設計。」她感覺自己的骨子裡就是要做室內設計，因此在她30歲那年，放棄眼前生活的一切，並從設計學院的基礎課程開始學起。回到大學，Yvonne積極地參與各項設計競賽，雖然她並不是班上最年輕最有天份的，然而她的努力，卻被教授看見，並指派她參與皇家音樂學院的廊道設計。Yvonne非常珍惜並用心參與這個得來不易的機會，也讓她從這次的設計中獲得了最佳概念設計獎，奠定了她日後室內設計生涯的基礎。

而Real Studios於1998年由Yvonne與她的夥伴Alistair McCaw共同成立。在此之前，Yvonne跟Alistair曾在同一間展覽公司工作，Alistair是工程師，而Yvonne則負責室內設計的職務。在他們一起工作了一年後發現，既然我們彼此各自有專長，何不一起開一家設計公司？正好可以運用彼此不同的專業長才在設計工作上做最好的發揮？一開始Yvonne並沒有想太多，就跟幾個同學聊了這個想法，慢慢地，工作室想法越來越有雛形，於是兩人所創立的Read Studios就此展開。

在英國皇家海軍博物館的「Voyagers」展覽。

IDEA ➡ PROTOTYPE ➡ PRODUCT

從創意到創益

一切從最小做起，才能無限擴大

Real Studios一開始是由兩位設計師在Yvonne家的閣樓上弄起一間小辦公室，幾個月後，開始有些專門分析案例的夥伴加入，由於不喜歡人多嘴雜的工作方式，所以人員總是編制在八至十人左右，包括室內設計師、展場設計師、平面設計師，燈光設計師等組合成一個小的設計團隊。Yvonne說：「我們希望每位設計師都可以充分參與案子中的每一個環節，從一開始的發想到完成，全心投入讓客戶看見Real Studios的用心，讓客戶清楚知道是誰在幫他們做這個案子。」這樣不但能幫客戶省下一些不必要的人事預算，進而對團隊產生百分百的信任。如果是案子的規模再大一點的案子，Real Studios便會再招募一些獨立設計師，譬如說之前接下奢華酒店這種細節很多且複雜的案子，團隊可能就須要擴張到24個人，不過Yvonne也發現這樣的做法能為團隊帶來更多新鮮的想法與執行方式呢。

異術結合，將專業結合到最高境界

公司草創時期，Yvonne和Alistair跟家人和朋友借了一些錢，這些資金只夠他們撐六個月，就這樣開始做一些案子，慢慢累積公司資金。由於Real Studios一直以達到客戶要求為品牌準則，因此大多數的案源都來自口耳相傳的推薦。每年至少會有六至十個大大小小的案子。Yvonne說：「我們通常會花比較多時間在設計初期與客戶討論其概念，共同腦力激盪做創意發想，客戶們都很喜歡我們的做法，因為這對他們來說是完全地參與感，也清楚知道我們將每個設計細節及技術貢獻在他們案子上，到最後做出最完美的呈現。」

三大創益 KEY POINTS

❶ 轉換跑道永遠不嫌晚
許多人擔心是否年紀大了就不要輕易轉換跑道，但對我來說，只要相信自己，你就做得到，希望這句話對未來徬徨的人能帶給他們一些勇氣。

❷ 異術結合
除了希望讓團隊中所有設計師一同討論每個設計案，而且因不同領域的專業人士結合，也能讓大家在討論過程中產生出好的創意，設計出更好的作品。

❸ 讓客戶一同參與
雖然初期須花比較多時間與客戶溝通，但我們須完全了解客戶的需求，同時也重視他們每一個意見，讓客戶知道我們重視且投入相當多心力在他們的案子上。

1.Real Studios 也將設計觸角延伸至倫敦坎伯蘭飯店。
2.飯店內的客房一景。

在倫敦，如何被看見

你認為創意人可以如何改變城市？以倫敦為例。

我（Yvonne）出生在多漢，一個英國的小城市，15 年前來到倫敦，開始在這工作，也就定居了下來。我想倫敦是創意工作者最適合居住的城市，這裡時時刻刻都有新鮮事發生，設計人能在倫敦找尋各式各樣的創意，激發自己的創作靈感，我相信這些養分對設計創意人是重要的。雖然我不確定是否身在倫敦就比較容易成功，但我相信倫敦是很適合設計人找尋靈感的一座城市，而且也相當適合我，我想我會一直住在倫敦，持續當個道地的倫敦人。

一直以來，Real Studios一直秉持著以「獨特風格」來操作手上的展覽及室內空間案子。這些傑出的設計案例也因此獲得不少大獎，不論是技術面或是設計概念上的創新，都能很清楚地看出Real Studios善於結合科技與前衛設計的手法，這也就是一開始兩位創始人合作的初衷——異術結合！彙集所有與空間相關的專業設計與工程人士，共同打造一個空間，讓這個空間在各方技術知識的碰撞下發揮到最大的視覺及感官效果。

Real Studios曾接下艾美集團的倫敦坎伯蘭飯店（Cumberland Hotel）的設計，此飯店擁有可俯瞰海德公園的絕佳地理位置，使得此家飯店也直接被標示在地圖上，讓觀光客可直接搜尋。一進門，偌大的大廳裡分布著幾座大型當代藝術品、光、水景，將多種元素融合在此商業建築空間中，做出前所未有的戲劇效果。移動的色光打在雕塑上，營造出動畫般的公共空間（一部分是藝術畫廊，一部分是休息室），當大型藝術作品上的色彩效果影響了整個結構再加上先進的顯示器，共同產生出一個奇幻的場景。Real Studios負責的設計包括酒吧、高級餐廳、會議室及1,027藝術科技臥室，這些精心設計的環境同時提高原先飯店的設施品質，也將坎伯蘭飯店達到與倫敦最好酒店競爭的標準。最重要的是，深切地去了解客戶的須要，達到他們的期望值，從一開始的溝通到完工，都需讓客戶對成品滿意，這就是Real Studios一直秉持的信念。

跟著 Real Studios 找創作靈感

WHERE TO GO >>>

南岸藝術中心：我（Yvonne）非常喜歡去那裡，週末的時候，就算是再站在路邊看表演，看人群來往，和朋友聊天，看年輕人玩滑板等等，都是很棒的。有時候我會帶著我兩個女兒去搭皇家節日大廳的電梯，因為那個電梯會發出一種「唔～～」的聲音，尤其在安靜的電梯裡，感覺格外有趣，我們還會為了再聽一次而反覆地搭電梯上上下下。我和女兒們就會大笑並且樂此不疲。就連這點小事，倫敦都給我帶來無窮的樂趣。 **Map ❷**

HOW TO DO >>>

如何讓自己保有不斷創新的能力？

我不會設限於任何的機會去接觸各種事物，並且用設計思考去做推斷，利用這樣讓我一直保持在創意之上。住在倫敦，每天都有成千上萬的事情可以做，你可以去逛市集、去酒吧、去泰晤士河畔看表演、去美術館博物館看展等等。在不同的地方遇見不同的人，看看人們都在這些地方做些什麼或什麼都不做，這些都是累積創意想法的生活經驗，隨時都是新的。

在設計之路上曾遇到什麼困難？如何克服？

每個案子都充滿了挑戰，唯有專注在設計細節及透過良好的溝通，才是解決困難的王道。

CASE STUDY
Real Studios 代表作

1. | David Bowie is

設計重點 完整呈現超級巨星的一生，並打造戲劇性十足的展覽氛圍

+ 大衛‧鮑伊的個人特展在倫敦的V&A博物館舉辦，這個展擁有非常獨特的展覽設計，由Real Studios與59製作公司共同合作，打造搖滾巨星的生平事跡與表演人生的完整展覽。我們因此探訪了很多相關人士與案例分析，過程十分有趣，對Real Studios來說也是一項較大的突破。

+ 此展透過逼真的多媒體視覺效果，首次在展覽中結合了強烈的聽覺效果，用最戲劇性的舞台效果敘說這位搖滾先驅傳奇的一生。這個特展將大衛‧鮑伊的創意與才能設計了一系列的演化，且特別由V&A博物館的策展人選出300個大衛曾在紐約所做的表演項目為展出內容，其中包括了手寫稿的歌詞作品、電影與影像的片段、表演服裝以及舞台陳設。

+ 展覽分成兩大主題做展出：第一主題館以透視大衛‧鮑伊的個人背景與形象，更重要的是他創作的過程。 第二主題館則以大衛的表演生涯為主，不論是他舞台上或者舞台下的人生，可說是一覽無遺。

+ 這個展覽的高潮在於兩倍挑高的空間裡展示了大衛‧鮑伊有史以來最傲人的服裝加上現場影片的環繞，讓觀展者充分地體驗他驚人的舞台能量與氛圍，這個展覽可謂是活生生的將大衛‧鮑伊本人重現在舞台上，相當精采。

1.大衛 ‧ 鮑伊所穿過的打歌服。
2.展場的一角。

2. | Voyagers

設計重點 運用新科技重現傳統航海寶物

+ 〈Voyagers〉（航海者）為英國皇家海軍博物館的裝置設計案。客戶的需求是重新打造一個全新且現代風格的展覽館，由於此展是永久性的陳列，這樣的嘗試可說是前所未有。

+ 此展覽將博物館裡大量的展覽品與主題結合了雕塑、影像、文字及實體物件展示。例如運用投射影像將巨大的海浪活生生地呈現在眼前，或是在28尺高的牆面，陳列了一些經過修改及個性化的照片來豐富博物館。展出內容與風格顯著的裝置為博物館本身加強了許多引人入勝的視覺效果。

3.運用影像和物件的展示，呈現出如海浪般的場景。
4.肯辛頓露台花園俱樂部一直是熱門的活動場所。

3. | Kensington Roof Gardens Babylon

設計重點 打造標誌性的複合式空間

+ 〈Kensington Roof Gardens Babylon〉（肯辛頓露台花園俱樂部）的客戶為維珍國際集團。Real Studios 主導了這個具有現代魅力與個性化的標誌性倫敦空間，30年來，這裡一直都是婚禮、活動場地、商業會議甚至夜晚狂歡的熱門場所。

+ 室內色調改裝成白色和銀色緞面的馬賽克牆面，包括了鏡面板。而如此精緻的設計，改裝後，連年獲得最佳俱樂部等獎項。

-11-

Stuart Haygarth

好的設計需具備功能性及敘述性

採訪・撰文：翁浩原 ／ 圖片提供：Stuart Haygarth

ABOUT

Stuart Haygarth，出身在英格蘭西北部蘭開夏郡（Lancashire），1989 年從艾克希特藝術設計學院（Exeter College of Art and Design）平面設計和攝影系畢業。從攝影師到平面設計師（插畫），最後在 2004 年成功轉型成為燈具藝術家，短短三年，於 2007 年被 *Wallpaper** 提名為當年度最佳突破設計師。他的燈具作品大多取材於日常生活隨手可得物品，如海灘的廢棄物、拉炮、塑膠杯等等。同時他也是裝置藝術家，曾和 V&A 博物館和巴黎 Carpenters Workshop Gallery 合作。

一聽到水晶燈，大多人的腦海應該馬上浮現溫柔的光線從晶瑩剔透水晶透出來，替室內空間創造了一種獨特的氛圍。不過，Stuart 打破使用昂貴材質打造水晶燈的慣例，因為他使用的是日常生活中時常被遺忘或被遺棄的物品，像一個人類學家仔細地且有條例的收集這些物品，然而，在像詩人一般地給了這些東西靈魂，讓一盞盞懸吊的燈，說著它們不同的故事。

如何開始設計之路

曾經是倫敦令人詬病且犯罪率甚高的東倫敦，在這20、30年的發展下，逐漸成為藝術家和創意活動生活的場域，讓他們可以用較便宜租金陳租較大的空間來進行創作和生活；Stuart Haygarth就是其中一個。他的工作室就是他的生活空間。他的住處坐落在Shoreditch High Street和Hoxton之間的巷弄中。初踏入他的工作室，會有如進入平日所見的五金行，鐵架子上分門別類排列整齊，也同時收納著某一種相似的日常用品，呈現著有系統的狀態。其實，那些生活隨手可見的器物，就是Stuart創作的材料。

Stuart成長的蘭開夏郡和學習藝術的學校，基本上是離英格蘭最長的一段距離，他說：「當時想要離家越遠越好，但是又不想馬上來倫敦這樣的大城市」，艾克希特剛好介於城市和鄉村間的一個城市。他在艾克希特藝術設計學院的最後兩年，選擇攝影為主修，畢業之後和三個朋友來倫敦闖蕩，盤算著能否在大城市幸運生存，事實證明，他們都留下來了，並成為道地的倫敦人。Stuart從攝影助理開始做起，後來也成立了個人的攝影工作室。那時候的攝影都以棚拍為主、較商業導向。對他來說，攝影就是「記錄我做了些什麼東西，而創造出怎麼樣的環境。」攝影養活了一個藝術學校的畢業生，從攝影棚打光的訓練，讓他學到如何運用燈光照亮物體、如何賦予空間新的面貌，也為他以後的燈具設計埋下伏筆。

光與影帶他走向藝術之路

之後的經濟蕭條痛擊倫敦，他結束了攝影工作，整整旅行了一年半，並再以插畫家和平面設計師的身分重回到倫敦，運用攝影和拼貼的手法來重新定義設計。那時的作品大多為書籍和唱片封面設計，他說：「設計書的封面，便是去詮釋書的內容，去想如何把說故事說出來。」不過這15年的設計生涯，即使過程享受，但他總覺得從事商

運用使用過的隱形眼鏡所創作而成的〈Optical〉水晶燈。

業設計，點子不但受限，尤其仍須要面對客戶。他說：「我覺得我達到了想完成的目標，現在想嘗試做一些不同的事情，應該有更多空間讓我做想做的，就像藝術家這樣。」

從攝影師到平面設計師，再從插畫家到藝術家。Stuart的每一步都走得踏實，仔細的觀察，每一個階段所學習的技巧和表現手法，都在他之後的藝術作品完全地展現，尤其是對「光」的掌握。2004年，他開始在工作室用前幾年所撿拾而來的物品做拼貼實驗，並從中尋找創作的可能性，而燈具創作就是在那機緣下，自然發展而來的，因為他喜歡光和雕塑，同時也享受把東西組合在一起的樂趣，他說：「設計燈具就像是攝影師知道如何使用燈光碰觸物品所產生的光合影，創造一個空間氛圍，藉由組合不同物品而成的雕塑品。」

從創意到創益

「敘述」是作品呈現的一個重要形式

Stuart發想創作的時間都相當長，而且在創作前還會經歷一段不知如何呈現作品的過程。因此，固定收集某一類物品到一定的數量，是他創作時的重要過程，甚至是無意識的，他說：「收集東西是一種自由發展下的累積，就像很久以前，當我在拼貼封面時，要如何詮釋書本身的內容、而去找一些相關元素來說故事是一樣的。」如同他第一個作品〈Tide〉水晶燈，就是由一系列被海浪捲起而滯留於海灘的人造塑膠殘骸，他說：「當時正在遛狗，看到被沖上岸來的垃圾覺得挺有趣的，就盲目地越撿越多，然後帶回工作室，分門別類後，想著再繼續收集下去是不是也會很有趣？」另一個令人印象深刻的是〈Millennium〉水晶燈，這是他在千禧年倒數派對的隔天後，用撿來的「拉炮」所組成的。還有一個名為〈Disposable〉水晶燈則是從四百多個「塑膠高腳杯」所製成的。他最新的創作材料則是從「再也觸碰不到的球」，也就是那些被踢到水裡、跑出圍欄、卡在樹上，那些沒有辦法取回的球來創作新作品。

不過別把「環保藝術家」的名字掛在他身上，對Stuart來說，撿拾這些東西是「賦予已存在的物品一個新生命」，如同創作過程，他不斷地收集日常生活物品，直到了一定的數量，他便開始思考如何把它們放在一起，盡可能地讓這些本來沒有一定關係的物品，發展成有著「敘述性」的作品，能夠說一些故事。雖然他的作品，不全然是藝術品，但燈具仍具有功能性：提供光源。所以他希望作品背後的概念及故事，能引起更多的發想。舉作品〈Tide〉為例，是用人類所製造的塑膠製品而組成，Stuart試想這些東西在被丟到水裡之前，有著怎麼樣的故事。同時也幫這些物品「建立檔案」，記錄它們是如何被丟棄，以及到最後擱淺在沙灘的階段；再藉著這些記錄，探討人類是如何有能力製造，但卻又無法解決垃圾災難，完整地探究事物的一體兩面。同樣的敘述也可在〈Millennium〉找到，他試想，那些拉炮是在慶祝什麼？為何選在特定時間點？是否有著特別的理由而爆炸？幾十萬人聚集慶祝千禧年，但卻留下了那麼多的殘骸。因此「敘述」一直是他作品重要的課題，不只是漂亮的呈現，而是賦予那些沒有實質意義的物品一個新的價值。

三大創益 KEY POINTS

❶ 養活自己是第一步

要先能養活自己，才有餘力發展自己想做的事情。尤其你所學的每一件事情，在未來的某個時候一定都用得上，因此努力學習是相當重要的。

❷ 將物品賦予新意義

多思考、多嘗試，要如何讓那些平日可見的物品述說著另一個故事，將那些看似毫無實質意義的物品一個全新的價值和定義，不單單只是漂亮的呈現。

❸ 多參展、多曝光

找尋適當的地點和時機，像是能被藝術愛好人士看見的書廊，或是國際人士匯集的設計週，都是讓自己的作品被社會大眾及專業人士看見的大好時機。

1.〈Comet〉水晶燈的造型如同漂浮的銀河。
2.〈Framed〉，多彩的畫框為 V&A 博物館增添豐富的色彩。
3. 作品〈ORANGE COLLECTION〉。

抓出貼切的創作元素，能讓設計與作品緊密連結

除了燈具以外，Stuart還跟許多機構合作。2010年，他和V&A博物館及倫敦設計週在V&A的一處角落做了一個名為〈Framed〉的裝置藝術，這個計畫是用John Jones美術品錶框公司所提供的畫框來創作，多彩的畫框在博物館的大理石階梯上蔓延，使原本平面的樓梯有了多彩的立面，讓身為倫敦設計週樞紐中心的V&A博物館多了趣味性，就像綠野仙蹤裡的綿延小路般。2014年，Stuart在巴黎的Carpenter Workshop Gallery展出了一系列以「Play」為主題的展覽，運用許多玩具和遊戲來重新探討「玩」在整個創作過程裡，所扮演著穿針引線的功能和角色，不論是遙控汽車或旋轉木馬都是創作元素。Stuart也在展覽中展現了新的方向，比如說家具設計，不過他仍舊使用一貫的手法，讓破碎的玻璃脫離本來無用的本質。「如果沒有緊迫的時間壓力，我就在我的工作室裡頭玩耍」，Stuart笑著說：「就像小孩子是在玩樂中學習一樣。」

Stuart的作品也延伸至商業空間，如前陣子才剛結束與可口可樂在Portland Street總部的裝置藝術，原先資方希望能夠以可口可樂的包裝做為布置，但他並沒有採用，反而從絕佳冷藏風味的可口可樂來作發想，因為加些冰塊後口感較佳，因此用類似冰塊模樣的塑膠塊做成，從天井懸吊而下，彷彿是飄浮的冰塊，也像是漂浮的銀河。

別人遺棄的物品，可能是你的創作寶藏

另外，像是地產證券期團（Land Securities）和位在維多利亞的辦公大樓和麥司米連（Macmillan）癌症中心的裝置燈飾的規模就更宏偉了。在地產證券期團的〈Optical〉水晶燈，以八萬副已用過的鏡片所製作，與建築物本身的鋼骨玻璃結構相呼應，光線透過折射，從一片片鏡片發散出來，有一種向外擴張的張力。在麥司米連癌症中心的裝置藝術作品〈Strand〉，則是Stuart從英格蘭東南部肯特郡（Kent）一路到西南隅的德文郡（Devon），共計500英里的海岸線所收集而來的人造廢棄物，Stuart一如往常的有系統分類，讓看似無用的東西，因重新組合後有了新的意義，他也特別拍照記錄一路撿拾的過程，他說：「就好像是為人類大量生產而拍照留念，因為裡頭無其不有。」

找到對的展覽地點，就能讓作品有效的曝光且廣受注目

旁人看來，Stuart的創作好像是在很短的時間就受到大家的喜愛，然而他也是一步一步慢慢地走來，像尋找收藏家的目光的藝術家一樣。為了得到收藏家的注意，分別在倫敦最精華的梅費爾區（Mayfair）裡的多佛街（Dover Street）和倫敦設計週的Designer Bloc自費展出。他說當初在多佛街展出時，畫廊表示可不收費且免費展出，但是條件是畫廊可無償收藏一件作品。選擇梅費爾區是因為此區域的畫廊常有藝文人士聚集，有些極可能是具有鑑賞力和購買力的收藏家，他靠著那個櫥窗，慢慢地有人前來詢問並且收藏他的創作，開始開啟收入來源，他回想當時：「就只能當做是投資自己的方法。」

之後連續兩年，Stuart皆自費於Designer Bloc展出，更將個人創作廣為曝光，他形容那個展出像是一個催化劑，有很多的正面的幫助。那個空間就像是一個Show Room，期間有幾千人次前來參觀，「更幸運的是得到很多媒體的專訪和報導。」他說：「來參觀倫敦設計週的人不僅僅只有住在倫敦的人，而是全世界的人。」因此他有了歐洲、美洲的買家，還接了許多商業空間的裝置藝術案子。不過他不認為自己是一個品牌或一個概念，他不大量生產製造，因為每件作品都是他慢慢撿拾，並耗費大量勞力和時間組裝而來的，因此每一個系列都只限定幾個版本，雖彼此稍微不一樣，不過大多是相同的。他說收藏家都是曾在某地看到某個作品圖片而慕名前來，並請Stuart設計他們的空間，就好像是文藝復興的贊助人一樣。因此他也建議仍在校的學生，應該多多參加比賽，吸引觀眾的目光，為自己爭取曝光機會。

在倫敦，如何被看見

你認為創意人可以如何改變城市？以倫敦為例。

我認為設計師和藝術家的工作是用另一個觀點來看世界，用不同的方法來詮釋圍繞在身邊的事，因此那些被創造出來的點子是可被應用，而且可傳達給更多的民眾。我希望這些新的看法，都帶有幽默、美感、有趣的概念和敘述。像是工業設計基本上可以輕易地改善我們在城市移動的方式，像是其他設計師設計新飯店、新的餐廳空間、添購家具，增添五感感受。

跟著 Stuart Haygarth 找創作靈感

WHAT TO SEE >>>

你電腦 Browser 裡的「My Favorites」或「Bookmarks」有哪些？

+ Machine Mart: www.machinemart.co.uk

+ ebay: www.ebay.com

+ The Guardian: www.theguardian.com/uk

WHERE TO GO >>>

+ **攝政運河**：在工作室附近，從 Broadway Market 一路走到伊斯靈頓的路上，可以看見有人以船為屋，還有許多小小的咖啡店和餐廳，營造出一個社區的氛圍，加上唯美的維多利亞公園（Victoria Park），沿路可說是一條令人相當放鬆的散步路線。**Map 33**

+ **泰晤士河南岸**：沿著河的南岸有許多有趣的地方，很容易花上一整天，例如倫敦眼（London Eye）、南岸藝術中心裡的海沃美術館、以及 Tate Modern。**8**

+ **Green Papaya**：這間越南餐廳位在金士蘭路（Kingsland Road）上。小小的、富當代室內設計，東西新鮮好吃又划算，而且店員非常友善，成為我最近這六個月日常造訪的餐廳。

+ **V&A 博物館**：那些珍藏人類所生產的器物和珍藏品，讓這個地方成為讓你駐足好幾個小時的地方。而那些在數位時代還沒來臨之前的技術和工藝技巧，實在讓人驚豔。**5**

+ **紅磚巷**：此區域有色彩繽紛的印度餐廳，也有流行時髦的嬉皮風格服飾和食物，也可體驗多彩多姿的夜生活。位在街尾營業 24 小時的貝果店有著完美的烤牛肉和燻鮭魚貝果。街道的另一頭有 Whitechapel Gallery，如果喜歡當代視覺文化，這裡是一個很棒的地方。**51**

WHAT TO DO >>>

你的日常興趣／娛樂是什麼？

身為藝術家，其實沒有休息或工作的分別，很難清楚地切開，我覺得選擇成為一個創意工作者，也就是一種生活的方式，一種 life style。不過我滿喜歡騎腳踏車的，像是有一個用車尾燈所做的燈具，便是在夜間騎車時發現的，尤其車尾燈在晚上比白天更容易被注意，因此想著若把燈具像機器人一般的組裝起來應該會很特別。而觀察人們也常是我靈感的來源。

創作過程中是否有令人難忘的經驗？

在創作麥司米連癌症中心的公共藝術時，我從最東邊肯特郡 Gravesend 走到最西邊位在康沃爾的 Land's End。沿途收集那些被潮水捲起的卡在沙灘上的人造物品，然後再從巨大的材料庫中創作一個懸掛的雕像，放在醫院的中庭。絕大多數在此空間看到此作品的人，都正跟病魔奮鬥中，他們充滿了生命力，未來仍充滿機會，因此希望他們在欣賞此作品時能稍微讓他們分心，或釋放一些情感，那也就倍感欣慰了。

Stuart Haygarth 代表作

1

1.〈Tide〉水晶燈由人造殘骸創作而成。

1.	Tide

**設計
重點**　賦予塑膠殘骸一個全新的面貌與意義

..

+ 〈Tide〉（潮汐），是來自肯特郡沿岸的一路收集而來的「人造」殘骸。Stuart 是在定期遛狗的路上發現
 這些垃圾的，因此靠著日積月累，經年累積，才能足夠的完成一個水晶燈。

+ 此作品的靈感來自於月球，因為月球是造成潮汐的作用力，才能帶起這些被丟到海裡卻又浮上岸的人造
 塑膠殘骸。

+ 所拾的材料都仔細地分門別類收藏，共創作成十個水晶燈，每一個都不盡相同，但是皆使用同樣的材料，
 清澄且可透光，基本上都是塑膠製品。而每一材料雖造型和形式都不相同，但皆能將它們組裝在一起並
 成為一個美麗的球體水晶燈。

2. | Millennium

設計重點 從中國燈籠的形體來創造水晶燈

+ 千禧年水晶燈的材料來自 1000 個慶祝千禧年，並於 1 月 1 號當下爆炸的拉炮。Stuart 說他在工作前，到泰晤士河散步，當他看到五彩繽紛的拉炮滿滿地散落在地上，他覺得很有趣。因為這些是慶祝千禧年、紀念著那一剎那的歷史時刻。雖然當下並沒有什麼想法，但他一如往常的持續收集並仔細分類，過了四年後，經過不斷的實驗，才完成此水晶燈系列的原型。

+ 水晶燈的每一層都是一個個拉炮接連的環，看起來是否覺得帶點中國風的韻味？因為他的靈感來自於中國燈籠，整座水晶燈像一個隨著微風自然自然擺盪的雕像。

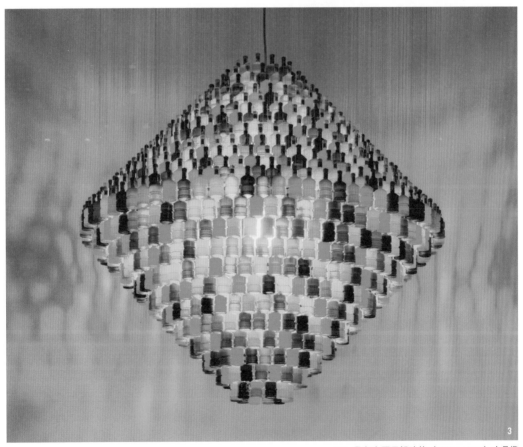

2.3. 具有中國風韻味的〈Millennium〉水晶燈

-12-

安積伸

「如何創作最好的作品」是每一設計的初衷

採訪 · 撰文：李宜璇 ／ 圖片提供：SHIN AZUMI / a studio

ABOUT

安積伸（Shin Azumi），日本裔倫敦工業設計師，日本泡沫經濟崩壞之際，於倫敦皇家藝術學院修讀工業設計期間恣意於倫敦創意圈學習，畢業該年在 100% Design Magazine 秋季設計展中一舉成名，之後為 LaPalma 設計知名產品〈LEM〉，完成知名設計椅無數，且多有令人驚豔的作品。現居於倫敦並經營同名設計工作室 SHIN AZUMI / a studio，設計類別跨足空間、家具、工業產品及產品設計。

對身為知名工業設計師安積伸來說，倫敦城像是一個大型創意遊樂園。帶著日本成長及教育背景，他帶著東方文化觀點和設計經驗來到倫敦，開始東西設計創作交互作用。在倫敦的創意教育開啟了他的創作獨立思考能力，從倫敦這藝術之都汲取創作養分，以設計名椅〈LEM〉聞名，安積伸成名後依舊對生活充滿好奇心極冒險精神，持續在倫敦城裡玩創作遊戲。

1.2. 工作室於 2014 年開發的產品〈Topo〉。

STORY
如何開始設計之路

來到漢普斯特德荒野附近的SHIN AZUMI / a studio工作室，進入簡單陳設的工作室，裡頭擺滿歷年來設計椅件、杯盤作品，陳設簡單明亮。安積伸聊起他如何踏上設計創作之路。

獨立思考是設計師必備的條件

大學時期的安積伸在京都就讀工業設計，畢業後三年內，安積伸在設計公司擔任in house工業設計師。當時的他體認到在日本傳統的設計圈，年輕缺乏資歷的設計師難以得到發展機會，在尋求更多的機會，以及對鑽研工業設計領域更深的企圖心，90年代中期安積伸來到RCA攻讀工業設計MA碩士。「RCA給我最大的影響，就是讓我學會獨立」，安積伸以充滿興奮的語氣告訴我關於在RCA學習的點點滴滴。在RCA最珍貴的就是學習「獨立思考能力」。安積伸說：「你像是被丟到空地，除了你跟你的教授之外，沒有人知道你在做什麼。」學生必須獨立發展自己的點子，教授僅在旁指導。如此鼓勵獨立學習的教育文化，訓練學生的概念、設計、發展、推廣創作的能力。

畢業的那年，安積伸的日本家鄉正因經濟泡沫化，生活及工作環境日趨嚴苛，眼見日本設計圈發展機會渺茫，加上身於日本的友人向他捎來建議：「現在千萬不要回到日本，一點機會都沒有。」剛畢業的他順著潮流，決定在倫敦探索工業設計之路。

想當設計師就要盡情的體驗人生

在倫敦求學期間，安積伸對於一切感到新奇，充滿好奇心且難以被尋常事物滿足的他，雖然當時並未確定是否要以工業設計為業，但充滿冒險精神的他嘗遍各種新事物，諸如拍攝實驗電影、組樂團玩音樂、在設計雜誌擔任記者並訪問設計大人物、組喜劇團體登台演出，頗具喜劇天份的

他，甚至登上愛丁堡藝術節舞台表演喜劇。談著這段經歷時，「我總是抱著要當個專家的心態沉浸入每一個領域」，安積伸眼神盡是閃著熱情的火花。這幾年隨意地在各領域冒險的他，認識了各形各色的人，見識到各種不同的觀點，這些經驗在日後的創作路上，對他造成極大的影響。倫敦——這個如此豐富且開放的創作環境，對求知慾旺盛的安積伸而言無疑是個天堂，為了跟上倫敦紊亂飛快的步調。他短時間內吸收英國歷史、文化、藝術等各種知識，像塊白色海綿沾上倫敦豐富的油彩。

一直以來，安積伸從未關閉通往其他領域的大門，但經過這段瘋狂的冒險體驗後，安積伸體認到人各有才，能讓他大展長才的是設計，這些豐富的體驗並不浪費他的時間，而是轉化為養分，自此篤定地踏上工業設計之路。

從創意到創益

追求創作的完美，而非追求個人風格

「工業設計師有多種面向，不追求自我風格，但追求每個專案使命必達。」他從來不曾意圖設立作品的風格，而是從每一個設計專案中，努力思考如何讓作品在該領域中發揮到極致。

安積伸從未建立風格而設計產品，總是專注於如何讓每一個專案發揮到極致。擅長設計高腳椅的他，因豐富的得獎經歷以及好評，吸引眾多製作高腳椅的客戶主動聯繫，但安積伸並不想單接高腳椅的案子，而是希望能多元化嘗試這類案型，例如空間設計、家用電器設計等等。所有的作品不分類別，皆以求創作出美好的設計為目的。安積伸說：「在重複設計同一件事物的狀況下很難保持動力，因此我喜歡嘗試不同的設計案，如設計不同類別的產品：杯盤、甚至空間等等。」安積伸也藉著不斷嘗試新的創作領域來讓自己保持源源不斷的創作動力。即使是設計同樣的產品，安積伸也專注在同一種產品類別裡同中求異，找出獨特的設計賣點，例如運用不同的材質、造型等等。

〈LEM〉高腳椅。

成功之道在於 100%專注的創作

安積伸相信：「設計者如能創造出絕佳的作品，識才的伯樂就會主動出現。」好作品具備強烈吸引力，口耳相傳進而廣為人知，客戶也會主動合作。因此關鍵是「如何創作出好的作品」，而不是想盡辦法吸引注意力。對於許多年輕的設計創作者來說，參展是一個獲得注意的好方式，但前提是必須要產出美好的作品，展覽的宣傳曝光才會是一個助力。像是從RCA畢業的該年，安積伸參加了100% Design Magazine每年秋季舉辦的設計展，該設計展鼓勵眾多年輕設計師展示自己的才華，在此參展過程中，安積伸因才華洋溢而受到矚目。

因此，從最初到現今，他從不將精神跟金錢投入於「推廣」本身，而是專注如何在作品中展現最好的價值，讓好的作品透過好口碑自然傳播。對於設計出眾多頗受好評作品的安積伸來說，成功從來沒有捷徑，所有的努力都須要投注在「如何創作最好的作品」之命題下發揮。

在每個作品裡創造一個絕無僅有的特色，是安積伸在國際市場受到熱烈歡迎的原因。義大利知名家具公司LaPalma主動邀請他設計一款高腳椅，安積伸希望為這張椅子創造出「簡潔」的氛圍，同時在結構設計上賦予獨特的賣點——高腳椅的踏腳處與椅面以當時罕見的工藝技術，將鋼材以不同角度彎折連結，也因為這技術及設計在當時絕無僅有，因而讓〈LEM〉一舉成名。

三大創益 KEY POINTS

❶ 日本設計哲學與西方藝術的交互融合

帶著日本工業設計經驗，至倫敦深入學習，激盪東方與西方設計哲學理念，以明確個人風格一舉成名。

❷ 追求 100% 完美的創作

專注於在作品中展現最美好的價值，而非投入於推廣作品。不單單侷限於成名領域創作（如設計椅），而積極多元創作各類型產品。

❸ 對於生活永保好奇心

對於舞蹈、喜劇、實驗電影等皆懷抱極大興趣的他，將其他領域經驗轉化為豐富的設計靈感。

〈Topo〉杯具，其色彩多元且具生動線條。

百分百投入，才能在創作過程中發展出全新一套觀點

儘管熱愛倫敦，安積伸卻對於倫敦是否為「最適合」發展設計事業的城市抱持開放的態度。在2000年在日本經濟衰弱時來到倫敦，當時倫敦剛自經濟衰退中復甦，期待新潮的創意鼓舞人心，倫敦熱情地對年輕資淺設計師展開懷抱。但同時，變化速度飛快的倫敦，因吸引了來自世界各地的創作者，競爭堪稱激烈，設計創作者需緊跟腳步才能嶄露頭角。對安積伸來說，他並未設定任何創作的目標，只期許自己百分之百投入在每一個客戶的專案要求，在此命題下發揮創意，創造出全新設計觀點。

再加上日本設計圈較重視輩分、資歷，而倫敦則對年輕、新穎的創意人展開懷抱，對當時剛畢業的安積伸來說，對新潮抱持開放的倫敦提供了更多的發展機會。由於倫敦國際開放的特性，像是各類世界文化的聚集地，在這裡，沒有人在乎你從哪個國家來？不在乎你是否有多年業界經驗？人們期待的是——作品能否讓人驚豔。

安積伸建議正準備來到倫敦的年輕創意人們，徹底善用居住在倫敦的時間，體驗各種不同事物，藉由體驗不同事物而接受不同文化背景人們的種種觀點，這些衝突和經驗，將會成為創作之路上的養分。

在倫敦，如何被看見

對於志在天下的年輕創意人，你有什麼建議？
保持創意，並全力以赴以達到高水準及獨特的創作。

跟著安積伸找創作靈感

WHERE TO GO >>>

+ **V&A 博物館**：因為這是倫敦藝術與設計最有趣的博物館。 **Map ⑤**
+ **科學博物館／自然史博物館**：科學博物館及自然史博物館提供了許多有趣的展覽，我喜歡帶兒子一起去參觀。 ㊺ ㊷
+ **泰特現代美術館**：倫敦不可錯過的當代藝術博物館。㊲
+ **海沃美術館**：位於泰晤士河南岸的當代藝術展覽空間，經常有許多精采展覽。㊻
+ **沙德勒之井劇院（Sadler's Well Theatre）**：當代舞蹈的展演空間，經常舉辦高水準舞蹈演出，未來希望帶兒子一起去欣賞表演。㊼

HOW TO DO >>>

如何讓自己保有不斷創新的能力？
在重複設計同一件事物的狀況下很難保持動力，因此我喜歡嘗試不同的設計案或不同類別的產品，如椅子、杯盤等。儘管重複設計，但也希望同中求異，為每個作品找到獨特利基點，例如運用不同的材質、形狀，永遠試圖創造新意，然後將其發展成完整的產品。

在設計之路上曾遇到什麼困難？如何克服？
剛從 RCA 畢業的前三年是最艱難的時期，須要盡力創作，好讓自己受到大家注意。參加 100% Design 設計展後備受矚目，有許多客戶開始主動接觸。我認為訣竅是讓設計產品不單單只為了販賣，而是提供使用者一個美好的使用氛圍。

WHAT TO GO >>>

你的日常興趣／娛樂是什麼？
我喜歡看現代舞蹈演出，也喜歡帶著我的四歲兒子到劇院看舞蹈表演。最近對園藝產生興趣，想看看持續下去會發生什麼事情。

創作過程中是否有令人難忘的經驗？
剛在倫敦嘗試過多種不同工作，例如創意雜誌記者、室內設計師等，也曾於英國 70 年代設計大人物 Sir Kenneth Grange 的 Pentagram 設計工作室工作半年，並與 Kenneth 共同合作一項英國與日本合作的衛浴系統設計案。Kenneth 給了我許多鼓勵，也傳授他不同的思考方式，以及如何克服創作中遇到的障礙。

安積伸代表作

1. 〈LEM〉 by LaPalma

設計重點 簡化椅子線條，提高結構設計

+ 聞名國際的設計名椅〈LEM〉，靈感來自於簡化一般高
 腳椅，希望提供一個不打擾原生空間的產品，充分提供
 舒適度的設計，且此設計必須有別於市場其他高腳椅。

+ 安積伸運用當時絕無僅有的金屬彎折技術，將高腳椅踏
 腳處與椅面結合，此兩項特點的結合，提高了高腳椅的
 舒適度，也創造出讓人驚豔且絕無僅有的結構設計。

+ 〈LEM〉在設計眾多作品中脫穎而出，創作當年，全世
 界只有兩家公司擁有可將金屬材質彎曲的設計技術且造
 價昂貴，但義大利設計公司 LaPalma 相當鼓勵安積伸投
 入在此作品上的發展及上市後的推廣。產品推出後頗受
 市場好評，〈LEM〉符合安積伸一直以來設計理念：非
 設計出昂貴的奢侈品，而是在乎生活品味的族群，可負
 擔的高品質設計家具。

1

2

1.2. 簡化高腳椅的線條，不管從哪個角度欣賞，皆能感受到極簡風格的極致。
3. 歪斜線條為杯具帶出活潑生動感。
4.5. 杯子上可看到其釉色及細緻紋路。

| 2. | 〈TOPO〉by KINTO |

設計重點 每件杯具皆有自成一格的不對稱設計

+ 這是安積伸的茶具系列作品〈TOPO〉。該系列產品包含茶壺、茶杯及盤具，造型帶有幽默感的歪斜扭曲設計，不對稱的設計簡單卻帶趣味，且每件器具皆有著不同的紋路及釉色。不規則的造型除了創造詼諧的幽默感，更在功能上創造出可以放置茶匙、小餅乾的絕佳空間，且每個器具可以完美地堆疊收納。

+ 創作困難處在於顏色、造型及造壺技術的掌控，例如如何在刻意歪斜的設計中，創造絕佳的壺口設計，提供茶壺倒茶的基本功能。

+ 自 2013 年底接受 KINTO 客戶提案開始便發想其產品概念，歷時約一個半月完成產品提案及樣品製作，接著進入產品量產過程，於 2014 年秋季發表。該產品的市場主推一般家庭，並非高價位設計擺設品。

-13-

Hussein Chalayan

實現創意，是身為設計師的首要條件

採訪・撰文：鍾漁靜／圖片提供：Hussien Chalayan

ABOUT

Hussein Chalayan，被譽為英國最具實驗性的服裝設計師，作品橫越科技、影像、歷史、哲學，從 1994 年創立同名品牌「Hussein Chalayan」開始，獲得獎項無數。於 1995 年獲得 Absolut Creation Award，1999 及 2000 年連續兩年榮獲英國年度設計師（British Fashion Awards-Designer of the Year）的殊榮，並於 2000 年被時代雜誌選為 21 世紀一百個最有影響力的創新者，是唯一獲選的服裝設計師。2006 年獲頒英國女皇 MBV（Member of the Order of the British Empire）勳章，肯定 Chalayan 對英國設計的影響與貢獻。Chalayan 具前瞻性的作品也獲選於世界各地的博物館展出。從倫敦 V&A 博物館、法國巴黎時尚與紡織品博物館（Musée de la Mode et du Textile）到日本京都風俗博物館（Kyoto Costume Museum）。除了服裝設計之外，Chalayan 於 2003 年起開始發表個人執導短片，並於 2005 代表土耳其參加威尼斯雙年展。

東倫敦 Old Street 上，匯聚了各種潮流實驗的風景。而以結合科技、歷史與建築結構並跳脫服裝框架的 Avant-Garde 設計師—— Hussien Chalayan 的工作室也藏身在這裡，一位將幻想變為現實的英國設計先驅，在這裡堆疊出無限的創意。

如何開始設計之路

刷滿螢光色的大樓外牆，卻以全白做為工作室的主要色調，直走到底的最後一間左轉，就是Chalayan的辦公室。當人們提到他，第一個想到的就是他打破了服裝的界限，以縝密的服裝結構與身體、哲學、科技、影像、建築相揉合的當代議題；Chalayan對自己的設計這樣定義：「如果要形容我的設計與其他人有什麼不同，那就是將幻想變為現實的能力。」在我們面前的Chalayan，流露出冷靜理性又帶著孤傲的氣息。

文化背景的衝撞，成為永不枯竭的靈感來源

擁有土耳其和塞浦路斯（Cyprus）血統的Chalayan，12歲跟著爸爸來到英國。在自身文化認同碰撞與英國繽紛種族並列下，使得歷史、考古與移民一直是Chalayan關注的議題。從聖馬丁藝術學院的畢業作品〈The Tangent Flows〉做為起點，將製作好的服裝與鐵鏽一起埋入土中，直到畢業展覽前一天才挖掘出來，讓服裝帶出在土讓中生命與城市終將消亡的隱喻，將服裝從繁華的時尚世界帶往自然中的消逝過程。他說：「等待的感覺是很刺激的，你不能預期時間與土壤會如何改變服裝的樣貌」；這種有機而儀式性的展演過程開啟了Chalayan對服裝本身之外，服裝與其背後製作、身體、文化等關係間的故事旅程。對時間橫軸的探究也讓Chalayan對新科技與材質如何影響服裝設計而深深著迷，在2007年的巴黎春夏秀場，Chalayan結合科技仿生，模特兒身上的服裝像被施著魔法一般，自由改變形態，如植物恣意生長，最後服裝全數被收入帽簷，留下一盞裸露的身體。就算數年後再回頭檢視這些作品，彷彿仍置身於夢一般的場景；Chalayan的作品總是模糊了服裝與其他領域的交界，奠定他在服裝界永久的基進（Radical）地位。

2014 秋冬作品〈Through〉。

IDEA ➡ PROTOTYPE ➡ PRODUCT
從創意到創益

從身體出發，透過服裝說故事

「我將自己視為一位說故事的人（storyteller）。」對裝置、電影、建築都極具才華的Chalayan，為什麼最終選擇了以服裝成為他說故事的平台（platform）？Chalayan說：「就像每個人其實都是被童年的自己所形塑」，兒時與父母分開後，Chalayan對於母親原生家庭中女子角色所展現出的強韌與脆弱留有鮮明的印象，也開啟他對身體的著迷與女體權利的探究。Chalayan進一步說明：「身體是做為文化建構的中心，無論創造了何種建築物、文明系統或交通運輸，這些都是身體的延伸。」服裝在這中間扮演了連結的角色，連結身體與環境，一切脈絡都是由模組連接著模組而組成，從「人」開始向外開展。

Chalayan試著去拓寬服裝的定義，加入不同的元素與面向，層疊剖析出一種新的方法論，與其說他的服裝是一種時尚，不如說是藝術的載體。而像他這樣以概念做為出發點的設計師，難免會遇到如何解決在獲利平衡的問題；儘管歷經多次的財務危機，但維持小規模經營一直是Chalayan的策略。對此，Chalayan也坦言：「媒體發表跟實際商業操作還是有區隔的，我們從第一季就開始接受商業公司與私人的採購，也有許多剪裁實穿的作品。媒體選擇性的呈現作品其中一面，卻讓許多人評論我的服裝系列作品不夠具有商業性，但對我來說，生產實驗性作品並不代表產生距離，只要衣服被穿在身上，它就代表了商業性。」Chalayan並不妥協卻也看透了這個遊戲規則，而這樣的評論也與他作品中嚴肅的趣味（serious fun）相呼應著。對於當今時尚產業的觀察，Chalayan覺得一切的速度都太快了，

三大創益 KEY POINTS

❶ **身兼數職時，需保持彈性**
相信很多設計師常常在本業與經營者之間切換身分，而且許多管理及經營的事項常常壓縮到自己創作的時間，因此學會保持耐性和彈性，才能這角色轉換中找到平衡點。

❷ **實現創意**
當設計師不一定要有個人的工作室，也不一定非得要有自己的品牌，因為只要能實現創意，相信自己的作品，你也能是一位好的設計師。

❸ **學會放慢腳步**
因為社會變化太快，品質會在這過程中不斷的被磨蝕，但只要你願意慢下腳步，或少做一些事，你會發現你會將手邊原有的事做得更好。

每個品牌在一年內會被三到五個服裝秀的日期追著跑，在資本主義的無限循環裡，品質就是這樣被消磨掉的。「我們應該慢下來，少做一些事情，但把事情做得更好，更注重在品質上；我所說的品質不僅有服裝的品質，說的是一切的品質，包括時間與生活的品質。」

不要只想著要成為設計師，最重要的是實現創意

身為設計師與品牌經營者，服裝的製作生產與寄送等諸多瑣事已佔據生活的一大部分，因此創作與設計對Chalayan來說是一種享受：「身兼數職時，你必須要有掌握彈性的能力與耐性，我喜歡各種角色交織在一起的時刻，但創作還是我最喜歡的部分。」對於剛畢業且欲建立個人品牌的設計師，Chalayan有著與別人不同的建議，他認為：「『擁有自己品牌才算是成功的設計師』的這個想法對我來說已經是相當過時的，因為這是個充滿太多設計師與自創品牌的時代。」時尚產業是門非常昂貴的生意，創業須要犧牲許多生活品質與資金，這會讓很多設計師慢慢放棄自我的夢想；其實你不須要自己創業，也能成為一個好的設計師，或者是說，有創意的人其實也不須要成為一個設計師。同樣的，「設計師」已是個被濫用的詞彙，只要在一個你所尊敬的品牌公司工作，無論在幕前或幕後，只要想法能被實現，便是擁有與自己品牌一樣好的事業。Chalayan笑著說：「半夜也不會因為煩惱要發薪水而睡不著。」，Chalayan也建議仍在學的設計系學生們，越早接觸實際操作越好，藉著與別人的合作培養職場經驗，從中思考最適合自己的道路；最重要的是，「相信自己，相信自己的作品，建立人脈關係，還有不斷的堅持。」

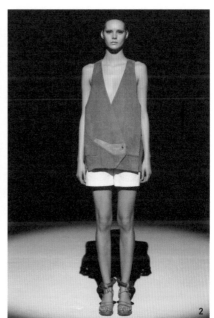

1.2. 2011 春夏作品〈Sakoku〉。

倫敦身為移民城市所供給的養分

Chalayan連續兩年獲得英國年度設計師（British Fashion Awards-Designer of the Year），其創作生命都在倫敦形成與發展，對倫敦有著複雜的情感：倫敦是一個相當適合培養設計師的城市，這裡有非常好的藝術大學，「我的設計概念形成都是從念聖馬丁的時候開始，學校給我們極大的自由度發揮。」這是個包容力很強的城市，各個種族跟各種想法百花齊放，且受到同樣的重視。倫敦最特別的就在於儘管每個人都來自不同的地方，但對於彼此都懷著開放的心。與大熔爐紐約不同的是，倫敦有著獨特的認同——影響——拆解——並列不斷演化的過程，這與英國的殖民歷史有關，所以Chalayan對人們在歷史上的移居過程很有興趣。

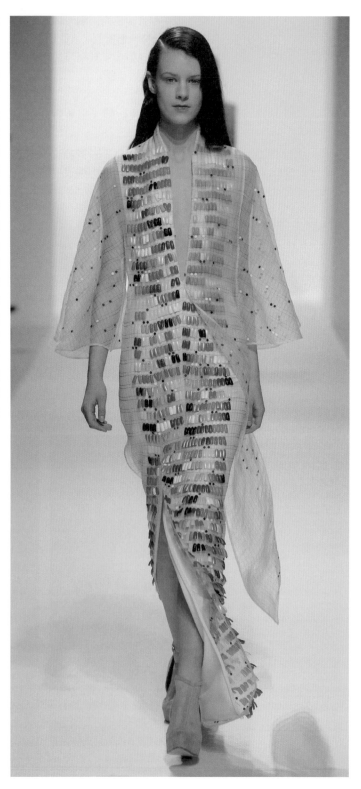

2014 的秋冬作品展現對細節的細緻度。

在倫敦，如何被看見

你認為創意人可以如何改變城市？以倫敦為例。
倫敦是一個適合培養設計師的城市，而且這裡有很多很傑出的學校。此外，跟其他歐洲城市比較，倫敦因具有長久的移民文化，進而保有進步與寬容的特質。然而，倫敦也是個較缺少資源的城市，雖提供許多舞台給設計新人發揮，卻沒有後續維繫的支持；但正是這種匱乏，激發了這個城市創作的能量。倫敦乘載了多元文化的匯流，它也使我成為永久追尋好奇心的餵養者，因為這城市，每天都有新的事物不斷發生。

跟著 Hussein Chalayan 找創作靈感

WHERE TO GO >>>

+ **Clerkenwell**：原本是倫敦廢棄的工業倉庫區，但隨著街頭藝術家與創意工作者的進駐，使這裡成為靈感發生的集散地。每年五月的Clerkenwell Design Week也是不可錯過的設計展。**Map⑰**
+ **Exmouth Market**：我跟普通人一樣喜愛美食，這裡是我最常去的市集。**59**
+ **Old Street**：是我們工作室的所在區，也聚集全倫敦最新潮的人們與自創品牌。**60**
+ **Dalston區**：同樣位於東倫敦的Dalston區域，常有特殊的展覽，例如去年由倫敦巴比肯中心邀請擅長創造空間藝術的阿根廷藝術家Leandro Erlich參加的Dalston House計畫。**61**
+ **維多利亞公園**：在倫敦，每個人心中都有一座屬於自己的公園。我的則是維多利亞公園，這也是倫敦最古老的公園。**62**

HOW TO DO >>>
如何讓自己保有不斷創新的能力？
我不須要依外在事物而獲得靈感，我是個憑直覺（Instinct）做事的人，那些靈感都是從成長背景所取得。這是個很難形容的內在過程，很多想法可能已經隨著經驗與背景存在腦袋裡很久很久，我所做的只是去捕捉而已。首先，你必須發展自己看待世界的方式，然後將這個世界觀轉化為一種創作方法，當這個過程經過一段長時間的演練，那就會成為一種直覺，一種創作語彙，你不再知道那是從何而來，只會在自己建構的世界裡不斷反芻並增添新的樓層上去；這是個自然流動的狀態。

CASE STUDY ▶
Hussien Chalayan 代表作

1.	2000 AW: Afterwords

設計重點 從「何謂服裝？」的概念出發

- + 2000 秋冬，將服裝——家具轉化的作品可以說是 Chalayan 的經典代表作，體驗「服裝是什麼？」與「服裝能成為什麼？」的中心思想。

- + 靈感來自於 Chalayan 的文化背景：兒時因戰爭與家庭因素而離開家鄉的他，探討人們在戰爭時如何隱藏自己、如何攜家帶眷與個人物品遊走他方

- + Chalayan 在伸展台上創造了一個客廳與一系列的木頭家具，在展演的過程中，家具上的布料神奇地被拆解成一件件的服裝，而木頭椅子則轉化為行李箱被攜帶走，最後一位模特兒進入咖啡圓桌將桌子緩緩拉起，變身為木裙，好似住在樹的年輪裡，討論著自由與禁錮的關係。這個作品在倫敦知名的當代劇場沙德勒之井劇院演出。

1. 2000 秋冬作品以思考「服裝是什麼」為設計主旨。
2. 2011 春夏作品從日本文化中獲得靈感。
3. 2014 的秋冬作品具實驗性精神。

1

2. 2011 SS: Sakoku

設計重點 從豐富的日本文化抓取設計元素

..

+ 另一個在 Chalayan 作品中很常出現的概念是「對主體性的探究」，這跟他從小在英國、塞浦路斯與伊斯坦堡之間遊牧不定的文化背景有關。2011 年春夏系列服裝的靈感則來自於到日本旅行時，對日本文化的特殊性所產生的共鳴，以自導的服裝影片取代傳統的走秀，探討形式、服裝與身體之間的關係。

+ 「Sakoku」在日文中指的是日本 17 到 19 世紀中的鎖國狀態，Chalayan 探索海洋、俳句、幕府、忍者的黑影與傳統劇場在鎖國狀態時是如何影響了日本的文化生成。令人會心的是，Chalayan 在此作品中運用黑衣忍者隱身來操縱衣服布料的走向，是台灣讀者一點都不陌生的表演方式。

3. 2014 AW: Through

設計重點 元素的轉移，一場實驗性的辯證

..

+ 2014 秋冬系列的〈Through〉可以看出 Chalayan 對服裝材質的細節與可穿性的重視。

+ 從皮革到薄紗，打破季節或潮流的界限，2014 秋冬兩季從對女人身體的關注轉移到皮膚，將化妝品轉印成衣服上的繡飾，塑膠指甲也成為洋裝上一排排的裝飾：「運用皮膚表層的色彩將服裝加入物質的元素」，Chalayan 如是說。也許可穿性與實驗性是場永遠的辯證，且當這場辯證也是個太嚴肅的遊戲練習。

-14-

The Rug Company

跨界合作能串連起傳統工藝與品牌的無限商機

採訪 · 撰文：牛沛甯 ／ 圖片提供：The Rug Company

ABOUT

The Rug Company 成立於 1997 年，由 Christopher Sharp 與妻子 Suzanne Sharp 共同經營的頂級手工地毯公司，於尼泊爾純手工生產，並銷售至全世界。最著名的設計師聯名系列地毯，與超過 35 位當代設計界的大師合作，包括 Paul Smith、Vivienne Westwood、Tom Dixton 以及已故設計師 Alexander McQueen 等等，跨足時尚、藝術、設計等眾多領域，引起全球買家的熱烈收藏。

已故時尚傳奇 Alexander McQueen，生前選擇他著名的五彩蜂鳥飛舞交織而成的藝術創作；時尚不老頑童 Paul Smith 用擅長的幾何線條創造玩味的空間氛圍、時尚教母 Vivienne Westwood 則以經典的英國國旗和蘇格蘭格紋，為時尚迷們增添朝拜指標；如果以上三位英國大名鼎鼎的時裝大師還不夠挑起你的注意力，那麼西班牙天才設計師 Jaime Hayón、英國鬼才工業設計師 Tom Dixton、紐約時尚皇后 Diane Von Furstenberg、義大利當紅品牌 Marni 等名單，應該足夠讓人好奇，是什麼樣的公司，能集當今藝術設計界的代表人物於一堂，並共創耳目一新的精采跨界火花呢？

Christopher 和 Suzanne 在旅途中遇見美好的傳統工藝。

如何開始設計之路

The Rug Company，顧名思義就要讓人知道這品牌以地毯起家，但如果你聯想到的是家中堆積灰塵已久的那塊踏腳墊，或是浴室門前的防滑毯子，那可就太低估接下來即將聽到的橫跨地球兩端的動人創業故事。

結合傳統工藝與當代設計，提高品牌獨特性

「一切都從旅行開始，我和太太前往中東和亞洲旅遊，因此和地毯結下了不解之緣。」創辦人 Christopher Sharp 和 Suzanne Sharp 這對俊男美女的夫妻組合，一個製作電視紀錄片，另一個則是裝飾藝術家，兩人的手工地毯生意，源自於被流傳千百年的傳統精緻工藝給震懾感動，因此決定從零開始學習起家。他們花很多時間在現有的商品中挑選，試著從中找出有趣或美感出眾的設計，卻發現大部分的地毯都已經存在多年甚至幾個世紀，與當代美學生活已有懸殊落差，即使如此，地毯至今仍是日常生活中隨處可見的重要家庭配角。

於是這兩人得出了一幅通往成功的草圖，把美好的舊時代領進現代人的居家生活中。1997年，Christopher和Suzanne回到倫敦，The Rug Company正式成立，憑藉著旅程中蒐集來的美好回憶：古老波斯毯、土耳其毯、高加索毯，企圖來一場地毯界的文藝復興革命。「過去這個產業太懷舊，缺乏創意與熱情，用舊設計製造次級的品質，就好比地毯界的黑暗時期。」因次兩人信心勃勃地不只是創立自己的事業，更是為這個市場注入新生命，讓人們看見傳統手工的精湛技藝，更進一步，要出品全世界最好的地毯！

1.Christopher 和 Suzanne 不斷地在旅途上找尋上好的羊毛。

IDEA ➡ PROTOTYPE ➡ PRODUCT
從創意到創益

為產品注入前瞻性與歷史性，打造獨家商機

Christopher和Suzanne從東方世界帶回的不只是令人驚嘆的美麗藝術，更是全球化布局的創業野心，看準市場上的獨家商機，首要任務是扭轉那些地毯如同「奶奶家舊物」的刻板印象。Suzanne找來十位英國室內設計師共同創作系列主題，而且獲得始料未及的極佳迴響；緊接著，Paul Smith成為時尚界首位跨足他們地毯生意的合作夥伴，品牌風格向來充滿幽默感，結合活潑的顏色和經典玩味線條，展現地毯設計之餘空間視覺的巨大感染力。

此成功的跨界範例，為「The Rug Company」品牌經營開啟往後的無限生機。時尚、織品、平面、產品、室內和建築設計等不同領域，超過35位設計界舉足輕重的人物，為品牌注入華麗新血，以及提高國際市場上的超高曝光率。與時尚鬼才Alexander McQueen花了將近三年時間的攜手合作，不但在McQueen去世後為這位在當代時尚圈永難忘懷的設計師留下傳奇遺作，更為The Rug Company的品牌故事增添一筆無可取代的夢幻紀錄。「我們很幸運可以和這些才華洋溢又充滿創意的設計大師合作，但目的是尋找過去不曾在品牌中出現過的驚喜設計，而非收集有名氣的設計師。」Christopher特別強調，一個好的設計須要經過時間洗禮，方能證明其歷久不衰的價值，他們要做的正是那樣兼顧歷史與前瞻性的設計。據媒體報導，在The Rug Company成名之後，有許多設計師紛紛慕名而來表達合作之意，不少因理念不合而被禮貌回絕。

三大創益 KEY POINTS

❶ 在傳統與創新中建構獨特的創業脈絡
傳統產業中有相當多至今仍無可取代的文化地位，而如何將傳統灌注創意思考，打造成品牌獨特的創業脈絡，是成功的重要關鍵。

❷ 投資跨界合作，增加設計廣度
若要將傳統工藝帶入新世代，跨界合作不但能增加設計廣度，更能因為不同領域的創作思維，帶給既有品牌新的創意思考。

❸ 注重長期發展建立品牌深度
品牌創業後若想長期發展，穩健的經營策略與信賴的合作夥伴都是成功的必要條件，帶領品牌邁向久遠的軌道。

2.The Rug Company 與英國龐克教母 Vivienne Westwood 聯名合作的地毯——〈FIRE〉。

注重環境保護與品牌道德，建立獨有的長期發展策略

打著如此這般響亮名號，The Rug Company在短短幾年內便經營成功，且引起全球收藏熱潮的能耐可不止於此，要創造全世界最好的「傳世」商品，更重要的是必須建立市場上獨一無二的生產機制。既然決定以純手工技術打造頂級地毯，Christopher和Suzanne意識到長期配合的原料與生產夥伴非常重要，他們飛了大半個地球來到尼泊爾，除了看中尼泊爾擁有歷史悠久的傳統工藝，以及得天獨厚的地理位置（臨近青藏高原，擁有上好的高品質羊毛），更欣賞它與世獨立的樸質特質，當地的師傅至今仍以純手工製作地毯，從

挑選原料、清洗、紡織、上色等均遵循古法代代傳承技術；而The Rug Company的品牌靈魂，正來自這一件件曠日費時傑作背後的精神與堅持。不僅如此，為了結合當代設計元素，每件地毯的製成，都必須仰賴品牌設計師的豐富經驗，與傳統工藝師的完美配合。The Rug Company除了帶來大量訂單，更提供長期穩定的工作機會，間接改善了當地人原本沒落下滑的經濟來源。

如今The Rug Company已經成為了尼泊爾當地最大的地毯貿易商，並且加入國際非營利組織——GoodWeave，為日益嚴重的非法童工問題貢獻一己心力，同時資助印度及尼泊爾建立學校發展完善教育，不僅顧了生產也為品牌贏了良好形象。

勇於投資高品質成本，回收無價品牌地位

當一個品牌成功闖出了名聲與地位後，能否堅持初衷並持續前進，對於創業家Christopher和Suzanne而言是條成長必經之路。「隨著市場需求增加，品牌擴張到新國家，開發新產品等等，所有隨之而來的高額成本，誘惑著你去改變，去生產較便宜、快速的產品。」然而The Rug Company對於品質、工藝、與設計三方齊頭並進的黃金宗旨並無動搖，更重要的是，他們相信那些來自全球的消費者，有絕對的能力和品味去看重那些藉由美麗地毯設計所傳達的背後故事。「如果能夠坦誠面對自己的才華與天賦，那便能有更好的機會去為事業做出正確的選擇。」這也是Christopher和Suzanne用來區別自家品牌，與其他地毯賣家的重要原則。不計成本與時間，提供高品質的頂級產品，甚至精緻奢華的客製化服務，回收的是無價的品牌地位與經年累月所淬煉出的品牌價值。

精品之所以能夠屹立不搖，除了呈現在消費者眼前的光鮮外表，背後無數的努力與付出也是一般人難以想像。The Rug Company提供大家一個驚人的參考值，從紡紗工人、編織工人到產品運送甚至銷售員，共1,662位幕後功臣才能造就一件傑出的手工地毯。這正是Christopher和Suzanne這兩位領頭革命家，帶著不成仁便成義的冒險精神，寧可成為手工地毯產業的最後篇章，也要在那之前，榮耀地發起這場向傳統致敬的華麗文藝復興。

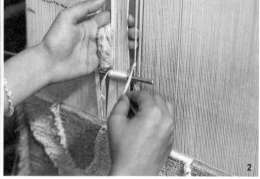

1.2. 地毯編織與裁剪的過程

在倫敦，如何被看見

對於志在天下的年輕創意人，你有什麼建議？
創業很重要的一點是在經濟收益和美學價值中取得平衡，若是這兩者的任何一方高於另一方都很容易導致失敗。The Rug Company 的成功正是來自於我們不斷地維持這個平衡。

跟著 The Rug Company 找創作靈感

WHAT TO SEE >>>
你電腦 Browser 裡的「My Favorites」或「Bookmarks」有哪些？
+ **Pinterest:** pinterest.com
+ **the Coolhunter:** www.thecoolhunter.net
+ **1st Dibs:** www.1stdibs.com
+ **Ted.com:** www.ted.com
+ **BBC News:** www.bbc.com/news

WHERE TO GO >>>
+ **Liberty**：倫敦知名的貴族百貨，以歷史悠久的都鐸式古蹟建築為特色。**Map** 63
+ **波特貝羅路（Portobello Road）**：我們很喜歡現在居住的區域：Notting Hill，那裡有生氣蓬勃的市井生活，美好的市集、特色商店和咖啡廳，總是有許多未知的新鮮事在發生！64
+ **V&A 博物館**：倫敦最負盛名的博物館之一，擁有豐富及歷史悠久的藝術館藏。5
+ **華勒斯典藏館（The Wallace Collection）**：這裡收藏了世界知名的裝置藝術品，從 15 ～ 19 世紀，也擁有 18 世紀的法國畫作、家具等豐富館藏。65
+ **約翰索恩爵士博物館**：有許多約翰索恩爵士的作品，他個人歷年所收藏的作品也相當豐富。1

HOW TO DO >>>
如何讓自己保有不斷創新的能力？
創意的過程就像一次很長的旅行，從靈感發想、挑選布料、電腦繪圖，或只是我腦中的一個想法，當最終所有的東西結合，並轉換為一件美麗的地毯，就是最棒的回饋。我們每次開發一個新系列，最興奮的時候就是看到新的地毯樣本抵達工作室。

The Rug Company 代表作

1. | Swirl by Paul Smith

設計重點 以幽默風格及經典線條展現英式風格

+ 這是一款對 Christopher 和 Suzanne 來說相當具有意義的地毯，由英國時尚頑童 Paul Smith 操刀，以他擅長的幽默感風格和經典彩色線條，扭曲成奇幻感十足的聯名大作。

+ Paul Smith 的加入，不但成為 The Rug Company 與時尚產業往後緊密聯結的重要開端，也為 Paul Smith 個人及品牌更增添設計的豐富度與廣度。至今，〈Swirl〉仍像十年前上市時一樣熱門。

+ 經過多年時間，此地毯經典依舊，其中強烈但不複雜的設計元素，充分展現地毯之於空間氛圍的轉換魔力，無論在傳統或現代的室內設計中都能完美適應。

1. 此款為 The Rug Company 與英國時尚頑童 Paul Smith 聯名合作的地毯〈ORIENTAL BIRDS〉。
2. 聯名設計地毯〈SWIRL〉。
3. 〈SWIRL〉上具有顏色變化多端的幾何線條，相當亮眼。

2. Hummingbird by Alexander McQueen

設計 重點 細膩精工，時尚與頂級工藝的精采結合

+ 這款由已故時尚傳奇鬼才 Alexander McQueen 設計的五彩蜂鳥地毯，是 McQueen 在 2010 年時悲劇身亡前的其中一款聯名作，也是令 The Rug Company 在市場上更為聲名大噪，且引起收藏熱潮的系列作品之一。

+ 與其說是頂級精緻的手工地毯，以「美到令人屏息的藝術大作」來形容會更為貼切，雙方的合作展現了時尚與地毯兩者領域之頂級工藝的完美結合。

+ 此作品花了整整一年時間來手工編織，只有最高等級的工匠能將 McQueen 筆下的五彩蜂鳥，運用超高技藝如實呈現在地毯上，如照片般舞動，璀璨的珠寶色澤，使得五彩蜂鳥栩栩如生。

4. 此為另一款聯名設計地毯〈MILITARY BROCADE IVORY〉。
5. 聯名設計地毯〈Hummingbird〉。

-15-

Zandra Rhodes

完整體認自我，是風格建立的唯一基石

採訪 · 撰文：李宜璇 ／ 圖片提供：Zandra Rhodes

ABOUT

Zandra Rhodes，英國時尚史上重量級印花織品設計師，擅長前衛誇張普普風格的織品布料設計，因創作風格極度前衛，曾被英國服裝製造業評為嚇死人的設計，因此Zandra Rhodes成立自我服裝品牌，發表使用自己所創作的印花布料服裝系列，受到美國時尚教母編輯Diana Vreeland發掘，從此一鳴驚人。曾為多位世界知名人士造型，諸如戴安娜王妃、皇后合唱團等，服裝系列亦受諸多名流喜愛。現工作室設立於她所成立的時尚織品博物館旁，並持續創作服裝系列。2000年跨足歌劇服裝設計，最新歌劇創作為「阿依達AIDA」。

談起 60 年代英國普普風時尚織品風潮，你不會錯過縱橫歐美時裝織品界時尚織品設計師 Zandra Rhodes。她總頂著招牌鮮豔紅髮、穿搭應用大膽印花圖騰，創作領域跨越時尚織品設計、歌劇時裝造型及裝置藝術。縱使成名超過幾個十年，Zandra Rhodes 仍然充滿赤子之心，持續大膽創作。

如何開始設計之路

離倫敦橋（London Bridge）火車站步行約十分鐘的路程，Zandra Rhodes的工作室位於倫敦時尚織品博物館（Fashion and Textile Museum）旁。狹窄的樓梯間漆成紫、桃紅、黃等濃豔色彩，牆上掛滿Zandra Rhodes自60年代起的創作：自拍照、繪畫及雕像等；踏進工作室，各色布料捲軸、印刷版型、顏料及草稿布滿的空間印入眼簾。Zandra以一頭數十年不變的招牌經典粉紅髮色，復古鮮豔的服裝現身，在穿越眾多鮮豔布料捲軸、雕塑、印刷樣板，左閃右躲，來到其中一檯繪圖桌坐下，Zandra撥divorced繪圖桌上雜亂的物件，拿出早已填入預設答案的訪問稿，攤開在桌上，輕鬆的訪問便開始了。

剛從美國回到倫敦的她，因時差緣故，顯得相當疲累。Zandra帶著我參觀她的工作室、手工印刷室以及她位於工作室正上方的居處。Zandra所觸及之處，皆充滿她創造的創意氛圍，不論是雜亂的工作間、裝飾著這時期作品及攝影的走廊，甚至是擺滿各類雕塑的私人居所。當然，更不能遺漏她心愛的花園，華麗且充滿奇想的氣氛，充斥環繞著她的生活空間。從她的作品、談吐、空間，強烈感受到她對設計充滿無限的熱情，而這股對於創作的渴望，持續激發更多創作靈感，帶領我們在時尚路上與她一起冒險。

進入最好的學校學習，建立穩固的基礎

Zandra記得從小到大總是不停地在作畫，與時尚的宿命，可溯源於從事時裝教學以及打版師的母親，由於自小身處的環境充斥各種不同的設計元素，時尚雜誌、繪畫創作等觸手可得，這樣的成長環境讓她耳濡目染，進而了解自己想走上時尚之路，「我非常喜歡織品設計，而且我覺得這是非常好的職業。」

大學時期，Zandra遇到了生涯中的第二個貴人——Barbara Brown，她憶起Barbara是位充滿異國情調魅力，而且有些維多利亞時期風格的導師。Barbara相信年輕的Zandra深具潛力，鼓勵她勇敢追求時尚創作之路。她告訴Zandra：「如果你想成就大事，就一定要想辦法進入皇家藝術學院學習。」

就這樣Zandra一路挺進RCA就讀織品設計，當時的世界正受普普藝術、霓虹燈及流行音樂的影響，身處該時代的她，創作風格也深受60年代文化影響。在求學期間，Zandra為了成為設計師而非常努力的工作，犧牲一切與「社交生活」相關的計畫，夜生活與音樂會必須被放到學習創作之後。話雖如此，由於她的朋友多為設計師或藝術家，因此Zandra得以同時享受社交生活及創作，「當時我和朋友常進行插畫旅行，我們談論設計，因此我們互相影響成長，社交生活並不如想像中狹窄。」Zandra回憶道。

竭盡所能販賣所有作品以支撐設計之路

在RCA求學時期，當時經濟拮据，所有可用花費都投入在當時創作。畢業後需每週教書兩天，以支撐生活，她往往在清晨五點拿著創作給當時幫她執行裁縫工作的女孩，接著便出發去教書賺取生活所需。但Zandra發現自己並不享受教書，雖母親擁有時尚教學的背景，但這並非Zandra人生要走的路，教學並未讓她感到開心，而且教書把她從學習創作的過程中抽離出來，使她無法專心在創作上發展，因此，她最後放棄教學，轉而專心創作並銷售作品，想盡一切辦法將自己的創作售出以賺取生活費。「當我無法賣出自己的織品時，我開始應用我的織品設計背景來創作一系列服裝，想盡一切辦法售出自己的織品創作。」

Zandra Rhodes 品牌的 logo。

IDEA ➡ PROTOTYPE ➡ PRODUCT

從創意到創益

要樹立個人形象就要建立起明確的自我風格

雖然確定以設計師為人生方向,但當時尚未確定專攻領域,她僅想像自己或許成為家具或織品設計師,為沙發或是床單設計織品系列。畢業兩年後,才華洋溢的Zandra有機會為60年代知名服裝品牌Foale and Tuffin設計織品,合作兩季後頗受好評,人們開始注意到Zandra的織品設計才華。但從第三季開始,Foale and Tuffin希望Zandra能改變設計方向,以符合品牌創作方針,由於無法持續創作個人系列作品,她心生獨立開業的念頭。當時幸運地因朋友接觸印花設計,Zandra向朋友學習如何設計印花圖騰,並開始印製個人創作,就這樣開始了Zandra在印花織品設計大鳴大放之路。

Zandra作品風格鮮明、色彩濃烈,鮮亮粉紅色常被印用於創作,充滿天真浪漫嬉皮風格,同時帶有普普風元素。誇張的圖紋設計來自她自行設計的印花布料,許多圖騰創作的應用則帶著異國風情、童趣圖案、花草樹木,及剪裁大膽誇張的設計,Zandra像是童心未泯的小女孩,自在地在作品中大玩時尚遊戲。她笑著說:「我得到有同情心的朋友教我如何做印花設計,而不是殘忍的跟我說:『你只是個織品設計師,無法當時裝設計師!』我努力地學習,也因此得到成為時裝設計師的信心。」

其實早在RCA讀書時,Zandra就常常穿著自己印染的織品所製成的系列服裝,她的才華很早就展現在穿著上。「我在大學時期就建立了自我的風格,當時我了解到唯一能為我的生活造成影響的,只有我。所以如果你想要做對的事,你必須要穿對的衣服。」Zandra接著說:「懂得表現個人風格的穿著是件令人開心的事,而且我也很努力讓自己的穿搭風格成為潮流。16、17歲青少年時期,我尚未找到自己的風格,當時我深受他人影響,之後才開始發展出個人特色。我很享受打扮自己、穿著自己創作的那一刻,自我風格便油然而生了。大學老師可說是我的啟蒙者,因為我表達自己的方式深受老師們的影響,我相當仰慕他們的風格。」

三大創益 KEY POINTS

❶ 個人風格來自於自我的百分之百體現
青少年時期的 Zandra 開始從穿著表現自我風格,無畏他人眼光地從生活體現創作。成為設計師之後,強烈顛覆傳統的迷幻風格,成為 Zandra 無可被抄襲模仿的正字標記。

❷ 勇敢踏入新的創作領域,在艱苦之中永不輕言放棄
固執和毅力是我最大的創作資源,為了成為持續設計,Zandra 想盡一切辦法克服所有困難,包含在學習過程中,一邊販售作品,並勇敢嘗試新領域——印花,因而開創英國最前衛印花時尚教母事業版圖。

❸ 旅行+插畫+朋友,讓身邊隨時環繞正面創作能量
藉由旅行激盪創作能量,透過插畫嗜好而記錄靈感,並使身邊環繞著一群有著同樣創作興趣、喜好的好友,互相激勵、學習,才能一路走到成為重量級印花織品設計教母的今日。

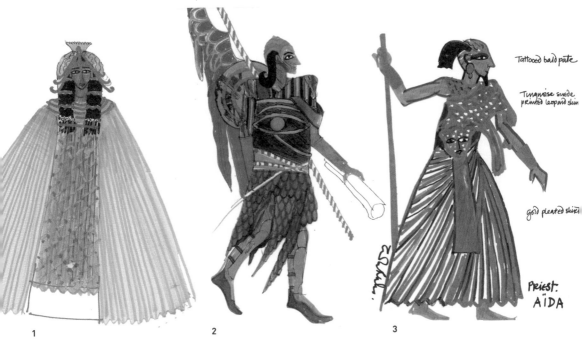

1-3. 為歌劇 AIDA 創作的服裝手繪草圖，風格強烈且細緻設計的服裝，為 Zandra 開拓新的設計版圖。

她曾在受邀前往澳洲時被要求改變自我風格。「當時邀請人告訴我，千萬不要以綠色頭髮出現！我答應了，但轉念一想，我的風格就是我的招牌啊！如果我堅持以綠髮現身，這會是最好的宣傳，於是我以鮮豔綠髮並加上羽毛現身澳洲。」

旅行和朋友是最好的靈感來源

固執和毅力是Zandra事業成功的原因，也是一路走來最大的創作資源。她說：「一直以來，固執且不屈不饒的毅力是讓我產生最大創作資源的態度，我很幸運能得到身邊家人、朋友及老師們的支持，讓我有足夠的信心創作出更多的作品。」她享受有靈感的創作，當即將完成一個令人興奮的作品，這樣的作品通常可以引發絕佳好評，Zandra總把設計當成一個美好的冒險，總是敞開心胸，抱持著開放的態度聆聽他人的意見，進而激發靈感，繼續下一趟冒險。

Zandra也肯定「旅行」能帶來豐富的靈感來源，她分享著在旅行所創作的插畫，談著美國之行讓她開始研究美國印第安原住民的羽毛設計；研究牛仔文化後，進而創造牛仔系列作品；也因為在日本看到許多百合花，而延伸出以百合花為靈感的創作系列。「試著旅行，盡情體驗你所看到的，然後把旅行所得到的靈感，發展成一套系列。我的插畫簿幫助我記錄靈感，尤其是手繪速記，至今我仍然喜歡藉著手繪記錄各種靈感。現在我請工作室的研究生替我將手繪圖案繪成電腦檔案。旅行中的隨手插畫隨時都是創作靈感的來源。」

犧牲難免，堅信設計為人生意義時便全力前進

即便到現在，Zandra總是將工作放在其他事物的優先順序之前，因此她總須要放棄很多事情，以支持自己的設計之路。早期因不想以教書為生，因此必須花許多時間在創作上，並試盡一切辦法售出自己的作品。為此，她常徹夜工作。Zandra說：「身為設計師是很難生活的，如果你是設計師，你總是須要提出新的創意，甚至只是一點點的不同，若非如此，將很難將作品售出。設計師的工時非常長，想成為設計師，須有此心理準備。儘管有時候你不想，但有時你無從選擇。像我，將生活中許多時間花在工作上，或許也是我沒有小孩的原因。」現在的她，儘管已經是世界知名設計師，她也常常超時工作，再加上常須要各地旅行，因此在工作室的她容易因超時工作或時差而顯疲累，工作室的年輕設計師甚至稱她為「打瞌睡的皇后」。

在首都創業，能讓你快速與人們產生連結及吸收最新事物

Zandra Rhodes並非出生於倫敦的倫敦人，她來自距離倫敦約一小時火車車程的近郊——肯特郡（Kent）。1960年代起，她旅行到倫敦並留在此地發展，開始成為「倫敦人」，儘管常常因工作而大量旅行美國、澳洲、日本、巴黎等地，她認為倫敦之於她，是最適合發展設計事業的城市。「倫敦，像是一個融合各種事物的中心，你總能在這裡滿足對創意的渴求。而身為一個剛發展的設計師，你必須在首都開始創業，必須與人們連結，並且吸收最新的事物。」

以時尚來說，最好的發展基地可以是倫敦、紐約、巴黎、羅馬，必須是在一個確認可被人們看見的城市。在大城市裡，你可在雜誌上獲取最新資訊，可向人們展現你的創作，也讓別人有發掘你的機會。「儘管當你的創作並不為人們所了解，但你的創作依舊會為人們的生活帶來其他意想不到的事物，身為一個設計師，如果你幸運，人們會去追尋你的創作。」也因為獨創性及創意獨特的印花設計，讓她的創作時常被模仿甚至抄襲，不過對於這些模仿，Zandra卻視為至高無上的諂媚，因為無論如合抄襲及模仿，只要看到正牌的「Zandra Rhodes」服裝時，就能一眼辨別真品或假貨。

Zandra認為在倫敦的設計師們，深深地影響這座城市。一個好的設計師，能透過視覺或是概念上的好設計，進而影響身邊的生活圈，再藉此向外擴展，並影響整座城市。

給予年輕世代的建言：在艱苦中持續前進！

Zandra認為參加展覽對於現在的設計師來說，不非為踏向成功的捷徑。但年輕時的她並沒有積極參展，首先，60年代並沒有像現在有這麼多展覽，其次，當時急於銷售自己服裝系列的她，也沒有多餘的時間參展。但才華洋溢的Zandra，作

跟著 Zandra Rhodes 找創作靈感

WHERE TO GO >>>

+ **V&A 博物館織品學習中心（Textile Study Room）的服裝部門：** 這裡有一個非常棒的織品部門，展示英國很棒的織品。**Map ⑤**
+ **泰特不列顛與泰特現代美術館：** 展示完美的英國藝術，你可受到很棒的靈感啟發，認識英國人如何看待事物。**㊴ ㊲**
+ **威靈頓博物館（Wellington Museum）：** 位於海德公園一角，1815 年為威靈頓公爵在滑鐵盧戰役贏得拿破侖戰役的獎賞宅第，現為博物館。展示各種美麗的戰爭勳章，在此可了解英國歷史即及文化。**㉟**
+ **裘園：** 在此保存全世界所有的植物物種，而在 1851 年建立的玻璃屋花房，設計絕無僅有，非常值得一看。**㉗**
+ **漢普頓宮（Hampton Court Palace）：** 史上最棒的宮殿，曾為英國國王亨利八世住宅，在此可見皇家歷史，這裡有最棒的花園以及最棒的網球場。**㉟**

HOW TO DO >>>
如何讓自己保有不斷創新的能力？
我有許多很棒且懂得鼓舞人心的好友。他們很多也是創意人，而且他們的作品也激發了我的創作動力。

HOW TO DO >>>
你的日常興趣／娛樂是什麼？
我非常享受烹飪及園藝。有時我栽培一株植物，我喜愛它，並且描畫它，這個過程讓我感到放鬆，使我能繼續在設計上奮鬥。

創作過程中是否有令人難忘的經驗？
當面會見時尚教主 Diana Vreeland，以及設計當代重要知名人物的造型，例如 The Queen 電影中 Helen Mirren 造型、戴安娜王妃（Princess Diana）、Freddy Mercury 等；成為美國 VOGUE 雜誌主編；任命為 UCA 名譽校長等。

品總是受雜誌及展覽邀請展出，她認為「與眾不同」是她受到注目的原因，無論原因是好是壞，堅持自我風格是身為設計師的必要條件。「我從未想放棄，我總是試著解決困難，試著用另外一種方法去解決並完成目標。我通常不覺得遇到了困難，我總是想辦法來克服。超越困難像是爬一座高山，你得持續的攀爬，而我克服困難的方法就是『持續地做下去。』」

Zandra 認為成功的關鍵就是認真工作，永遠準備好面對挑戰，不管遇到什麼困難，都必須繼續堅持下去。她相信成功來自於「95％努力工作，5%則是運氣。」最後她說：「永不放棄！尤其當事情不順利的時候，更要堅持下去。並且讓自己身處在同樣從事創作朋友的環境中，讓身邊充滿鼓勵你的朋友，事情即會成功！」

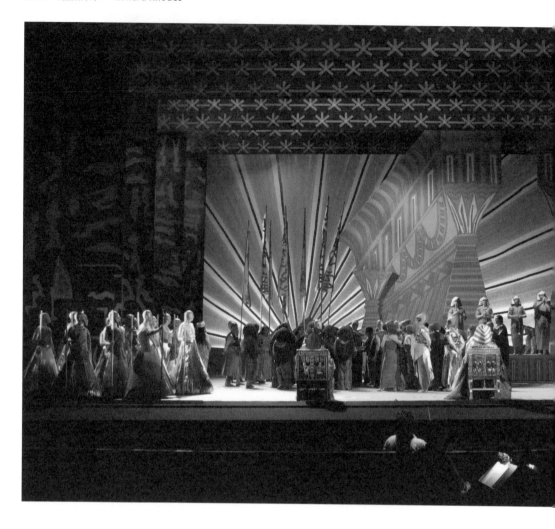

CASE STUDY ▶
Zandra Rhodes 代表作

1. | Opera AIDA

設計重點 融合古埃及與現代風格的服裝設計

+ 受導演Jo Davis之邀，Zandra在2007年首度嘗試義大利經典歌劇AIDA服裝造型設計。

+ 創作的靈感來自於導演主動邀請：「你從未參與歌劇，我想你的參與可以完美地為歌劇加分，為什麼你不試試看？」因此Zandra得到這份工作合約，期間她與導演密切合作，創作出完全符合該埃及時代的服裝風格，同時也融合了自身的原創風格，讓整體的服裝風格及效果更具可看性。

+ AIDA受邀於世界各地演出，Zandra因此有機會旅行舊金山、聖地牙哥、休士頓等地，伴隨AIDA而來的公關宣傳，為她帶來絕佳的國際曝光機會，Zandra也得以擴展設計版圖至嶄新的歌劇造型設計。

1-3. AIDA 的表演場景，場景浩大且具有許多細緻的設計元素，再搭配上風格強烈的服裝，相當有看頭。

4. 戲服的手繪草稿。

-16-

陳劭彥

做實驗與研究是保有創意靈感的關鍵

採訪 · 撰文：連美恩／ 圖片提供：陳劭彥

ABOUT

陳劭彥（Shao Yen, Chen），1981 年出生於宜蘭的旅英台灣服裝設計師，畢業於中央聖馬丁藝術學院，主修針織。靈感多來自大自然，風格前衛簡約，擅長將原本的結構拆解與重組以及非傳統材料的運用。學生時代即打敗歐美眾多服裝學校精英拿下比利時 Fashion Weekend 時裝大賽新興設計師首獎。2010 年研究所畢業作品〈Waver〉登上倫敦時裝週，並於同年成立同名女裝品牌「SHAO YEN」。2012 年被 Red Pages 列入英國百大名人榜，被英國媒體譽為「不可錯過的力量」，合作對象包括英國知名百貨 Selfridges、冰島天后 Björk、Jessie J、Eliza Doolittle、Nick Knight 主辦的 SHOWstudio "Punk" film series、紐約知名造型師 Nicola Formichetti、台北和北京的故宮博物院，目前他的設計已在台北、北京及香港販售。

從比利時 Fashion Weekend 時裝大賽新興設計師首獎、十度入圍倫敦時裝週、冰島天后碧玉（Björk）御用造型師、到英國 Red Pages 百大名人榜等等，且看來自宜蘭的青澀男孩陳劭彥是如何靠著努力，一步一腳印的打造屬於自己的時尚王國。

如何開始設計之路

夏日午後，來到陳劭彥位於倫敦東南方Deptford
的工作室，那是一個樸實的小社區，穿過中庭花
園來到位在三樓的工作室，率先列入眼簾的是一
面巨大的落地窗，陽光透過玻璃把室內照得白晃
晃，陽台上種了些簡單的綠色植物，看起來雅
致，也顯得生機盎然。工作室的牆上密密麻麻貼
滿了這一季的靈感參考圖，角落堆著好幾綑布
料，工作室正中央一張大桌，兩個助理坐在桌
邊，一個裁紙，另一個量布，陳劭彥還是一貫的
秀氣斯文，說起話來聲音總是那麼輕輕的，他捧
了一疊裁切成手掌大小的布料過來，細心地解釋
那是他正在實驗中的染色與拼貼樣布。為了怕打
擾到助理們工作，陳劭彥提議到工作室附近Art
Center附設的咖啡廳進行採訪，出了工作室後走
到了Deptford High Street，一處大量外來移民的集
散地，常可遇到許多新奇有趣的人事物，也是他
汲取靈感的好所在。

家庭背景，造就藝術設計氣息

對於走上服裝設計師這條路，想來其實是件挺自
然的事，有一位專精花藝的媽媽、畫家舅舅、舞
蹈家姑姑及學舞的妹妹，藝術和美的事物如空氣
般散落在家中各個角落。但他並非一開始就踏進
藝術的殿堂，雖國中念普通班，不過當時的美術
老師常把愛畫畫的同學們召集起來，並在午休時
間作畫，週末時便到台北看畫展或拜訪宜蘭當地
的藝術家，在這樣的陶冶之下，讓後來的陳劭彥
選擇進入復興美工。在復興美工的那三年對他而
言是非常快樂的日子，身邊是一群因志趣相投而
無話不談的好同學，每天學習的是自己感興趣的
科目，他也漸漸發現自己對動手做東西這件事非
常著迷，舉凡立體、3D和手工藝品都是他的心
頭好，於是他在第三年的時候選擇主修金工，也
在同一時間開始對服裝設計產生興趣，並一舉拿
下國際知名珠寶公司De Beers珠寶設計大獎及日
本國際珍珠設計大賽第四名。

2012 秋冬發表會。

透過實習，學習大師的態度與理念

復興美工畢業後原本想去美國繼續深造的陳劭彥
在因緣際會下來到倫敦，進入中央聖馬丁藝術學
院主修織品設計。剛開始的他很害羞，加上英文
不好，在班上的表現並不突出，對自己也頗沒自
信。但這一切的轉折點就發生在大三那年的校外
實習。他接連到時尚鬼才Alexander McQueen和兩
度榮獲全英最佳設計師的Hussein Chalayan旗下實
習，因為在工作上得到老闆和同事的肯定，慢慢
地建立起自信心，也更清楚未來想走的方向，當
他回到學校時，同學跟老師都覺得他變得很不一
樣，也正因如此，老師鼓勵他繼續念研究所。

現在回想起來，陳劭彥覺得在實習的那段日子，
除了得到自信和更清楚未來方向外，McQueen和
Hussein的做事態度也給了他很多的養分和影響；
McQueen喜歡實驗，總是不厭其煩地做不同嘗
試，而且也相當重視服裝秀的整體呈現，不只專
注在衣服的設計上，也很在乎服裝秀上的燈光、
舞台、模特兒和音樂等細節，比起單純讓模特兒
站在T台上把衣服秀給觀眾看，他的服裝秀更像
是一場面面俱到的精采表演。而Hussein對理想的
堅持也深深感動著陳劭彥，Hussein曾因資金問題
休息了一年，但這絲毫不折損他對服裝設計理念
的堅持，尤其復出時，結合專業特效人才，以服
裝史的演變為題，讓模特兒穿上會自己產生變化
的服裝，再次驚豔時尚圈所有人的目光！

IDEA ➡ PROTOTYPE ➡ PRODUCT
從創意到創益

花大量時間做研究，實驗才是持續進步的關鍵

如果說復興美工為陳劭彥開了一扇夢想的窗，那在聖馬丁的七年則是奠定了他未來設計人生的基石，他說比起台灣過於看重結果（分數），英國的教育更重視研究資料（research）和整個製作過程。但這並不代表在英國唸書就比較輕鬆，陳劭彥回憶，他人生最痛苦也最難熬的日子就是在做研究所畢業製作那時候，當時老師有意從畢業生中挑選幾位出色的代表聖馬丁參加倫敦時裝週，每個同學莫不摩拳擦掌，希望自己的作品能被挑中，而這樣的壓力也讓他覺得自己那段時間都好像生活在噩夢當中。

後來陳劭彥的畢業作品〈Waver〉如願被老師選中參加倫敦時裝週，並一戰成名，這組由宜蘭海岸為靈感發想的作品受到時裝圈極大的迴響，甚至連Lady Gaga的造型師都前來商借，而冰島歌手碧玉更邀請陳劭彥擔任她的服裝造型師，這樣的成功也激起他自創同名女裝品牌「SHAO YEN」的念頭。

至今，十度入圍倫敦時裝週，2012年被選入英國百大名人榜的陳劭彥也早就不是當年那個沒自信的大男孩。雖然出風頭的時候多，但其實他默默耕耘的時候更多；花大量的時間做研究，實驗就像家常便飯一樣深植陳劭彥的生活，他也比一般服裝設計師花更多時間構思該如何讓自己的服裝發表能更像一場精采的表演，於是他與許多這方面的專家（舞台、影像、音樂等領域）合作，讓他的作品觸角更多元，更被眾人所看見。

聊到得獎是不是讓新人出頭的好方法，陳劭彥表示他覺得確實是，當年他也是因為比利時Fashion Weekend時裝大賽得獎後，進一步獲得百貨公司的合作邀請，不過他覺得慎選適合自己的比賽也是很重要的一件事，畢竟這一類的比賽很多，有給新人（學生）參加的，也有專業級的比賽，再加上每個比賽都有自己的風格和屬性，花點時間做功課是絕對必要的！

三大創益 KEY POINTS

❶ 實習經驗能塑造出自信與未來方向
去業界實習是非常重要的一個歷練，這個過程可以讓人可以更貼近產業，從中發掘自己真正喜歡什麼、擅長什麼，並建立起自信心，以及自我對未來的方向。

❷ 實驗，是持續進步的主要關鍵
一個才華洋溢的設計師之所以有源源不絕的靈感，絕對不是憑空而來的，而是每天每天，宛如運動般持續不斷花大量的時間做研究、實驗，默默的耕耘，才會進步。

❸ 選擇適合自己的比賽很重要
每個比賽都有自己的風格和屬性，每個比賽所主打的參賽者都不同，有的適合學生或新興設計師，有的則是針對專業的設計師，因此一定要花點時間做功課，找到適合自己的比賽是至關重要的！

1.2.2012 的秋冬款〈Class〉。
3.2012 秋冬發表會場景。

在倫敦，如何被看見

對於志在天下的年輕創意人，你有什麼建議？

要有心理準備，創意產業的外表光鮮亮麗，其實背後都有很辛苦的一面。我很鼓勵年輕人去實習，更進一步了解這個產業是不是真如你所想像的，再來就是努力固然重要，但了解自己的天份和能耐也同樣重要，畢竟很多的專長其實是須要一些天份的。拿服裝產業為例，大家都只想當設計師，但其實好的打版師、裁縫師也是這產業裡不可或缺的一環。因此建議審慎評估自己的興趣和長處，不一定非要當設計師不可。

你認為創意人可以如何改變城市？以倫敦為例。

我覺得現在這個年代人們看待衣服的觀念很速食，我希望能透過我的設計改變這種想法，讓大家用一種願意好好珍藏的心態擁有衣服。

認清自己在品牌的位置，才能為品牌帶來最大的效益

至於經營一個品牌，陳劭彥認為想要獲得關注是一件很容易的事，但要支撐下去才是最困難的。除了做好設計外，努力拓展品牌也是很重要的，同時也要參加時裝週，參加世界各地的Trade Show，持續與媒體或造型師打好關係，定期發新聞；若有額外經費的話，還要勤勞舉辦活動或發表會等。他覺得以前單純學設計的時候反而比較像是一個藝術家，對自己的作品很堅持，幾乎沒有妥協的餘地，但現在轉型成為一個經營者的角色後，也開始學會用更宏觀的角度考量大局，學會在理想和現實之間找到一個平衡點。

將倫敦做為發展之地，這城市又是充滿了什麼特質讓他這麼著迷？旅居倫敦十多年的陳劭彥笑著說，倫敦這座城市的奇妙之處，就在於這一條街和下一條街之間的變化總劇烈得像跨進另外一個國度那般，帶給人意想不到的風景與驚喜。這裡有太多人種和文化群聚，因此倫敦人早就習慣了見怪不怪，在這裡你可以很自在，穿任何你想要的風格，也不會有人斜眼看你。除了豐富的多元文化共生外，陳劭彥覺得倫敦還有一個很吸引他的特質——衝突中又帶著彼此認同的和諧。比方說倫敦其實還是有很傳統的一面，例如皇室，而傳統的東西又會衍生出很多反叛的聲音，但奇妙的是，這樣對立的兩派卻又可以很和平地尊重彼此的存在，他認為這或許就是大家會喜歡倫敦的原因吧！

而陳劭彥近期的目標是多拓展賣點，最好很快能有自己的專賣店。那遠期的目標呢？陳劭彥篤定地說：「成為經典！」

跟著 陳劭彥 找創作靈感

WHAT TO SEE >>>
你電腦 Browser 裡的「My Favorites」或「Bookmarks」有哪些？
+ **Ebay:** stores.ebay.com（我很喜歡二手的東西，這裡很好挖寶）
+ **STYLE.COM:** www.style.com（吸收時尚新知的好地方）
+ **Youtube:** www.youtube.com（我喜歡在上面看時裝秀、聽歌）
+ **NOWNESS:** www.nowness.com（一個很棒的影像網站，上面集結許多不同領域的人）
+ **Showstudio:** showstudio.com（由 Nick Knight 發起，以時尚為主的影片網站，上面有很多 Live 直播，一刀未剪的幕後花絮，或邀請業界的人來討論一些特別的主題，能學到很多）

WHERE TO GO >>>
+ **巴比肯藝術中心（整個建築群和裡面的展覽中心）**：我喜歡它的原因是因為建築體很怪，我不喜歡太完美的東西。我也喜歡他在大都市裡自成一格的樣子，很像一個世外桃源或是城中城，有自己的公園，教堂，學校等等。**Map❸**
+ **格林威治**：包括這裡的公園、市集和周邊小店，也是那種小城遺世獨立的感覺吸引著我，每次到這裡都覺得特別放鬆，剛到倫敦的時候宿舍就在這附近，因此特別有親切感，會選擇現在的工作室也是因為地理位置靠近格林威治。❹
+ **V&A 博物館**：喜歡整體的空間、展覽及所展出的服裝、工藝品等。V&A 總是很願意做大膽且別出心裁的嘗試。例如他們曾規畫讓新銳設計師在博物館裡走秀，並邀請所有社會大眾一同參與，這讓我覺得很了不起！首先，他們這顛覆了我們一般對服裝秀的想像，再來，他開放的不是一個展廳，而是讓模特兒走遍整個博物館，這是很大膽的決定，畢竟博物館裡面陳列的東西那麼珍貴，一不小心碰壞就糟了，但他們卻願意這麼做。❺
+ **查令十字路**：喜歡這區域的二手書店。❻
+ **Berwick Street 上的的布店和布商**：蘇活區的 Berwick Street 上有很多布店和布商，我常去那邊找材料，也能從中汲取靈感。❼

HOW TO DO >>>
如何讓自己保有不斷創新的能力？
多看不一樣的東西。我很喜歡觀察街上的路人，還有老先生老奶奶，我覺得人跟衣服的關係是很微妙的，人把衣服穿起來之後就賦予了這個衣服一個生命，而衣服則成為這個人的特色或宣言。我尤其喜歡看文化背景很豐富的人種，例如黑人或印度人，因為他們比較不會跟著潮流走，身上多保留傳統文化的元素，往往帶給我許多驚喜。

在設計之路上曾遇到什麼困難？如何克服？
做畢業製作的時候曾遇到些困難，但我後來發現，要有好的成果，一定要懂得學會請別人幫忙，你不可能什麼都自己來，學會放手，學會託付給別人，才能把力量發揮到最大。

陳劭彥代表作

1. | 2010 AW: Waver

設計重點 將海浪波動的線條實體化

+ 〈Waver〉是念研究所時的畢業製作，為 2010 秋冬的作品，也是踏上倫敦時裝圈處女秀的作品，這一系列純白的服裝當時大大地驚豔了倫敦時裝界，也被 Another Magazine 列為當年最優秀的六位畢業生之一，連 Lady Gaga 的造型師都前來商借。

+ 〈Waver〉整個製作過程大約半年，靈感來自宜蘭的海邊，主要希望可以把海浪波動的感覺做成衣服，因此參考了 1970 年代的皮草大衣和非洲部落服裝，最後選定用尼龍繩和皮草這兩種材質。

+ 與其說是衣服，〈Waver〉更像是一組雕塑作品，概念性也相當的強，不過製作過程中最困難的部分在於如何把此想法清楚詮釋給研究所老師理解，而且還需將材料製作成可讓模特兒穿上的衣服，雖然困難，但陳劭彥最後都順利的達成目標。

1.2.2010 秋冬作品〈Waver〉是研究所的畢業製作。
3.〈Class〉是具有衝突感的作品。
4.5.6. 以水為靈感所創作的〈Ripple〉。

1

2

2. | 2012 AW: Class

設計重點 融合衝突性強的設計元素並合而為一

+ 因為喜歡衝突感極強的事物、新與舊的融合、差異極大的材質等，因此〈Class〉這組作品不但在材質上做了挑戰，就連作品名稱〈Class〉也同時語帶雙關的探討「經典」和「階級」兩種意思，特別耐人尋味。

+ 〈Class〉的製作期大約四個月，為 2012 秋冬的作品，將英國最傳統的斜紋軟呢西裝和襯衫結合街頭與運動元素，形成有趣的組合與巧妙的對比。〈Class〉系列也是陳劭彥第一次在倫敦時裝週以靜態發表會的方式發表，結合了服裝、錄像和女大提琴手的複合式演出。

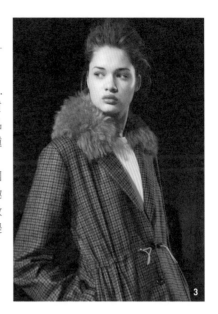

3

3. | 2014 AW: Ripple

設計重點 強調實用，符合穿衣者的實際需求

+ 陳劭彥向來喜歡從大自然中尋找靈感，2014 年秋冬作品〈Ripple〉就是以水為出發點，利用水具有千變萬化的可塑性、顏色及質感來設計衣服的形狀和細節。

+ 從創意到完成大約四個月，相較過去概念性較重的作品，這一次陳劭彥花很多時間研究穿衣服人的想法和需求，服裝設計上也偏重實穿和功能性強的款式，其中也使用了一些很有趣的材質，例如 PVC。

+ 展出當天發生了一個插曲，一位模特兒臨時有狀況不能出席，讓原本精心設計的出場順序和走位無法如計畫進行，但陳劭彥很快地做了危機處理，排定新的順序，最後仍達到令他十分滿意的效果。

4

5

6

-17-

Georg Baldele

設計要能與人溝通

採訪・撰文：李宜璇／圖片提供：Georg Baldele

ABOUT

Georg Baldele，來自奧地利工業設計師藝術家，在倫敦皇家藝術學院學習工業設計。學生時期在設計師 Ingo Maurer 指導下，在德國首次推出作品〈Fly Candle Fly〉而驚豔世界。目前作品領域囊括燈光設計、家具設計、燈光設計等。作品風格獨特，喜愛以各種不同材質的組合產生新的想像，也喜愛運用有機材質創作。

從小對藝術就有濃烈興趣，在維也納藝術學校以及倫敦皇家藝術學院完成學業後，便投入產品設計，自此開始專注於在人們想要什麼，以及試著在市場期待的之間找到平衡。Georg 深感有時人們並不知道他們想要什麼，他認為他的工作就是在「人們的想要」以及「產業的想要」兩者之間找到一種驚喜的解決辦法！

〈Booogalooo〉水晶燈。

如何開始設計之路

秋季天氣晴朗的午後，與Georg Badele約在位於漢普斯特德荒野公園附近，位於三樓的工作室。工作室明亮、空間寬廣，裡頭放置著Georg歷年來正在執行中、或是已完成的作品，巨大方形的工作桌桌上散布著模型、圖稿等物品。剛旅行結束回到倫敦的Georg，領著我到他知名創作沙發作品坐下，伴著從大窗戶撒入的陽光，Georg興奮地說起關於他的設計故事。

在維也納受藝術教育，在倫敦精進創作能力

來自維也納的Georg，在維也納就讀知名藝術學校University of Applied Art，當時他相當幸運地在200人取五人中雀屏中選，並進入就讀。University of Applied Art邀請眾多知名時尚設計師、建築師、藝術家等專業人士授課，當時的教授Donald Judd教導學生們如何從較高的視野來看待創作，讓產品國際化及跟上世界脈動的必要性。Georg相當幸運，由於當時該系的教授過世，學生們必須親自到學生中心尋求新教授授課，學生們自行製作了邀請清單，但因該學系介於藝術與設計之間的緣故，教授人選清單相當難以編列，而Donald Judd在建築、概念藝術、設計等領域皆為傳奇人物，因此學生們決議邀請他擔任教授。

在維也納鑽研了五年的產品設計,學習內容同時囊括雕塑、產品設計的開放性課程。但當時在維也納的Georg希望能增進英文能力,因為英文能力是一個設計師是否能邁向國際化的重要元素。因此他申請了倫敦皇家藝術學院的交換學生計畫,得以在倫敦待上半年以學習家具設計。這半年對他來說相當重要,由於90年代晚期有許多新興的設計室在此舉辦展覽,因此他在唸書期間認識了相當多的藝術家和設計師朋友。維也納藝術學校畢業後,他來到倫敦RCA繼續攻讀工業設計,幸運的是,Georg在維也納的指導教授Ron Arad,也正巧到RCA教課,Ron給予他深遠的幫助,幫助他拓展設計人脈。由於Ron Arad只針對學生提出有興趣的專案來進行指導,案子越有趣,所得到的時間就越多,因此所有的學生都在爭取老師的注意,希望得到更多的指導。Ron對Georg成為設計師的過程意義重大,且對Georg學生時期的創作提供了最佳的指導及支持。相較於現今的RCA傾向招收大量學生,Georg相當懷念當年約只有15位學生同時修該學系的時光,精簡的人數對於學習相當有利,學生可得到較多教授關注和指導,這也是當年該學系能保有良好學習品質的重要原因。

與國際知名設計師及公司合作,創作推出即聞名世界

當時還在RCA求學的Georg與德國燈光設計師Ingo Maurer在德國合作發表〈Fly Candle Fly〉作品,世界設計舞台的聚光燈從此聚焦在Georg身上。此作品帶來前所未有的正面評價,所帶來的公關宣傳效應也難以計量,從此他開始受到眾多知名公司邀請創作,設計生涯從此展開。

三大創益 KEY POINTS

❶ 多元教育背景,成就豐富創作能量
Georg 於維也納受純藝術教育,接著至倫敦研讀工業設計,多元的教育背景,再加上後來在倫敦接觸了豐富的創意環境,得以激盪出許多精采的創作。

❷ 與知名設計師聯合創作,就有機會一舉成名
與德國知名燈光設計師跨界合作,發表首座作品〈Fly Candle Fly〉,一舉聞名世界。因此若有機會就不要錯過與知名設計師合作,這是能讓你躍上國際舞台的機會。

❸ 不停嘗試新媒材,激盪靈感
永遠對新事物保持探索慾望,而且要清楚掌握不同材質的運用,例如 Georg 特別喜愛有機材質,著迷於有機材質給予作品的生命力,善加運用,才能讓作品在眾多工業設計師中脫穎而出。

IDEA ➡ PROTOTYPE ➡ PRODUCT

從創意到創益

創作要有溫度及生命力

Georg曾在成為藝術家及設計師之間來回擺盪，學生時期，教授曾經跟他說：「千萬不要停止作畫，你在繪畫有絕佳的天份，而且擁有很棒的繪畫能力，這些特質對於成為藝術家或設計師都相當有幫助。」繪畫對Georg而言甚為重要，繪畫過程中讓他得到靈感，也帶給他自由。「至今我從未停止畫畫，我經常待在奧地利山裡作畫，有時甚至長達三週。」相對於設計工作本身需與多人合作，及面對許多煩擾，繪畫則給予他自由，對於保持創作生活的平衡甚為重要。

他同時享受「手作」，喜歡藉由裁切材質、建立模型，以身體力行地工作，有助於啟發創作靈感。相較於使用電腦繪圖，雖然科技可以畫出完美的圖，但與親手創作相比，則是完全不同的過程，因為這其中缺少了人與人的溝通、以及人與創作物的溝通。電腦取代手作雖為潮流，但對他來說，電腦繪圖少了親手創作所帶來的生命力。他的創作靈感往往來自「把玩材質」的過程中，對各類材質的深度了解，藉由裁切、把玩等對於材質的各種動作，如同孩子喜歡遊戲一般，找到創作的切入點。他也更積極嘗試各種材質的組合變化。

實作＞空想，持續保有察覺的能力

「在這個資訊爆炸的時代，已經太難擁有所謂的個人風格。第一，因為資訊爆炸，人們難以專注在發展自我風格，又得避免受到他人風格影響；再者，人們對新創作的渴求更求快速，設計師沒有足夠的時間創作『全新』的作品。」一個來

〈Fly Candle Fly〉，以超過一萬根蠟燭的布置，才得以成就唯美的作品。

飄浮蠟燭營造出神祕的氛圍。

自原創概念的作品，須要耗費以年計算的時間發展，但現今人們急於求快，也同時須要在快速的社會脈動下銷售作品，因此要看到「絕對原創的個人風格」的作品，在今日難上加難。

再者，現今日趨物質導向的社會，市場青睞運用最新材質、顏色的產品，因此設計師很難在這樣的潮流下，保持自我風格的建立。且創作時間也因社會步調增快，而更為簡短，創作者一旦花費太長的時間創作，作品容易因此流於老舊而不再新潮。但他仍舊相信個人風格建立於「實作」，而非「空想」，當他感覺到「這就是我的」時，便趕緊抓著這感覺創作，而這樣察覺的能力則來自於他多年累積的研究，以及創作路上所遇的貴人給予的珍貴建議。

倫敦也變化快速，他又是怎麼看待這個城市？「倫敦對設計師來說，非常性感，絕對是適合設計師發展的城市，但生活在這裡卻又相當的昂貴。」他笑著說。對於因須要製作相當多模型、作品有一定規模體積的工業設計師來說，租一間大型工作室又更顯昂貴了。工業設計師們須要更

多的倉儲空間，來儲藏模型及歷屆作品。而倫敦日漸高昂的地價，使得「空間」成為設計師發展事業最大的困難。想起早創初期，Georg曾與十幾位設計師，共同租用同一間工作室裡的一張桌子，他的一切成就，皆從那工作室裡那張小桌子開始。但這樣的經驗，也讓他深受其他設計師啟發，也擴展人脈。

放鬆，反而能找到創作靈感

長期生活在倫敦，讓Georg難以抗拒足球的影響力！足球讓他得以短暫隔離現實壓力。「足球場像是我的劇院！有人喜歡欣賞歌劇，我喜歡看足球。我很享受運動，運動讓我接觸大自然，我很喜歡到工作室附近的漢普斯特德荒野公園健行。」Georg相信許多創意人須要找到生活與創作的平衡，透過運動，讓人開心並激發創造力，他更堅信──人生不該僅僅是呆坐電腦前工作。除此之外，Georg也透過旅行、逛跳蚤市場汲取靈感，或是簡單的健行。他說：「做一些你喜歡做的事情，藉由這些事情得到放鬆，放鬆能帶來你專業工作上所需的靈感。」

在倫敦，如何被看見

對於志在天下的年輕創意人，你有什麼建議？

在這難以成就「獨特」年代，請保持自己的獨特性。給自己足夠的時間，最好能有另一份工作支撐生活所需，以能集中創作自己的作品，而非淪入創作只為求販售的惡性輪迴。

跟著 Georg Baldele 找創作靈感

WHERE TO GO >>>

+ **Southampton Arms 酒吧**：我很喜歡的一間 Pub，有很棒的 Ale 及 Cider 可以飲用。Map**50**
+ **漢普斯特德荒野**：美麗的荒野高地，可以俯瞰倫敦景色。在這裡漫步的時候，行進間常可產生豐富的創作靈感。**9**
+ **倫敦任何有現場音樂演奏的 Pub**：讓自己的腦袋從紛亂的生活中回復良好狀態。最棒的是不要計畫，隨性走進一間 Pub 看表演，往往能得到超乎想像的體驗跟靈感啟發。
+ **倫敦任何一座足球場**：我非常喜歡足球，藉著看一場球賽，讓自己的腦子與工作隔離。
+ **倫敦的運河**：在倫敦騎腳踏車是一種享受，最好是能沿著運河邊騎腳踏車，一邊享受美麗的風景。

WHAT TO DO >>>

創作過程中是否有令人難忘的經驗？

15 年前，在倫敦與一批朋友一起分租工作室，當時只擁有一張工作桌。因為不須要簽訂長期租約，一個月僅需支付 140 鎊（約台幣 7,000 元）的費用。當時工作室在 Old Street，也就是現在非常潮流的東倫敦文創集散地。

Georg Baldele 代表作

1. Booogalooo

設計重點 一次到位且具生命力的設計

+ 為私人遊船訂製設計的奢華水晶吊燈〈Booogalooo〉，主體使用彎曲扭折的碳纖材質，水晶綴飾環繞其外，創作中遇到最大的挑戰為材質的選擇，此產品由於位於船體內，重量不得重於 100 公斤，長不得超過四公尺，需強壯且輕盈，並兼具奢華亮麗的外觀，最重要的是有保有他的個人創作風格。

+ Georg 的作品一向充滿生命力，崇尚有機律動感。腦中記掛著預算限制，因此 Georg 須讓設計一次到位，沒有多餘的時間及金錢重來。在幾天內嘗試各種材質後，創造出完美的主體迴圈造型——一個有律動、具生命力的造型主體，佐以光線透過水晶折射設計。客戶大為欣喜，並在三個月後完成作品。現在除了該船艙限定版外，Georg 更著手創作以該主體造型迴圈延伸的作品，如項鍊等。

1. 彷彿有生命力的〈Booogalooo〉水晶燈。
2.3. 飄浮蠟燭好似電影哈利波特中的場景。

2. Fly Candle Fly

設計重點 美感且安全兼具的裝置藝術

..

+ 讓 Georg 一炮而紅作品的燈飾〈Fly Candle Fly〉漂浮蠟燭，靈感來自於他玩賞蠟燭時的靈機一動，若將蠟燭懸浮吊掛起來，這個「懸吊」的形式充滿奇想氛圍，而且市面上從未有人創作漂浮蠟燭燈飾。

+ Georg 嘗試各種蠟燭的組合排列方式、尋求可執行的最佳技術合作。開發期間，為求兼具安全性及美感的吊掛技術，Georg 嘗試了超過一萬根蠟燭的試驗，才成就出第一個漂浮蠟燭懸掛模型，歷時一年，才將產品量產並發售。

+ 過程中最大的挑戰在於產品須要特殊的技術支援，必須找到具備能力執行團隊合作，也須要找到相信〈Fly Candle Fly〉產品價值的伯樂，將它推廣到市場上，而 Ingo Maurer 即是當初慧眼獨具的伯樂。

-18-

Marc Newson

不滿足現況，那就大膽創造未來

採訪 ‧ 撰文：牛沛甯 ／ 圖片提供：Marc Newson

ABOUT

Marc Newson，1963 年出生於澳洲雪梨，以倫敦做為發展基地，是當今全球最有影響力的工業設計師之一。他的作品涵蓋家具、家用品到汽車、飛機乃至太空船，客戶遍及各領域與世界各地，作品〈Lockheed Lounge〉在當代藝術拍賣品中，穩居家居設計的最高價寶座。在 Marc Newson 的字典中，創新、科技、經時間淬煉的設計為他此生前進的最高宗旨。

在有幸訪問這位設計金童前，必須先把他的響亮名號與身價地位放一旁，花上整天時間瀏覽一遍他在設計界踏過的足跡，和讓那些一字排開的龐大數量創作給衝擊洗禮。然而，光是如此渺小地嘗試感受一下這位傳奇人物近 30 年來的設計之路，就已經能大大顛覆許多人對於「設計師」這名詞的想像。

如何開始設計之路

桌椅、相機、服飾、球鞋、手錶、香水瓶、廚具、甚至調味料的罐子，舉凡家的空間裡可以觸摸得到的大小東西，他幾乎都設計過；走出家門，餐廳、精品店、服飾店、酒吧、錄音室、飯店、機場貴賓室，處處皆是他身影；在日新月異的科技中，他以人類文明的腳步征服汽車、遊艇、飛機，甚至在腦中駕駛太空船，邁向更遙遠未知的世界。他不滿足於現況，更不甘於平凡。

天馬行空的兒時記憶孕育豐富設計力

才華與天賦或許是註定，但習性與人格的造就養成，兒時經歷往往扮演最深層的情感推手，那巨大不可預測的感染力，捲著年少時期的Newson通往遼闊又刺激的創作旅程。60年代的經典卡通【傑森一家】（The Jetsons）在他的幼小的心上紮了根，圓頂上掀式飛行船，更可方便摺疊收納成公事包，象徵著舊時代對於未來科技的憧憬藍圖。在Marc Newson的作品中，無縫設計與流暢線條，正是來自於年幼時期的美好想像，即使今日我們並未活在【傑森一家】的世界中，Newson卻也不曾背棄兒時養成出「復古未來主義」的嗜好，他說，既然買不到已經在腦中成形許久的產品，他便親自創作，於是那線條簡潔俐落、外型前衛科技、擅長運用金屬和整合多種媒材，有時再搭配飽和大膽的顏色，成為Newson風靡國際的註冊商標。

家庭環境也是造就 Newson的另一個重要推手。從小父母親離異，Newson在外祖父的鼓勵之下，以拆卸手錶和收音機、重組腳踏車度過了沒有父親的童年，當時的澳洲不比歐洲進步，Newson帶著不滿身邊現有事物而產生的憤怒沮喪，開始不間斷地創作，再加上與他年僅相差20歲的年輕母親，骨子裡帶著時尚設計天份，外加對寶貝兒子的期許遠見，母子倆環遊世界出走整整1年，對Newson也帶來莫大的影響。曾經在一次的日本之旅中，總算讓Newson見識到新舊文化的衝突交匯所帶出的創意火花，在強烈的東方衝擊與日本精緻產物的驚歎中，他漸漸累積了國際視野與內心沈寂多時的創造力，帶來往後充滿凝聚性、追求完美無縫的高品質設計觀。

創作，不需被定義，也不需受到限制

對於Newson來說，不但宇宙、天空無邊界，藝術和設計這兩大習題在他的創作中從不須被定義，更不受領域、環境、甚至學校科系限制。大學時進入雪梨藝術大學（Sydney College of the Arts）就讀雕塑和珠寶製作，提供他開始創作的機會，並習得各式焊接、鉚接、車床加工等技能，但Newson的本事當然不僅於此，他大學的畢業作品設計了一張椅子，但椅子怎麼會跟珠寶扯上邊呢？「我說服教授，椅子跟珠寶其實是有關聯的，因為它們的特性都是『被身體親密地穿戴』。」信服的不只是當時的大學教授，也是那些之後被Marc Newson打開的新世界所豐富了視野而心服口服的消費大眾。畢業後，Newson又設計了幾張椅子，在雪梨的Roslyn Oxley9藝廊展出，最終以3,000元美金賣掉其中一張椅子〈LC1〉，也是之後創下當代家居設計中最高價拍賣品〈Lockheed Lounge〉躺椅的前身。

〈Lockheed Lounge〉在瑪丹娜的 MV 中亮相。

IDEA ➡ PROTOTYPE ➡ PRODUCT

從創意到創益

除了年輕才氣,掌握時運與建立人脈奠定創業基礎

在不勝枚舉的創作中,其中一件讓他舉世聞名的〈Lockheed Lounge〉,是Newson 在23歲時親手打造的傳奇藝術品。1990年被設計前輩菲利普・史塔克(Philippe Starck)選為紐約派拉蒙飯店(Paramount Hotel)大廳設計中的一員;三年後, 流行樂壇天后瑪丹娜在單曲〈Rain〉的音樂錄影帶中,性感慵懶地坐臥它身上亮 相,前衛冷調的造型,讓這限量十多尊1,000美金起家的鍍鋁金屬椅,自出生後 即被不同博物館和富人收藏,到最後甚至打破紀錄,以2,100,000(約6千5百萬台 幣)美金的天價拍賣售出,Newson正式成為當代藝術市場中令人稱羨的佼佼者。 而〈Lockheed Lounge〉之所以能擁有今天的地位,除了它如水銀雕塑品般流暢前 衛的創新設計,更在於它以全金屬手工製作,增添了執行面上的挑戰。

其實在成為佼佼者前,Newson也經歷過一段「瞎子摸象」的探索期。在一間他 與朋友分租的工作室外的花園,他用一把電動廚具刀和鋼絲刷製作〈Lockheed Lounge〉的原型,他坦誠當時並不知道該怎麼完成腦中的構想。起先,他用玻璃 纖維築起椅子的外層架構,企圖用單層鋁片覆蓋,但卻失敗了;最後,他想到把 鋁片切成小塊,再用木槌與鉚釘一個個銜接成形,歷經六個月反覆試驗修改,這 些高難度並耗費成本的限量訂製品,最終還是找到了一群懂得欣賞的伯樂。

累積大量的知識與實力,堆疊出成功的創意與設計

應該說Newson的腦中早已裝載著源源不絕的前衛點子,以及那些尚未在大眾面 前亮相的商品雛形,但更重要的是他知道如何實踐成功的方法:努力。離開學校 後,他花了很長的一段時間自學如何真正「製作」設計,當中最讓他耗時精力 與時間的是那些複雜繁瑣的工程學與材料知識。他認為,想法與靈感和技術層面 比起來是相對容易的,而最困難的正是如何將黃色皮製素描本裡的創意兌現。除 了金屬外,Newson也接觸碳纖維、聚氨酯、皮革、合成橡膠、航太纖維等各式 材質,在設計的沙漏中以小分子不鏽鋼珠取代傳統沙粒填充,甚至花上三個月 時間在曼谷學習柳條編織,為了製作一張完全靠木條旋轉成形的椅子(Wooden Chair,目前是紐約現代藝術博物館〔MoMA〕的收藏品)。

大理石也是Newson情有獨鍾的材料之一。在BBC幫他拍攝的紀錄片中,拍攝團 隊來到義大利北部的工廠,帶觀眾一窺那些由整塊將近30噸重的大理石,如何切 割、研磨成不到半噸的桌椅工藝品,製作過程令技師為之驚歎,「每一次接觸這 些新材料,就好像在上一堂新的課,做一個新的實驗」,Newson說。從一件又一 件不同的作品中開發新知識,並運用在大規模商業生產的項目上,讓他的設計觸 角得以無限延伸。對他來說,在天賦設計靈感背後,由這些特殊材質引領的實驗 與製作過程,有時更超越商品本身的賣價。

三大創益 KEY POINTS

❶ 兼具設計創意與知識實力

要成為一個突出的工業設計師，不僅應具備出色的設計創意，更多人忽略的其實是創意背後的知識基礎，若能持續累積扎實的知識與實力，將發揮創意時更能達到事半功倍的加成效果。

❷ 挑戰各種可能的設計形式

將一般人認為的「設計」定義放大為各領域皆適用，不同產品設計的差別只是在於材料與規模的不同而已。

❸ 具備解決問題的能力

身為設計師必須擁有解決問題的能力，並創造更新、更好的事物。生活中由小到大的所有物件，都能因高品質和好設計而到達更好的未來。

好的設計必須禁得起時間的考驗

每個人都好奇Newson 30年來幾乎橫掃全球設計界，合作過的客戶不僅僅遍布世界，也橫跨時尚、汽車、家居、航太、科技等領域，紐約時報甚至以「那麼還有什麼是Marc Newson沒設計過的東西？（Is There Anything Marc Newson Hasn't Designed?）」為他的專訪報導命名，究竟，他是怎麼辦到的？

「我認為我的所有作品彼此都有關聯，如同一條線，串起了不同創作，讓它們各自具有高辨識度。」對他來說，那就是「設計」的定義，設計手錶、汽車和飛機的差別只在於材料和規模不同，但在商品背後，他解決問題並創造更新、更好的事物，這是身為傑出設計師理當具備的能力。Newson也說：「除此之外，好的設計必須經得起時間考驗，我希望我的作品能維持10年、20年甚至更久。」在Newson對於「設計師」一職認定的資格保證書中，卻是多少當代創意工作者望塵莫及的地位。

不斷跳脫框架是設計前進的最大動力

而Newson所指的好設計與高品質，也並非只是遙不可及的奢侈品，除了那些我們無法擁有的的概念噴射機、空中巴士A380、太空船之外，Newson設計的手電筒、衣架、門擋、相機、鍋碗瓢盆，在他的改造之下，原本理所當然的生活必須品，更符合他腦中平行宇宙裡所認為的未來世界烏托邦，該擁有的美好狀態，「我總是感到不滿足，對於很多既定存在的事物，會有一股難以抵擋的衝動去改變它們。」童年時對於生活的憤怒，卻在未來推著他向更高、更遠的目的地邁

進。2014的下半年，蘋果首席設計師強尼·艾夫（Jony Ive），同樣也是Newson十幾年的設計圈老友，網羅他加入蘋果的特殊項目設計工作，兩人過去曾在諸多聯名商品上激盪出高人氣與影響力，而這項Marc Newson的加盟新計畫，再度讓全球設計迷引頸期待。

對於許多創意工作者而言，不斷跳脫框架是在設計產業中工作能歷久不衰的前進動力，但Newson卻好似從來不存在於任何框架中。有人說他是設計界的畢卡索，但他更像個無所不能的太空人，在藝術和設計的範疇中，效法兒時偶像阿姆斯壯登上外太空，為全人類歷史在月球踩上第一腳般，當個領頭先驅。不僅於此，在他浩瀚無垠的設計宇宙中，未知沒有邊界，設計師和太空人同樣在推著人類世界的歷史前進。在成名多年後，這位看上去帶著點不可一世的明星氣息，卻仍究懷抱著男孩夢想的 Newson，雖然尚未完成飛向太空的任務，但毋庸置疑的是，未來已經指日可待。

跟著 Marc Newson 找創作靈感

WHAT TO SEE >>>
你電腦Browser裡的「My Favorites」或「Bookmarks」有哪些？
+ 大部分是經典汽車的網站。

WHERE TO GO >>>
+ 聖詹姆斯公園（St. James's Park）：倫敦市中心裡美麗的隱居所。我常帶我兩個女兒來這散步，從樹叢中看著衛兵交接。Map 66
+ V&A博物館：尤其是關於日本武士的盔甲和刀劍館藏。 5
+ 西敏寺大橋（Westminster Bridge）：這裡可是欣賞日落的好去處。 67
+ 約翰索恩爵士博物館：新古典建築家約翰索恩爵士的家，那裡有許多約翰的作品，也有他個人收藏的畫作及古董等等。 1
+ 裘園：倫敦皇家公園之一。 27

HOW TO DO >>>
如何讓自己保有不斷創新的能力？
我總是被一種對於存在事物的不滿足感給不斷刺激，然後好像強迫症似地想去改變它們。我喜歡那些新發現的科學與新科技，總是給我許多靈感去創造。

在倫敦，如何被看見

對於志在天下的年輕創意人，你有什麼建議？

持續的創作和學習東西如何被製造；盡可能的旅行然後觀察周遭事物。

©2007 Marc Newson Ltd. Image background NASA

Marc Newson 除了設計家具、家用品，還把設計領域擴大至設計飛機。

Marc Newson 代表作

1.	Qantas A380

設計重點 空中巴士須以謹慎嚴謹的態度對待每個小細節

設計〈Qantas A380〉時，除了須考量且確認每個細節，也著重在整個團隊的開發。

+ Qantas 澳洲航空的最大機型 A380，這件作品或許是 Newson 的創作中最困難但也是最有成就感的一件。

+ 花了四年時間才完成，為了兼顧最高安全原則，每個小地方都不得馬虎，在 Newson 的設計中，他放大檢視機艙中的上千個細節，做撞擊測試、符合防火標準，即使乘客在搭乘飛機時並不會察覺到大部分精心設計。對他而言，設計飛機就像設計一個小型世界，在天空中，你必須創造一個充滿氧氣和人性的環境，讓人們生活在其中。

+ 在 Qantas 的案子中，Newson 或許只能有 5％的創意發揮，其餘則是複雜繁瑣的技術挑戰，但在此龐大團隊運作中，不僅考驗 Newson 與 Qantas 之間的合作關係，Newson 更希望扮演其中的一顆棋子、團隊的一員，並參與了整件案子從頭到尾的開發與執行，對他而言這就是設計，也是他與每個客戶的合作態度。

-19-

Paul Cocksedge

靈感即是個人品牌風格的源頭

採訪・撰稿：李宜璇／圖片提供：The Vamp and the portrait of Paul：Mark Cocksedge、
Living Staircase & Bourrasque：Paul Cocksedge Studio

ABOUT

Paul Cocksedge，倫敦工業設計師，和 Joana Pinho 共同在倫敦成立 Paul
Cocksedge Studio，歷年來作品以產品設計、建築空間及雕塑見長。近年來作品在
亞洲也廣受歡迎，燈光裝置作品〈Bourrasque〉（狂風驟起）自 2013 年起於台北
寒舍艾麗酒店大廳常態展出。

雖然一開始沒有立定非常明確的生涯計畫，但埋在心中的藝術因子卻是無
法忽略的，Paul 藉著廣泛的學習，確定了從事藝術設計的心。然而，他卻
也不急著建立起個人風格，因為他知道只要一步一腳印，穩健地踏著每一
步，終會在這條路上發展出獨特的專屬特色，如今，他做到了。

如何開始設計之路

不自我設限才能從中摸索出自己的位置

前往位於東倫敦的藝術烘培咖啡店E5會面Paul Cocksedge，工作室助理提到，他會騎自行車從工作室過來。我在當天晴朗的午後，在E5烘培咖啡店前期待騎著腳踏車的人影現身。時間一到，Paul現身了，但並非意料中騎著腳踏車赴約，而是身著合身剪裁西裝，帶著iPad出現。「我很常到這間咖啡店」，Paul輕鬆的說著。店內放著東倫敦風格街頭嘻哈音樂，我們選了戶外座位坐下，一邊輕啜飲料，一邊開始聽著他娓娓道來他的創作旅程。

「你從台北來嗎？你知道嗎？我的作品正在台北展出！我剛和我的朋友，台北寒舍艾麗酒店的經營者，他最近來倫敦，還送了些月餅給我，我們一起慶祝中秋節。」Paul興奮地說著他與台灣的連結。他與影像資料上略有不同，相較於影像資料的嚴肅、沉靜，現實生活中的他，講話節奏緊湊，帶著些微易被忽略的焦慮，那種創作所需的必要焦慮。

青年時期的Paul曾夢想成為飛行員，這樣的嚮往，讓他在大學主修物理及數學。Paul說：「你知道當我們還是青少年時，我們都不知道自己想要成為什麼。我很幸運的是因為我的主修科系讓我得以不停地認識新朋友，不停的認識新的事物，接著找到自己的位置。」一股想探索藝術的衝動，總是騷動Paul的心，因此他竭盡所能同時學習四個學科：物理、數學、設計及藝術。在設計的領域中，他專供工業產品設計，這段期間，也接觸了產品製作技術，以及材質的使用。由於深深受到藝術的吸引，他進入英國藝術界的聖殿RCA，鑽研工業設計，並遇見了事業上的重要貴人——Ron Arad。Ron是藝術設計界的傳奇人物，對於他的描述廣泛地跨越建築師、設計師及藝術家，他的才華洋溢以致人們無法以單一頭銜來形容他。RCA的工業設計課程在Ron Arad的領導下，非僅專注於「工業設計」，反而更傾向藝術化，對於Paul而言，課程內容完美地混合了設計與藝術，這正是他想追求之路。

「我感到藝術是主動來找我的，我知道我生而註定要走這條路。我認為設計以及藝術是完美的混合體，更重要的是我得到的自由，他讓我循著自己的自由意志，探索藝術世界。」Paul表示。在RCA學習期間，與同學、教授們一起徜徉於藝術設計，也認識了影響設計生涯的其他重要人物，例如德國設計師Ingo Maurer，以及名設計師如ISSEY MIYAKE等，這些設計師的創作以及生活態度，深深地影響求學時期的Paul，他體認到追求藝術之路，將會是填飽心靈嚮往的唯一道路。

專注創作本身，而非專注於創立品牌

他從未主觀意識地去創造自己的個人風格。20幾歲出頭的Paul，相當忠於自己的靈感。當時的他並未做任何長期的規畫，而是盡力去實現當下每一個靈感。順著創意一路探索各個創作領域，諸如燈光設計、材質設計等。

Paul認為：「『品牌建立』這個詞對我來說是可笑的，我們不會決定說『我們就要這樣建立我們的品牌』，而是專注於創作作品，我們不是這樣做事的。」在RCA時，認識了就讀傳播和設計的同學——Joana Pinho，因Joana極為欣賞Paul的創作概念進而合作。幸運地，當時的合作相當成功，從此展開常年的合作模式——由Paul主力從事創作及生產，Joana專攻經營策略的掌控及傳播，如此一路合作，共同成立了「Paul Cocksedge Studio」。

©Paul Cocksedge Studio

作品〈Bourrasque〉在台北寒舍艾麗酒店展出。

IDEA ➡ PROTOTYPE ➡ PRODUCT
從創意到創益

將自我逼迫到極致，因為犧牲是為了產生更好的作品

「如果你想成為像我一樣的設計師，犧牲是必要的。」Paul提到你必須努力的工作，而且需承受在初期，常會有入不敷出和生活極不穩定的狀況。「早年我做了這些犧牲，但當時我並沒有比這個更完美的選擇。我的朋友們告訴我：『Paul你看起來跟學生時期一模一樣！』我就像是一個大孩子！我從未長大，也不成熟。」更者，Paul提到成為設計師的必要元素——常保開放的心，必須把自己暴露在全然的藝術環境下，不停地嘗試去打開自己的心胸，當身邊的朋友逐漸建立穩定的生活且成家立業時，設計師們卻必須盡力把自己逼迫到開放的極致，以求在創作上開花結果。

參展是拓展人脈且邁向成名的絕佳機會

少有設計師在剛出社會時，便能在畢業展中大展光芒。Paul是連名設計師Donna Karan都為之驚豔的年輕設計師。在RCA的畢業展中，他發表了結合創意材質、程序設計，並連結電力系統設計以及雕塑的作品，這充滿實驗性的創作讓他在畢業展中脫穎而出，吸引了Donna Karan的目光並買下全套作品，這不僅使Paul聲名遠播，也因得到資金而能持續創作。而成名的關鍵則是在25歲的前後幾年，指導教授Ron Aran舉薦他給德國知名設計師Ingo Maurer認識，因而獲得2003年在米蘭設計週發表作品的機會，且也在設計展中大放異彩，參展期間也結識了許多世界知名設計師，透過彼此的好評相傳，「Paul Cocksedge」這個名字開始在設計圈中傳開來。

三大創益 KEY POINTS

❶ **個人風格來自於順從每一個靈感創作**
不用刻意建立「個人風格」，順著你的每一個靈感創作，一路下來，創作風格便會自然而然產生。

❷ **享受經營也是一種創作的過程**
經營事業本身，也是一種創作實現的過程。創作者及經營者角色的轉變，帶來設計思考的轉變，也能激發與團隊間的創意激盪。

❸ **掌握有效傳播方式，將自己推廣到世界舞台**
熟諳傳播對於推廣作品的重要性，有計畫地將作品透過攝影、語言，妥善地包裝，再透過因不同溝通地區、對象而設計的不同溝通計畫，成功將作品推向國際舞台。

©Paul Cocksedge Studio

1. 空間綠化能降低辦公時的壓迫感。
2. 透過螺旋樓梯將各樓層的辦公人員聚集起來。

米蘭設計週結束後，Paul受邀提名入圍倫敦設計博物館年度設計師，同年也獲得BOMBAY SAPPHIRE GLASS獎，Paul藉著這筆獎金成立同名工作室，並吸引Swarovski、BMW等知名品牌主動尋求合作，開始了精采的創作生涯。「如果你的創作十分新穎，參加展覽以尋求曝光相當重要。」Paul說。對他而言，參加展覽絕對是將他設計之路推上巔峰的契機；參展不僅可以得到曝光機會，更可與其他設計師、產業從業人員互相交流學習，這些人脈，都在日後成為發展的助力。Paul認為：「造就事業成功的事件不只有一個，有許多小的事件成就了我現在的事業。」此外，Paul也提到他的作品在中國也頗受好評，他深知中國的影響力日漸強大，在藝術上的影響也不容小覷，有許多中國客戶願意資助藝術家的創作且承擔風險，因此Paul特別將工作室的網站中文化，積極拓展中國市場。

適時調整設計師與經營者的角色，才能有效帶領團隊

當設計師成為經營者，角色的轉換將帶來設計思考的改變。Paul說：「兩者之間有許多不同點，我有很多想法並希望完成它，因此我須要一個團隊來協助我，身為經營者也必須改變思考模式，要不斷與他們溝通並鼓勵他們。而且，經營生意也必須考慮財務、生意機會等更多的層面，而非僅限設計本身，不過這對我來說相當刺激。」雖過程困難，卻也逼迫他邁入事業的另一個層次，並在經營上實現無限的創意。

對Paul而言，失去靈感是他最害怕的事，無法創作則讓他憂鬱。他說：「如果我不快樂，我身邊的人也會不開心，如果起床時沒有新的靈感，我會非常緊張。幸運的是，至今為止，我從未有失去靈感的時候。」倫敦豐富的藝術文化場景，如倫敦文創潮流集散地的東倫敦，存在著許多藝術工作室，雕塑家、畫家、藝術家等，給予他豐富的創作靈感。生活在倫敦的他，不停參與著許多藝術家創作影響城市的過程，這樣共同創作的生活經驗，相互滋養著所有生活於倫敦的設計創作者。雖眾多藝術家的存在使得倫敦成為名副其實的創意之都，但要「脫穎而出」卻也相對更顯困難。Paul認為在競爭激烈的倫敦，你可以埋頭享受創作，不管他人評論，但做為須銷售作品為生的工業設計師，成名極必要，眾多有才華的人們，努力在倫敦發光發熱，讓倫敦名符其實成為最適合發展創意，卻也較困難出頭的城市。

在不同的國家推出作品，需同時調整與觀者的溝通方式

Paul在這激烈的環境下也獨自發展出一套生存的方法，當談到事業國際化的重要性時，Pau便提出了「傳播方式須因地制宜」的觀點。他提到傳播的方式儘量不要針對特定小範圍群眾設計，而是轉向與大眾溝通，盡可能地讓傳播範圍極大化。他舉例說：「若希望作品在倫敦出名，那就要打出足以讓倫敦記者驚豔的點；若是想將作品推向其他國家，那就要依照不同國家的文化來調整溝通方式。」Paul為了讓作品廣泛且完美的推廣至全世界，也特別請攝影師為作品拍攝圖像，並廣泛接受採訪，同時盡可能地拓展人脈，讓作品廣泛地傳播，讓更多人認識他的創作。

在倫敦，如何被看見

對於志在天下的年輕創意人，你有什麼建議？
成功沒有捷徑，你須要誠實地面對整個過程。做任何你想做的事情，如果不成功，沒關係，如果成功，很棒，不要試著去逼迫事情成功。享受從其他藝術家身上得到靈感，但不要模仿成為他人。你無法成為他們，你必須找到你專屬的位置。

跟著 Paul Cocksedge 找創作靈感

WHERE TO GO >>>

+ **V&A博物館**：倫敦眾多激發靈感的博物館之一，在此你可盡情探索令人驚豔的展覽，並沉迷其中。**Map ⑤**
+ **泰特現代美術館**：我喜歡到倫敦Southbank區，盡情沉溺在藝術展覽中。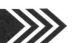
+ **London Fields, Hacknet, London**：這是距離我的生活居所最近的綠地。更棒的是有一個奧林匹亞尺寸的戶外溫水游泳池，整年都可以享受戶外游泳的快樂。
+ **Cos服飾店**：我喜愛Cos所發表的服飾，而且購物後還可以到附近的中國城享用港式點心！
+ **Holloway Road Recycling**：在這個物資回收場，發現了給予我「The Vamp」揚聲器創作靈感的第一對廢棄喇叭。

HOW TO DO >>>

在設計之路上曾遇到什麼困難？如何克服？

由於創作牽涉大型建築設計、室內空間設計等，因此常需與工程團隊合作。這類的創作，過程牽涉相當複雜的程序，有相當多的風險須要考量，並不僅僅是將作品展示出來如此簡單。我希望每一個創作燈能發展到極致，因此伴隨而來的是許多關於預算、時間、溝通等壓力，須多方考量後，才能精準地完成。身為設計師，你必須很堅強，堅強到可以承受得了這些。

WHAT TO DO >>>

你的日常興趣／娛樂是什麼？

我喜歡社交生活，享受與人們談話的過程。同時也喜歡美食！此外，我也常去參觀展覽。我相信體驗及觀賞的越多，這些收獲都會反應在我的設計創作上。

Paul Cocksedge 代表作

1. | Living Staircase

設計重點 營造開放式的綠空間，減少辦公空間的壓迫感

+ 建築空間設計作品〈Living Staircase〉的靈感概念來自於期待提供辦公大樓一個公共空間，將同一棟大樓中，不同公司的人們聚集在一起，共同享受放鬆的時光。

+ 設計特色在於圓型螺旋向上延伸、開放空間設計，且以有機植物減少辦公環境既有的生硬壓迫感。不同樓層中心布置成不同主題，頂樓開放空間可瞭望遠景、低層提供圖書空間及休閒空間，提供辦公人員在休憩時間可看書、喝茶，並同時溝通交流。

+ 此設計耗時一年半設計完工，整件工程執行的困難處在於結構複雜，因此耗費相當多時間與精力與工程團隊溝通，以使作品能夠同時呈現完美及安全。此作品為 Ampersand 建築公司在倫敦 SOHO 區的最新大樓中呈現。

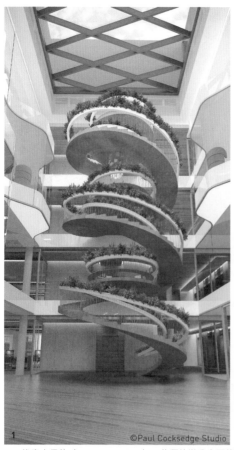

1 ©Paul Cocksedge Studio

2 ©Paul Cocksedge Studio

1.2. 綠意十足的〈Living Staircase〉，能釋放辦公空間的壓迫感。

2. | The Vamp

設計重點 老舊物品連結新科技，重新賦予新生命

+ 〈The Vamp〉拯救了舊喇叭！〈The Vamp〉將現今多因無法支援藍牙播放設備而被拋棄的舊式傳統音響喇叭，提升為可供藍牙傳輸播放的可攜帶音響系統，方便在家裡、辦公室、公園或各種場合播放。
+ 設計靈感來自 Paul 在前往工作的路途中，在街上看見許多精工製造的舊式音響，因無法與無線傳輸科技串接而遭到棄置，心生創造出串接藍牙傳輸科技和舊式喇叭的裝置，讓舊喇叭重獲新生，再生利用。此產品設計到面市歷時一年，由 Paul Cocksedge Studio 設計，遠距離與中國製作團隊合作製造，目前於 paulcocksedgeshop.com 線上商店販售。

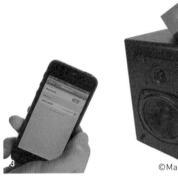

©Mark Cocksedge

4

©Mark Cocksedge

3. 老舊喇叭也能結合新科技。
4. 〈The Vamp〉有了新生命和新面貌。
5. 光不再是無形的物體，Paul 透過〈Bourrasque〉帶給光一個全新的定義。

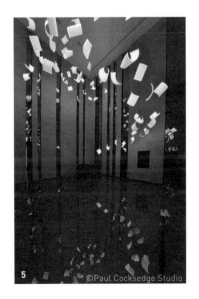
5 ©Paul Cocksedge Studio

3. | Bourrasque

設計重點 重新改變光的定義，並賦予新意義

+ 〈Bourrasque〉（狂風驟起）在法國里昂展出即大受好評，2013 年受台北寒舍艾麗酒店邀請，而在酒店優雅的大廳中展出。
+ Paul 結合了他對於光的著迷——它所蘊含的多種性格：如何點燃、如何發散、曲折、反射及灑落。同時演繹一直以來擅長操作的媒材——燈光。裝置材質為件件手工製作的 LED-lit 材質，且以肉眼幾乎無法察覺的支撐結構組裝起來。
+ 透過此作品，Paul 帶領觀眾發掘光的另一種概念，將概念轉化為平面物體，一件可觸摸、可塑形的物體，在公共空間中與人們互動。

-20-

©John Ross

Ross Lovegrove
設計的表現形式是以「人」為中心

採訪 · 撰文：翁浩原／圖片提供：Ross Lovegrove

ABOUT

Ross Lovegrove，英國威爾斯人，集工業設計師、策展人、藝術家於一身。曼徹斯特理工大學（Manchester Polytechnic，現曼徹斯特都會大學）工業設計系、皇家藝術學院設計碩士。畢業後，曾任職於 Frog 設計公司，之後前往巴黎 Knoll International 擔任顧問，設計了有名的 Alessandri 辦公室系統。1986 年重返倫敦，90 年代創立自己的工作室，合作過的客戶包括空中巴士、三宅一生等等，是一位獲獎連連和獲得商業成功的工業設計師。他的作品也被 MoMA 和倫敦設計博物館等永久收藏。

我們生活的空間裡頭，總是充滿了許多物件，有的物件單純只有機能性，但是有些物件卻能夠兼具機能和美感，甚至提升空間的氛圍和質感。Ross Lovegrove 就是一個有著這樣魔力的工業設計師，桌子、椅子、燈具或水瓶，在他的精雕細琢之下，有著原本的機能，但是卻又有如藝術品般的樣子。他的創作靈感來自於大自然，因此流動、自然、有機都是他設計常見的表現形式。

如何開始設計之路

自然無為的設計構想

Ross曾於80年代加入Frog設計公司擔任設計師一職，參與了Sony Walkman和Apple電腦的設計，豐富的經驗讓他接著轉戰巴黎擔任顧問。1986年，Ross回到倫敦開始了一系列的創作，從建築、產品、家具，都是Ross涉獵的範圍，而且他也不斷的與知名的品牌合作，從中激盪出絢爛的設計火花，也奠定了Ross在設計界舉足輕重的地位。

「在你來之前，我花了三分鐘設計了某個東西」，Ross說：「因為我想了一整夜，可以告訴我的日本助理該做些什麼。」頭髮鬍鬚都已花白，Ross Lovegrove像極了魏晉南北朝中的達摩祖師，話不多，但細細咀嚼後，會發現字字珠璣，富含哲理。怪不得，他說自己常常收到稱呼他為

「道教大師」的來信，請他演講，因為他的工業設計，充滿了自由流動的線條，彷彿從大自然之中有機發展、渾然天成。一件件無拘無束的形體，看似簡單，但又充滿巧心匠功的技藝，就像老莊學說裡頭的自然無為，能不能體會，修行在個人。

Ross的工作室在離假日遊客如熾的波特貝羅（Portobello）市集只有幾步路之隔，在原本是大戶人家後巷中的馬廄改建的房屋之中，將城市的喧囂拋在後頭。一進工作室，彷彿進到一座溫室繁殖場，桌上布滿產品設計的原型、半成品和成品，好像會自我成長一樣，尤其是那座連接地面層到地下層的樓梯，讓人無法不去注視，優美自然的線條，讓人不禁懷疑這是設計還是建築，但是很顯然的，這個名為DNA（Design, Nature, Art設計、自然和藝術）的樓梯，巧妙地結合藝術品的美感及功能性。

DNA樓梯，意旨包括設計、自然與藝術於一體的作品。

IDEA ➡ PROTOTYPE ➡ PRODUCT
從創意到創益

設計要保有功能性

表現形式（Form）是Ross最重視和自豪的。表現形式聽起來非常的抽象，不過可以從牛津字典的定義做初步的了解：「可以看得見的形狀，或是某些東西的集合」，從Ross的觀點來看，表現形式是一個設計充分的地方，它真的可以吸引人、讓人想要跟它生活在一起，那座樓梯就是這樣創作出來的，他說：「當你從上面看著樓梯的時候，你會發現從上面的邊緣開始，逐漸地成長變厚實，變成內側的扶手，這是非常複雜的設計」，就好像就是人類和設計物品之間的對話，因為「人」是Ross設計的中心「這樣的表現形式，是從人們而發想的。」因此每一個Ross的創作，都是集表現形式、科技、材料、空間而成的，但是「精神」是最重要的，那是一種賦予作品有生命力的神來一筆。

因此從DNA樓梯便能夠略知Ross所說的表現形式，在於展現富有機能的雕塑品，那座樓梯看似一座無限延伸的雙股螺旋DNA結構，讓人覺得科技感十足，和他大部分的作品一樣，因為「複雜精緻」和「科技」是Ross兩個重要的表現形式。如果問Ross要怎麼樣形容他自己，他會這麼說：「我雕塑科技，我是科技的雕塑家，我一直在尋找一種創新的複雜精緻的表現形式。」有許多人把他和他的好朋友——Zaha Hadid相比較，因為他們有著相似的表現手法，他說：「我想是因為我們在設計的過程裡頭，都在追尋自由的表現形式。或多或少也因為我們使用相同的程式和技術。尤其在21世紀我們可以用運算或是參數化模型設計，來設計讓人印象深刻的表現形式。」不過有一個非常重要的地方在於，Ross的設計還是保有功能性，「如果完全自由的發展，這樣子會變成沒頭沒腦、失去意義的設計，只是在炫技、自大的表現。」Ross說。

如此一來，Ross對於表現形式的詮釋，是在嵌入某種原則裡頭發展的，就像是自然的原則、進化的原則，如此一來設計才能是有意義的，Ross說：「以人為中心，但是不只是那麼的單調、單純的機能性。」他舉建築為例，「Alvar Alto（阿瓦‧奧圖）、Le Corbusier（科比意）、Zaha Hadid的建築，逐漸進化成有趣的樣子。不過我還是看到很多不是很好建築、也不是好的雕塑品。因為你花了這麼多時間和金錢建造一個永久性的建築，理當完美，表現形式不是丟棄式的，

三大創益 KEY POINTS

❶ 以人和精神為設計中心思想
任何的表現形式，都是從人們而發想的，不管表現形式、科技、材料，或是空間精神是最重要的，那是一種賦予作品生命力的神來一筆。

❷ 設計需具備功能性
如果完全讓設計自由發展，設計本身就會失去焦點、失去意義，只會讓產品僅僅是一個表現形式。

❸ 選材無規則
設計材料都是取自於大地，設計前要詳細琢磨產品的特性及需求，找出最適合的材料，才能創造出好的作品。

是要完美的。」他道出了一個重要的設計的關鍵,如何在過程中,把不好的東西去除,留下最好的,他說:「從歷史看來,尤其在我這設計領域,沒有很多人能夠做到無可置信的地步,可見懂得表現形式的設計師顯得多麼稀少、多麼有價值。」

設計需展現其靈魂,要發揮出獨有的精神

在採訪時所坐的椅子——〈Go Chair〉,也是出自Ross的設計,乍看像一團準備分生的細胞,等待釋放能量,不過仔細看卻像是一件精挑細琢的藝術品。Ross說:「當你坐在椅子上時,其實你是看不見的椅子的,但是從扶手側翼一路摸下去,你會發現用手就可摸透整張椅子,不用眼睛就能感受,因為這張椅子的設計就是捕捉手移動時的雕塑品。」因此,為了創造一張非常動感的椅子,他利用原本在前面的椅腳切到後方,然後利用前腳做為支撐,展開成為椅子的第一個輪廓。扶手的小洞是椅子的第二個輪廓,因為工程力學上的須要,不能完全靠後面撐起。他說:「我將這些轉換,讓這些洞成為一個雕像般的樣子。沒有洞的椅子大概只有一半的好,但是洞在這裡的意義就像是英國雕塑家亨利·摩爾(Henry

〈Go Chair〉。

在倫敦，如何被看見

對於志在天下的年輕創意人，你有什麼建議？

我大概會告訴學生，不要抄襲任何你不瞭解的東西，還有必須發展「自知」。不要盼望別人來判斷你自己都不能判斷的東西。舉例來說，如果你做了一個有著底部很小，但是平衡感很差的杯子，別嘗試用這個東西來讓我印象深刻，你應該知道有多笨。因為有些時候，與眾不同，讓人們顯著更笨。

你認為創意人可以如何改變城市？以倫敦為例。

當然可以！看看我所設計的車，由無數的泡泡組成，你可以將大理石，放在整座城市裡，會發現他們看起來非常豪華。如果可以這樣做一定很棒！我的車沒有汙染，孩子和嬰兒可以在車裡行走，因為這些他們不會被撞到，你可以想像所有的燈都來自太陽能，你可以想像這樣的城市有多棒！我太想做一個有如烏托邦的城市，不用很大，有乾淨的水，人們都想要搬來住。大約十萬人就好，裡頭住著受過良好教育、聰明的世代、專業人士，可能是科學家或生物學家等等，有著好的思想。我想那是最好的城市原型。

Moore）的手法，利用洞，來讓後面和前面合而為一，在視覺上讓你不用由前至後就能從前面一覽無遺。」他同時也提到另外一個雕塑家安尼施・卡普爾（Anish Kapoor）的作品亦是使用了同樣的技法。也就是說，當Ross在設計椅子的時候，他用一種雕刻手法思維，將不同的平面都連接在一起，彼此成為彼此的平面，沒有中斷。

Ross一直以來，都用一個美學雕塑的思維來進行工業設計，從他現今的成就來看，毋庸置疑地是一個成功的設計師，無論是在美學或商業上，都獲得巨大成功，不過他和許多業界知名的設計師不太一樣，

1.〈TY NANT〉水瓶。

很少談論有關商業或是設計顧問的事情，對此他回應：「因為我很擅長幫客戶賺錢。我做（設計）是因為我是人類呀！」他馬上指著桌上的TY NANT水瓶說：「設計這樣子的水瓶，只是因為我跟平常人一樣呀！」因此身為設計師的他，準備好隨時說不，他說：「我會想像這個不好、我們來試試別的，還是換一個方法，或者是做一些不同的。但不是說我比別人好或是不好，只是設計必須要有靈魂。那些材料都來自於大地、來自於地球，設計出來的東西有必須精神性，要以人和地球為中心。如果你不關注土地，你怎能以人為中心呢？是吧！」

大自然就是最好的靈感來源

大略瀏覽Ross的設計，會發現他的作品處於一種有機成長的自由型式，但是取材大部分以金屬、塑料、或是高科技為主，給人一種無機的感受，不過他解釋：「選材沒有規則，請別說我主要使用哪些材料，那是不存在的。」因為每一種材料的特性，都有吸引他的所在。他舉例：「有些東

33 堂 倫敦設計大師的創意＆創益思考課

跟著 Ross Lovegrove 找創作靈感

WHAT TO SEE >>>

你電腦 Browser 裡的「My Favorites」或「Bookmarks」有哪些？

+ **yatzer:** www.yatzer.com
+ **designboom:** www.designboom.com
+ **STYLEPARK:** www.stylepark.com
+ **Dezeen:** www.dezeen.com

©John Ross

2.〈Ridon〉的摩托車雕像，以碳纖製作。

西你就只能用碳纖，不過我不是因為為了使用而使用，是因為碳纖是一種特別的材料，很輕，給人驚喜。像這個名叫〈Ridon〉的摩托車雕像，可用一隻手舉。如果以後能用一隻手舉起摩托車是是很棒！因為碳纖才可以達到，如此的輕量。」因此那個雕像是他運用抽象、哲學性的思考，所創作的藝術品，他也將同樣的方法帶進工業設計的創作中。他說：「其實我不喜歡工業設計，但我就是很擅長，我也不知道原因。」或許和他所景仰的與馬龍白蘭度齊名且同樣來自威爾斯演員——理查・波頓（Richard Burton）一樣，他說：「他其實不喜歡演戲，因為他很害羞，為了避免害羞臉紅，他非常的放鬆且自然，這也造

就他成為偉大的演員」，也許是這樣與生俱來的的自信，造就Ross今天的成就。

自然和大地是Ross永遠的靈感，和他出身的威爾斯有很大的關聯，他說：「從小我就在走在大地色充滿粘土、石頭、溼度，如此原始的沙灘上。我的生長背景是在能量巨大的自然環境下，那些自然材料分量都很足夠。不過對比我的設計，頗為極端：羽量、白色的。」所以這些獨特的養分，讓他在創作上，可以比別人更為深入，達到他說：「藝術就是雕像，是反饋投射出有意義的東西。」

Ross Lovegrove 代表作

1. | Twin' Z Concept Car for Renault

設計
重點　下個世代的概念車，科技運算全面整合概念新體驗

+ 雷諾Twin' Z是與法國的雷諾汽車合作的，Ross藉由檢視自然，尤其是裡頭的系統和能量交換，概念車的計畫目的是帶出對於自然現象和當今影響的感受和瞭解。這個概念車的計畫使用了當代運算設計方法以及參數化模型，Ross和他的工作室希望透過這個計畫，揭露由大自然所啟發的靈感，成功地轉換成為新的設計語言。

+ 透過探索包覆技術、表現性的平面、輕量化結構、以及新型材料特性的方法和程序，都可以在概念車的視覺設計中發現。除了外部，Ross也設計四人座的內部，在裡頭會發現許多的黃色線條增加設計感，而且內裝設計不似傳統一件一件的物品，在這台概念車裡的空間是完全地整合在一起，尤其後座是車體的一部分，達到全面性的乘車體驗。

1-3. 雷諾的 Twin' Z 概念車從大自然中獲得靈感，進而融合當代設計後成形。

2. | Supernatural Chair for Moroso

**設計
重點** 臨摹自然塑料椅子輕量多元

..

+ Ross在2005年的時候替義大利家具商Moroso設計了一系列取名為〈Supernatural〉（超自然）的折疊椅。Ross表示這系列的椅子是設計革命性的設計，不只是設計程序的改變，因為椅子的設計也代表著新形態的視覺，而且是來自數位資料的產出。因此這系列椅子每天都可以使用，而且清涼、有活力而且健康。

+ 椅子的表現形式融合了流動和有機的自然、人體解剖學之美，更重要的是用最先進的21世紀工業化製造的。這個系列有「有孔和無孔的」，尤其有孔的椅子可以讓光線穿透，讓椅子多了些層次，可以豐富空間增添建築語彙。由於聚合物的使用，椅子不會褪色，也能使用於戶外。這系列椅子展現Ross所秉持的表現形式之美和機能性，如雕像的美感，辨識度極高。

4.〈Supernatural Chair〉擁有流線型線條的極簡美感。

-21-

Albert Williamson-Taylor

好品質是設計的唯一出路

採訪‧撰文：連美恩／圖片提供：AKT II

ABOUT

Albert Williamson-Taylor，1959 年出生於東倫敦，15 歲以前在奈及利亞生活，之後回到英國，取得布拉福（Bradford）大學土木與結構工程學士和結構工程碩士，並於 2009 年榮獲英國皇家建築師學會榮譽院士。畢業後，Albert 先後在 Gregory & Associates 和 Price & Myers 工作，之後與同事 Robin Adams 和 Hanif Kara 於 1996 年創立了自己的事務所 AKT（2011 年改名為 AKT II），主要負責工程與尖端科技的研發。公司從開張至今奪下 250 多座大獎，較知名包括 2000 年的 Packham library，2005 年與 Zaha Hadid 合作的 Phaeno Science Center，2010 年的上海世博英國館和 2012 年的 Sainsbury Laboratory。如今 AKT II 已成為世界排名第四建築師想合作的結構和土木工程顧問公司。

2010 年上海世博英國館（UK Pavillion）一種子聖殿（Seed Cathedral）那奇特且充滿未來感的造型吸引了全世界的目光，當大家齊聲讚美建築師湯瑪斯‧海澤維克 Thomas Hedderwick 時，其實幕後還有一個不太被注意到的大功臣—結構與土木工程事務所 AKT II 的負責人 Albert Williamson-Taylor，就是因為熟悉材質且致力鑽研新科技的 Albert 大膽引薦從未被使用在建築上的塑膠材質 Acrylic（壓克力），才讓這個史無前例的美麗奇景得以誕生。

如何開始設計之路

坐落於市中心偏北的Clerkenwell一帶向來是倫敦工業設計的大本營，街頭巷尾處處可見設計工作室的招牌和美輪美奐的showroom，每年五月盛大舉辦的Clerkenwell Design Festival更是吸引世界各地的設計人前來朝聖，而此結構與土木工程諮詢事務所（Consulting Structural and Civil Engineers）AKT II就位在Clerkenwell的St John's大街上時，頗有一種理應如此的感覺。

宛如大學校園般且充力活力的辦公室

尋著地址來到這棟外表不太起眼，有著樸實毛玻璃的大樓前，推開大門，告知來意後櫃檯伯伯親切的引導搭上電梯至五樓接待處。電梯門打開，空氣中瀰漫著濃濃咖啡香氣，耳邊傳來員工此起彼落的輕鬆笑聲，與其說是辦公室，不如說這裡更像是大學校園裡的學生餐廳。整個空間是開放的，除了透明會議室和逃生門外並沒有其他實體隔間。接待處擺了張厚實舒適的沙發，一旁是一座橫跨半個樓層，結構特殊的巨大金屬裝置，地上放著用透明壓克力盒裝的一個個小形雲梯、纜車模型，不自覺讓人想到小男孩的遊樂場。不一會兒，AKT II的創辦人之一Albert Williamson-Taylor走了過來，他是位約50幾歲的黑人男子，散發著知識淵博、沈穩自信的風範，說話親切也很有耐性。AKT II總共佔據這棟大樓的二到五樓，員工人數約200名左右，走近辦公區，只見工程師們專心的對著電腦埋頭工作，在他們交談過程中，看得出員工們都對Albert非常尊敬，而且是帶有敬愛的尊敬。「他們來這上班之前，有許多都是我的學生。」Albert說。原來除了接案外，他人生的另一大熱情就是教書，他很喜歡分享，更喜歡和學生們一起腦力激盪的感覺，這樣的過程總能提供他源源不絕的創作靈感，目前建教合作的學校包括Harvard Graduate School of Design、Architectural Association、KTH Royal Institute of Technology in Stockholm、CABE、BCO和Architecture Foundation。

結構工程師就像建築物的外科醫生

1959年出生於東倫敦的Albert父母均來自西非的奈及利亞，當年身為建築師的父親因為工作的關係舉家搬到倫敦，但在Albert出生不久之後又因為工作的關係搬回奈及利亞。Albert一直到15歲那年才又搬回英國，進入布拉福大學主修土木與結構工程（Civil and Structural Engineering），畢業後又繼續攻讀結構工程（Structural Engineering）碩士。Albert的父親是位建築師，從小就教他畫畫，認識建築，這樣的環境應該會讓Albert以建築師為目標，又怎會成為結構工程師？Albert笑著說，14歲的時候看到有人在畫屋子的內部結構設計圖，他當下覺得這個人好酷，就像厲害的外科手術醫生一樣聰明，從那之後他就期許自己能成為結構工程師。

Albert在布拉福念書時是80年代的初期，正是英國經歷巨大改變的時期，當時的英國還努力從第二次世界大戰的重創中走出來，大部分的產業都是製造業，沒有像今天這麼多興盛的創意產業，但Albert在研究所的客座教授Dotor Harrison卻很有先見之明，他強調接下的世界將進入一個全新的局面，結構工程師的任務不再只是把建築物蓋得穩固，好的設計將變得非常重要，這句話也深植Albert的心。

畢業後Albert先進了一間針對房屋發展的工程諮詢公司——Gregory & Associates，主要負責的房屋開發的項目，在這裡的訓練精進了他對傳統結構和材料的實力。1986年是他眼界大開的開始，他加入倫敦大名鼎鼎的Price & Myers事務所，很快地就升到資深工程師的位置，並協助Sam Price開發當時最尖端的科技——平面玻璃組件（planar glazing assemblies），他也在這裡結識了後來一起共組公司的事業夥伴Robin Adams和Hanif Kara。

IDEA ➡ PROTOTYPE ➡ PRODUCT

從創意到創益

好品質是唯一的出路

90年代初期，當時的倫敦經濟蕭條，結構工程公司的狀況都不太好，企業為了省錢，紛紛把產品外包給其他國家，想藉此壓低成本，但Albert堅信好品質是這一行唯一的出路，於是他選擇在這個最困難的時刻遞出辭呈，和有相同信念的兩位同事Robin Adams和Hanif Kara在1995年創立了結構和土木工程顧問公司——AKT（取三個人的姓氏Adams、Kara和Taylor第一個字母的縮寫），2011年，AKT因為一舉拿下兩項工程界最高榮譽，因而改名為AKT II。

了解市場的需求，才能走得長久

充滿理想的AKT II在開張第二年就以翻新都柏林國家美術館拿下大獎，這個獎項讓他們被業界看見，接著是2000年贏得Stirling Prize的Peckham圖書館建案，這一次讓全英國都認識AKT II了。而2005年的Wolfsburg（狼堡）專案則是AKT II站上國際舞台的代表作！直到今天，19年過去了，他們已經拿下全世界各地250座大獎，成為全世界排名第四建築師想合作的結構和土木工程顧問公司（也是世界上最具創新性的工程公司之一），合作的建築事務所包括Foster and Partners、Eric Parry Architects、KPF Architects、Hamilton Associates、Zaha Hadid、Rafael Vinoly Architects和Thomas Heatherwick等。名聲大噪的建案不計其數，他們卻一直都沒有忘記初衷，那就是單純想做出好品質的設計貢獻給這個社會，讓全世界看見倫敦！

三大創益 KEY POINTS

❶ 打造可以激發靈感的工作環境

許多創意都是在輕鬆、遊戲的情境下不經意迸發出來的，把工作的場所設計得寬敞、開放，給人一種可以盡情發揮的感覺，再透過一些小小的設計增添遊戲情境，靈感俯拾即是。

❷ 了解市場的需求

好的設計很重要，得獎也是被肯定的證明，但想要走得長遠，了解市場需求還是最關鍵的因素。

❸ 認真做研究以及定期與外界交流

不管達到多麼高的成就，總還是有我們未知的領域，唯有透過不斷學習做研究，定期與外界專業領域交流，才能保持我們雷達的敏銳，甚至推陳出新。

雖然得過這麼多獎項，Albert 卻不希望年輕人把拿獎當成努力的目標或成功的捷徑，他覺得做這一行得獎當然很光榮，但最重要的是還專注做好自己的設計，了解市場的須要，才能走得長久。

聊到當老闆和當員工有什麼不一樣的感覺，Albert 瞪大眼睛看著我說：「當然不一樣啊！以前一個人吃飽全家飽，覺得不爽就辭職算了，現在身上扛了好多責任，我們有兩百多個員工，這兩百多個員工代表了兩百多個家庭，他們都是我的家人，都須要我好好的照顧跟保護。」從訪談的一開始，就可以感覺到 Albert 對自家員工的重視，他非常樂意提攜努力上進的員工，更安排在職期間的各種進修，AKT II 的工作氣氛何以如此和樂，在上位者的影響真的很大。

研究團隊與終身學習精神，使 AKT II 在業界遙遙領先

除了對品質和設計的堅持外，AKT II 也非常重視研究，公司內部不但有龐大的研究團隊（Research Team），就連紐約、衣索比亞和其他國家都有小型的研究團隊駐紮。這樣辛勤地做研究不但讓公司員工能更靈活使用材質，同時也不斷發掘新材質，帶給建築師們設計上源源不斷的驚喜。而每年公司的資深工程師會輪流去哈佛設計研究所（Harvard Graduate School of Design）和倫敦 Architectural Association School of Architecture（簡稱 AA）教書，而 AA 的學生也能進入 AKT II 實習。

Zayed 國家博物館（Zayed National Museum）

從頭參與設計，用專業為構想開新窗

和一般結構與土木工程事務所最不一樣的地方在於，Albert 喜歡從一個案子在最初還只有構想的時候就參與其中，運用他的專業給予意見，確保設計和實踐無縫接軌。他認為結構與土木工程的工作不只是在接到任務後努力把建築師的設計做出來，而是透過雙方的溝通一起腦力激盪，甚至在了解建築師的需求後一邊討論一邊進行材質和尖端技術的研發工作，努力做出最符合建築師需求的材料，才能創造出讓彼此都感到驚豔的成果。與海澤維克合作的 2010 年上海世博英國館──種子聖殿就是很棒的一個例子，當時使用的塑膠材質壓克力過去從未被用在建築上，但在 Albert 了解海澤維克的需求後大膽引薦，促成了這個令人歎為觀止的奇景！

種子聖殿的內部。

在倫敦，如何被看見

對於志在天下的年輕創意人，你有什麼建議？
打破所有的規則，這樣會幫助你更快學會所有的規則。要記得用聰明的方式來打破。

跟著 Albert Williamson-Taylor 找創作靈感

WHAT TO SEE >>>
你電腦 Browser 裡的「My Favorites」或「Bookmarks」有哪些？
+ **T3 magazine:** www.t3.com
+ **Design inspirations:** www.webdesign-inspiration.com
+ **Audi car magazine:** www.carmagazine.co.uk/car-reviews/audi

WHERE TO GO >>>
+ 倫敦東區 East end Map ⑮
+ 國王十字火車站 ⑯
+ 奧林匹克公園 ⑬
+ 泰晤士河南岸 ⑧
+ Clerkenwell ⑰

HOW TO DO >>>
如何讓自己保有不斷創新的能力？
教書！

在設計之路上曾遇到什麼困難？如何克服？
當對方根本不了解你在幹嘛的時候。沒有什麼太大的突破祕訣，我們的工作本來就是幫人解決問題，儘量保持樂觀，隨時準備好接受挑戰，努力看好的一面。

WHAT TO DO >>>
你的日常興趣／娛樂是什麼？
打跆拳道。我已經打超過 20 年了，是黑帶五段，而且運動讓我冷靜、放鬆。目前也正在閱讀 *Pattern Language*。

創作過程中是否有令人難忘的經驗？
+ 作品被皇室成員和首相認識
+ 作品也被其他公司認識

Albert Williamson-Taylor 代表作

1. Seed Cathedral

設計
重點　讓建築自己發聲

+ Seed Cathedral（上海世界博覽會英國館——種子聖殿）是為了 2010 年上海世界博覽會英國館而量身訂做。當時和湯瑪斯 · 海澤維克合作，目標是希望讓世界看到英國獨特的一面，我們認為與其擺一大堆厲害的東西讓民眾進來參觀，還不如把整棟建築物變成厲害的建築，於是目標設定為：「蓋一座鶴立雞群且自己會說話的展館」。

+ Albert 建議海澤維克使用壓克力來做，雖壓克力常常出現在生活當中，但卻從未被使用在建築物上，當時最困難的部分是說服人們這是可以實現的，因為大家都覺得難以想像。

+ 製作過程從發想到完成為一年的時間，在建築物上打了 60,686 個洞，插上透明的壓克力條，白天時，大量的自然光線透過這些透明的桿子直接射入館內，照亮整個「種子聖殿」的內部；到了晚上，建築物內部的 LED 光源透過透明桿反射到建築的外牆，點亮整個英國館，十分環保節能。而具有強大韌性的細長壓克力桿，在微風的吹拂下會小幅度地搖擺，使整棟建築彷彿活了起來，充滿生命力。

1

©Huftonand Crow

1. 具生命力且環保的作品——種子聖殿。
2. 預計於 2016 年完工 White Collar Factory。
3. 預計於 2019 年完工的新加坡法院。

2.　White Collar Factory

設計重點　將設計化繁為簡

+ 辦公大樓每年在能源消耗和維修上的支出驚人，White Collar Factory 計畫就是想透過設計將舊辦公室翻新，改善不必要的資源浪費和降低維修需求，屆時製作成本將比傳統辦公室少 10 ～ 20％，而營運和維修上也會少 25％。

+ 從研發到完成需四年的時間，最有趣的地方就在於它將徹底改變人們對辦公室的既有印象，屆時一切都會被設計成最極簡的狀態。例如天花板將再也看不到冷氣的氣孔（改成天花板、水泥牆和地板的後面將設有裝冷熱水的水管負責溫度控制），電燈的開關按鈕也會消失（聲控）。

3.　Singapore Subordinate Courts Complex

設計重點　不更動地基的前提下，增加空間的面積

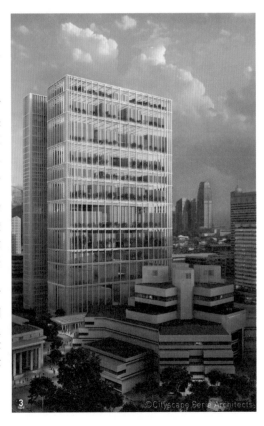

+ 這是新加坡 Subordinate 法院釋出的競標案，Albert 的公司經過設計提案後贏得委託。目標是將兩棟 1972 年建造的舊大樓進行翻修，創造出比原本多三倍的空間（多提供 60 個刑事法庭），以及打造綠色的人性化空間。

+ 設計關鍵在於如何在不改地基卻又得增加新空間的狀況下，減輕且分散建築物的重量，AKT II 成功透過一系列連接兩棟大樓的人行天橋達成此任務，除了增加空間，天橋也讓法院只開一個通往地面的出口，大大增添了法院的人事安全。

+ AKT II 團隊也在每一層樓的周圍打造陽台花園，打造綠色空間，並透過建築力學改善支撐點，讓花園幾乎為無柱子空間。自然通風的的陽台花園創造良好的空氣循環，讓這棟處於熱帶國家的大樓即使不開空調也不顯悶熱，若想感受大自然的撫慰，也不用走下樓。至於此案最困難的地方？Albert 笑著說：「說服人們這計畫是可行的！」

-22-

Kevin Owens

選擇冒險，為自己創造發光發熱的機會

採訪 · 撰文：連美恩／圖片提供：Kevin Owens

ABOUT

Kevin Owens，布萊頓大學（University of Brighton）建築系學士，耶魯大學（Yale University）建築系碩士。畢業後曾任職於加州 Hodgetts+fung 的建築師事務和倫敦 Arup Associates 建築事務所，期間製作過的案子包括 The Hollywood Bowl redevelopment for the Los Angeles Philharmonic、Kensington Oval Cricket Ground Barbados、Cambridge University Sports Centre、West Campus。2006 年，接下 2012 倫敦奧運和奧殘會的主設計師一職，因而榮獲 2012 年 Royal Institue of British Architects Client of the Year 大獎。2014 年和 Deric Wilson 共組設計公司 WOO —— wilsonowensowens，同時任教於皇家藝術學院。

2012 倫敦奧運的表現驚豔全世界，就連向來含蓄不愛表態的英國人都說這豐盛的成果讓他們燃起了熊熊的愛國心，舉國上下都瀰漫著一種有志者事竟成的 「Can do」精神。短短一個夏天發生的盛事居然能激發一整座城市的潛能，而這幕後的主設計師居然是一位 40 歲出頭的年輕建築師—— Kevin Owens，他又是怎麼辦到的呢？

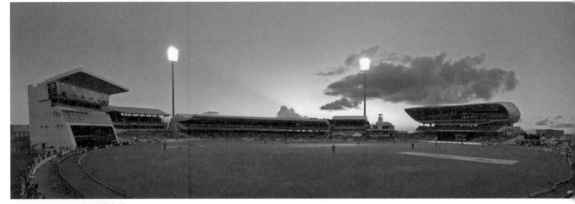

Kensington Oval 板球體育場。

如何開始設計之路

跟Kevin Owens約在Goodge Street地鐵站附近的The Building Centre一樓咖啡廳進行訪談。The Building Centre建於1931年，是一個以建築科學為宗旨的慈善機構，主要的功能是提供建築、施工方面的歷史資料，最新的科技訊息和市場調查等，讓所有相關工作者有一個可以學習，研究和辯論的空間。此外，這裡也定期舉辦展覽、活動、講座與培訓課程。一走進The Building Centre，Kevin先帶我到大廳左手邊，那裡有一個大約500X300公分的倫敦立體模型，從這樣的方式鳥瞰倫敦城，所有的建築物和地理位置一目了然，讓人可以用一種更宏觀的方式來思考倫敦。Kevin一一指出奧運公園和其他與奧運有關的建築物，介紹完後我們來到大廳右手邊的咖啡廳開始採訪。

中東四年的生活經驗讓他看見世界何其大

Kevin Owens出生於利物浦，11歲的時候隨家人搬到中東的巴林（Bahrain），在那裡度過了11到15歲的時光。對他而言，這四年的異國經驗使他大開眼界，也間接影響了他日後在探索這個世界時比其他英國小孩更多的嚮往與勇氣。在巴林的這段時間，Kevin也受到父親的建築師朋友Anne van der geest影響，開始對建築產生興趣。16歲時Kevin回到英國，到倫敦近郊的海港城市布萊頓念高中。當時Kevin計畫當一名牙醫，但念了一

年牙醫預備課程後，Kevin對自己的志向開始感到疑惑，他覺得比起當牙醫，自己真正感興趣的是設計，最後他選擇布萊頓大學建築系就讀。

在布萊頓時，Kevin遇到兩位影響他甚多的老師，一位是大一的指導老師Peter Bareham，Peter的教學風格有點傳統，強調建築師要親手畫畫、親手做模型，真正感受把一個東西做出來那種感覺，所以他對Kevin的繪圖技術要求嚴謹，不過這也讓Kevin的基本功打得非常扎實。另一位是燈光設計老師Mark Major，和Kevin特別投緣，所以在Kevin以全班第一名的優異成績畢業後，就和Mark一起在布萊頓開了一間兩人公司。因公司的規模小，等於是校長兼敲鐘，什麼都要學、什麼都要做，那段時間Kevin除了基本的建築設計之外，還常常負責其他建築專業以外的設計，例如燈光、裝潢甚至宣傳用的平面設計等等，工作內容繁複且多樣化，也練就他一身兵來將擋的好本領。

兩年後，Kevin開始思考念研究所這件事，當時班上的同學大多選擇學士畢業後去工作個一兩年，取得工作經驗後再回來念碩士，拿建築師執照，之後就這樣穩穩地做下去。但對Kevin而言，或許就是中東那四年的經歷，讓Kevin知道這個世界有多大，他也開始考慮到別的國家念研究所的可能性。

IDEA ➡ PROTOTYPE ➡ PRODUCT
從創意到創益

選擇冒險與挑戰，能讓你挖掘自己無限的創作可能

耶魯畢業之後，Kevin來到加州的聖塔莫尼卡（Santa Monica），在一間名為Hodgetts+fung的建築師事務所擔任專案建築師的職位，那是一間小小的事務所，只有20位員工，所以分工並不細，有點像當年和Mark共組公司那種感覺，什麼都要會，大家常常有機會聚在一起討論案子。Kevin也在這裡做出了他人生中第一個大案子——重建洛杉磯愛樂樂團的指標Hollywood Bowl，由山谷的形狀塑形打造出兩萬張座椅，對Kevin來說，這是他事業上最難忘的一刻。

第一個孩子出生後，Kevin受到童年啟發他的建築師Anne van der geest邀請，帶著家人來到荷蘭工作，幾年後才搬回倫敦，並在知名的大建築事務所Arup Associates上班。六年後，當一切都顯得順遂且平靜時，Kevin收到倫敦奧運主辦單位London Organising Committee的來信，想請他擔任2012倫敦奧運和奧殘會的主設計師（Design Principal）。

因為2012倫敦奧運的成功，所以現在回頭看時，大家都會覺得這是個非常棒的機會，但事實上，當時主設計師這個工作就像是燙手山芋一樣沒人敢接！讓大家不敢接這份工作的原因，主要有三點。第一：主設計師要身兼多職。要負責的不只有自己的設計，身份更像是個大總管，要處理非常多且繁雜的事情，包括內外之間的溝通和控制經費。第二：沒有人有這方面的經驗。因為奧運是一個極其繁複的專案，且關乎國家的面子，少有人有這方面的經驗，而且一接就是六年的執行期間。第三：絕對不能延誤開幕。建案延遲開幕是很普遍的事，準時開幕才讓人驚奇，但倫敦奧運絕不容許延遲開幕，不管這中間發生什麼天災人禍，都一定要在2012年7月27號如期舉行。Kevin著實考慮了好一陣子，雖說過去在耶魯念書和工作的經歷確實讓他有帶領團隊、身兼多職和擅長不同領域設計的本領，但那份不確定性總讓人感到忐忑。最後他還是選擇接下這份工作，因為對他來說，與其選擇安穩且看得到盡頭的生活，他更願意選擇冒險（Take Risk）。

別只顧眼前成果，而要考慮長遠未來的影響力

2006到2012這六年間，Kevin除了負責奧運內一些建築物的規畫和設計外，更同時身兼客戶和老闆的雙重身份；在面對London Organising Committee時，他是客戶（被委託方）要把上面的交代下來的工作做好，面對其他幫他做事的事務所時，就又變成老闆（委託方），在如此龐大且繁雜的流程下，如何透過溝通達到最理想的結果，就變成非常重要的一件事。

同時間，Kevin也一直在思索一件事，那就是如何讓一個夏天的盛宴發揮它最大的效益？在他看來，最好的辦法就是讓這場盛事永遠深植人們的記憶中。你不一定會馬上看到金錢的進賬，但這種影響力是很強大、很深遠的，就像人們現在一聽到巴賽隆納，都會「哇」的一聲，對他們來說，那就像是一個夢幻城市，讓人無限嚮往。所以在規畫2012倫敦奧運時，便是用一種「百年大計」的態度和邏輯去規畫的，例如當時格林威治公園裡要搭一個比賽場地，預計27,000個座位，最省錢的做法就是在賽場四面搭上坐台，但剛好公園的其中一面可俯瞰倫敦市，Kevin心想，若能留下俯瞰倫敦的這一面，讓攝影機拍比賽場景時能順便帶到這絕美的風景，豈不是宣傳倫敦，幫倫敦打廣告的最好機會嗎？於是Kevin跟控制預算的部門商量，把坐台改成三面，剩下那一面則留著俯瞰倫敦市，這樣連裝潢費都省下來了，因為風景無敵啊！但問題馬上來了，部門人員並不願意，因為只用三面打造出27,000個座位的成本要比四面高出許多，除非位子設計得小一點。但Kevin馬上拒絕，位子小會讓觀眾坐起來不舒服，這樣怎麼能用最好的狀態觀賽呢？

有了這樣的經驗，他們對倫敦奧運的評價也一定會很差，為了省小錢換來這樣的結果是絕對划不來的。後來，也在他的堅持之下，讓場地有了好的呈現。

奧運結束後，Kevin 的期待的目標果真發生了，短短一個夏天，六個禮拜內發生的事情先是讓倫敦人信心大增，越來越多「Can do」的精神開始發酵，盛事真的能激發一座城市的潛能。

選擇用奧運經驗，扮演溝通橋樑

這時的 Kevin 也開始思索接下來的道路，他深感自己再也不能回到以前的生活，與其在一個建築事務所裡當一個專注於設計的建築師，一天到晚想的就是如何做出下一個最高的建築等，他覺得自己的奧運經歷可以給這個社會更多。奧運的經驗讓他學到，聰明的人很多，有才華的人也很多，但要與他們合作，做出大家都滿意的成果卻不容易。一個專案常常會有兩個不同的聲音出現，一邊要紅的，一邊要藍的，結果出來一個紫的，那最終大家都不會開心，但這種事情卻常常發生，搞到最後大家都選擇漠不關心，把自己分內的事情做好就好了。而 Kevin 想要的，就是在這些專案裡扮演一個溝通的橋樑，或者說一個優

溫布利球場的設計圖。

秀的膠水，讓設計的過程可以達到大家都滿意，甚至比原先預想更好的結果。他再一次選擇走出自己的舒適圈，擁抱風險，與在奧運工作上認識的同事 Deric Wilson 合夥，開了一間主打多科學設計領域（multi disciplined design field）的公司 WOO（wilsonowensowens），專門負責活動規畫、展覽、城市設計、產品設計等案子。

WOO 未來的短期計畫是希望能繼續幫助許多不同的專案，而他自己的短期目標則是到世界各地演講，分享 2012 倫敦奧運的經驗，同時幫助奧運下一站的城市——里約。

在倫敦，如何被看見

你認為創意人可以如何改變城市？以倫敦為例。

1. 別挑簡單的路走（don't take the easiest route）。

2. 放開心胸，保持開放的態度是至關重要的，多聆聽、接納、回應，然後讓這一切變成你自己的。

3. 做真實的自己。

三大創益 KEY POINTS

❶ 好的創作者必須熟悉許多不同領域的事物

除了專精的技術和優秀的設計想法之外,一個好的創作者還必須熟悉許多不同領域的事物,才能透過這些知識和經驗看到遠景,掌握正確的方向前進。

❷ 大膽冒險

永遠要記得把自己從安逸的舒適圈裡拉出來,那份冒險所帶來的不確定性或許像燙手山芋一樣讓人感到驚慌忐忑,但卻是持續進步的唯一可能。

❸ 別只顧眼前成果,還要考慮長遠的發展

不以短視思考一件事,也不要只顧著把眼前最十萬火急的部分處理掉,而是把時間看得遠一些,想著這件事能帶來多少影響力,用不同的方法去看待、處理時,再思考是否會帶來效益更大的結果。

溫布利球場的設計圖。

跟著 Kevin Owens 找創作靈感

WHAT TO SEE >>>

你電腦 Browser 裡的「My Favorites」或「Bookmarks」有哪些？

+ **Dezeen:** www.dezeen.com
+ **Liverpool Football Club:** www.liverpoolfc.com
+ **BBC Sport:** www.bbc.com/sport

WHERE TO GO >>>

+ **格林威治公園**：提醒我倫敦到底是一個什麼樣的地方。**Map ⑫**
+ **奧林匹克公園**：這個地方我去了六年，開幕那天帶著我女兒一起去，對我來說是一個充滿靈感的地方。**⑬**
+ **泰德現代美術館的螺旋廳**：讓我聯想到遺失的世界又重新被尋回。**㊲**
+ **約翰索恩爵士博物館**：讓我想到縮小版本的英國。**❶**
+ **里奇蒙公園**：讓人覺得煥然一新，喜歡在這裡溜狗，感覺像身至另一個世界，不像是身在倫敦。**⑭**

HOW TO DO >>>

如何讓自己保有不斷創新的能力？

要常常問自己「Why」而不是「What」，眼光要放得夠遠，不要害怕冒險跟改變。找一天把自己整個腦袋清空，騎騎腳踏車放鬆一下。

在設計之路上曾遇到什麼困難？如何克服？

每次遇到人生的交叉路口，尤其是換工作的時候都會覺得特別緊張，我這一生最大的冒險就是加入奧運，因為當時我在一間很大很優秀的建築事務所上班，但這種很安逸，可以清楚看到未來道路的生活卻讓我感到害怕。當時奧運的工作內容很模糊，有很多須要靠自己摸索，接下這份工作不僅僅只是接下而已，而是必須向人們證明你的存在是有意義的，你的設計是有價值的（the value of design）。至於如何去克服，我覺得要懂得去說服人，而且必須用對方聽得懂的語言去溝通。

Kevin Owens 代表作

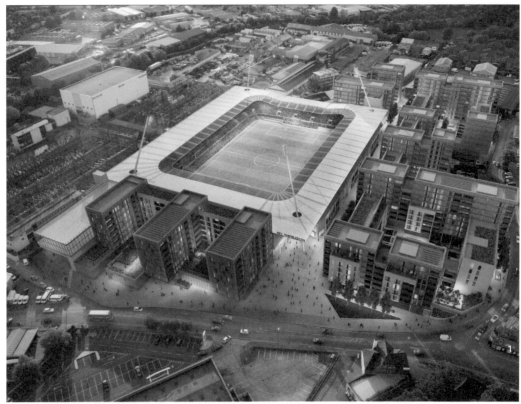

1.AFC Wimbledon 球場

1. | AFC Wimbledon

**設計
重點** 打造可容納兩萬人的比賽場地

..

+ 1991 年，Wimbledon F.C. 足球隊決定搬遷到 Milton Keynes，這個決定讓原本支持 Wimbledon F.C. 的球迷
 們感到非常失望，並決定自組一隻新球隊，於是 2002 年「AFC Wimbledon」（AFC 溫布頓）就此誕生。

+ AFC Wimbledon 的年資雖淺，但這些年來在足球界上卻締造了非常輝煌的成績，還兩度獲得傳奇性的大
 勝利，優秀的表現讓 AFC Wimbledon 累積了越來越多的支持者，但每年遠道而來觀賽的民眾卻使得只能
 容納 5,000 人的場地逐漸不敷使用，最後他們決定在以前的溫布頓賽狗場（Wimbledon greyhound track）
 上重新打造一個耗資 1,600 萬英鎊（約 7 億台幣），可容納兩萬人的新球場。

+ Kevin 的公司 WOO 自 2010 就開始負責這項新球場建案的評估和設計，已於 2014 年完成所有計畫，目前
 正在等政府批准，一旦批准下來就會即刻動工。

2. | London Olympic Games and Paralympic Games

**設計
重點** 打造建築的永久性

+ 志在打造公園悠閒氣氛為宗旨的奧運會。Kevin 和他的團隊不希望把倫敦奧運打造成一個宛如人潮集散地般的傳統體育盛事，他們希望這場奧運會能帶給人們在公園裡休閒時那種無拘無束且親近大自然的感覺，所以絕大部分的賽場都被分散在倫敦幾個主要皇家公園裡，而因為 2012 倫敦奧運特別打造的奧運公園也秉持著這項原則，奧運公園裡的建築物不是主角，反而是這座大公園的點綴。

+ 與其做出短暫曇花一現但之後對人們幫助不大的厲害建築，Kevin 和團隊更希望把錢花在那些奧運結束後對人們依舊有幫助，且能持續發揮影響力的永久性建築上。於是超過 8,700 萬英鎊（約 40 億台幣）的資金大多被投資在奧林匹克體育場，可容納 2,400 個新家園的奧運村和全歐洲最大的都市花園（奧林匹克公園）。

+ 2012 倫敦奧運是首次有全面性設計策略的奧運主辦國，從建築、平面、藝術道景觀的設計皆互有關聯，且一脈相承。為的就是希望能從大到小，處處反映出主辦城市的文化和風格，並在無形之中激發參賽者和觀眾。

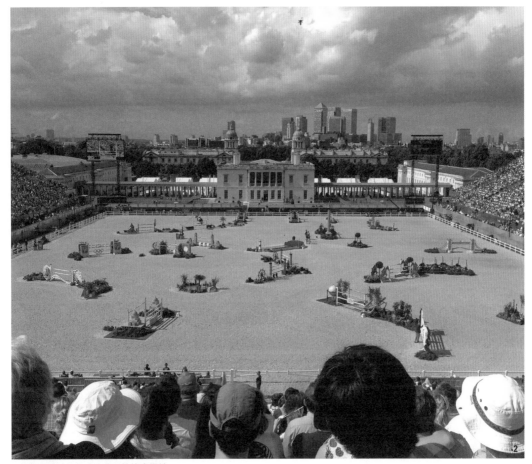

2.倫敦奧運於格林威治公園的比賽場地。

-23-

Malcolm Reading

設計，是一門相當人性化的事業

採訪・撰文：林韻丰／圖片提供：Malcolm Reading

ABOUT

Malcolm Reading，出生於愛丁堡，於英國皇家建築師學院（Royal Institute of British Architects，RIBA）畢業後，擔任六年的英國文化協會（British Council）設計與建築總監。並於 1996 年於倫敦成立 Malcolm Reading Consultants（MRC）顧問公司，是國際建築競圖規畫的先鋒。除了規畫保存文化資產案例，也成立挑選與媒合當代建築師的特殊服務，協助公共建築文化資產、教育和藝術等領域的客戶實踐高品質、創新和富設計感的建築設計作品。客戶包含西敏寺（Westminster Abbey）、倫敦經濟學院（The London School of Economic）和國家海事博物館（The National Maritime Museum）等。同時也是 Historic Royal Palaces、Edinburgh World Heritage、Chartered Society of Designers 等單位的董事會成員，目前是聯合國教科文組織世界遺產倫敦塔的諮詢委員會主席。

Malcolm Reading Consultants 是一個專門發掘才華的小型顧問公司，像媒人一樣撮合業主與建築師的合作，主要代表客戶舉行國際公開競圖，以挑選出最適合的建築團隊幫助客戶新建建物或進行舊建築保存。秉持著每個客戶都是獨一無二的理念，與客戶並肩共同達成目標與特殊的需求，曾與許多引領世界潮流的建築師合作，舉辦的競圖評選常吸引許多屢獲殊榮的得獎建築師，或新銳建築師，許多倍受矚目的國際競圖案例都是在 Malcolm 的主持下所完成的。他認為：「我們的工作是發掘天分，讓有才華的人受到關注。」

如何開始設計之路

出生於愛丁堡的Malcolm，因看到愛丁堡的建築影響著人們生活是如此的清晰，讓他體會到建築富有改變人們生活的力量。雖然Malcolm學建築也是位執業建築師，但卻不知為什麼，建築師這職業並沒有觸動到他。在英國文化協會的工作是一個轉捩點，身為全球建築與設計主管的Malcolm，負責評選資助海外的英國設計案，有機會環遊世界，參與不同的建築計畫，這讓他體會到設計的力量是多麼的強大，能將不同的文化聯結在一起。這份工作也建立起Malcolm隨時想進入基本相關文化產業工作的信心。

顧問須身兼多職，且擔任起客戶與建築師間的橋梁

當年，Malcolm認識了在英國工作的俄羅斯建築師魯貝金（Berthold Lubetkin），他也是Malcolm的精神導師。魯貝金於1930與40年代在倫敦執業，其國際水準的設計風格，深深地影響了英國現代建築。魯貝金的教誨是：「設計過程是有很多人一同參與，不僅僅是單一的頭腦來思考。」除了建築師，設計的作業還含括了工程師、客戶

端等。Malcolm說：「魯貝金讓我意識到你可以成為團體的重要一員，但不一定要當設計師。他讓我相信建築，不是只有建築師才能影響設計，而是整個團隊都可以參與此建築設計的過程。他讓我相信建築可以改變人們的生活，是他讓我放下建築師的身分，轉而投入建築師創造建築的過程。」

顧問是顧客與建築師之間的橋梁，在建築師的設計過程中，不但需進行監督，還須確保設計符合顧客的要求。在幫助客戶準備競賽的過程中，給予建議、多方溝通，這也是身為顧問須參與的過程之一。90年代開始，世界各地對建築突然產生大量的興趣與需求，因而增加了許多興建的機會，促使Malcolm踏入顧問領域，於1996年創辦了Malcolm Reading Consultants（MRC）顧問公司，並積極參與各式各樣的案子，而他第一場競圖的委託案則是與設計協會（Design Council）合作。因為競圖顧問公司有著特殊的專業性，因此並不難得到注意，MRC也因大量執行英國本地文化的資產保存計畫案而得到注目，並開始到海外發展，從俄羅斯與亞洲拓展其事業，口碑漸漸傳開。

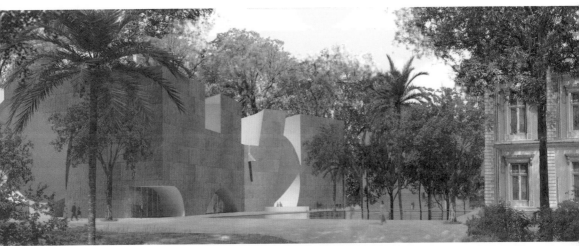

Dr. Bhau Daji Lad 博物館是 MRC 第一個在孟買執行的案子。

IDEA ➡ PROTOTYPE ➡ PRODUCT
從創意到創益

比起單打獨鬥，團隊合作更能激盪出許多創意

創業建築業的優點之一就是不須要太多的資金，只須要電腦與電話等簡單的硬體設施配合，主要的內容皆來自你的大腦，而最重要就是把名聲打亮，因此與人的互動非常重要。設計業最重要的也就是與人合作，無論是對外對內，都須要團隊的支持，有共同的信心與願景是建立自己團隊的重要基礎，特別是對於國際化的案子。而Malcolm熱愛與人群工作，建築之所以令人嚮往，是因為建築設計屬於團體合作，將不同的元素融合於一體，衝撞出絢爛的設計火花，而且每個案子也須透過眾人的努力才能順利推動，因此團隊合作可說是一項相當特殊的技能呢。身為建築師的Malcolm體會到要建造一棟建築，不僅是建築師本人的工作，還須要其他不同的因素，如工藝、藝術等才能完成。建築更是人的產業，在不同的計畫當中可遇到各式各樣的人：客戶、設計師或承包商，與形形色色的人交流，正是觸發建築師靈感的來源。

英國文化協會也讓Malcolm接觸了世界各地的設計師與全球性的案子。例如RIBA金牌得主的印度建築師查爾斯·科雷亞（Charles Correa）便計畫在新德里建造英國文化協會的印度總部，並邀請英國抽象藝術家霍華德·霍奇金（Howard Hodgkin）設計立面的裝飾。但當時他們對設計起了相當大的爭執，身為顧問的Malcolm就要肩負起居間協調的工作，讓建築師與藝術家解決歧異，順利合作出令業主滿意的作品，由此可見，這是個以文化連結世界的工作。

三大創益 KEY POINTS

❶ 永不放棄！
創業是件相當辛苦的事，而且在職場上也會遇到許多困難，但千萬不要放棄追求高品質，才能建立起成功的信譽。

❷ 保持開放的態度。
盡可能的接觸各式各樣的專業人士，這是激發靈感的好方法。

❸ 設計是非常人性化事業，永遠保持熱情與積極。
顧問就像個翻譯官，也是客戶與建築師之間的橋梁，在這過程中，你會發現設計就是為了滿足人的需求。而且接觸不同的案子，能讓你隨時保有彈性，因此不要害怕，就跳上飛機去與客戶會面吧！

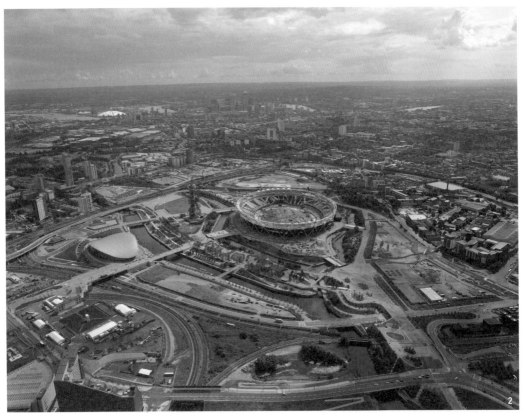

1.〈種子聖殿〉。
2. 此案是整合奧林匹克公園及附近社區，讓整體社區擁有新面貌。

設計是非常人性化的事業

做為顧問，須要一個充滿解決方案的小公事包，只要有人提出疑問，就打開公事包說：「我有解決方案，我能解決。」但Malcolm認為要做一位好的顧問，就是要丟掉這公事包，最重要的就是「做自己！」因為若真想協助客戶，就得媒合適合客戶的建築師，這是一個非常人性化的工作，所須要的就是建立關係與人脈。

MRC是間獨立的顧問公司，不為建築師工作，不代表參與競圖，當建築師贏得競圖時，也不收取任何費用，所以當MRC主持競圖甄選時，客戶知道他們是絕對中立，而且能為客戶找到最佳的媒合。不過有時要說服客戶請顧問來協助執行案子卻是滿困難的，因此，顧問須在顧客提出需求時，擬出具體的草案，讓客戶了解顧問能夠幫助他們達成目標，並讓客戶瞭解原來舉辦競圖是滿複雜的過程，的確須要專家的協助才能完成。而Malcolm的品牌就是建立在此，為客戶量身打造且符合客戶專屬的需求；Malcolm追求高品質，慎選所有參與的計畫，企圖創建質量皆精的品牌。因為在建築設計的世界裡，信譽絕對是一切。

成功的策略，能創造三倍的成效

Malcolm經手的案子有許多，而處理2010上海世博英國館的案子，便充分展現了MRC的專業。MRC在此案中負責協助英國外交及聯邦事務部（Foreign and Commonwealth Office，簡稱FCO）

尋找一組結合建築師、設計師和策展人的團隊，聯手打造上海世博英國館。FCO的訴求是想改變中國對英國設計的刻板印象，因大家對英國設計的印象都還停留在歷史建築上，對當代建築反而不太注意。同時，FCO希望廣泛地吸引設計和建築業專家，建造作品的完整性且運行順暢，因此MRC針對候選名單、技術小組與期中評鑑進行建議與居間協調，並負責評審團的組成篩選。

MRC先進行一系列的新聞宣傳，有效地引起廣泛的興趣與注意力。活動也充分與網路結合，方便外界取得企劃的相關背景與資料，也特別設計活動logo，將所有的文宣風格統一，並成立了專門的競賽網站，有效地經營對外部及入圍團隊溝通。最後，海澤維克工作室（Heatherwick Studio）贏得此競賽。湯瑪斯·海澤維克帶領了包含九間英國公司和政府資源的團隊所建造出的英國館分為四部分：「綠色城市」、「開放城市」、「種子殿堂」和「活力城市」。其中的焦點是一座六層樓高，內含25萬個來自英國與中國種子的壓克力桿所構成的「種子聖殿」。開幕後隨即吸引大量人潮，徹底轉變中國人印象中的傳統英國，讓大家驚覺原來英國是具現代感、創意、創新和先進技術的國家。英國館獲得了各界的肯定，亦獲得英國頂級國際建築獎「Royal Institute of British Architects' Lubetkin Prize 2010」，及世博會的大型展覽設計金牌獎。

此案除了建立起一個完整的英國團隊，也捧紅了英國的當代建築新星海澤維克，而且他的團隊亦在國際間聲名大噪。就是MRC所肩負的使命，發掘才華，讓客戶注意到新生代的設計師，讓有才華的設計師得以在世界的舞台上伸展。FCO也非常滿意此成果，成功達到在海外推廣英國建築團隊的目的。

在倫敦，如何被看見

對於志在天下的年輕創意人，你有什麼建議？

+ 建立起聲譽，建立起信任，這些都不是一朝一夕可完成的。
+ 多認識建築師，建立起一個活的建築師目錄。你必須知道建築師的背景，他們感興趣的問題，並探索不同的文化。
+ 建立一家小公司，不要加入其他的顧問公司或大型聯合事務所。要保持全獨立，是你在做決定，並建立一個自己的團隊。
+ 多參加比賽，我是個鼓勵參加競賽的信徒，對年輕創意人來說，參加比賽是能讓世界注意你的很好方式。我強烈鼓勵年輕人多參加競賽，它的影響力往往超乎預期，可抓住國際性的社群媒體眼光。

你認為創意人可以如何改變城市？以倫敦為例。

倫敦是非常國際化的商業大城，最大的特色就是你能建立起國際性的人脈網露，所擁有的思維也是國際化的。無論是創意、文化、設計都可進行交流，倫敦所擁有的國際交流活力是其他城市所無法複製的。而且英國是一個歷史文化名城，擁有許多年代久遠的建築，我們被許多了不起的設計所包圍，能誘發非常強大的靈感。

再者，倫敦位於旅行世界各地的最佳時區，隨時都能出發去旅行，與世界無縫接軌。而且倫敦是非常幸運的，創意產業被高度關注、擁有豐富的資源、饒富機會。設計師無法單獨改變城市，也須要與其他領域配合與協調，才能一點一滴的共同改造這城市，這是設計師應該要關注的焦點。

多元團隊打造世界級成果

建築師通常不擅溝通，也不擅文字表達，但他們擅長產生很棒的靈感和創意，將想法圖像化與具體實踐；而顧問的工作就像是客戶與建築師間的翻譯官，把這兩個講不同語言的族群拉在一起，把文字翻譯成雙方都能理解的圖像。例如，Malcolm的公司裡有記者出身的成員，透過洗鍊的文字，除了讓建築師徹底了解顧客的需求，也讓大眾體會到顧客所想要實現的雄心。MRC裡也有不同的專才共同合作分工與進行提案，包括圖像設計師、攝影師或記者。建築師的工作只須要專心進行設計，而顧問則隨時找更多的團隊參與。因為要成為成功的世界級團隊，最重要的就是能讓人理解，除了清晰明瞭的表達訴求與提議，還要有品質保證，能提出高品質及有利的成功案例讓客戶參考；而與團隊合作的好處便是因為大家有著共同的目標，在過程中可以汲取各人不同的長處與技能，創造出獨一無二的世界級作品！

跟著 Malcolm Reading 找創作靈感

WHAT TO SEE >>>
你電腦 Browser 裡的「My Favorites」或「Bookmarks」有哪些？
我是個很低科技的人，依舊以閱讀書籍為主。網路對我來說，主要還是用來與人溝通聯絡的工具。 因為我們的工作是屬於視覺的，藉由網路讓我們與客戶有更好的溝通。
+ **The New York Review of Books:** www.nybooks.com
+ **The New York Times:** www.nytimes.com

WHERE TO GO >>>
+ **約翰・索恩爵士博物館**：18 世紀新古典主義建築師約翰 ・ 索恩爵士的家。索恩擅長設計小型且樸實的住宅，他很有可能影響了世界各地許多的建築師，但他們自己也沒有意識到。此博物館展示收藏索恩所設計的作品模型與素描，及他所收藏的藝術品。這是一個很美麗且神奇的地方，可以感受到索恩爵士所創造出的空間感。Map ❶
+ **倫敦塔（The Tower of London）**：這是一個偉大的地方，是英國歷史發生的所在。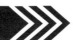
+ **倫敦的教堂**：城市裡的教堂無所不在。在摩天大樓出現之前，這些教堂曾是城市中最高的地方，每座都有些許的不同，各有獨特的風采，為這個城市的建築注入多元特色。
+ **倫敦的公園**：攝政公園、綠園（Green Park）或海德公園（Hyde Park）等坐落在市中心大大小小的公園，這些公園精巧地運用綠地平衡了建築與公共空間。

HOW TO DO >>>
如何讓自己保有不斷創新的能力？
我不須要擔心如何保持，因為積極性和創新性就是建築師的生活。當然我熱愛旅行與體驗不同的文化也是刺激靈感的重要元素。

Malcolm Reading 代表作

1. V&A's Exhibition Road Project

設計重點 以大型展區空間吸引更多人潮進博物館

───

+ V&A 博物館（簡稱 V&A）想尋找一個團隊來設計一棟新的大型展區空間，包含一座圍繞著歷史立面的新中庭，做為展示與藝文活動甚至是咖啡廳的公共空間。設計面對 Exhibition Road 的新出入口，期望能以較輕鬆的表現，吸引此路上的人潮進入博物館。

+ V&A 想要吸引國際品牌來設計，以符合他們的地位，並達到與國際設計社群交流的目的。MRC 特別成立了一個競賽微型網站向世界公告與宣傳，引起了國際建築設計社群的興趣，此微型網站達到了九萬三千次的點閱率，亦促成了大量的媒體報導。MRC 著重於客戶所希望實現的國際性架構，而 V&A 也很滿意最後的決選名單，包含了美國、英國、日本和挪威等各式各樣背景的建築師。該名單亦包含了許多當代第一線最有創意，最令人興奮的建築團隊。

+ 最後阿曼達‧萊薇特建築師事務所（ALA）在 110 組跨國競爭團隊中，贏得此案，且是評審們全體一致的選擇。ALA 的提案巧妙地結合了 V&A 的一級古蹟建築與當代建築設計的風采，讓觀眾能善用這新的公共空間，且新出入口能與 Exhibition Road 的人行步道區進行對話。這也是 ALA 首度執行文化領域的重大建設項目。

1. V&A 博物館打造一棟新的展區空間，結合古蹟的傳統與現代設計元素。
2. 南區廣場運用大量的綠色植物，增添自然且愜意的氛圍。

2

2. | 2 Projects in the Legacy Park, London Olympic site

設計重點　整合奧林匹克公園與週邊環境，賦予全新的社區樣貌

..

+ 由奧林匹克公園遺產公司（The Olympic Park Legacy Company）委託在伊莉莎白女王奧林匹克公園（Queen Elizabeth Olympic Park）內的兩項公共空間競圖案。客戶的設計訴求為在北區公園的綠河谷（Green River Valley）建立一個遊客中心和遊樂場。而在體育場、水上運動中心（Aquatics Center）和倫敦奧運瞭望塔（ArcelorMittal Orbit）間的南區廣場，則希望建立起 50 英畝的都市景觀，期待這些公共空間能成為倫敦一隅的全新社區。

+ 此案最大的挑戰在於如何在既有的體育館區域進行新的設計，並尊重原規畫的配置。因此特別邀請曾參與奧林匹克公園遺產計畫的成員來加入評審團隊。原客戶希望能選出一組同時設計北區和南區的團隊，而 MRC 隨著比賽的進行而逐漸調整設計，最後說服客戶改變要求，改為同時進行兩區的各別競賽案。MRC 也充分運用網路宣傳，各別架設兩套子的網站，吸引嗜網路溝通的設計族群，產生即時互動。不但讓外界清楚瞭解此案的進展，也為客戶做足了宣傳。

+ 北區公園：北區公園位於史特拉特福（Stratford）一帶的住宅區，是社區型的公園空間，由倫敦的垂直建築公司（erect architecture）為首組成的團隊贏得競標。他們的設計以一個富有想像力的社區中心為樞紐，整合附近的公園綠地與河域，此外並設計了一個能激發孩子們與大自然互動的遊樂場。

+ 南區廣場：南區廣場因靠近體育場本身，為較國際化的觀光景點，遊客流量也較大。設計案由紐約的 James Corner Field Operations 取得，James Corner 是位景觀建築師。因此，此案可見 James 運用綠蔭大道來連接空間，讓這片廣闊的城市綠地提供各類藝文活動、野餐、甚至攀岩等運動舉行。

-24-

Rod Sheard

心無旁鶩，就能成功

採訪・撰稿：翁浩原／圖片提供：Rod Sheard

ABOUT

Rod Sheard，世界最大體育娛樂建築事務所 Populous 資深主席。出生澳洲，深根於倫敦。是少數設計過兩屆夏季奧運的建築師，包含 2012 倫敦奧運主場館的「倫敦碗」，以及整座奧運園區的大規模計畫和會後移轉工程、從高速公路進倫敦就能遠眺的溫布利球場（Wembley Stadium）、倫敦北部兵工廠足球隊主場（Emirates Stadium）、四大網球公開賽之一的溫布頓網球場（Wimbledon Centre Court）等，在台灣則有華語流行音樂殿堂台北小巨蛋（Taipei Arena）以及興建中的台北大巨蛋（Taipei Dome）。以基爾岩球場（Galpharm Stadium）於 1995 年獲得英國建築界最高榮譽——英國皇家建築師協會史特靈獎（RIBA Stirling Prize），首度由體育建築作品勇奪該獎項的創舉。

建築的類型有千百種，小到自用住宅、中至辦公大樓、大到體育娛樂設施或是機場，這些建築的規模和使用人數的差距是非常大的。尤其後者使用人數都是數以萬計的。有些建築師在不同尺度的建築場域中遊走，也有些建築師是專一的，Rod Sheard 就是專情於體育娛樂設施的建築師，因為他相信，體育建築建築不只是體育建築，而是可以透過建築活化社區，更重要的是透過參與體育賽事，可以團聚整個國家的信仰。

台北大巨蛋。

如何開始設計之路

Populous事務所位在倫敦的西南隅，緊鄰著泰晤士河南岸，旁邊就是Wandsworth公園，事務所藏身在一般住宅區裡頭，若沒注意，還真不容易發現。當一走進大廳，馬上就被黃綠色交織的牆面給吸引住，彷彿置身在體育場外排隊，被節目海報環繞。Populous是世界少數專職運動和娛樂建築設計的公司，當時正值世界盃足球賽的主辦國巴西，就是他們的客戶之一。Rod一走進辦公室就馬上就為耽擱說抱歉，表明方才正在解決案子出的臨時狀況，但不急不徐又一身輕便的他，一點也不像方才正急於奔波，反倒用邏輯清楚道來事情緣由，與他貫徹始終地認為設計師就是要能靈活解決問題不謀而合。

從事務所穩固基礎，進而成立橫跨五大洲的建築公司

Rod出生於運動文化豐厚的澳洲，成長於布里斯本，因此各式各樣的球類運動，像是橄欖球、板球對他來說都是相當熟悉的運動，他曾說過：「我們是先有網球場，才有電視機」，不難看出來，運動是他創意的肌肉，日漸豐毅。他在70年代來到倫敦，並定居於此，不過並非為了崇高理想，而是人們之間最單純的情誼。他和老婆相遇倫敦，他說：「我在這裡愛上了一個法國女人。她從法國來，我從澳洲來，所以我們選擇一起在倫敦生活。」

30多年的歲月過去了，Rod依然是那個熱愛體育的澳洲少年，不過現在的他是世界最大的專職設計運動和娛樂建設的設計公司──Populous的資深主席兼合夥人。Populous最早的歷史可以追溯到1951年，當年Rod先進入Lobb and Partners建築事務所。一直到1998年，他領軍的Lobb Sport Architecture和美國的HOK Sport合併，才促成今天的「Populous」，也因此Populous的作品橫跨五大洲，是業界少數專攻此領域的建築設計公司。

從創意到創益

專心經營在自己的天職上，心無旁騖才能成就專業

Rod表示，專一設計運動和娛樂建築，在過去或現在都不是一件常見的事情，但是「適合我和我的事業夥伴」，因為運動對他們來說是自然而然的生活態度。不過他並不認為每一個人都適合，他說：「我從不自滿的說，別人應該照我們的方法做。因為適合我們的，不一定適合其他人。」他隨後也說每個建築師都在追求不同的東西，有人樂於創作虛懷若谷的作品、有人為成就或賺錢而努力，但當發現「做某些事情很順手的時候，你會想要再做、繼續做」，這就是人類自然的發展，無關哪種創意。就像某人看到你的建築很好，自然而然就會來找你，試看能不能做出他們想要的建築。

如果有人來找Rod設計醫院，Rod會跟他說：「我是好的設計師，但我不瞭解醫院，可能會浪費你的時間和金錢。」但如果設計體育場？「當然好！」他大聲的說：「因為我瞭解呀！」他認為建築師不可能今天設計機場，後天設計醫院，因為建築師沒有那樣子的專業能力去解決業主想要的結果，他舉例：「如果心臟出了問題，一定是找專科醫生，不會找醫頭或醫腳的來治。因為你想要最棒的人來治療，專科醫生知道怎麼醫治。」因此Populous專心致志運動建築，及在同樣場地進行的娛樂活動設計。即使是全方面規畫（Master planning），也只做運動場或娛樂活動相關，Rod說：「我們瞭解這些特定的建築案子所衍生的經濟議題和城市發展，更重要的是，這類型（體育娛樂）的案子能讓我們感到舒適。」

同樣的情形也發生在公司事業版圖的擴展，Populous是除了美國之外，世界最大且最專門從事此領域的建築事務所。Rod說：「我們客戶在全世界都有足球俱樂部，為了提供全球服務，我們合併成為一家公司，對我們來說是最好的」，因為在不同的國家，必須面對不同的稅務系統、商業系統等等。目前Popluous有近500名員工散居在歐美和亞洲，他說：「我們做的案子，須要某種規模才做得起來。像打造一個體育場可能須要幾十億，若是20人公司，你也沒信心他們能完成。所以當你想做大規模的設計案時，自然必須接受公司成長對等的規模，才有能力完成。」對

三大創益 KEY POINTS

❶ 找出適合自己的經營及創業方式

適合我們的，不一定適合其他人，做某些事情很順手的時候，就會想要持續做下去，這就是人類自然的發展，跟哪種創意無關；要懂得在這過程中找到適合自己和公司的發展模式。

❷ 專注在專業的發展

專心一致，找到自己的專業，深耕這塊專業領域，不要想著還能再經營其他領域，心無旁騖的經營和鑽研自己熟悉的領域，方能成就專業地位。

❸ 隨時隨地充滿熱情

要找到一件事情讓你開心，即使沒辦法賺很多錢，但卻也讓你願意坐車跨越整座城市來進行，我的員工都是熱情加上技巧，因為他們相信自己正在做的事情，並樂在其中。

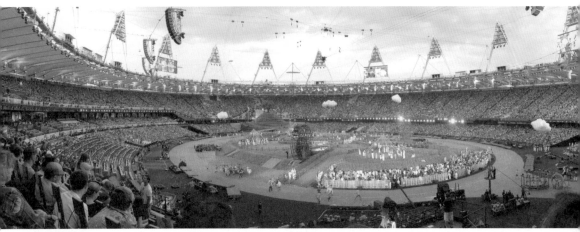

倫敦奧運的主場館。

他而言，建築師生涯和作業的養成，是用來解決問題的訓練，同樣的，Rod的建築專業正好適用於經營公司：尋求解決之道。不過他還是老話一句：「未必適合其他公司。」

奧運，不僅是件賽事，更能看見國家的改變

縱觀30多年的執業生涯，對執行過無數設計案的Rod來說，每件案子和業主的需求都不同，他說：「業主都希望他們的作品讓人印象深刻。」例如Populous曾參與2000雪梨奧運、2012倫敦夏季奧運、2014索契冬季奧運等場館設計，「奧運就像國家的一場特別節目，傳達整個國家的形象。」舉凡倫敦，他認為：「每個城市都有它獨特的身份和特質，倫敦是一個不用對世人炫耀或強調的城市，不用特別跟大家說，看看我們吧！我們是最好的。」因為倫敦向來以金融服務和多元文化聞名，每一方面都充滿著自信，因此設計倫敦奧運時便不需要在屋頂上搖旗吶喊「我們在這裡！」因為倫敦具備了足夠的本質。

因此，Rod認為奧運對倫敦而言，在於慶祝城市的多元和複雜性，找尋一個聰明的自我敘述，而不是一個巨大的宣言。但從另外一個角度來說，倫敦奧運實際上也沒有龐大預算來支持，他說：「奧運主場館不是一個建築物，往後20、30年後都像是開幕式這樣盛大。」所以他們試想很多別

於傳統建築的思維及方法：讓比賽過後的奧運遺產可隨著不同的需求而改變使用目的。除了主場館，包含前置的標案到整個奧運園區的大規畫設計都是Populous的工作之一，包括鐵路、其它場館、購物中心的配置等等；跟之前不同的是，奧運結束的移轉計畫也由他們承攬，像是將主場館變成東倫敦的體育中心，便是整體計畫的一部分。Rod認為奧運不僅僅是一項體育賽事，而是能改變一座城市，只要對比奧運前後的東倫敦，就不難發現奧運對於一個城市的影響有多麼大，倫敦奧運賦予了新生的東倫敦。

建築設計能連結且強化國家與人民的情感

「體育建築」是當今觀看率最高的建築，從奧運轉播的收看人數便能知曉，隨著競賽規模不斷擴大，從原本幾個人之間的娛樂，擴大成一個鄉鎮、一個區域，甚至是一個國家。因此，Rod說：「當體育活動逐漸茁壯成為一個國家發展的重心、一種文化時，無形之間強化了國家的意識和身份。而且體育賽事的設施能幫助城市發展，想想若一天有八萬人次觀看比賽，一年下來就有幾百萬人關注，沒有任何一個建築能有這樣的效果。而且有多少人是因為體育轉播，第一次看見了其他城市和國家。」因此Rod不只因熱愛體育而設計運動場，而是看見運動場設計不但可以扮演開發城市的先驅，也能凝聚一個國家身份，讓

世界看見主辦體育競賽的國家，讓整個國家團聚起來。

倫敦的成熟度及開放多元靈魂，適合發展創業

在倫敦落地深根的Rod，轉眼間生活的時間已比在澳洲還久了。不過Rod卻在倫敦找到一種歸屬感，他說：「我從不覺得自己是倫敦的局外人，我想我應該是倫敦人了。」對他而言，倫敦鼓勵人們的方式與眾不同，但並非奇裝異服，而是「當走在倫敦，你會發現倫敦充滿自信。這城市的規模和氛圍總能讓你找到志趣相投的人們，與他們交往可以彼此學習討論。但在規模較小的城市，可能就無法找到如此思想開放的特質。」雖然Rod說布里斯本是可愛的城市，也適合發展創意產業，但跟倫敦比起來，差在文化的成熟度。「倫敦的規模之大，各式各樣的產業都能發展，而且和歐洲及其他國家都有相當方便的聯結。城市的氛圍對創意發想有著相當的影響。」他接著說：「如果你在較小的城市從事創意產業，你可能會掙扎，想要搬離。」

倫敦的多元文化和創意也能從Populous倫敦辦公室看見，目前倫敦辦公室有105個員工，只有四分之一的人士能用廣義的「英國人」來描述，Rod說：「沒有一座城市可以比倫敦聚集更多不同國家的人，當一個來自西非或黎巴嫩的人，對事情的先後順序或觀點都不同，這些不同的組合，就是讓人驚豔的地方。」而且英國的地理位置、歷史榮光及語言，讓英國在世界上有舉足輕重的能力，他說：「同樣是說英語的紐約當然也充滿創意，但跟倫敦相比，雖倫敦各項評比並非最突出，但平均綜合的感覺卻是最好的。相對於巴黎，你會感受到法國人一股強大榮耀，也許是個區點，這沒有不對，我有一個法國太太，我最清楚；但你會發現在德國、荷蘭也能用英語溝通，加上幾乎全世界的公司都會在倫敦設分公司或金融中心，不只是創意人士，商人也會選擇來倫敦。」所以，如果當年Rod沒有愛上法國姑娘而定居倫敦，也許，今天就不一樣了！

在倫敦，如何被看見

對於志在天下的年輕創意人，你有什麼建議？

我們時常收到各式各樣的申請，不過我們多半選擇真正有熱情、想要變成最好的那一群；因為人若沒有野心，他們通常不會有更進一步的發展。我建議在求學時期就要努力嘗試，瞭解是什麼樣的事物驅使你，什麼是你很愛的，而不是聽信父母。要找到一件讓你開心的事，即使無法賺很多錢，但卻能讓你願意坐車跨越整座城市去執行。若你辦得到，你一定能做得很好；當你做得很好，你就會成功，這非常簡單。那些晉升很快的員工，都是這樣子的，熱情加上技巧，他們相信自己在做的事，而且很享受。

你認為創意人可以如何改變城市？以倫敦為例。

城市是因人的改變而改變的，這是直接的關聯，不過有時需花多點時間，但是最終都還是會達成。關鍵在於建築師如何有效地改變社會，答案很簡單：設計出你認為最好的建築，在多方妥協之下，讓建築延續下去。在這個領域做最好的努力，脫穎而出、超越別人，成為讓人跟隨的人，當其他人在追隨這個人時，改變就不遠了。智慧的品質是成功的關鍵。

跟著 Rod Sheard 找創作靈感

WHAT TO SEE >>>
你電腦 Browser 裡的「My Favorites」或「Bookmarks」有哪些？
+ 我沒有特別喜歡上的網站，但是我喜歡維基百科，找尋特定的答案。

WHERE TO GO >>>
+ **裘園**：安靜、美麗，有著世界上引人入勝花卉的地方。 Map ㉗
+ **皇家汽車俱樂部（Royal Automobile Club）**：是一個記載機器如何改變世界的真實歷史的地方，同時融合了老舊和摩登的感覺。㉘
+ **國家藝廊（National Gallery）**：我愛那種輕鬆走進去，就能看到全世界最好藝術作品的感覺，而且每一次都拜訪著那些讓我敬畏的藝術家們。㉙
+ **溫布頓網球中心（Wimbledon Centre Court）**：那裡有全世界最好的運動氛圍，當你進去時，你會不自覺得感受那些運動員的強大氣場。㉚
+ **柯芬園（Covent Garden）**：喜歡那種自在悠然，可以坐下喝杯咖啡地方，我覺得每座城市都應該要有這種地方，因為那是非常吸引人，並讓人感受到城市的能量。㉛

HOW TO DO >>>
在設計之路上曾遇到什麼困難？如何克服？
設計任何一幢建築的過程是相似的。我喜歡在一張空白的紙上，保守地寫下一連串的限制和預算——那些看似無法解決的事情。要靠著團隊合作來解決問題，不太可能靠一個人說：「我可以這樣做」，尤其當計畫難度提高時，更須要全體合作，這也是為何我們具有完美創造力的原因。每個挑戰不一定都會帶來一個最好的人，但是會帶來滿意的成果，就像人們會被快樂的驅使，找到如何解決困難和驚豔自我的地方。成功的挑戰困難勝過於完成許多簡單的問題。

CASE STUDY

Rod Sheard 代表作

1. | Wembley Stadium

設計 重點　延續溫布利球場的精神,並成為足球迷心中的殿堂

+ 溫布利球場於 2007 年落成,可容納九萬名觀眾,是世界上最大的足球場之一。最早的溫布利球場建於 1923 年,設計的核心是如何將這座盛名體育場的精神延續下去,業主英格蘭足球總會有三個基本原則「改造、多用途、穩定商業模式」,因此特以委託 Populous 與 Norman Forster 的建築事務所一起設計嶄新的體育館,共耗時八年及超過 40 億台幣的預算才完成。

+ 新球場比原本的高了四倍、面積多了兩倍,座位也多了三成,每個座位都不會有死角。更重要的是,新的球場有一個開合的屋頂裝置,在任何天氣狀況之下都能進行賽事。

+ 業主希冀此球場成為足球迷的心中的殿堂,因此 Populous 設計了美感和功能兼具,離地 133 公尺高、跨度 315 公尺的拱門來取代過往的雙塔,讓遠在十公里外的球迷就能看見,成為倫敦的天際線。這座拱門採用模擬鑽石結構,做為支持屋頂的結構,兩點的設置讓整個球場的動線不因柱子而被切斷,也能提供充足的自然光,是世界上最大的無支撐拱門。溫布利球場也是 2008 年英國皇家建築師協會(RIBA)體育和遊憩建築得主。

1. 溫布利球場的拱門已成為倫敦的天際線。

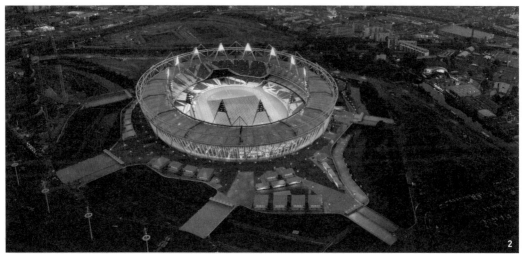

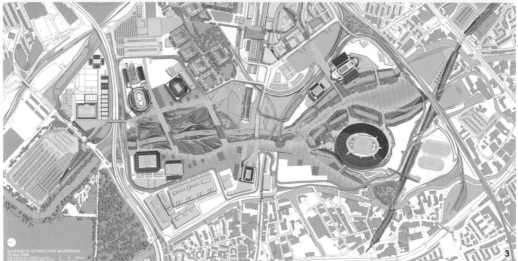

2. 倫敦奧運的主場館。3. 主場館的平面圖。

2. | London Olympic Stadium

設計重點 輕巧靈活永續發展，改善交通多重任務的倫敦奧運

+ 倫敦奧運主場館是一個「永久性及暫時性」兼具的體育場，在可容納八萬觀眾，奧運結束後，其中外圍鐵架的 55,000 個坐位將會移走，保留 25,000 個座位，藉以挑戰奧運建築的永久性。

+ Populous 提出「擁抱臨時」的概念，從形態、材料、結構、運作設施多方面來運行。減低建築物本體的重量、完成時間及能量的使用。「減少、重複使用、回收」為核心概念。整個體育場的結構可分為永久的底部，及可拆卸的外部輕質鐵架。體育場本身像一個大碗，下沉式碗形的設計讓觀眾可更近距離的觀看。如同堆積木般，採用輕量鋼筋和混凝土，再用可拆卸的掛鉤連接整體，以固定下方的碗狀設計。屋頂運用 28 公尺纜繩搭配布料，提供 2/3 觀眾席的遮蔽。目前正在進行移轉工程，預計 2016 年就可以成為東倫敦的地區體育場。

-25-

Ben Evans

倫敦設計週是設計人踏上世界的設計舞台

採訪 · 撰文：劉佳昕 Ariel Liu ／ 圖片提供：London Design Festival

ABOUT

Ben Evans，畢業於皇家藝術學院，原投入於政界，但在一連串的機緣之下，希冀將倫敦打造為世界設計舞台；因此，2003 年與 John Sorrell 爵士共同創立了「倫敦設計週」，與眾多知名設計師合作，也為許多設計師建立起展現自己及與民眾接觸的舞台，「倫敦設計週」也成為倫敦一年一度的盛事。

倫敦設計週也許並沒有時裝週、藝術週來的讓人熟悉，可是倫敦這個設計之都，每個街頭都藏匿著天賦異稟的設計奇才，是須要一點聲音來歡慶一下。畢業於皇家藝術學院藝術史碩士的 Ben Evans，便是倫敦設計週的創始人兼創意總監。

如何開始設計之路

九月入秋的倫敦，漸漸泛紅的樹葉，將倫敦染上更多色彩，剛過完熱呼呼的夏天，人們的活力尚未用盡，倫敦街頭各項慶典活動餘音繞梁，設計師們蠢蠢欲動，因為每年最繽紛的倫敦設計週，這是讓城市更色彩豐富的季節了！倫敦設計週緊接在時裝週後鑼鼓上陣。

志在將倫敦打造為世界設計舞台

Ben畢業後便投身政界，跟在前英國首相Tony Blair身邊坐鎮公家機關的出版品設計、城市規畫設計及公共藝術設計，掌管著倫敦大大小小城市中的美感規畫，讓倫敦無處不有創新的影子，當時的他跟設計協會往來密切，也因為專案的不同，常常與各大設計師、藝術家、建築師合作。其中最知名的一個展覽館設計是坐落在北格林威治村的千禧體育館（O2 Arena Millennium Dome），前衛新穎的造型，引來各界評論。然而，他的主要工作就是在提升英國的設計能見度，創造倫敦成為世界設計的舞台。

在政府機關下工作了十幾年，Ben想要做點自己想做的設計，他和身為建築師的太太阿曼達覺得：「我們應該要讓倫敦的設計使更多人來參與，讓一些藏匿在小巷弄裡的精華在這城市被挖掘出來。」倫敦有著這麼多的設計元素，來自各國的設計新星，更是國際的窗口，為什麼不讓倫敦成為歐洲甚至世界的設計中心舞台？這樣的想法讓夫妻倆動了起來，開始推動倫敦設計週的創建。Ben說：「倫敦是世界創意的重鎮！我們跨足了所有的創意產業，我們擁有全世界最棒的設計資產。」Ben一再地強調，在他的字典裡，設計可以有20種以上不同的規則來組合，但如何將這數量結合成最佳狀態便是其中的學問，他發現他總是不斷地錯過一些什麼，而這個什麼也是讓他不斷尋求的動力，這些不按牌理出牌的規則也都成為生活中的重要調劑。

事要成，還需透過人脈、贊助與熱情

Ben對於設計與建築有相當的熱情，當他發現倫敦每年都有大型的時尚週和藝術季活動，卻沒有一個集合性的設計慶典，於是，Ben開始跟過去合作過的設計協會及各界人士商討，其中最主要的關鍵人物就是他目前的合夥人——英國設計協會主席John Sorrell爵士。談到許多關於倫敦設計的未來現在與過去的發展後，在2003年共同成立了「倫敦設計週」。

談起「倫敦設計週」，Ben說每一棟房子的起始都須要堅固的地基，第一年，Ben與John開始與許多的設計公司接觸，由於兩人過去的豐富資歷，這件事對他們來說並不困難，他們邀請了很多倫敦大型設計公司參與不同的設計案，再透過他們過去建立的聯絡網，將這些專案設計的消息發送出去，讓所有對設計有興趣的人，都可以直接接觸到這些設計案件的成品。第二年，他們同時有35件設計專案進行，而且一年一年等倍的增加，到了第三年，成長為90件設計案，第四年170件，第五年260件……，短短四到五年的時間，案子不斷的成長，倫敦設計週也成功地打造出一個活動品牌，讓設計界的舊雨新知摩拳擦掌地期待每年一展身手的機會。

在 Tate Modern 展出的〈Endless Stair〉。

IDEA ➡ PROTOTYPE ➡ PRODUCT
從創意到創益

設計週是設計師發揮的舞台，也是與民眾接觸的平台

倫敦設計週建立起一個設計平台讓所有年輕新進的獨立設計師們或小工作室的創意人，直接接觸客戶。倫敦設計週所扮演的角色就是讓所有合作的夥伴們透過這個設計互聯網，讓倫敦成為全英國每年最大的設計祭典，並提供一個發揮的舞台。Ben也提到，所有天才設計師都須要一個舞台去接觸觀眾，聽到使用者的聲音，才能讓設計更貼近人心。Ben在第一年從各方募集了150萬英鎊（約7,500萬台幣）來推動設計週，包括了商品、家具、廣告、場地等贊助，這些免費贊助對一向苦哈哈的設計工作者來說簡直是一大幫助，而Ben就在東湊西拼的情況下，成功的把活動辦起來了。當然，凡是有了第一步成功，接下來的路也就有機可循了！「這十年來，我們累積了4,700家設計公司的參與，在2012年，我們估計有35萬的人參與設計週的每項展覽活動，其中有超過60個國家、一百多萬人次跟我們接觸。為期一週的設計活動超過304個設計案參與，活動合作單位及廠商及媒體平均也有295家。這驚人的數字，都顯示出倫敦有最大的潛質成為世界設計中心。」Ben興奮的說。

2007年開始，倫敦設計週開始與知名設計師及建築師在倫敦公共空間合作創作，如Zaha Hadid、Tom Dixon，設計師與製造廠商也結合技術開發，對不同材質做不同實驗性的創作。展示地點包括倫敦最中心的特拉法加廣場、表演活動雲集的南岸藝術中心、最具時尚元素的V&A博物館、新古典藝術主義派的薩默塞特府、充滿創意活力的科芬園及巴洛克風格的聖保羅大教堂。其中有件作品〈The Wallpaper* Chair Arch〉（椅子拱橋），是來自曾風行一時的即興公共雕塑，此設計的展現方式在維多利亞時期相當盛行。由*Wallpapaer*雜誌提供倫敦設計週這個非常當代風格的裝置藝術，並與義大利知名椅子設計師Martino Gamper及英國椅子製造商Ercol合作建造了這座椅子拱橋，並展示在V&A博物館中庭的水池旁。

三大創益 KEY POINTS

❶ 熱情，能讓你想做的事成功

身為設計創意人，熱情是絕不可或缺的元素，因當時抱持的熱情，讓我成功的推動了倫敦設計週，並讓它成為一年一度的設計界盛事。因此你也要找到你的工作熱情，為自己創造成功的機會。

❷ 與知名設計師合作

倫敦設計週因為與許多知名設計師合作，讓更多人看到這城市擁有源源不斷的創造力，不只近距離的接觸知名大師的作品，若再像 Tom Dixon 將作品發送給大家，那就更能創造話題了。

❸ 找尋對作品最適合的發表地點

好的地點，能為你的創作加分，一如 2013 年在 Tate Modern 的〈Endless Stair〉，在極負盛名的英國文化中心，又是遊客聚集的熱門地點展出，無疑快速吸引眾人的目光及各方人士前來觀賞，並能讓民眾更近距離接觸現代藝術作品，而非認為藝術永遠那麼高高在上。

1. 西班牙鬼才設計師 Jaime Hayón 的作品〈tournament〉。
2.*Wallpapaer* 與義大利設計師及英國椅子製造商所合作創造的〈Chair Arch〉。

另一個精采作品則是2009年在特拉法加廣場的巨型西洋棋大賽——〈tournament〉，這是西班牙鬼才設計師Jaime Hayón的創作，他的作品風格活潑怪誕，總是給人不同的驚喜。他與義大利最知名的陶瓷製造商「Bosa」共同打造了22個陶瓷西洋棋。每一個棋子上都裝飾著倫敦的特色或著名建築，每個棋子也都作了特別的處理，讓巨大的它們仍可在棋盤上移動自如，棋手可親自到廣場的棋盤上推動這兩公尺高的棋子。John Sorrell爵士回想起：「當初Jaime說要在廣場上設計一盤棋，我當下覺得不可能，然而我想很多人都對完

成品感到驚訝，這是個了不起的創作，一如英國雕塑家Antony Gormley的〈看第四個柱子上在做什麼〉作品（在每天24小時中的每一小時都有不同的人爬上柱子，表演任何他想表演的東西，這就是人與裝置互動的展示）一樣非常有趣，此刻我就知道也許全世界的創意都要在特拉法加廣場展示。」Jaime也因為這場在特拉法加廣場的裝置戰役看見了扭轉歐洲歷史，表現策略思路的西洋棋遊戲是如何擊敗法國及西班牙的軍隊。他說：「這盤棋完全是手工打造的陶瓷作品，某些甚至花了超過300小時的時間去完成。」

對於志在天下的年輕創意人，你有什麼建議？

多年來在設計界的經驗與接觸，我建議所有新興的年輕設計師們，若要進入設計市場，必須先加入設計圈，倫敦設計週無疑是每年自我表現的最佳舞台，你要讓觀眾看到你的創作、聽到你的聲音，才有接下來的機會，所以一定要勇於表現自己。若你是個獨立設計師，那就嘗試著走出去，多接觸並多認識設計界的人，建立起個人網路，盡可能地讓別人知道你在做什麼，當他們有須要的時候才會找到你，那扇設計市場的大門才會打開。如果你已成立了自己的小工作室或與幾個朋友合作，那設計展覽、設計活動都是你們必須積極參與的場合。用你們的作品展現品牌價值。生活在倫敦這個城市，處處都有機會讓別人看到你作品，你唯一要做的就是主動地去接觸一些較成熟的設計師或設計公司，為自己創造機會。

運用設計，導入社會現況並引起議題

從2009年開始，倫敦設計週也開始與駐地設計師合作，例如在倫敦著名的V&A博物館創作一系列有趣的展覽。〈In Praise of Shadows〉（光影禮讚）便是由21位歐洲設計師創作，歐洲文化中心EUNIC（European Union National Institutes For Culture）整合。使用低能源照明燈具及替代能源來做光源變化的呈現，將整個展覽充滿了光與影的想象空間，其目的也在探討科技日新月異的精進，希望藉此展覽促進這個議題的重視性。由於歐盟已在2009年秋季到2012開始逐步淘汰低效能燈泡使用，而這個展覽就被喻為「暗廊中的光之舞」；利用此設計議題反應現況的做法，並直接切換到低能源照明的例子是很少見的，到底會有多大的影響？這其中的含義又是什麼？非常值得探討。

倫敦，讓你隨時隨地接收到最新、最新穎的創意

倫敦設計週是每年九月的設計界盛事，為什麼選在九月舉辦呢？Ben說九月正好是許多人剛從歡樂的夏日度假回來，趁著還充滿活力且在舒爽的秋季開端，持續延燒活動的熱度。Ben也趁勝追擊的進行設計週的各項展覽，讓城市持續保有活力，讓人們不因返回工作而感到枯燥，而是在下班後、趕在天黑前，還能欣賞到一系列的活動。Ben希望透過設計週讓人們看到這城市的設計力量，從視覺上將倫敦成功地打造成一個真正的世界級創意首都。當然，新興設計師在這慶典中扮演了關鍵的角色，他們的作品讓設計週不斷地注入新血創造新鮮氣息，把倫敦設計週這個品牌潤飾的更加出色。

雖然有些媒體也會問：「什麼是英國設計識別？」但Ben認為這是個毫無意義的問題，因為創意本來就沒有邊界，它的包容性是無窮無盡的，就像這個城市接納各國各種族的人們，設計無時無刻都在讓不同的人感到驚喜並享受生活其中，這是倫敦的魅力所在。無論來自義大利、法國、西班牙、中國、印度等世界各地的創意人，即便目前經濟體制崩解的歐洲，快速成長的亞州，英國都可以立刻成為他們的發展舞台，向所有人宣告你的想法和創作，一定會有專屬你的觀眾，因為這個城市的包容性太大了，這也讓倫敦設計顯現出不同的面向，豐富了設計創意的多元觀點與表現方式。這也是為什麼Ben選擇以倫敦做為設計週的發展舞台，因為他相信，設計的市場在倫敦擁有最多的設計資源，隨時隨地都可以看見、聽見新的創意來豐富每個人的生活。

〈In Praise of Shadows〉（光影禮讚）。

跟著 Ben Evans 找創作靈感

WHERE TO GO >>>

+ **自己在倫敦的家**：這個家是我與我太太親手打造的，我太太本身是建築師我則是設計
 史背景出生，我們都喜歡建築與設計更愛自己動手去創造屬於自己的空間。我們花了
 幾年時間將現在的房子改建成我們理想中的空間，所以我最愛待在自己的家中，因為
 這裡的每一寸都是我想要的構成。

+ **約翰索恩爵士博物館**：如果我出門了，上班之餘，有個我百去不厭的地方就是約翰索
 恩爵士博物館。這是坐落在倫敦市中心的魔法房子，我之所以稱它為魔法房子是因為
 空間中的每個角落都非常不可思議。約翰索恩爵士是 19 世紀的建築師，這房子的每
 一處都由他設計，屋裡有多到數不完的收藏品。每次去都帶給我不同的觀感與驚奇。
 （參考網站：www.soane.org）

Ben Evans 代表作

1.〈Endless Stair〉展現無止盡循環的概念。
2. Zaha Hadid 的室外雕塑作品〈Urban Nebula〉。
3. Tom Dixon 在展期結束後，大方的將設計作品送給民眾。

1. Endless Stair by Professor Alex de Rijke

設計重點 現代設計、建築與景觀，三方構築無止盡的循環

......................................

+ Alex de Rijke 教授是 dRMM 國際建築設計工作室的總監，同時也任教於皇家藝術學院建築系。〈Endless Stair〉（無止盡的階梯）是一個非常態的雕塑作品，利用矛盾重複的構圖方式拼接出立體循環的階梯。此作品也讓 Alex 的工作室獲得 2013 木材結構創作大獎。

+ 原預計展示在聖保羅大教堂前的廣場，但設計週的團隊經過多重考量，最後決定擺在泰晤士河南岸 Tate Modern 外的廣場，希望現代藝術、建築結構結合泰晤士河，環看倫敦的景色，對無止盡的循環做出呼應。

+ 為了創作此作品，美國原木製造商協會「AHEC」已不止一次跟倫敦設計週合作。藉由創作獨特的戶外展示裝置，合作的廠商也拿出渾身解數，對技術上的要求與精進更是不在話下。對產業而言，無非是一次技術性的挑戰與未來產業發展的省思。

2. | Urban Nebula by Zaha Hadid

設計 重點 重新改變混凝土的使用方式

··

+ 著名的伊拉克女建築師 Zaha Hadid 為 2006 年的倫敦設計週創作此室外裝置雕塑——Urban Nebula（都市星雲）。利用尚未混合的混凝土並利用它的塑性做為媒介，做出重複且流線的造形設計。並在南岸藝術中心展示一個月，超過一百萬人次的觀賞，而且也吸引了眾多國內外媒體的關注。

+ 此作品由多種混料製造，每一個單位都重達 28 公噸，由 150 個高度拋光的黑色預製混凝土螺栓連接在一起，形成一個多孔的壁獨特區塊，這個材質的實驗對於許多設計人來說，確實改變了他們對混凝土的觀點。

+ Ben 還記得 Zaha 選擇高度拋光的黑色混凝土並做了 150 個毫無誤差的泥塊，因只要其中有一個差了那麼五毫米，這個作品就無法組裝完成，簡直是不可能的任務！但 Zaha 辦到了，也創作出如此美麗的作品。

3. | The Great Chair Grab by Tom Dixon

設計 重點 打破設計大師作品與一般民眾之間的藩籬

··

+ 當代英國工業設計的代表 Tom Dixon 應設計週之邀，在特拉法加廣場擺放了由他設計的 500 張椅子。而且在展覽最後一天，大方贈送這 500 張椅子，給那些在下午三點以前來到廣場的 500 位民眾，讓他們任意選擇自己喜歡的椅子並帶回家，讓一般民眾免費擁有設計大師的最新作品。

+ 此椅子並非一般椅子，而是由 EPS 包裝材質集團用一種可回收又輕質的發泡材料做成的。倫敦市民一開始聽說 Tom Dixon 要做一個椅子的展覽，心想著這位設計大師應該就只有展示四張椅子，每天讓大家去排隊，輪流坐一下、拍張照，搞不好旁邊還有保鏢拿槍抵著你說「小心別弄壞了！不然要你命」的情況。殊不知 Tom 竟然做了 500 張椅子，還全部分送給大家，簡直是太酷了！有趣的是，隔年 Tom 又設計了一個巨型水晶燈〈Great Light Giveaway〉放置在特拉法加廣場，運用 500 個節能燈泡，繼 2006 年的送椅子活動後，再度掀起的節能燈泡大放送活動，送出 1,000 個節能燈泡給參觀者。這個活動則是由節能減炭基金會贊助。

-26-

Linda Florence

「故事」是設計的核心，有故事的作品才夠讓人印象深刻

採訪‧撰稿：翁浩原 ／ 圖片提供：Linda Florence

ABOUT

Linda Florence，織品設計師，蘇格蘭人，以手工全訂製壁紙聞名。鄧迪大學（Universrty of Dundee）織品設計學士、中央聖馬丁藝術學院織品未來碩士。她的作品橫跨私人空間、商業空間，到公共空間，包括 V&A 博物館和 Ted Baker。同時她也是一位資深講師以及設計顧問。她的印製技術混合了傳統的技法和最新科技，擅長絹印和雷射切割。

對許多人來說，對於織品設計的第一印象，都是跟衣服或是布料有關，不過 Linda 把設計的原理應用在任何物品的表面上，而且她的作品與人和環境都有互動，像是能夠改變空間的壁紙，還有稍縱即逝的糖粉飛舞等。她帶給我們的藝術和設計不再只是停留在某一個片段，而是可以透過參與和討論，激發不同的感受。

在 Ted Baker 店面裡的壁紙設計作品——（Queen Victoria One）

如何開始設計之路

Linda和我約在她其中一個工作的地方——倫敦藝術大學裡的中央聖馬丁藝術學院。我們在炎炎夏日一邊走路、一邊聊天，她仔細地介紹著學校的發展歷史、哪個空間是哪個科系所使用的。那時剛好正是短期課程進行的時節：許多教室都還有學生在使用。我們穿越一間又一間，有著不同機器、不同用途的工作室，還發現有的機器在進行微小動作時，幾乎沒有聲音；有的機器則像民間故事裡頭的織女一樣，發出唧唧唧唧的聲音；有的機器就像是碧玉的音樂影片，裡頭發出陣陣巨響。

做你想做的，相信並完成它

身兼數職的Linda Florence是位織品藝術家，她同時也是中央聖馬丁藝術學院織品未來研究中心（Textile Future Research Centre）的研究學者和資深講師。從她獨特的說話口音判斷，大略就能猜到她出身的地方。Linda來自於蘇格蘭，出生在蘇格蘭東部靠近格拉斯哥的小鎮。她一開始先在愛丁堡北邊的鄧迪大學完成了織品設計（Textile Design）的學業，之後在聖馬丁進修，獲得織品設計的碩士學位（現改名為材料未來〔Material Future〕）。對Linda來說，她的藝術養成是種自然的發展，就像許多對藝術有興趣的小孩子一樣，到處塗塗畫畫，她提到：「我很小就對織品有感覺。」因為她們家就像蘇格蘭小鎮的小村莊一樣，「編織」（Knitting）是生活的一部分。她常在祖母身邊跑來跑去，看著祖母打著各式各樣的毛線，讓Linda從小就覺得布料、編織很好玩。加上母親也常常利用手工製作許多物品，或者做些編織品來裝飾居家空間，或是給她穿戴。在耳濡目染之下，她對顏色、手作的東西很有感覺，而且產生了興趣。在往後的創作生涯，孩提時期的生活影響她甚多，尤其是啟發她的祖母和母親。她說：「媽媽用來布置居家室內的那種70年代圖樣及品味，就好像是我設計的潛意識一樣，早已深深地注入腦海。」

Linda回想起小時候，她說：「我很愛著色、亂畫之類的。有時候還在壁紙上簽名，當作是我設計的。」正因她如此熱衷創作，從中獲得很多快樂，她的父母告訴她：「若享受（藝術）的話，就應該繼續做下去。」她很幸運並沒有被父母逼著去唸書，或是讀容易就業的科目，反而是在父母的鼓勵下，選擇自己所愛的藝術做為發展。她笑著說：「父母其實也滿勇敢，因為小鎮上並沒有很多就業機會。當我去念大學的時候，我懷疑，他們對於我以後會幹嘛絕對沒有任何的想法。」不過，父母所說的一句話深深地影響她：「做喜歡的事情，相信妳做的事情，完成妳做的事情。」

IDEA ➡ PROTOTYPE ➡ PRODUCT
從創意到創益

要先了解如何替他人工作，學習解決困難，奠定創業基礎

大學畢業後，Linda就直接來倫敦念碩士，也因為這樣，她是班上年紀最小的一個，自此也開啟了精采的倫敦生活。她說：「我在學校結交了許多很要好的同學，我們一起討論、一起看展覽。尤其在瞭解對方的過程中學習到很多，因為每一個人都來自不同國家，接受不同的訓練，有平面設計師、藝術家、設計師、產品設計師等，尤其在一起工作的時候，真的很有趣。」她也感嘆，幸好有這一段在倫敦讀書的時光，不然一個人來倫敦找工作，一定很困難。當織品設計的課程從大學學士班轉換到研究所，不只是工藝的訓練，而是更多的挑戰。Linda說：「有人研究過程，有人研究永續性，還有人研究科技。」

剛畢業時，Linda在一個具有開放空間的印刷廠當技工，一星期兩天，同時還有其他案子以便維持生活，她笑著說：「在印刷廠賺的錢只夠付房租、沒有辦法填飽肚子。」不過，她仍覺得自己很幸運，她在印刷廠練習技巧，而且看別人如何工作，更重要的是，交到朋友並建立人脈，她說：「當他們逐漸認識你之後，知道你的學習動機，他們會慷慨地分享許多的資訊給我，或是給我一些指導。」。她也曾在一間公司任職，她說：「在公司工作可以瞭解如何替其他人工作，這是非常大的挑戰，卻能培養一種專業的態度，去維持成品的高標準，因為隨時隨地都要接受其他人的挑戰。」

三大創益 KEY POINTS

❶ 參加實習以建立人脈，及培養專業技能
在校能遇到來自不同背景的同學，大家一起工作時能激發不同的創意。而畢業後可多參加實習工作，多認識相關人士，增進專業領域的技能，能讓自己的才能被看見。

❷ 加強作品的故事性
設計作品能符合主題性，且適時運用相關的題材增加設計的完整性。而當作品本身帶有故事性且能傳達給觀看者時，便可讓人對此作品印象深刻。

❸ Go and Try，嘗試是邁向成功的第一步
成功是一步一腳印累積而成的，就學期間可以多參加實習，儘管有時工作無聊，但這段時間所學到的技能及態度，都是未來自我創立工作室的基礎，要懂得多方嘗試並把握機會。

不要放過生活周遭的人事物，任何一個細節都是未來創作的養分

Linda最著名的「Sugar Dance」系列，就是她在中央聖馬丁的作品，只是當時的規模比較小，隨後在倫敦、柏林、立陶宛都曾發表過。不過Sugar Dance到底是什麼呢？從字面上大概可以略知一二，一定和「糖和舞蹈」有關，其實就是請舞者在設計好的糖粉印花上跳舞。Linda表示，地板是人們最常碰觸的地方，是室內也是室外的一部分，常常也是變化最不豐富的表面。當時她在地毯公司打工，學習如何設計地毯上頭的印花來掩蓋人們移動的軌跡，如此一來，公共空間的地毯就能減少清洗的頻率。Linda說：「這激發我對於印花和掩蓋的興趣，尤其是掩蓋移動後所留下來或沒有被發現的軌跡。」於是她開始設計印花，然後用網版將糖粉篩落在某一個特定空間，讓印花可以附著在地板上，之後再一塊塊的複製，填滿整個空間。

因為糖粉僅僅只是附著在地面上，當舞者運用鞋底或是鞋跟舞動時，就會破壞原本的印花而留下痕跡，而且印花會因為不同的舞蹈而呈現出不同的效果，比如舞者在V&A博物館跳著華爾滋，地面上就會看到許多圓型的軌跡。不過為何會想到用舞蹈和糖粉呢？Linda說：「因為小時候在蘇格蘭時，常常和祖母一起跳舞，不過是那種很俗的Tea Dance；糖粉很輕很細不但可以記錄軌跡，而且又很便宜。想像在糖粉上跳舞一定很有趣，糖粉會輕飄飄的布滿空間，閃閃發光，甜甜的，有幸福的感覺。」糖粉的印花是呼應特定區域而創作的，像是2007年在立陶宛織品雙年展展出的〈Sugar Dance〉，靈感則來自立陶宛的傳統編織。後來在V&A博物館所展演的印花，則是來自博物館的紡織檔案室和展演場所拉斐爾藝廊（Raphael Gallery）。「事後從這些展演發現，其實每件事情都會改變，只是這些過程常常都不會被注意。」Linda說：「我不怕印花被破壞，因為這是其中的過程，以一個活動來說只能暫時維持，結束後就清除了。」

在灑上糖粉的地板上跳舞，糖粉會隨著舞步而產生不同的痕跡。

創作的目的是要帶出作品的故事性

設計壁紙，也是Linda的創作重心之一。因為壁紙在英國家庭生活中扮演著很重要的角色，同時又能帶給空間另一種氛圍，比如說透過某些印花或是布料可以讓空間暖活起來，營造一種舒服的感受，「因為我們沒有這種溫暖的天氣呀！」她說。不過現在的壁紙設計案，大多數是和室內設計師一起合作，為特定的空間而訂製。反觀Linda設計的壁紙都是在工作室中以雙手印出來的，而且「故事」是她設計的核心，無論是本身的故事，或是想要傳達的故事。像她為Ted Baker在西倫敦設計的壁紙，就來自當時萬國博覽會維多利亞女王最喜歡的大象，所以Linda就設計女王騎在大象上頭，伴隨著英格蘭玫瑰，還有水晶宮的金屬雕飾，恰好地符合店家所在的英國攝政時期（Regency era）的空間。

把握機會，培養自我專業技能

Linda的成功並非一蹴可幾，而是花了許多時間慢慢累積而成。大學時期，Linda也參加過多次的實習，她說：「在網路尚未盛行的時候，我就只有一個裝著滿滿申請書和作品集的皮箱，我不斷寄履歷給各個公司，而且為了展現決心，我還在信上說我可以馬上坐夜車趕來倫敦面試，而且替他們免費工作一個月。那段時期我就住在Hostel，實習結束後再回蘇格蘭。」她回想，她當時應該是瘋了，不然不會做出這些事情。雖然有時候在工廠的實習滿無聊，但是她說：「我在這裡是被賦予責任的，而且也學習如何操作一個專業的工作室，不管未來想進何種產業，這些經驗都是有幫助的。所以要好好地利用機會來磨練自己，並確保這是我想做的。」不管怎麼樣，就是「Go and Try」，她堅定地說。

在倫敦，如何被看見

對於志在天下的年輕創意人，你有什麼建議？
雖然現在網路很方便，很輕鬆可以擁有 Tumblr、個人網站和 Linkedin，但是必須要專注在你做出來的東西，要讓人覺得創新、驚豔、興奮才行，不然我一點也不想看垃圾。要把握和公司合作的機會，因為你可以獲得寶貴的業界經驗。

你認為創意人可以如何改變城市嗎？以倫敦為例。
目前我正在替一個於維多利亞時期落成的圖書館創作裝置藝術。我希望這個藝術立面可以吸引人們前來探索圖書館，看看圖書館可以提供怎麼樣的服務。因為在英國圖書館的使用率越來越低，對比電子書和網際網路使用的增加。因此許多人認為圖書館不應該只有提供書，還可以提供其它的服務，像是地方檔案、給沒有網路的人使用、或是提供一個安淨的空間工作。圖書館也可以當作是一個非商業的空間，社區的中心、聚會的地方，不過在網路世代之下，這些地方都岌岌可危。身為一個設計師，我認為這個計畫非常有趣，不僅僅做設計，也思考如何運用圖書館，因此我特別舉辦了社區相關的工作營來瞭解居民對圖書館的需求，希望藉著圖書館凝聚周遭居民的生活。

跟著 Linda Florence 找創作靈感

WHAT TO SEE >>>
你電腦 Browser 裡的「My Favorites」或「Bookmarks」有哪些？

+ **The Guardian:** www.theguardian.com/uk
+ **COLOSSAL:** www.thisiscolossal.com
+ **bbc iplayer:** www.bbc.co.uk/bbcthree（我喜歡編工作邊聽廣播）
+ **TheTextilePrintRoom.org:** www.thetextileprintroom.org（我目前正在進行的案子是關於連接英國的織品印刷工作者和活動訊息）
+ **Dezeen:** www.dezeen.com

WHERE TO GO >>>
+ **Rivoli 舞廳：**這個舞廳金碧輝煌，有金色和紅色的壁紙，還有 50 年代水晶燈和中國燈籠，是少數還被保留的。Map ㉜
+ **V&A 博物館的 Clothhworks 中心：**這裡有完整的織品收藏，相當豐富。❺
+ **巴比肯藝術中心：**英國粗野派建築代表，尤其站在池塘邊觀看旁邊的住宅大樓，沒有人的時候，好像離人群很遙遠。❸
+ **攝政運河：**以前住東倫敦時，會沿著運河一路騎到 King's Cross 來上課。路上大約有 1,000 家時髦的咖啡店，可以體驗工業遺產，還有公園綠地。㉝
+ **Deptford 跳蚤市場：**有很多 1950 年代的居家裝飾品，我的二手丹麥家具就是在那裡買的。㉞

HOW TO DO >>>
如何讓自己保有不斷創新的能力？

任何東西都是我靈感的來源，或是嘗試新舊技法。我喜歡 70 年代的壁紙、藝術、藝品、圖文書，我什麼都看，而且題材並不受限。我發現日本版畫很有趣，所以我學做一些版畫，但是同時，我也在學習當代的技術，像是雷射切割。

Linda Florence 代表作

1. Blue Tree

設計重點 裝置藝術需考量空間與人的關係，創造出空間的歸屬感

+ 這個裝置藝術作品是坐落在舒茲伯利（Shrewsbury）的 Redwood 中心，由 Linda 和建築師 Robin Crowley 一起合作。

+ Redwood 中心專門治療年長的病人。Linda 提到有些人年齡高達 80 歲，很意外地還是很想學新的東西，而且希望創造出醫院社群的歸屬感。

+ 樹葉的部分是由 Linda 設計，這是她在醫院裡頭和病人還有工作人員進行工作營的成果。樹葉是用雷射切割，然後再用手工網版印刷將金色的塗料印到樹葉上頭。樹幹的部分由 Robin 雕刻，最後再仔細把葉子組貼到圓形天井上頭，讓葉子能夠隨著日照角度的變化，反射不同的光芒。

1. 每一片葉子都需耗費多時才得以完成。
2. 陽光的照射讓〈Blue Tree〉產生多變的光影變化。

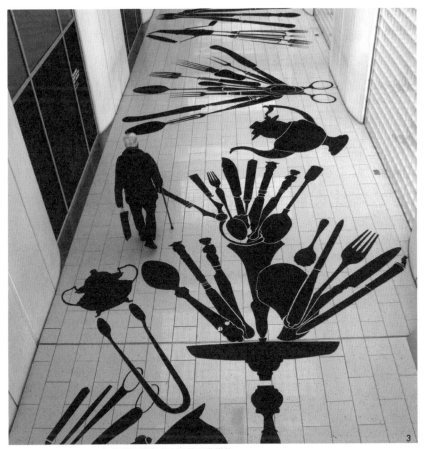

3.〈Meta Table Setting〉能增加與觀者之間的互動樂趣。

2. Meta Table Setting

**設計
重點** 找出設計與在地的關連性，城市的特色也能成為創作的概念之一。

+ 這件裝置藝術是由雪菲爾（Sheffield）的千禧藝廊（Millennium Gallery）委託 Linda 所創作的。這件裝置藝術被放置在畫廊最繁忙的走道上，是一個規模非常大的地板裝置藝術，長達 20 公尺，Linda 用塑料拼帖，其實就是常見的地板止滑材料，來臨摹各種餐具的圖樣，靈感來自雪菲爾博物館（Sheffield Museum）的收藏——以產鋼鐵聞名的城市。使用歷史為軸線拼貼，讓參觀的民眾以腳來體驗，增加互動的樂趣。

+ Linda 喜歡創造混合的樂趣，尤其是呈現超現實效果。她先在電腦上設計，並使用網版印刷做成一個個拼貼，和本來光滑白色地板，產生效果極好的對比。Linda 同時也在電梯裡頭設計了一個互動裝置，讓參觀者像是在玩刮刮樂般，與作品產生作直接的互動。

-27-

Mark Humphrey
無法定義的全能藝術家

採訪・撰文：翁浩原 ／ 圖片提供：Mark Humphrey

ABOUT

Mark Humphrey，出身於 1970 年，英國人，米德爾塞克斯大學（Middlesex University）室內建築系學士，現居倫敦。以創作多樣性和掌握材質聞名，擅長用品質最高、技術最先進的技法展現完美工藝。曾經獲選 Conde Nast 雜誌百大設計師，有現代達文西美譽之文藝復興全才，因為他擁抱完整的藝術光譜，從時尚到雕塑、建築、工業設計、室內設計、織品、工業設計都是他的創作是他同個世代最傑出的藝術家，目前為駐卓美亞格魯斯維諾公寓（Grosvenor House Apartments by Jumeirah Living）藝術家，知名作品包括聖詹姆斯劇院（St. James Theatre）樓梯與公共藝術與紀念世界大戰的罌粟花裝置藝術等。

對於一個藝術家，你有什麼想像？想像專精於某一項技術，還是一切關於美的事物都能巧手創造出來？ Mark 屬於後者，他對於每一項藝術的表現技法，都有獨到之處。而他對於材質的掌握度，讓他在藝術世界中光芒畢露，用好的材質、精準的創作、緊密的規畫，深得許多資產階級的青睞。

如何開始設計之路

若說倫敦是英國中心，那梅費爾就是倫敦市的中心，也就是說這裡是中心的中心，全世界的眼睛都為它不捨得閉起來，因為這區域是全世界藝廊密度最高的地方之一。走過一條又一條的街，逛過一個又一個的櫥窗，不過能有幾件作品獲得青睞，真正的進入收藏家的清單裡頭呢？有一個方法就是讓這些藏家每個時刻都能接觸到這些作品，不論Check-in/out、早飯、午茶時光、還是談論生意的時候，也許那就是進駐到飯店裡頭，讓進進出出的訪客都能接觸到藝術家的作品。他就是其中一個佼佼者—Mark Humphrey，在六星飯店雲集的Park Lane擔任杜拜帆船酒店位在倫敦卓美亞格魯斯維諾公寓的藝術家。

從手作開始，為工藝設計創作打下好的基礎

獲獎無數的Mark就像是文藝復興的全才達文西一樣，很難找到一個定義來概括他，因為他擁有多重的身份，是雕塑家、裝置藝術、家具和產品設計師、甚至是室內設計師等等，簡單的說，就是一個藝術家，不論展現單純展現美學，或是設計有機能性的產品，都能游刃有餘的創造出來。這其實和他成長環境息息相關，Mark出生在離倫敦不遠的伯克郡（Berkshire），他說：「我生長在一個『手作』的家庭，因為我們沒有足夠的錢來買一些家居品，所以從五、六歲開始，我們便開始在車庫和花園裡做一些小東西，一些每天都會用到的東西，像是衣服或簡單的家具。」也因此，在往後藝術的發展，對他來說「用雙手做東西」，是一個重要的過程，小從模型製作，大致腳踏車改裝，做各式各樣的東西，都是一點一點累積而來，養成一個極致工藝的藝術家。

Mark的作品無論是用哪種表現手法，幾乎都是物體和空間之間的關係。他說：「我想要一個空間，一個物體存在於其中的空間」，因此高中畢業後，他來到倫敦的米德爾塞克斯大學念室內建築（Interior Architecture）。「當時我覺得室內建

1.2.〈Corn of Flames〉的手繪圖及實品。

築是最能夠完全涵蓋日常用品和空間的課程，相較於產品設計只能處理產品本身，侷限在某一種產品上。」在大學期間，他曾赴德國實習，之後輾轉到奧地利的一間旅館工作，學習古典室內設計。最初，他只計畫待三個月，但最後卻待了一年，不過他說：「還沒有畢業就有工作，其實還滿享受的。」這段實習的時光，讓他對材質的知識和技術有很大的提升，也剛好利用到畢業前的時間，準備之後的作品集。因為他早已下定決心要為自己工作，不受僱他人。

IDEA ➡ PROTOTYPE ➡ PRODUCT

從創意到創益

掌握材質是創作的關鍵

每一個藝術家都有一段自己的宣言，Mark也不例外，不過相較於一段文字，他則具體實踐在每一件作品上。他的宣言是：「用來自世界各地的材料，創作出最多的藝術品。」這反映出他對於選擇及使用任何材料皆駕輕就熟，同時保有源源不絕的創造力，因為他相信唯有這樣才能創造最好的藝術品，並再運用相關的專業知識賦予作品擁有最高的藝術能量。他說：「在這種狀態下，我好像被賦予某種能量來擴展自己的才能和創意，用最大的極限創作大量作品。這種感覺很棒！這也就是為什麼我今天能夠站在這裡的原因。」Mark離開學校的第一個作品，是設計位在白廳（註：白廳〔Whitehall〕，是一條連結國會廣場〔Parliament Square〕到特拉法加廣場間的道路，因有許多政府機關設立於此，因此白廳也有英國政府的代名詞之稱。）附近的一棟公寓，所有公寓內部都出自他的巧思，從整體空間到家具擺設。他說：「我的設計無法在課本裡學會，而是根據當下的直覺畫草圖。所以我的客戶很相信我，因為我有好的作品集讓他們參考。」

Mark的作品包羅萬象，從空間設計、家具、雕塑品、公共藝術、服裝、配件等都在他的範疇裡，因為他認為藝術和設計並無界限。舉卓美亞格魯斯維諾公寓中的一件雕塑品為例，遠看時，會以為它只是塊雕刻完美的石頭，但實際上，你是可以坐上去的。他自豪地說：「我非常瞭解哪種材料可以帶來這種質感，知道要怎麼透過設計和工藝技術來展現這件成品，這就是我能力的所在。」同樣的，也能在Mark承接西敏寺市議會的案子，看見他位在聖詹姆斯劇院的公共藝術作品。市議會的人員曾問他有沒有設計過樓梯，他說沒有；最後他設計出一座用大理石打造的樓梯，讓每一個進來看戲的人，不單單只是欣賞樓梯的美，而是能走上樓梯，細細的探究其中的奧妙之處。Mark拿著草圖說：「我盡可能畫出不同的草圖，畫進不同的細節。這個作品也充分展現我對於材料的知識，展現文藝復興全才及藝術、設計，和建築於一身。」

三大創益 KEY POINTS

❶ 創造自我風格

你越努力，成功的機會就會多。你要創造一個屬於自己的風格，一個獨特的風格，收藏家就會注意你。當自我風格被成立後，他們也許開始賞識你的作品，進而請你創作。

❷ 保有預算與時間觀念

身為一個創意人，要了解預算的重要性，因為不可能永遠都有高額的預算，而且要能在一定的時間和預算之內完成作品。

❸ 保有人格特質

要具備足夠的能量與收藏家討論你的創作，因為你在製造夢想，他們希望夢想可以化為真實。要讓他們信任你，相信你做得到！不過收藏家通常不喜歡過於抽象的概念，即使是概念，還是希望看到一些雛形或過程的記錄，因為「收藏家絕對不是瞎子。」

1.2. 擺設在卓美亞格魯斯維諾公寓的藝術創作品及手繪草稿。

建立自我創作的程序，有益每個作品的產生

也許會有人懷疑Mark的定位，討論他是藝術家還是設計師，不過Mark斬釘截鐵地說：「我是藝術家。」而且特別強調：「我不討論何謂藝術、何謂設計，他們兩者根本不存在於任何邊界。但我能有效運用自己的想像力，將兩者實際地建構在作品上。」因此發想作品前，他會透過無數的草圖來思考整體性，他的草圖不像草圖，反而像一幅完整的畫，富有顏色和細節。之後再將草圖轉換成如袖珍博物館裡的那些瓶中船般，仔細推演。這也恰好反映出他所秉持的原則，發想和作品本身所需的工藝技術是同時並行的。也因此Mark隨時隨地都會攜帶素描本，記錄靈光乍現的創意，目前他有超過兩萬個點子，畫滿了202本素描本。

不過，那些有如繪畫般的手稿是如何發想的呢？首先Mark會仔細的思考自己到底想跟觀眾溝通什麼、說些什麼？他舉了一個正在進行的作品為例，是關於「錢」的議題。他說：「人要瞭解自己的花費習慣，尤其沒有錢時，還拿出信用卡，

這是非常不負責任的。」 因此他借用了英國俗諺：「錢不會從樹長出來」（Money doesn't grow on trees，中文意旨為：錢不會憑空出現）。反映在作品上時，Mark便用銅做出一座大型雕塑，並選擇強壯的橡樹枝來象徵力量，最後放上各國貨幣的紙鈔做為葉子。他說：「這個藝術品的敘述性隨之展現。」這些創作靈感都是Mark在一有想法時，便趕緊記下來，之後做出小的模型來看看可行性，最後思考如何轉為實際的作品，再運用本身對材料的知識、處理程序，以及與哪些工坊合作。「這就是我創作的程序」，Mark指著他在義大利工作時的照片說。

在倫敦，如何被看見

你認為創意人可以如何改變城市？以倫敦為例。

設計師和藝術家能夠藉由創作激發公眾和觀光客的創意，讓藝術作品成為生活結構的一部分，這些作品不但為城市增添美感，也加強城市的氛圍，帶出美麗的都市空間。同時也運用藝術賦予作品新的意念，層層堆疊出豐富的文化。不論是運用雕像、椅子、雕塑、街燈、Pop-Up 咖啡，表演區域等等形式，都能創造出精采的城市面貌。

獨創的藝術方程式，反映作品的概念與實作

除了引人入勝的草圖之外，Mark 有一個特色是其他藝術家沒有的，那就是他有個人的藝術方程式：$MH = (concept + making)^3$，MH 是他名字的縮寫，也就是說他身為藝術家，是在反映「概念和實作」，而這些作品都存在於一個空間中，不是平面，而是立體。因此每個作品都有一個獨特的方程式，例如，聖詹姆斯劇院樓梯的方程式是：$FE = 〔memorial 紀念＋culture 文化〕$；為卓美亞格魯斯維諾公寓設計的聖誕樹則是：$CV = 〔Christmas 聖誕節＋ community 社區〕^3$。Mark 說：「這些方程式能清楚說明作品的特色，提供一個完整的概念，因此你便知道這個作品是如何被發想的，方程式自然而然就能說明作品的意義，而且賦予更多潛力。」

身為一個能夠在瞬息萬變的城市中而立足的藝術家，Mark 在某種程度上取得了收藏家或是業主的品味和賞識。他相信自己也具備了成功的特質，因此他希望自己的故事能讓更多想前往倫敦創業的設計人獲得一些啟發。

模特兒在卓美亞格魯斯維諾公寓取景拍照。

跟著 Mark Humphrey 找創作靈感

WHAT TO SEE >>>

你電腦Browser裡的「My Favorites」或「Bookmarks」有哪些？

+ **BBC**：瞭解世界上和我居住的地方發生了什麼，因為我是一個關懷世界，瞭解時事的藝術家。
+ **我自己的網站**：看自己過去做了什麼，未來能做些什麼。
+ **Google**：當我頭腦有靈感的時候，我會用它來找圖片與作研究。

WHERE TO GO >>>

+ **卓美亞格魯斯維諾公寓**：因為我是這裡的藝術家，就像我的家一樣，而且來到梅費爾，有一種來到世界中心的感覺。Map**35**
+ **大英博物館（British Museum）**：可以看見那些古老的古董，陪陪爸爸在這裡逛逛。**11**
+ **皇家藝術研究院（Royal Academy of Art）**：純粹有趣和好玩，因為這是少數能和我爸爸一起做的活動，我會選擇參觀我們兩個都有興趣的展覽。**36**
+ **泰特現代藝術館**：同樣的道理，維繫家人感情，休閒的好去處。**37**
+ **在巴特錫公園旁的pub**：在我家旁邊，能與住在同區的其他居民社交，帶給我歸屬感和安全感，維繫社區感情。

WHAT TO DO >>>

你的日常興趣／娛樂是什麼？

我喜歡運動、在鄉間小路中行走、拍照，噢！還有瘋狂的素描。我也很愛關於大自然的節目和記錄片。這些都能激發創作靈感，讓我有放鬆和自由的感覺，當靈感出現，點子便馬上湧進。如同當我結束鍛鍊，坐在三溫暖裡頭，我的想法似乎就跟創造力連在一起。腦海就像是一塊肥沃的地方，讓想法越來越清楚！這是最棒的時刻！

創作過程中是否有令人難忘的經驗？

我喜歡到新的工作坊或去製作作品的地方，尤其是看到腦中想法、從素描簿，再到工匠把我的天馬行空的想像製作出來時，那是最令人驚豔的moment！不過，最棒的還是看到普羅大眾和作品之間的互動，那是最快樂的時刻，同時也能從中得知作品成功與否，因為公共的反應是最重要的。舉例來說，在聖詹姆斯劇院的樓梯，或在特拉法加廣場紀念一次世界大戰的公共藝術，都是將想法和實品結合，而其中的創作過程也特別令人印象深刻。

CASE STUDY

Mark Humphrey 代表作

1. Final Encore FE = (memorial + culture)3

設計重點 將戲院的謝幕化為創作靈感，運用空間的連結創造出新體驗

+ 由西敏寺市議會委託設計，這座此尺寸驚人的大理石樓梯，一進戲院便映入眼簾，做為連接戲院入口到餐廳的橋段，共使用了 25 公噸義大利進口的 Carrara 大理石砌成的樓梯，是為了慶祝重新開幕的聖詹姆斯劇院。

+ 這座樓梯的靈感來自於每場戲的最後一幕，在布幕拉起之前，演員們手搭著手鞠躬謝幕的樣子，也是這個作品名字的由來：「最後安可＝紀念＋文化」，同時具有一個特別的意義，紀念著當年 1923 年落成，有承先啟後、傳承的意味所在，帶著觀眾進來，又送走觀眾。

+ 樓梯白色的部分承載了大部份的重量，較深色的部分，則是方便金屬的接合。整個樓梯的形狀，有如童話故事中的怪獸，充滿戲劇感，但卻是溫柔萬分，符合藝術家一貫的精神，是美麗的雕塑品，但也具有機能性，而且上下樓梯的觀眾可以觸摸那絲滑冰冷的大理石。以動用 15 個石匠，花了超過 4,000 小時在義大利遵循古法砌成的，落成之後，許多遊客前來戲院只為與它合影，此樓梯同時也入選 2013 年最佳訂製裝置藝術（The International Product Design Awards）。

1. 運用設計來降低大理石樓梯容易產生出的壓迫，反而呈現出另一種獨特的美感。

2. Our Poppy Sculptures = (remembrance + community)³

設計重點　透過藝術，讓他人省思及重視歷史

+ 罌粟花又稱虞美人花，相傳是在一次世界大戰場中，盛開於血海的花。Mark 受英國退伍軍人協會（The Royal British Legion）之邀而創作了慈善裝置藝術，紀念那些為英國捐軀的軍人，剛好創作的隔年適逢一次世界大戰 100 年（1914 ～ 2014），因此這件作品的方程式為「紀念＋群體」，喚起人們對於紀念大戰帶來的省思。除了主標題以外，副標為「由我們建立、給我們自己，我們可以紀念」（Built by us, for us, remembering us.），所以這是一個具有互動機制的裝置藝術。

+ 裝置藝術的本體是一朵盛開的罌粟花，不同尺寸，可分別上 2,000 ～ 5,000 個英國退伍軍人協會的紅罌粟花。此活動的第一階段是民眾親自別上罌粟花的互動行為，以表達個人的致敬，並獲得參與感；另一階段則是當罌粟花已別上時，便能進行巡迴展覽。兩階段所傳達的主旨皆相同。

+ 特別的是，這些罌粟花裝飾通常是透過小額捐款得到的，因此透過這些雕塑裝置藝術，可達到捐款和喚醒的寓意，而這項裝置藝術造價低廉、方便運送，且易於巡迴，可在不同的地區，達成紀念主旨。

2. 此作品主要的概念便是要讓人們紀念歷史事件。

-28-

©Harry_Borden

Alexandra Daisy Ginsberg

好設計能改變觀看事物的角度

採訪‧撰稿：李宜璇／圖片提供：Alexandra Daisy Ginsberg

ABOUT

Alexandra Daisy Ginsberg，來自倫敦皇家藝術學院的英國女生，從英國劍橋遠渡重洋到達美國哈佛大學、接著遠航南半球在澳洲駐村。Daisy 帶著一箱彩色糞便，踏遍歐、美、澳三洲，拿下設計及科學跨界多座獎項。幾年來全球奔走的她，剛與 MIT Press 合作出版了與 2010 ～ 2013 在史丹佛大學、愛丁堡大學研究專案人造生物美學（Synthetic Aesthetic）同名著作。

帶著一咖行李箱的彩色糞便而打下名號，拿下設計及科學跨界多座獎項，現在回到離家兩街遠的皇家藝術學院，攻讀博士，研究合成生物美學（Synthetic Aesthetic），持續以設計創作在生物科學界裡玩遊戲。

如何開始設計之路

在難得倫敦夏日好天氣午后，與Daisy相約在South Kensington公園旁的皇家藝術學院面訪，**矗立於市中心優渥地段的學院，教學大樓呈現工業簡潔風格，且帶著一絲叛逆實驗個性。**Daisy於約定時間下樓，輕鬆拎著輕便錢包，詢問著：「要不要喝點東西？」一起與Daisy漫步到工作室大樓一樓的咖啡廳，Daisy點了一杯無糖可樂後輕鬆坐下。「天啊！最近真的好忙碌，希望能好好靜下來一段時間！」Daisy像鄰家女孩一樣一邊輕鬆訴說生活狀態，一邊輕啜無糖可樂。穿著輕便且聰明的她，形象與她在媒體上曝光的形象並無太大差別，但本人更為親近，散發一種大學時期鄰座同學的氣質。閒聊了一下生活，Daisy便開始說著自己如何走上設計之路。

轉彎，新方向的開始

在South Kensington公園旁長大的Daisy，從未曾想像自己正在做的事。從遵循古典訓練繪圖起家的劍橋大學建築系畢業，畢業後順利進入倫敦市政廳工作，從事城市規畫的Daisy，主要的工作是規畫倫敦50年後的未來藍圖。這段期間，對未來方向還尚未有清楚想像的Daisy，在工作經驗中發現建築並不是她想想深耕的領域。被訓練成以建築角度思考的她，習慣以規模、建築結構來思考，凡事都被要求考慮所有的小細節，例如牆面與門的連接。Daisy在日常工作中逐漸體認到，她真正感興趣的，不是創造建築物本身，而是創造建築物裡的事物，她關心這些事物創作，關心如何在生活中與人們互動。

在不久之後，Daisy申請到哈佛獎學金，並開始研讀設計課程，原預計主修地景設計，但在哈佛豐富多元學習的環境熏陶下，Daisy開始對動畫、產品科技等以往在劍橋從未有過機會嘗試的領域感到無比好奇。就因在哈佛求學期間接觸到了一群科學人，讓她首度對科學真正地產生了興趣。

RCA碩士教育對於藝術家事業的深刻影響

在哈佛攻讀設計即將結束時，Daisy得知RCA開立專門研讀互動設計（Interaction Design）的碩士課程，同年該學院的主任教授Anthony Dunne做了一項創舉，他認為該系不應該只關心電腦裝置，更應該關心生物科技且思考人類未來，擴展思考的視野，這樣的想法深深吸引Daisy。她決定申請碩士就讀，Daisy也從建築思考模式轉為設計思考模式，大步跨入研究設計與新興科技的交互作用，以及如此交互作用對於人類未來的想像。

兩年的碩士研究中，Daisy接觸了嶄新概念的「人造生物學」（Synthetic Biology），原本對於生物即有極大興趣的她，即將研究目標鎖定於此，兩年內盡其所能研究生物科技與設計的互動可能。徜徉於研究設計與生物科技化學作用的Daisy，提出「人造生物美學專案」（Synthetic Aesthetic），原以為研究會隨著碩士畢業而劃下句點，但驚奇的是，畢業後的Daisy幸運地因人造生物美學的研究而得到科學界的贊助，並主力研究該領域，並在今年由MIT Press出版同名著作。

©Alexandra Daisy Ginsberg

〈Mobile Bioremediating Device〉。

IDEA ➡ PROTOTYPE ➡ PRODUCT
從創意到創益

iGEM展勇奪首獎，開始周遊世界展出

在RCA研讀碩士的最後一年，當所有學生都在準備畢業展，期待大展長才而被挖掘，但Daisy因對於人造生物學的濃厚興趣，而將畢業展拋在一邊，每天搭一個半小時的火車到劍橋大學，與一群在正準備參加純科學競賽iGEM的團隊合作「E. chromi」專案，主力研究細菌如何結合設計，影響未來的人類生活。

科學與設計的混血團隊在當年競賽中提出前所未有的假設，提出如同試紙試驗類似的概念，以食用合成菌代替試紙，假設人類服用加入特殊合成菌的優酪乳後，因合成菌再通過身體內部消化系統時，檢測到人體中可能的疾病，使糞便產生不同的顏色，不同的顏色代表檢測到不同的疾病，在疾病尚未發展嚴重時，事先檢測而預防，讓此專案在群體中脫穎而出，奪得首獎。尤其，令評審團隊即群眾驚奇的是，「E. chromi」是220組科學競賽團隊中，唯一有設計團隊涉入研究的，這著實驚豔科學界。於是，學生們開心獲得獎金，而Daisy則帶著實驗展示品──一箱彩色糞便樣品，開始受到全世界注意。

1

© James King

2　© University of Cambridge 2009 iGEM Team

1. 2009年與劍橋大學iGEM團隊共同研究「E. chromi」專案（E. chromi: Violacein-producing E. coli）。
2. E. chromi: spectrum of pigments produced by E. coli。
3. 「Designing for the Sixth Extinction」專案（Rewilding with Synthetic Biology）。
4. Bioaerosol Microtrapping Biofilm。

三大創益 KEY POINTS

❶ 轉彎再轉彎，永遠保持好奇心
從學習建築、地景設計到合成生物美學，Daisy永遠樂於學習，勇於轉換跑道，將各領域融合貫通後，再創新。

❷ 善於廣納各方意見，激盪新創意
求學參展期間，與科學系學生合作，激盪不同專業領域間的火花，在同領域作品中脫穎而出！

❸ 熱愛，讓挫折不再是挫折
Daisy將挫折視為開創新路的契機，或是轉彎出發的提醒。因為熱愛，她享受解決問題的過程，因此從不覺得挫敗。

3

4

作品夠好、夠有特色，就有機會吸引贊助者的目光

身為跨越複合建築、作家、設計師、藝術家多種身份，Daisy將自己定位為設計創作者。研究內容跨越互動設計、生物科學及藝術領域，學習地點從倫敦、劍橋、美國哈佛再回到英國皇家藝術學院。Daisy說：「最初我以為自己想成為建築師，但同時我總覺得我還有其他的可能，努力尋找著自己想做的事情，當時自己想做的事情的雛形尚不存在，但我企圖藉著努力嘗試讓它持續存在，不停地試著所有我感到興趣的事物、吸收所有的知識，在那尋找自我的關鍵的時刻，我到了美國，接著一路發展到現在，我從來沒有想過，我居然會以設計研究人造生物美學過生活，而且這是我持續最久的一件事情！」

好的設計創作可以改變人們如何看待事情的方式，就算那不是視覺可見的。Daisy希望提供人們時間、空間思考：我們不只擁有經濟，也不只關心如何從甲地到乙地，而是提供人們思考事物的全新角度。談到為了創作所做的犧牲，由於從事著喜愛的創作，Daisy並未明顯感到自己曾做出「犧牲」。她開心的說：「我很幸運，因為我一直做著自己喜歡的事情，因此從不覺得有因此犧牲。同時我喜歡的事情，可以在資金上支援自己」。Daisy正在進行的人造生物美學專案已受到科學界資助，此專案同時也是她的博士研究論文主題。聰明的Daisy試著同時讓兩件事情來成就同一個目標，重要的訣竅是找到兩者的平衡點並互相挹注成長

成功沒有公式，常保實驗之心及幽默感

在倫敦長大的她，大學至劍橋求學，也曾於美國求知，畢業後帶著創作到澳洲做研究。Daisy從沒想過自己會帶著創作遊歷世界。繞行地球大半圈後，她體認到她最喜愛的地方還是從小長大的倫敦。她說：「相較於美國，我更喜歡歐洲對於多元傳統的包容。」Daisy說自己似乎有點反科技，因此相對於美國前衛開放的研究風格，她更喜歡以倫敦因時空背景而擁有的特殊研究風氣，她決定以倫敦做為發展的基地。在世界各處跑過一輪後，她認為如果沒有更好的理由，便不會轉移發展基地。「倫敦人擁有獨特的幽默感，美國人常常聽不懂我的笑話」、「當然也因為我的家

人住在倫敦」、「但同時太多的產出也讓人疲憊。」Daisy一連說出了她留在倫敦的理由。

Daisy 認為倫敦是一個自由，讓人覺得處在世界中心的城市。對設計師來說，身處在倫敦如此一個創意設計蓬勃發展的城市，對於設計創作者的影響是不容置疑的。但她也談到對剛投入此產業的設計創作者來說，倫敦高昂的物價及交通費用將會是沉重的負擔。除了與創作相關條件之外，倫敦的綠地也讓人喜愛，更不用說那眾多美好的博物館及教育機構。

「我非常努力，但同時在過程中不忘記帶著幽默感，我總想著讓事情更好玩，如何給人截然不同的思考想像。」Daisy認為她能一路幸運的走到這裡，最重要的原因是她對每件事時都全力以赴，並時時思考著如何讓事情不同，如何讓創作帶有幽默感。「太嚴肅就不好玩了，不是嗎？」Daisy笑著說。她同時也鼓勵創作者要永遠保持實驗心，永遠嘗試超乎計畫之外的事物。

此外，Daisy也提到「跨界合作」在她創作路上的重要性。從最初展露光芒的iGEM科學展，即是與科學屆學生跨界互動，讓科學與設計完美共舞演出。Daisy笑著說短期目標很實際，她希望能通過考試！而長期目標，則是希望能在忙碌的生活中，靜靜地躲起來做研究，揮別大多喧擾的雜事，專注在「人造生物美學專案」領域完成博士論文。

在倫敦，如何被看見

對於志在天下的年輕創意人，你有什麼建議？
堅持下去吧！保持樂於嘗試意料之外的事物及方向。你不須要太多的計畫，因為如果你走在時代的最尖端，你不會知道最終會到達哪裡。

跟著 Alexandra Daisy Ginsberg 找創作靈感

WHAT TO SEE >>>
你電腦 Browser 裡的「My Favorites」或「Bookmarks」有哪些？

多是新聞網站，我習慣閱讀 slate.com，也常用 facebook 及 twitter，但社群網站終未經過濾的大量資訊，對我而言超出負荷，因此使用社群網站的目的，只為了工作。

WHERE TO GO >>>
+ **漢普斯特德荒野**：在山丘上的大公園，有很美的景色，可俯瞰倫敦的美景。**Map 9**
+ **自然史博物館**：因為館藏實在讓人驚歎！**42**
+ **波羅市場**：位於倫敦橋旁，有著許多來自不同國家的很多激發人心的食物攤販，非常具有啟發性。**43**
+ **Hunterian 博物館**：以手術器具為主題的博物館，內容非常特殊有趣。**44**
+ **裘園**：棕櫚宮（Palm House）中收藏了五萬種植物，相當有趣而且都是跟高度生物學相關的植物。**27**

HOW TO DO >>>
如何讓自己保有不斷創新的能力？

記得自己的動機，因為我正在做自己喜歡的事情。同時保持創意，做奇怪的事情激發人心，並作好自我管理，將工作與私人時間分開，讓自己可以從工作中抽離，激盪頭腦不同的部位思考。

在設計之路上曾遇到什麼困難？如何克服？

創作路上最大的挑戰是自己。由於須同時兼顧研究以及設計工作室經營，因此持續在兩者之中找到平衡點，我也永遠願意嘗試學習新的事物，並在其中學習。

WHAT TO DO >>>
你的日常興趣／娛樂是什麼？

我喜歡運動、跑步、去健身房或做瑜伽。另外也享受美食，喜歡烹飪更勝於享用。我也嘗試做園藝，喜歡一切讓我放鬆的事物，老實說，我的興趣是不太須要費神的，因為工作已經花了我太多的精力。

創作過程中是否有令人難忘的經驗？

最難忘的應該是帶著一行李箱彩色糞便，到世界各地旅行。

Alexandra Daisy Ginsberg 代表作

1. E. chromi: Living Colour from Bacteria

設計重點 透過可變色細菌做為人體感染疾病的試驗

+ 〈E. chromi: Living Colour from Bacteria〉是 Daisy 跨領域與劍橋大學科學系的學生團隊合作，於 2008 年參加科學競賽 iGEM 並首次獲得關注的創作。

+ 此研究在於假定可變色細菌在未來可以被用於疾病測試，用於測驗人體是否感染疾病。想像將此技術加入優酪乳中，人類飲入後，可在症狀發作前，就得知身體已染病，藉此研究提供一個對於疾病截然不同的想法。以往人類在症狀出現後就醫，此創作提供了人類反向思考方式，在症狀還沒出現前先測試，從小事物展現思考方式的轉變。

+ 過程中最具挑戰性的是彩色糞便樣品的製作過程，她必須到達東倫敦的食品加工廠，與工人一起在製作過程中掌握糞便的顏色和質地。Daisy 獲獎後，受邀帶著一皮箱的彩色糞便，到世界各地展覽，設計與科學的奇妙組合開始吸引世界目光。

1. Drink
Synthetic E.chromi bacteria are ingested as a probiotic yoghurt.

2. Colonise
Colonising the gut, the E.chromi keep watch for the chemical markers of disease.

3. Monitor
If a disease is detected, the bacteria secrete an easily-read colour signal, visible in faeces.

E.chromi - cheap, personalised disease monitoring from the inside out.

© James King

©Åsa Johannesson

©Åsa Johannesson

1.「E. chromi」專案的系統圖。（由 Alexandra Daisy Ginsberg & James King, with the University of Cambridge 2009 iGEM TeamYear: 2009 所設計）。
2.「E. chromi」的皮箱。　3. 裝著彩色糞便的皮箱。

4 © Alexandra Daisy Ginsberg

5 © Alexandra Daisy Ginsberg

4.5.Self-inflating Antipathogenic Membrane Pump

| 2. | Designing for the Sixth Extinction |

設計
重點　回復過往生態系統的多樣性

..

+ 〈Designing for the Sixth Extinction〉研究人造生物學對於生物多樣性以及生態保育的潛在衝擊——讓人造生物學家創造理想化的未來生態，可能衝擊現行生態保育方向。透過生物設計，創造出不被生物分解的有機體，如此人造的生物多樣性，將可以抵擋掠食者的威脅，創造出對人類有利的生態多樣性。Daisy 期待引發「人類是否可以承受如此創造的『原始』自然？」

+ 此創作靈感來自於 2013 年在劍橋大學所舉辦的一場研討會中，天然資源保護論者與人造生物學家相遇，探討兩派團體如何形塑生態未來。深受啟發的 Daisy，馬上擬定了提案，並在幾個月後受 Science Galery Dublin 委託發展專案，全專案耗時約三個月發展及完成。

+ 創作中遇到的最大困難是如何在倫敦找到不受污染的原始林進行攝影，以及在美學上的表現——虛擬的有機生物體的擬真度，並運用適當的設計呈現出好的效果。最後，以攝影及電腦繪圖呈現虛擬的未來森林場景。此創作正繼續發展中，並於 2014 年的伊斯坦堡設計雙年展中展出。

33 堂倫敦設計大師的
創意&創益思考課

33 種思考模式，84 個創業法則，
文創產業從英倫通往全球的成功事典

作者	La Vie 編輯部
原案企劃	張素雯
責任編輯	廖婉書
編輯協力	連美恩
手繪地圖	數據台灣
版型設計	姜又瑄（第一、四章）、郭家振（第二章）
內頁排版	姜又瑄、郭家振、劉曜瑋

發行人	何飛鵬
事業群發行人	許彩雪
社長	許彩雪
出版	城邦文化事業股份有限公司 麥浩斯出版
E-mail	cs@myhomelife.com.tw
地址	104 台北市中山區民生東路二段 141 號 6 樓
電話	02-2500-7578

發行	英屬蓋曼群島商家庭傳媒股份有限公司城邦分公司
地址	104 台北市中山區民生東路二段 141 號 2 樓
讀者服務專線	0800-020-299（09:30～12:00;13:30～17:00）
讀者服務傳真	02-2517-0999
讀者服務信箱	csc@cite.com.tw
劃撥帳號	1983-3516
劃撥戶名	英屬蓋曼群島商家庭傳媒股份有限公司城邦分公司香港發行 城邦（香港）出版集團有限公司
地址	香港灣仔駱克道 193 號東超商業中心 1 樓
電話	852-2508-6231
傳真	852-2578-9337
馬新發行	城邦（馬新）出版集團 Cite（M）Sdn. Bhd.（458372U）
地址	11, Jalan 30D/146, Desa Tasik, Sungai Besi, 57000 Kuala Lumpur, Malaysia.
電話	603-90563833
傳真	603-90562833
總經銷	高見文化行銷股份有限公司
電話	02-26689005
傳真	02-26686220
製版	凱林製版・印刷
定價	新台幣 480 元／港幣 160 元

國家圖書館出版品預行編目（CIP）資料

33堂倫敦設計大師的創意&創益思考課：33種
思考模式,84個創業法則,文創產業從英倫通往
全球的成功事典 / La Vie編輯部作. -- 初版. --
臺北市：麥浩斯出版：家庭傳媒城邦分公司發
行, 2015.06
面；　公分
ISBN 978-986-408-039-7（平裝）
1.設計 2.創意 3.創業 4.英國倫敦

960　　　　　　　　　104006433

2015 年 6 月初版一刷・Printed In Taiwan

ISBN 978-986-408-039-7